김윤수 저작집 2

한국 근현대
미술사와
작가론

김윤수 저작집

2

한국 근현대 미술사와 작가론

창비

차례

제1부 한국현대회화사

한국 근대미술 — 그 비판적 서설(序說) • 9

춘곡 고희동과 신미술운동 • 44

이중섭과 박수근 • 78

이인성의 작품세계 • 101

현대미술운동의 반성 — 광복 30년의 한국미술 • 134

제2부 한국 근현대미술사 논고

한국미술의 새 단계 • 177

문인화의 종언과 현대적 변모 • 202

일제하 서양미술 도입에서 본 문제점 • 235

제3부 작가론

인상주의 토착화의 기수 — 오지호론 • 241

김환기론 • 253

참담한 시대를 치밀하게 추구한 삶의 구체성과 정서의 반영

 — 이중섭론 • 282

조형의 구도자 — 최종태론 • 287

타락한 인간상을 밝히는 추의 미학 — 김경인론 • 298

일상과 역사에 대한 충격적 상상력 — 신학철론 • 311

공간과 형상의 지적 해석자 — 최의순론 • 322

이 시대의 삶을 증언하는 아픔의 인간상 — 심정수론 • 335

시적 조형의 구상조각 — 임송자론 • 346

현실과 미술의 변증법적 통일 — 김정헌론 • 359

오윤, 한국 화단의 신동엽 • 365

시대의 얼굴, 땅의 생명 — 임옥상론 • 376

김광진의 조각을 다시 보며 • 391

찾아보기 • 404

일러두기

1. 이 저작집은 고(故) 김윤수의 저서와 발표문, 미출간 원고를 모아 전3권으로 구성하였다.
2. 문장은 원본을 유지하는 것을 원칙으로 하되, 오늘날의 한글맞춤법에 맞게 다듬었고 명백한 오탈자와 그밖의 오류는 참고문헌을 재확인하여 바로잡았다.
3. 외국의 인명과 지명 등은 국립국어원 외래어표기법을 따르되 일부 언어에 한해 현지 발음에 가깝게 표기하는 것을 원칙으로 했다.

제1부
한국현대회화사

한국 근대미술 ─ 그 비판적 서설(序説)

1. 머리말

우리나라 근대미술에 대한 논의나 연구가 거의 불모 상태에 있었다는 것은 오늘의 우리 미술(창작이나 감상을 막론하고) 발전에 치명적인 약점의 하나가 되어왔다. 근래에 와서 이에 관심을 가진 몇몇 사람의 노력 덕택으로• 그나마 어렴풋이 윤곽이 잡히고 산일(散佚)되었던 자료가 하나씩 정리되기 시작하면서 어느정도 연구의 단계에 들어설 수 있게 되었다.

근대미술에 대한 논의나 연구가 우리나라 미술 발전에 있어 왜 필요 불가결한가를 말하기 전에, 그것을 불모 상태로 방치해왔던 원인부터 살펴보는 것이 순서일 것 같다.

먼저 우리 근대미술의 역사가 짧고, 아직도 초기 이래의 작가들이 활

• 이경성 『한국근대미술연구』, 동화출판공사 1974; 이구열 『한국근대미술산고』, 을유문화사 1972 외.

약하고 있어서 하나의 연속성 내지 동시대로 간주되고 있고, 게다가 그 유산이라는 것도 무엇 하나 신통한 게 없다는 점 등을 그 이유로 지적할 수 있다. 이는 우리 근대사가 지니고 있는 일반적인 성격 ─ 짧은 근대화 과정에서 자주적 발전이 저지당해왔기 때문에 보잘것없고 수치스럽기까지 하니 차라리 덮어두자는 일반적인 통념의 반영이라고 말할 수 있다.

그런데 우리 근대의 역사가 짧기는 하지만 시간적으로 오늘과 동시대로 묶을 수는 없으며 그 유산이 비록 보잘것없다 하더라도 그 시대의 산물 이외에 다른 것이 아니다. 그럼에도 덮어두자는 것은 과거를 묻지 않겠다는 생각이고 과거를 묻지 않는다는 것은 곧 현재마저도 잘 알고 있지 못하다는 이야기가 된다.

그러나 이러한 일반적 통념과는 달리 우리 근대사에 대한 반성은 사학 또는 사회과학 분야에서 벌써부터 활발하게 진행되어왔고 그에 대한 연구도 상당한 성과를 거두고 있다. 이에 힘입어 여타 분야, 이를테면 문학 분야에서도 새로운 조명이 가해져 최근에는 우리 근대문학사를 재정리하는 단계에 접어들었다. 그에 비하면 미술 분야에는 몇 사람을 제외하고는 이에 대한 관심조차 갖지 않음으로써 낙후하다는 인상을 면하기 어렵다. 그 이유는 한마디로 역사의식의 결여에 있다고 하겠는데 전공학자들뿐만 아니라 미술인 대다수가 그러하다는 데 문제가 있다.

이렇게 역사의식의 결여로 말미암아 한결같이 과거는 덮어두고 현재만이 중요한 것으로 생각하게 되었고 그러한 사고의 연장선에서 한국의 현대미술은 1950년대(추상회화의 등장)부터라고 주장하는 의견까지 나오게 되었다.[*] 그들의 주장대로 오늘의 우리 미술이 지난날을 되돌아보지 않아도 될 만큼 바람직한 방향으로 가고 있다면 그것을 굳이

탓하지 않아도 좋을지 모른다. 그러나 실제로는 지난날의 위해(危害)와 새로운 모순으로 하여 현대미술은 심한 혼선을 빚고 있기 때문에 이를 인식하고 우리 미술의 바른 좌표를 설정하기 위해서는 지난날이 불행했고 그 유산이 보잘것없으면 없는 대로 그것을 평가하고 원인을 소상히 추적하는 작업을 게을리할 수 없을 것이다. 여기에 근대미술에 대한 반성의 불가피성이 있게 된다.

이 불가피성에 대한 자각이 동반될 때 우리가 근대미술에서 물어야 할 문제는 한두가지가 아니다. 그러나 그것을 크게 하나로 묶는다면, 우리의 근대미술은 우리 민족의 근대화와 어떤 관계 속에서 어떻게 반영되어 나타났으며 그것이 오늘의 미술과 어떤 관련을 갖는가 하는 것이다.

이에 따라 물어야 할 사항은 근대 일반과 우리에게 있어서의 근대, 서구 근대미술과 우리의 근대미술, 식민지적 시각체험(視覺體驗)과 그 청산, 전통과 혁신(혹은 민족미술)의 문제 등이다. 그리고 이에 접근하는 사람의 입장이나 방법에 따라 저마다 달리 풀이될 수 있고 실제로도 그러한 해석이 나오고 있는데** 여기서 우리는 우리 민족의 '근대'라는 입장과 '주체적 시각'이라는 관점에서 이 일련의 문제에 접근하기로 한다.

2. 근대의 개념과 우리의 근대

근대의 개념을 한두마디로 정의하기는 대단히 어렵다. 인간생활과 그 집단의 여러 측면, 즉 정치적·경제적·사회적·문화적 제요소를 아우

- 이일 「우리나라 미술의 동향」, 『창작과비평』 1967년 봄호; 박서보 「체험적 한국 전위미술」, 『공간』 1966년 11월호(창간호).
- ** 같은 글 및 이경성, 앞의 책 참조.

르는 규정이 되어야 하기 때문이다. 그러나 이 모두를 한묶음으로 하여 인간존재의 부단한 자기혁신의 한 과정이라는 역사적 관점에 설 때 그 다지 힘든 것도 아니다. 따라서 역사적으로 근대는 시민계급이 합리주의와 보편성의 원리(인간의 존엄·자유·평등·우애)에 입각하여 이를 속박했던 봉건귀족의 구제도를 무너뜨리고 인간해방의 큰 한걸음을 성취한 시기라고 정의되고 있다.

구체적으로 말하면 시민사회와 자본주의 체제가 성립한 이후부터이다. 물론 그것은 장구한 시일에 걸쳐 준비되어왔으되 그 싸움이 일단 승리를 거둔 것은 서구의 경우 17, 18세기가 된다. 그리고 다소의 시간차를 두고 각 지역에서 잇달아 진행되었음은 주지하는 바와 같다.

그런데 서구의 경우 이 혁명이 성공을 거두자 역사의 주인으로 등장한 시민계급은 새로운 모순관계를 드러내게 되었다. 즉 혁명의 이익을 가로챈 상층 부르주아지가 다수의 소시민들에 대해 급속히 반동화함으로써 시민사회는 사실상 양분되고 지난날의 보편성 원리와 시민적 이상은 변질되어갔던 것이다. 여기에 상층 부르주아지에 의해 추진된 산업혁명과 자본주의 체제는 자기운동의 법칙에 따라 대내적으로는 소시민들을 착취·억압하고, 대외적으로는 제국주의 침략을 감행하게 되었다.

물론 이 과정에서 시민사회의 이념이 전적으로 거부되거나 말살된 것은 아니다. 자유·평등·민주 등이 제도적인 뒷받침을 통해 어느정도 신장되고 인간의 삶이 한걸음 나아간 것은 사실이지만 그러나 한편 상층 부르주아지의 정치적 반동과 자본주의의 강화는 시민사회의 이념을 갖가지 형태로 제약하고 변질시키는 결과를 가져왔다. 다시 말하면 이 이념들은 제도나 관념상으로 존재하고 실질적으로 보장되지 못함으로써 대다수 소시민들을 자기 생존의 추구나 역사의 결정권으로부터 소외시키게 되었다.

그리하여 마침내 합리주의·자유주의·개인주의에 대한 심각한 반성을 불가피하게 만든 것이 서구의 근대인데 이렇게 보면 서구의 근대는 그 자체가 하나의 위기를 간직하고 있었다고 보아야 할 것이다. 따라서 그것은 역사발전에 있어서 거둔 일단의 선진성을 인정해준다 하더라도 우리를 포함한 후진국이 모범으로 삼아야 할 것이 결코 아님을 알게 된다.

한편 근대를 구제도, 즉 봉건적 요소들을 타파하고 시민사회가 성립된 시기라는 일반적인 개념으로 볼 때 우리나라에서도 그러한 노력이 진행되어왔음은 두말할 것도 없다. 그 기점이 언제부터인가에 관해서는 의견이 일치되지 않고 있다. 논자에 따라서는 병자수호조약을 기점으로 잡는가 하면 그 훨씬 이전인 조선왕조 후기에 그 맹아(萌芽)가 싹텄다고도 하고 혹은 동학혁명, 갑오경장 전후, 3·1운동에서 찾기도 하고 심지어는 아직도 근대가 도래하지 않았다고 보는 이도 있는 듯하다. 그 기점이 어디인가는 역사학자에게 맡기기로 하고, 여기서는 우리나라도 역사발전의 법칙에 따라 봉건주의를 타파하고 시민사회를 이룩하려는 자주적인 노력이 18, 19세기 이래 줄기차게 전개되었음을 상기할 필요가 있다.

홍경래난(洪景來亂)을 필두로 동학혁명에 이르는 농민들의 수많은 반란과 혁명적 투쟁은 각기 그 나름의 특수성을 지녔음에도 불구하고 기본적으로는 민중의식의 각성과 반봉건투쟁으로 일관되었다는 점에서 그 구체적인 사례로 이해해도 좋을 것이다.● 아무튼 이렇게 봉건주의를 청산하고 근대적 시민사회를 지향하여 준비되어오던 민중적·시민적 역량이 19세기 후반 제국주의 일본의 침략을 받아 심각한 타격을 겪지

● 홍경래난에 관해서는 정석종 「홍경래란」, 『창작과비평』 1972년 가을호 참고.

않을 수 없게 되었다.

일제의 침략과 강점으로 시민계층(민중)은 탄압과 수탈을 받으면서 다른 한편으로는 온존되어온 봉건세력과 일제에 편승한 무리들의 박해와 방해에 시달리는 이중의 어려움에 직면해야 했다. 그리고 일제가 물러간 다음에도 새로운 반민주적인 세력이 환골탈태(換骨奪胎)된 모습으로 계속 존속하고 있다. 따라서 시민계층은 이 연이은 탄압과 방해 책동에 맞서서 시민사회의 실현을 위해 험난하고도 줄기찬 투쟁을 해왔으니 동학혁명과 4·19가 하나의 연속성으로 파악되는 논거도 여기에 있다 하겠다.

이렇게 볼 때 한국의 근대는 반봉건·반식민에 입각하여 민중이 어떻게 투쟁하고 성장하여왔는가에서 정리되어야 마땅하다. 이 점에서 서구(일본을 포함하여)의 근대와 우리에게 있어서의 근대가 결코 동일선상에서 이해될 수 없음을 알게 된다. 왜냐하면 서구의 근대는 시민사회, 민족국가를 실현한 순간 제국주의로서 후진국 침략을 감행한 데 반해, 그 침략으로 인해 우리 민족은 시민사회를 향한 자주적 역량이 저지당한 모순관계에 있기 때문이다.

그럼에도 흔히 말하는 것처럼 우리의 근대가 서구문명의 도입으로부터 시작된다고 할 때 그러한 모순관계를 간과하는 일이 될뿐더러 그 자체로서도 혼선을 빚기에 알맞다. 이를테면 근대 서구의 산물인 갖가지 문물, 제도, 생활 및 사고방식 등이 처음 우리에게 받아들여졌을 때, 그것은 우리의 전통적인 것과는 근본적으로 달랐고 더러는 선천적이었으므로 개인이나 사회생활에 있어 큰 변혁을 가져다준 것이 사실이다. 그래서 외형적으로는 제법 근대적 생활, 근대적 사회의 모습을 나타내게 하였다. 그러나 그것이 우리의 주체적 자세와 자주 역량에 의해 받아들여지지 않음으로써 근대를 지향하는 데 있어 무엇이 유익하고 덜 유익

하며 때로는 방해가 되기까지 하는가를 가리기 어렵게 했던 것이다. 이같은 현상은 문화영역에서 더욱 그러하였다.

서구문화를 받아들임에 있어서 결정적인 두가지 제약이 작용했는데 그 하나는 일본을 통해서라는 점이고 다른 하나는 상류층에 의해 받아들여졌다는 사실이다. 일본이 식민본국(植民本國)이면서 동시에 서구문화의 공급지라는 것 자체가 이미 문화 수용의 자주성을 불가피하게 제한했지만 문화 수용의 담당자가 상류층이었다는 점도 그에 못지않은 제약이었다. 왜냐하면 이들은 일제로부터 개화사상을 비롯한 갖가지 혜택을 입은데다 민중과는 언제나 유리되기를 서슴지 않았기 때문이다. 이들이 표방하고 나섰던 '항일' '개화'의 민족운동이 근대의식의 불철저와 일제의 탄압으로 종국에는 자기이반(自己離反)으로 끝나고 말았음은 익히 알려진 바와 같다.*

그런데 이들 대부분은 서구문화를 수용함에 있어 그것을 산출한 서구 근대사회를 총체적으로 파악하지 않음으로써 침략정치는 거부하되 문화는 받아들인다는 이율배반에 빠졌고, 문화를 통해서나마 세계의 대열에 참여한다는 허위의식으로 시종하였다. 그렇기에 신채호 선생은 일찍이 3·1운동 후 높아지기 시작한 신문화운동을 다음과 같이 비판하였다.

중국년래(中國年來)에 제1혁명, 제2혁명, 5·4운동, 5·7운동… 등이 모두 학생이 중심이었다. 그러더니 근일(近日)에 와서는 학생사회가 왜 이렇게 적막하냐 하면 일반 학생들이 신문예의 마취제를 먹은 후로 혁명의

* 문학 분야에 관해서는 백낙청 「시민문학론」, 『창작과비평』 1969년 여름호, 487~88면 및 김용직·염무웅 『일제시대의 항일문학』, 신구문화사 1974, 170~77면 참조.

칼을 던지고 문예의 붓을 잡으며 희생유혈(犧牲流血)의 관념을 버리고 신시, 신소설의 저작(著作)에 고심하여 문예의 도원(桃源)으로 안락국(安樂國)을 삼는 까닭이다. (…) 문예의 작자(作者)가 많아질수록 혁명당이 적어지며 문예품의 독자가 많을수록 운동가가 없어진다.

고 한 중국 어느 학자의 글을 상기시킨 뒤,

나는 이 글을 읽을 때에 3·1운동 이후에 침적(沈寂)하여진 우리 학생사회를 연상하였다. 중국은 광대침흑(廣大沈黑)한 대륙인 고로 한가지의 풍조로써 전국을 멍석말이할 수 없는 나라거니와 조선은 청명협장(淸明狹長)한 반도인 고로 한가지의 운동으로 전사회를 곶감꼬치 꿰이듯 할 수 있는 사회니 즉 3·1운동 이후 신시, 신소설의 성행이 다른 운동을 초멸(剿滅)함이 아닌가 하였다.●

이것은 학생만이 당시의 신문화운동의 본질 자체를 비판한 견해임은 말할 나위도 없다. 어떻든 개화인사(開化人士)들에 의한 서구문화의 수용은 이렇게 처음부터 어긋난 형태로 진행되었고 서구의 근대가 우리에 대해서 가지는 모순관계 때문에 날이 갈수록 갈등과 혼선을 빚어내게 되었는데 그것이 어느 분야보다도 심한 곳이 미술 분야였다고 하겠다.

● 신채호 「낭객의 신년 만필」 중 '제7 문예운동의 폐해', 『나라사랑』 제3집 1971.

3. 서구 근대미술에 대한 인식

서구의 근대가 시민혁명을 성취함과 동시에 제국주의적 세계정복으로 이어졌다고 할 때 그러한 국가 사회를 반영한 서구의 근대미술은 어떠한 성격을 띠었는가를 살펴보는 것이 필요하다. 그것이 제국주의라 하여 그들의 미술도 곧 제국주의 미술이라거나 혹은 직접적인 침략의 성격을 띠었다는 것은 물론 아니다. 그렇다고 그러한 정치현실이나 사회적 조건과는 무관한가 하면 그렇지도 않다. 오히려 어느 분야 못지않게 그것을 민감하게 반영하는 만큼 서구의 근대미술은 서구의 근대화 과정에서 내포된 이러저러한 국면을 직접 또는 간접으로 반영하고 있다.

다시 말하면 그것은 시민계급이 봉건주의에 맞서 봉건제도를 무너뜨리고 시민혁명을 이룩한 다음 다시 상층 부르주아지와 소시민들로 분열되고 상층 부르주아지의 반동이 마침내 제국주의적 세계정복으로 치닫는 일련의 과정에서 나타난 여러가지 모순의 산물이었다. 이를 좀더 구체적으로 이해하기 위해서 작가와 수요층(혹은 후원자)과의 관계를 통해 살펴보는 것이 옳겠다.

사르트르(J. P. Sartre)는 근대 프랑스문학의 전개를 3단계로 나누어 17세기는 작가와 독자가 일치한 시대, 18세기는 작가가 귀족계급과 시민계급에 다 같이 '어필'함으로써 보편성을 획득한 시대, 19세기는 작가가 시민사회에 속하면서 그에 등을 돌린 시대라고 규정하고 있다.[*] 이는 문학의 경우뿐만 아니라 미술에도 다 같이 해당된다.

17세기 혹은 그 이전의 예술가는 시민계급 출신으로서 자기 후원자(교회 또는 귀족)의 "단순한 대변인이요, 정신적 재산의 관리자"[**]였다.

[*] 장 폴 사르트르 『문학이란 무엇인가』, 김봉구 옮김, 문예출판사 1989, 제3장 참조.

따라서 이들은 교회의 요구에 따라 혹은 귀족계급의 생활양식, 도덕원리, 취미기준 등에 따라 제작하였으며 자기가 속하는 계급에 눈을 돌리는 문제 따위는 고민하지 않아도 되었다. 그런데 18세기에 들어와서 시민계급이 급속히 성장하고 인간의 보편성에 대한 자각이 높아지면서 예술가는 귀족계급과 시민계급 사이의 양자택일이라는 문제에 부닥치게 되었고 대다수 예술가는 시민계급에 가담함으로써 이번에는 자기가 속하는 계급의 대변인이 되었다.

그리하여 이들은 억압당해왔던 시민계급 편에 서서 귀족계급과 맞서 싸우고 시민의 생활과 가치창조에 앞장선다는 것 때문에 일종의 지식인 혹은 교사의 권위마저 부여받았다. 이들이 추구했던 것이 '보편적 인간'이라는 이념이었던 만큼 시민계급과 귀족계급에 다 같이 '어필'할 수 있었고 동시에 예술의 자율성도 인정받을 수 있었다.

예술가의 사회(후원자)와의 이 일치는 19세기에 들어서면서 곧 깨어지고 만다. 시민혁명이 성취되는 순간 시민계급 내의 분열이 생기고 상층 부르주아지의 지배체제가 굳어짐에 따라 예술가는 지난날의 '보편적 인간'을 더이상 내세울 수 없게 되었기 때문이다. 그리하여 마침내 이들은 시민사회로부터 등을 돌려 예술의 자율성 속에 몸을 숨기게 되었는데 이에 관해 사르트르는 다음과 같이 적어놓고 있다.

작가들이 진심으로 바랐던 부르주아지의 정치적 승리는 작가의 조건을 뿌리부터 뒤흔들어 문학의 본질마저 의심케 하였다. 작가는 그렇게 노력하고서도 오로지 자기의 손실을 준비했을 따름이었다고까지 말할 수

** 아르놀트 하우저 『문학과 예술의 사회사: 현대편』, 백낙청·염무웅 옮김, 창작과비평사 1974, 6면.

있다. 글 쓰는 입장을 정치적 민주주의의 입장에 일치시킴으로써 그들은 의심할 바 없이 부르주아지가 권력을 탈취하는 것을 도왔다. 그러나 승리를 거둔 순간 그들의 요구 대상, 즉 그들이 글을 쓰는 단 하나의 영구한 주제가 사라짐을 보아야 했다. 요컨대 문학 본래의 요구를 억압받던 부르주아지의 요구와 결합해놓고 있던 기적적인 조화는 그 양쪽이 실현되는 순간 깨지고 말았다.●

이리하여 억압받던 부르주아지의 요구가 소멸되었을 때 예술 본래의 요구(자율성)만이 사회 밖으로 떨어져 나왔고 예술가는 그 요구만을 위해 글을 쓰고 작품을 제작하게 되었다. 더구나 예술가는 부르주아지의 횡포, 공리주의, 속물근성에 증오와 환멸을 느끼면서 그러한 것이 날뛰는 부르주아 사회로부터 자기를 지키는 길은 예술 본래의 요구에 몸 바치는 길뿐이라고 생각하였다. 여기서 예술 본래의 요구는 그 자체만을 위한 것, 사회와는 무관한 순수하게 정신적인 가치로서 신성시되며 이에 몸 바치는 예술가는 일종의 성직자로 자처하였다. 그런데 이 신성한 것에 몸 바친다는 것은 결국 자기를 위해 작품을 제작하는 것에 지나지 않는다.

이렇게 19세기 예술가들은 부르주아 사회에 살며, 자신이 부르주아이면서 부르주아지를 위해 제작하기를 거부함으로써 사회적으로는 아웃사이더로 살 수밖에 없었던 것이다. 이것이 바로 '예술을 위한 예술'인데, '예술을 위한 예술'은 그러므로 시민사회나 시민적 가치들, 그리고 지난날의 보편적 인간의 이념마저 스스로 부정하는 것이 되었다. 다시 말해서 현실에 대한 예술의 무용성은 자기 목적성을 강조함으로써,

● 장 폴 사르트르, 앞의 책.

예술은 이미 시민사회의 이데올로기이기를 그치고 소수 엘리트들에 의해 사회 바깥에서 추구되는 일종의 유희가 되고 말았다. 흔히 낭만주의로 대표되는 이 예술관은 그후 인상주의에서 약간의 수정을 겪으면서 그대로 이어졌고 다른 한편 더욱 심화된 형태로 나타났다. 역사의 결정권에서 소외된 대다수 소시민들은 상층 부르주아지에 대한 반항과 경멸 대신 무력(無力)과 고독을 맛보아야 했으며 그러면서도 한편으로는 그들 상층 부르주아지의 식민지 침략이 가져다준 호경기(好景氣)의 그늘에서 만족해야 했다. 인상주의는 따라서 도시 소시민층의 이러한 무기력, 체념, 고독을 반영한 예술이었다.

역사적으로 보면 인상주의는 르네상스 이래 발전해온 합리주의, 즉 세계를 통일적인 시점에서 객관적으로 파악하려는 마지막 단계라 할 수 있으나 실제로는 부르주아지의 분석적 정신(실증주의)의 산물에 지나지 않았다. 주지하다시피 인상주의 회화는 자연을 더욱더 객관적으로 그리고 생생하게 재현하려는 데 목적을 두었다. 그러기 위해 태양 광선 아래에서 순간순간 변화하는 자연의 현상을 뒤쫓고, 그것을 색채분할법에 의해 과학적으로 충실히 나타내려고 했다.

그러나 결과적으로 순간에 치중하게 되고 순간적인 자연은 빛과 색채 속에 해소되어 막연한 '인상'만을 남기게 되었다. 화가는 그 막연한 인상을 그리기 위해 필경 자신의 감각에만 의지하였다. 주제는 중요성을 잃고 화면은 감각의 만화경(萬華鏡)으로서만 의미를 지닌다. 회화로부터 회화 이외의 모든 것을 배제함으로써 인상주의는 결국 순수회화의 기초를 확립하게 되었다.

그 점에서 인상주의는 '예술을 위한 예술'을 또다른 형태로 추구했다고 할 수 있다. 이렇게 인상주의는 회화를 시각에만 한정함으로써 인간을 잃음과 동시에 인간을 지탱하는 모든 실재도 잃어버렸다. 거기에는

멀찍이 서서 세계를 분석적으로 바라보는 소시민의 의식, 부르주아임을 만족하지 못하는 불만, 종교도 도덕도 사회로부터도 등을 돌린 채 오로지 감각의 즐거움만을 찾고, 그러면서도 감각만으로 만족하지 못하는 고독한 삶이 담겨져 있는 것이다.[•]

19세기의 낭만주의와 인상주의가 부르주아 사회에 대한 환멸과 도피에서 시작되어 체념으로 끝난 개인적인 패배주의 예술이었다면, 리얼리즘은 부르주아 사회의 부조리와 추악상을 비판하고 극복하려는 시민의식의 산물이었다. 따라서 우리는 이 리얼리즘을 통해 근대 서구 시민사회의 제모순——자본가의 기만성과 횡포, 도덕적 타락, 정신적 빈곤 등을 적나라하게 파악할 수 있고, 예술가가 사회에 대해 가지는 또 하나의 입장을 보게 된다.

리얼리스트 역시 작가의 사회에 대한 불일치를 절감하면서도 그 극복의 길을 예술 속에서 찾지 않고 현실에다 시각 조정을 한 점에서 훨씬 건강하고 전진적이었다. 그러나 이들은 부르주아 사회의 그같은 모순을 정신적·도덕적 차원에서 해결하려 했고[••] 서구라는 한계 속에 문제를 한정함으로써 자국의 식민지 침략을 은연중에 승인하는 것이 되었다.

아무튼 20세기에 들어서면서 제국주의 상호간의 전쟁(제1차 세계대전)과 계급적 모순의 격화로 서구 근대 시민사회는 일대 위기에 봉착하게 되었다. 개인과 사회의 단절은 깊어지고 자아의 단편화·분열이 일어나며 기존 가치에 대한 전면적인 부정이 노골화한다. 20세기의 모더니즘은 이러한 위기의식의 반영에 다름 아니었다.

예술상으로 보면 모더니즘은 인상주의에 대한 반동으로 나타났다.

• 아르놀트 하우저, 앞의 책, 제4장 「인상주의」 참고.
•• 프루동의 리얼리즘에 대한 견해는 그의 아나키즘과 윤리적 관점 때문에 한계를 지닌다.

그것은 시각에 있어서나 방법에 있어 그전의 예술과는 판이하기 때문에 '예술의 혁명'이라고 말해져왔다.

인상주의 이후의 예술은 이미 자연의 재현이라고는 도저히 불릴 수 없다. 이 예술이 자연과 갖는 관계는 일종의 폭행(暴行)관계이다. 구태여 더 말한다면 현실과 공존하고 있으나 현실을 대치할 의사가 없는 대상들을 만들어내는 일종의 마술적 자연주의라고 이야기할 수 있을 따름이다. 브라끄(G. Braque), 샤갈(M. Chagall), 루오(G. Rouault), 삐까소(P. Picasso), 앙리 루쏘(Henri Rousseau), 달리(S. Dali) 등의 작품들을 대할 때 그것들은 가지각색이지만 우리는 항상 어떤 제2의 세계에 있다는 느낌을 갖는다. 일상적 현실과 특징이 아무리 많아도 이러한 현실을 넘어서고 이러한 현실과 양립하지 않는 전혀 이질적인 어떤 세계 속에 있음을 느끼는 것이다.*

한편 20세기 미술에 대한 또다른 사람의 정의는 다음과 같다.

나는 이미 이 '근대적'(modern) 양식을 '복잡한' 것이라고 했는데 그 모든 복잡성에도 불구하고 이 양식을 그 이전의 회화로부터 완전히 떼어놓고 있는, 어떤 의도의 통일이 있다. 그것은 클레(P. Klee)도 말한 바와 같이 눈에 보이는 것을 그리는 게 아니라 보이게 그린다는 의도이다. 이것이 근대적인 것에 대한 나의 기준이다.**

* 아르놀트 하우저, 앞의 책 232~33면.
** Herbert Read, *A Concise History of Modern Painting*, New York: Praeger 1959, 서문.

모더니즘은 비록 그것이 저마다 다른 주장과 방법을 지녔음에도 불구하고 공통되는 특징을 공유하고 있다. 첫째는 방법상의 혁신이고 둘째는 난해성이다. 이 난해성은 일차적으로는 방법상의 혁신에 따른 것이라 하더라도 근본적으로는 '현실을 넘어선 이질적인 어떤 세계'라는 데 있다.

다시 말하면 그것은 대다수 사람들에게 눈에 보이고 경험하고 하는 모든 실재성에 대해 아무것도 말해주지 않는다는 데 있다. 그 점에서 모더니즘은 시초부터 반현실적이고 반대중적인, 즉 비인간화의 예술이었다.* 모더니스트들은 그러므로 수요층과의 관계나 연대성도 거리낌 없이 포기한다.

이처럼 아무것도 말하지 않고 수요층마저 외면했을 때 남는 것은 갖가지 도그마로 위장한 자기 자신의 주관적인 세계뿐이다. 문제는 평범한 수요자들과의 전달 두절 상태에서 일어나는 일, 더 나아가 그러한 상태 자체를 절실한 체험으로 생각한다는 데 있다. 이러한 체험의 방법적 산물인 모더니즘은 통속예술은 물론 당대의 현실을 전진적으로 그리는 어떠한 예술과도 맞서 언제나 새롭고 충격을 주는 '전위'로서 변모를 거듭하였다.

전위가 자기 자신을 전문화한 사실은, 즉 전위의 가장 훌륭한 예술가들이 예술가의 예술가이며 시인의 시인이라는 사실은, 이전에는 야심적인 예술과 문학을 즐기고 감상할 능력이 있었던 대다수 사람들을 소외시켜 왔다. 그래서 그 사람들은 이제 이들의 작품의 비밀을 알려고도 하지 않

* José Ortega y Gasset, *The Dehumanization of Art*, New Jersey: Princeton University Press 1972, 13~14면.



거나 알 수도 없게 되어버렸다. 대중은 항상 발전 과정에 있는 문화에 다소간 무관심한 채로 있었다. 그러나 오늘날에는 그러한 문화는 그것이 실제로 속하는 사람들(우리의 지배층)에 의해 버림받고 있다. 전위가 속하는 것은 지배층이기 때문이다.[•]

이렇게 하여 서구의 모더니즘과 그 연장선에 있는 모든 전위미술가들은 다수 대중과 절연하고, 그 자신이 '부르주아지'의 '엘리트'이면서 부르주아지로부터도 냉대를 받게 된다. 따라서 그들은 극단적인 주관주의에 의존하는데 기이하게도 주관 그 자체를 부정하는 것이 되었다. 이를테면 액션페인팅(action painting)의 '자기창조, 자기결정 혹은 자기초월'의 논리는 외부 현실의 불모성, 인간해체, 자아분열의 역설에 지나지 않는다. 다시 말해서 전위미술은 근대 서구 부르주아지의 자기부정의 한 모습이다. 그리하여 그것은 서구문명의 침략성과 비인간성의 표리(表裏)를 이루는데, 여기서 우리는 근대 서구미술이 우리에 대해 가지는 모순관계를 확인할 수가 있다.

4. 한국 근대회화의 전개 및 한계

우리나라 근대회화가 언제부터 시작된 것으로 볼 것인가는 일차적으로 우리나라의 근대를 어디까지로 잡는가에 대응한다. 그러나 이것이 근대회화의 기점을 결정짓는 충분조건은 되지 못하므로 다음에는 당연

• 클레멘트 그린버그 「전위예술과 저속한 작품」, 윤구병 옮김, 『예술의 창조』, 태극출판사 1974.

히 '근대적' 시각으로의 전환점이 언제인가를 물어야 하며 아울러 그것이 한 개인 단위로서가 아니라 작자와 수요층, 다시 말해서 예술가와 사회와의 관계 속에서 추구되어야 한다.

그런데 이미 앞에서 말했듯이 우리나라 근대의 기점에 관해 아직도 정설이 없고 근대적 시각의 전환점에 대한 연구도 제대로 되어 있지 못하며 이에 대해 필자 역시 이렇다 할 견해를 아직 마련하지 못하고 있어, 확실한 기점을 토대로 논의하기는 어렵다.

이 문제는 우리 미술사의 시대 구분과 관련되는 만큼 다음에 논의하기로 하고 여기서는 현상론에 입각해서 우리의 근대회화가 얼마만큼 근대적이고 주체적으로 전개되어왔는가를 살펴보기로 한다. 편의상 세 단계로 나누어 생각해보는 것이 좋을 것 같다.

(1) 제1기: 전환기

우리나라의 근대는 자주적인 여러 요소에 의해서 추진될 수 있었음에도 불구하고 그 전환점은 서구문명의 도전과 그에 대한 응전으로부터 시작되었다. 이러한 의미에서 한국의 근대화는 자생적인 사회의 제 요소에 충격을 가하는 서구로부터의 도전, 즉 주체적 발전의 요소들을 없이 하는 서구적 도전, 다시 말해서 서구적 체험의 일환으로 전개되기 시작했다.

그러나 체험의 발단은, 한일합방 후 춘곡(春谷) 고희동(高羲東)이 일본에 건너가 이른바 '양화(洋畵)'를 배우고 온 이후부터라고 말하고 있는데, 사람에 따라서는 그 이전부터 극히 제한된 형태로나마 서구의 회화와 교섭이 있었던 것으로 보고 있다. 이를테면 조선조 후기 연경 사행(燕京使行)에 의한 서양문물의 재래(齎來), 천주교의 교리서, 개화기의 신서적의 삽화 등에서 그 영향을 찾고, 더 구체적으로는 조선조 후기

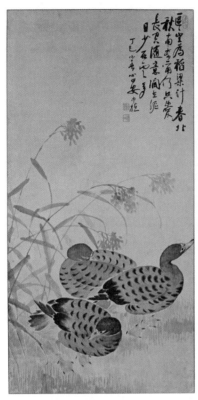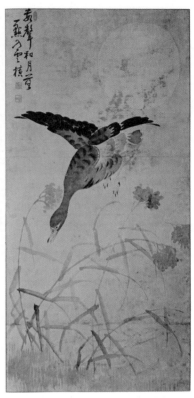

안중식 「노안도(蘆雁圖)」, 1917년.

의 화가들의 작품 속에 나타난 서양화적 기법과[•] 「투견도(鬪犬圖)」(작자
미상)를 증거로 들기도 하며 더 가까이는 문호개방 이후 외교·통상 사절
로 활약한 서양인들의 영향(그중에는 미술가도 몇명 있었다고 전해짐)
을 내세우기도 한다.[••]

　그러나 이러한 것들은 이질적인 두 문화가 상호 교섭하는 초기 단계

•　이동주『한국회화소사』, 서문당 1972.
••　이경성, 앞의 책 38~44면 참조.

에서는 언제나 있는 일이며, 게다가 그것은 외래문화를 수용하는 주체적인 태도 여하에 따라 체험의 양과 질이 다르게 마련이다. 중요한 것은 당시의 사회적 조건과 작가의 시각성에서 찾아야 할 것이다. 따라서 조선조 후기에서 문호개방에 이르기까지 혹은 갑오경장 전후까지도 봉건주의적 관계가 그대로 유지되고 있었으며 화가는 여전히 '환쟁이'로서 사대부 계급을 위해 그림을 그렸다.

더구나 그림의 주제나 기법은 전통적인 회화에 비해 새롭다거나 변화한 것은 전혀 없다. 흔히 구한말(舊韓末)의 대표적 화가라고 부르고 있는 안중식(安中植)과 조석진(趙錫晉)의 경우가 그 일례라고 할 수 있다. 이들은 우리 민족사의 전환기를 몸소 체험하면서도 역사와 사회의 바깥에서 살며 시각성을 경신하려는 의욕마저 없이 고루하리만큼 전(前) 시대의 회화에 매달렸다.• 오히려 그것을 끝까지 고집함으로써 당시나 지금이나 '최후의 동양화가'라고 칭송되고 있는 형편이다.

이렇게 볼 때 전환기 화가들의 근대의식은 물론 서구적 체험이란 것도 실로 희미한 정도에 불과하며 그 점에서 그것은 전(前) 단계적 의미밖에 없다. 이에 관해서는 별도의 연구가 요구된다 하더라도 그들이 당대를 살며 역사를 경신하는 일에 참여하지 못했다는 평가에는 아무런 변화가 없을 것이다.

(2) 제2기: 일제 식민지 시대

우리 근대회화의 서구적 체험은 명실공히 일제의 식민지화와 더불어 시작되었다. 제2차 한일협약을 현장에서 겪은 고희동이, 미술을 공부하러 일본에 건너간 다음 해 한일합방이 되었다는 사실로 보아 그는 상징

• 고희동 「나의 화필생활」, 『서울신문』 1954. 3. 11.

고희동 「자화상」, 1918년.

적인 존재라고까지 말할 수 있다.

그런데 고희동은 일찍 개화한 지식인이었고 전통적인 회화로부터의 적극적인 경신을 도모했다는 점에서 동시대의 안중식이나 조석진보다 한결 진취적이었던 것은 확실하다. 그럼에도 불구하고 그는 부유한 집안 출신의 개화인사였고 현실도피의 한 방법으로써 그림을 그렸다는 점에 기본적인 한계를 가진다. 갑오경장과 일제의 식민지 근대화 정책으로 일단은 생활상의 변화가 이루어졌다.

그리고 신문화의 수입과 계몽운동으로 사회적 조건이 크게 바뀐 것도 사실이다. 그러나 그것은 식민지 경영을 위한 요식행위였으며 더구나 신문화 수입으로 혜택을 본 것은 상류층을 포함한 소수에 지나지 않았다. 계몽운동마저 일제의 끈질긴 탄압에 부딪혀 지도층 간의 분열과 자기이반이 끊이지 않았는데 고희동이 이끈 신미술운동도 예외가 아니었다.

신미술운동은 특히 대다수 민중과는 유리된 소수 호사가(好事家)들에 의한 운동이었다. 이렇게 볼 때 고희동을 포함한 당시 화가들의 근대의식이 얼마나 허무맹랑했던가를 알 수 있다.*

* 자세한 것은 이 책 「춘곡 고희동과 신미술운동」(44~77면) 참고.

아무튼 이들 초기 화가들이 서구적 체험 과정에서 부딪친 가장 큰 문제는 서구의 회화양식과의 갈등이었다. 원래 어떤 한 사회집단에 의해서 만들어진 예술양식은 다른 사회집단에 의해 수용될 경우 그 생활내용 혹은 감수성과의 차이 때문에 충돌, 마찰 혹은 갈등을 일으키며 마침내는 그것이 타협 혹은 수정되면서 그 다른 집단의 생활내용을 담는 양식으로 수용되며 그렇지 않으면 폐지되어버린다.

그렇기 때문에 초기 화가들의 서구회화와의 갈등은 불가피한 것이었는지도 모른다. 고희동, 김관호(金觀鎬)의 그림에서 그러한 갈등이 흔적을 역력히 보게 되는데 이 두 사람이 다 같이 머지않아 '양화'를 포기하고 말았던 것도 그밖의 다른 이유와 함께 이 갈등에 기인했던 것으로 해석된다.

고희동과 김관호의 뒤를 이어 그림을 공부하는 사람이 늘어나기 시작하고 이들 모두가 일본 혹은 빠리에 가서 유학하는 동안 적극적인 서

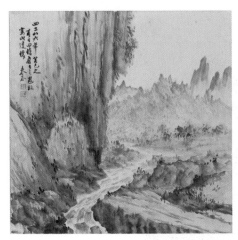

고희동 「산수화」, 1920년.

구적 체험을 시작하게 되었다. 이들은 초기 화가들이 겪었던 갈등을 각자 나름대로 극복하면서 점차 서구의 회화에 동화되어갔다. 그 동화 과정을 면밀히 분석해보면 첫째 대부분의 화가들이 우선 가장 쉽게 접근할 수 있는 회화양식을 택했다는 점이고, 둘째 자기 자신의 생활내용을 무엇보다 중요한 주제로 삼았다는 점이다.

이들의 출신계층에 관해서는 상세한 조사가 없어 정확히 알기는 어려우나 모두가 부유한 유한계층 출신이었던 것으로 보이며 따라서 그들은 일제 식민통치의 가혹함을 그다지 절실하게 경험함이 없이 신문화를 호흡하고 서구의 자유주의, 개인주의적 생활양식을 거리낌 없이 익힐 수 있었다. 그러한 의식은 서구의 회화를 배우는 동안 더욱 깊어져 자기와 자기 주변의 세계를 주제로 삼았고 그것을 사실적 묘사(진부한 아카데미즘)형식으로 그리기 시작하였다.

1920년대에 들어서면서 이러한 동화는 일제의 문화정책의 도움을 받아 더욱 심화되고 확대되어갔다. 많은 화가들이 여전히 유한계층 출신인데다 '양화'라 크게 환영을 받았으며 그 양화는 재료와 표현형식뿐만

아니라 서구인의 생활태도, 예
술관, 감수성까지 가치기준으
로 삼았다. 이와 아울러 전통
적 회화와 서양화 사이에 단층
이 생기고 마침내는 서양화와
동양화는 별개의 것이라는 통
념을 낳게 하였다.

구본웅 「여인」, 1930년.

이처럼 우리의 근대회화가
그릇된 방향으로 나가는 데 결
정적인 역할을 했던 것은 '조
선미술전람회(朝鮮美術展覽
會)'(약칭 선전鮮展)였다. '선
전'은 총독부가 식민지 문화
조작의 일환으로 창설한 것인 만큼 이 땅의 문화예술을 창달한다는 미
명 아래 근대 서구의 미술(아울러 그것이 일본화日本化된 것까지도 함
께)을 공급할뿐더러 기본적으로는 식민지 백성들로 하여금 예술과 정
치, 예술과 사회는 별개의 것이라는 그릇된 인식을 갖게 하였다.

그리하여 화가들은 당시의 식민지적 현실이나 사회적인 주제를 기피
하고 오직 아름다운 것, 정신적인 것만을 그리게 되었는데, 이처럼 현실
을 외면했을 때 남는 것은 그 자신의 '사적 세계(私的世界)'일 따름이었
다. 이 '사적 세계'를 사실적인 방법으로 그렸던 아카데미즘은 마침내
'선전'의 지배적인 양식이 되었는데 따라서 이들은 아름다운 것을 창조
하는 데 종사하는 '미의 사제(司祭)', 일종의 특권층을 자처함으로써 식
민지적 현실과 박해받는 대다수 민중들을 아무런 죄책감 없이 외면하
였다.*

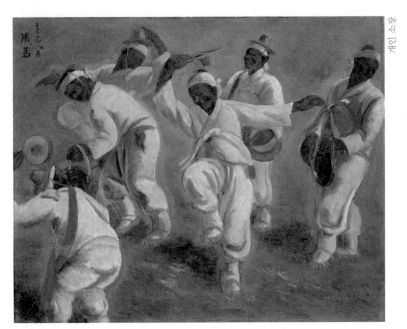

김중현 「농악」, 1941년.

이들 아카데미즘 화가에 비해 1940년대의 모더니즘 작가들은 미술양
식 면에서 보면 한결 근대적이었다고 말할 수 있을지 모르나 이들 역시
부유층 출신이요, 식민지 현실과 민중을 외면한 점에서, 더구나 모더니
즘이라는 것 자체가 역사·사회의식의 건강성을 좀먹는 일종의 퇴폐예
술이라는 점에서 그들 선배들과 조금도 다르지 않았다. 이와는 달리 극
소수이긴 하지만 식민지적 현실에 눈을 돌린 작가도 있었다.

그러나 개중에는 그들의 역사의식과 작품 사이에 불일치(작품의 주
제나 양식은 여전히 서구회화의 기준에서 제작)를 나타내었는가 하면

• 졸고 「좌절과 극복의 이론」, 『창작과비평』 1972년 가을호 및 이 책 「이인성의 작품세
 계」(101~33면) 참고.

다른 한편의 작가들은 서구의 회화에서 벗어나려는 노력에도 불구하고 식민지의 모순을 총체적으로 인식하지 못함으로써 소박한 민족의식, 향토애에 머물고 말았다. 어떻든 일제하의 서구적 체험은 모든 창작이 넘이나 작가의식을 서구회화에 묶는 고정관념을 뿌리깊이 심어주었는데 이 기준에서나마 성공을 거두고 혹은 그로부터 벗어난 몇몇 작가가 나온 것은 훨씬 후에 가서이다.•

(3) 제3기: 해방 후

8·15해방이 우리 민족의 항일투쟁에도 불구하고 타율적인 힘에 의해 주어졌다는 것은 그후의 역사발전을 크게 제약하였다. 남북분단, 6·25동란, 긴장 상태의 지속 등 일련의 정치적 현실은 우리 민족의 진정한 근대화를 가로막고 한없는 시련과 좌절을 겪게 하고 있다. 더구나 일제 식민지의 잔재가 미처 청산되지 않은데다가 서구문명으로부터의 도전은 전례없이 크고 맹렬하여 각 분야마다 감당하기 어려울 만큼 큰 혼란과 가치의 전도를 가져다주었다.

해방 후 우리의 미술도 이러한 사회적 현실이 그대로 반영되어 이를테면 식민지의 예술경험과 새로운 서구회화의 도전이 한데 얽혀 심한 혼란을 빚어내었다. 어느 의미에서는 식민지 시대의 경험과 모순이 변화된 상황에 따라 확대재생산되어왔다 해도 좋을 것이다. 그리하여 사회적 현실로부터 예술의 분리, 작가의 고립 및 '예술 그 자체'로의 경사(傾斜), 작가와 민중과의 단절 등이 여전히 진행되었고 그것은 서구적 체험이 직접적이고 크면 클수록 그에 비례하여 더욱더 깊어져갔다.

해방 후의 우리 회화는 1950년대를 전후하여 두 단계로 나누어 생각

• 이 책 「이중섭과 박수근」(78~100면) 참고.

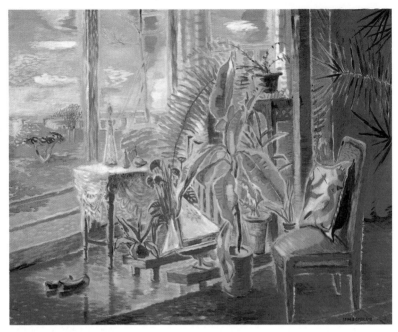

이인성 「여름 실내에서」, 1934년.

할 수 있는데, 해방 이후 1950년대까지는 약간의 변화가 있다 하더라도 기본적으로는 식민지 시대 미술의 연장에 지나지 않으며 1950년대 후반부터는 서구회화 특히 전후(戰後) 서구미술을 적극적으로 받아들이고 그에 경사해간 과정으로 이어지고 있다.

이 둘 사이에는 미술이념이나 양식 면에 있어 현저한 차이가 있다. 그리고 전자에서 후자로의 변화가 단순히 시대적 변천에 따른 전환이 아니라 후자의 전자에 대한 반발과 극복의 형태로 전개되었다.

구체적으로 말하면 1950년대 후반 전후세대에 의해 추상회화운동이 시작되면서 벌어진 신구(新舊) 작가 사이의 대립, 아카데미즘과 추상미술 사이의 마찰이 그것이다. 이 대립과 마찰은 신구 세대 간의 대립만이

아니라 식민지 시대의 미술을 극복한다는 의미마저 담겨 있었다. 이를 계기로 추상미술이 그후 젊은 작가들에게 열렬히 받아들여지고 시민권을 획득하면서 식민지 시대의 미술이 마침내 극복된 것처럼 보였다.

그러나 실제로는 그것이 전혀 극복되지 않았고 추상미술이 문자 그대로 '시민권'을 획득한 것은 더욱 아니었다. 왜냐하면 추상미술은, 미술이념이나 양식 면에서는 아카데미즘이나 모더니즘에 비해 현저한 차이를 가졌음에도 불구하고 기본적으로는 반사회적이고 반민중적인 미술이기 때문이다.

그것은 서구 근대사회의 모순의 산물 — 고도 산업자본주의, 기계문명, 비인간화로 인한 개인의 고립과 파편화 — 이었다. 따라서 넓은 의미에서 보면 그것은 지난날의 아카데미즘이나 모더니즘의 반사회성, 반민중성과 크게 다를 바 없으며, 그 점에서 1950년대 이후의 추상미술 혹은 전위미술까지도 지난날 식민지 시대의 미술이 우리의 사회나 민중에 대해 가졌던 모순관계를 그대로 간직하고 있다.•

이렇게 볼 때 한국의 근대회화는 우리의 근대의식과 주체적 시각 위에서 추구되어오지 않았고 오늘의 우리 회화도 서구적 체험의 한계를 기본적으로 벗어나지 못하고 있다는 점에서 아직도 식민지 시대 미술의 연장선에 있음을 알게 된다.

(4) 제4기: 1960년대

6·25의 참극을 겪고 독재정권에 시달리던 1950년대 말을 고비로 한국의 회화는 새로운 전환을 이루게 되었다. 그 요인은 첫째 앞서 말한 바처럼 해방 후 교육받은 새로운 세대의 등장이고, 둘째 서구 현대미

• 이 책 「현대미술운동의 반성」(134~74면) 참고.

술과의 교류──서구 현대미술에 대한 직접적인 체험이었다. 해방 후 1950년대까지의 우리 회화는 기본적으로는 식민지 시대 회화의 연장선상에 있었고 기성화가들은 그것을 타개할 용기도 노력도 없었다. 그리고 화단은 '국전(國展)'을 중심으로 제도화되어 있었으므로 이 제도를 통하지 않고서는 사실상 등단할 수도 없는 상황이었다. '국전'의 제도화는 화가의 등단이나 활동뿐만 아니라 창작의 세계까지 어느 의미에서는 통제하는 구실을 하고 있었다. 그러므로 젊은 세대들의 이에 대한 불만과 반발은 컸고 그것은 늘 마찰의 소지를 안고 있었다. 이러한 상황에서 서구 전후(戰後) 미술의 물결이 서서히 밀려오기 시작하자 이에 젊은 세대의 화가들이 민감하게 반응하고 마침내 적극적으로 수용하면서 전환의 계기를 이루어놓게 되었다.

1950년대의 회화로부터 1960년대 회화로의 이같은 변화는 그러므로 단순한 시대적인 흐름에 따른 전환이 아니고 기성작가들에 대한 새 세대의 반발과 도전에서 비롯되었다. 1950년대 후반에서 1960년대 초에 걸쳐 젊은 작가들에 의해 '국전'이라는 제도권 밖의 추상회화운동이 시작되면서 신구(新舊) 작가 간의 대립과 마찰이 표면화되었다. 이 대립과 마찰은 신구 세대 간의 대립만이 아니라 아카데미즘과 추상회화라는 이념상의 대립이었고, 식민지 시대의 예술경험과 해방 후의 예술경험의 대립이었고 따라서 그것은 식민지 시대의 회화를 극복한다는 의미마저 포함하고 있었다. 이를 계기로 서구의 추상회화가 젊은 세대에게 열렬히 받아들여지고 새로운 시대의 양식이 되어갔으며, 한국의 회화는 이른바 국제주의에도 편입되기에 이르렀다.

1960년대에 들어 해외와의 교류가 확대되고 특히 한일국교정상화가 이루어지면서부터 우리의 회화는 서구의 전후 미술을 거의 무차별적으로 수용하기 시작했다. 그리하여 1960년대의 온갖 미술 조류──앵포르

멜(informel), 팝아트, 옵아트, 네오다다, 해프닝, 이벤트 등등을 그때그때 수용하는 과정을 겪고 있다.

문제는 이러한 미술을 어떻게 수용했고 그것이 우리의 민족문화 발전에 얼마나 보탬이 되었는가 하는 것이다. 그러나 결과는 결코 긍정적이 못된다.

1950년대 말 앵포르멜 회화가 이 땅에 처음 등장했을 때 그것이 당시 우리 화단에서 '전위'의 구실을 했던 게 사실이다. 그럴 수 있었던 이유는 그 미술이 지닌 이념이나 성격보다도 우리 화단의 사정과 낙후성 때문이었다. 전위라는 말이 글자 그대로 앞선 부대라고 한다면 싸움의 대상이 분명해야 하고 또 그 소임을 다해야 한다. 그 점에서 앵포르멜 운동은 싸워야 할 대상(즉 '국전')이 뚜렷이 있었고 또 어느정도 그 일을 수행했었다. 그러나 그들의 회화가 점차 인정을 받기 시작하고 마침내 '국전'이란 제도 속에 받아들여지면서부터 전위로서의 역할을 상실하고 말았다. 이는 앵포르멜 회화가 아카데미즘화했다는 사실보다도 그들의 목표가 일단 성취되었기 때문이다. 그런 점에 그 '전위'의 진정한 전위성이 의심스러운 것이었다. 1960년대 이래 수용되었던 일련의 전위적 현대미술이 다소의 차이는 있지만 기본적으로는 모두 이러한 운명을 보여주었다. 그 모두가 말하자면 서구 현대미술의 수입품이었고 그 어느 것도 당시 우리 회화에 대해 거부해야 할 목표가 뚜렷하지 않았으며 이 땅에 들어와서도 서로 간에 부정되고 재부정되는 논리로 전개되지 않았다. 그 때문에 그것은 우리의 현실에 대해서는 물론 그 자체로서는 전혀 전위가 아니었던 것이다. 그것은 마치 유행이나 상품처럼 서구의 '전위 아카데미즘'을 그 발생순에 따라 시간차를 두고 수입한 것에 불과하다. 서구의 경우 그것들은 모두 그 나름의 거부 대상과 정당성을 가지고 생겨났고 그렇기 때문에 전위적일 수가 있었다. 고도의 기

계문명과 인간소외, 개인주의의 극대화, 공동체의 파괴 등등 그들대로의 절실한 문제가 있었을 것이다. 하지만 그것이 곧 우리의 문제나 현실과 일치하지만은 않을 것이며 우리의 현실이나 고민을 접어두고 그들의 고민과 논리에 따라갈 수는 없을 것이다. 더구나 1960년대 우리의 정치적·사회적 현실은 갈등의 연속이었고 삶을 갱신하려는 희망은 좀처럼 보이지 않은 채 혼미를 거듭할 뿐이었다. 그러나 1960년대의 회화를 담당한 젊은 세대들은 국제주의와 현대미술의 전위와 포로가 되어버린 감이 적지 않았다. '전위'가 그 목표나 대상을 뚜렷이 가지지 않을 때, 더구나 그것이 서야 할 현실이나 사회로부터 벗어나버렸을 때 그 예술이 아무리 자유로운 창조요, 절대적 목표에 도달했다 하더라도 결과적으로는 일종의 자기모멸에 그칠 수밖에 없다.

1960년대 회화가 그 외형의 엄청난 변화나 탐욕적인 서구미술 섭취에 비해 그 결과는 그다지 만족할 만하지 못하다. 그뿐만 아니라 그것은 우리 회화의 주체적이고 근대적인 이념을 실현하려는 목표와는 너무도 떨어진 방향에서 전개되었고, 같은 기간에 추진된 '근대화'의 들뜬 정신을 일정하게 반영한 것도 부인할 수 없다. 하지만 그것이 동시대 정신의 풍요인지 황폐인지를 가리기 위해서는 더 많은 시간이 지나야 할 것 같다.

5. 맺음말

앞에서 우리는 우리의 진정한 근대와 주체성이라는 관점에서 우리 근대회화를 짤막하게나마 개관해보았다. 그러나 어느 단계에서도 그에 값할 만한 성과를 거두지 못했음을 발견한다. 그 일차적인 원인은 우리

의 근대가 외세의 지배와 내적 모순 때문에 좌절하고 굴절한 데 있었지만 더 중요한 원인은 우리 작가들의 미숙하고 혹은 왜곡된 근대의식에 있었다.

그것이 반봉건·반식민을 토대로 한 것이 아니었음은 앞에서 본 바와 같다. 따라서 당연히 주체적 시각의 결여를 동반했는데 결과는 서구의 회화에 일방적으로 동화되는 양상을 나타내었다. 서구회화에의 동화는 양식상의 동일화만을 가져오지 않고 예술관, 작가의식, 예술의 사회적 관계까지도 동일화되게 하였던 것이다.

근대 서구의 회화 아카데미즘, 인상주의, 모더니즘, 추상회화, 전위미술, 이 모든 것은 서구 근대사회와 자본주의 체제의 모순이 심화·확대됨에 따라 그때그때 생겨난 미술이었다. 그 어느 것이나 다수 대중이 함께하는 현실이나 삶을 토대로 한 것이 아니라 삶에 대한 불모성, 즉 사회로부터 단절된 고독한 개인의 체험을 반영한 것이었다. 비록 그것이 체험하는 사람 자신에게는 아무리 절실하고 그 작품 또한 아무리 값지다 하더라도 민중과의 연대감이나 역사적 책임을 외면한 이상 불건강하고 퇴폐적임을 면치 못한다.

이러한 미술은 그들의 사회적 모순의 산물임에도 불구하고 침략세력의 한 이데올로기로서 후진국에 대해 문화적인 폭력으로 나타난다. 우리 근대회화의 서구적 체험은 실은 이 폭력의 체험이요, 그 희생이라고 해도 과언이 아니다. 그것이 일제 식민지 밑에서건 자유대한에서건 기본적인 모순(식민지와 피식민지, 혹은 선진국 대 후진국)이 해소되지 않는 한 다를 것이 없다.

여기에 문화적 식민지의 한 형태로서의 미술이라는 문제가 제기된다. 일제시대의 우리 미술이 식민지 미술이라는 점에는 이견(異見)이 없다. 그러나 대부분의 사람들이 해방 후의 미술, 즉 서구적 체험과 서구

박수근 「들길」, 1962년.

회화로의 경사는 식민성의 범주에서 제외하고 있다. 이는 우리나라가 자주독립국이요, 어느 모로 보나 근대사회의 모습을 갖추고 있는 만큼 문화교류의 일환으로서 서구 전후 미술을 떳떳이 받아들인다는 생각 때문인 듯하다.

그러나 실제로 해방 후의 일련의 미술을, 작가의식이나 형식 면에서 면밀히 분석해보면 그러한 생각이 얼마나 근거 없는 것인가를 알 수 있다. 해방 후 오늘에 이르기까지 거의 무제한으로 받아들여진 갖가지 미술사조는 일대 혼란을 빚어냈고 그 근거마저 불분명한 까닭에 우리 미술의 무국적성이 비판되었고 국적회복이라는 문제가 제기되었다.[*]

물론 개중에는 그 나름의 기준에서 보면 우수한 작품이 없지 않지만 그런 것은 그대로 존중해주더라도, 이들 미술의 형태나 모티프, 양식 혹은 그 미술이 현실에 대해 가지는 관계에서 보면 서구 전후 미술의 그것과 조금도 다를 것이 없다. 더구나 이러한 현상 자체를 의심하거나 거부

* 이경성, 앞의 책 76~78면.

이중섭 「새와 나무」, 연도 미상.

하려는 움직임조차 없는 상태이고 보면 이를 식민지적 관계 이외의 다른 무엇이라 말할 수 있겠는가.

이에 대립하는 미술로서 '민족미술'의 문제가 대두된다. 민족미술이라고 말하면 식민지 시대에서나 있을 다분히 시대착오적인 개념으로, 아니면 당국의 관용어 내지 고작해야 우리의 고유한 그 무엇을 일컫는 말로 생각되고 있다. 그러나 이 말이 오늘날 우리에게 절실한 개념으로 요청되는 근거는 매우 구체적이고 현실적인 데 있다.

'민족문학'은 민족의 주체적 생존과 그 대다수 구성원의 복지가 심각한 위협에 직면해 있다는 위기의식의 소산이며 이러한 민족적 위기에 임하는 올바른 자세가 바로 국민문학 자체의 건강한 발전을 결정적으로 좌우하는 요인이 되었다는 판단에 입각한 것이다. 이렇게 이해되는 민족문

학의 개념은 철저히 역사적인 성격을 띤다. 즉 어디까지나 그 개념에 내실을 부여하는 역사적 상황이 존재하는 한에서 의의 있는 개념이고 상황이 변하는 경우 부정되거나 보다 차원 높은 개념 속에 흡수될 운명에 놓여 있는 것이다.[•]

이러한 개념 정의는 군이 문학과 미술을 가릴 것 없이, 그리고 그러한 역사적 상황이 존재하고 있는 한 언제나 타당하다. 민족의 생존 자체가 안팎으로 위협받았던 일제 식민 치하에서는 더 말할 것도 없고 해방 후 오늘에 이르기까지 위기적 상황이 조금도 해소되지 않은 마당에서 어느 것보다도 긴급하고 절실한 개념이 된다.

따라서 민족미술은 한국 사람이 그린 미술, 한국의 고유한 그 무엇을 그리는 미술이라는 지극히 피상적인 의미를 넘어, 우리 민족이 처한 위기적 상황을 역사적으로 인식하고 대처하는 근대의식에서 찾아야 할 것이다. 이렇게 볼 때 오늘날 우리 미술이 오늘의 역사적 상황은 물론, 서구미술의 식민지적 관계에 있었던 것 자체만으로도 이미 민족미술의 당위성과 그 존재 가치가 있고도 남는다.

이러한 입장에 설 때 우리의 근대회화사를 보는 시각도 훨씬 선명해진다. 민족미술의 문제는 동시에 주체적 사관과도 밀접한 관계에 있음은 더 말할 나위도 없다. 따라서 우리의 근대회화는 얼마만큼 주체적으로 전개되어왔는가, 그리고 그에 따라서 우리 근대회화의 성격 규정과 아울러 근대회화사 전체에 대한 시대 구분이 행해져야 할 것이다.

그러나 대부분의 경우 우리 근대회화의 성격을 규정하고 근대회화사를 해석함에 있어 이러한 기준에 서지 않고 서구회화의 개념이나 발전

• 백낙청 「민족문학 이념의 신전개」, 『월간중앙』 1974년 7월호.

의 논리를 그대로 적용하고 있다. 이러한 해석 자체가 아직도 식민지적 사관에서 벗어나지 못하고 있다는 반증인 것이다. 그것이 정신사적 입장이건 양식사적 관점에서건 우리 근대회화사를 보는 시각이 주체적 사관에 입각해야 한다는 논거도 여기에 있다.

『한국현대회화사』 한국일보사 1975

춘곡 고희동과 신미술운동

1. 머리말

 1965년 10월 춘곡(春谷) 고희동(高羲東)은 80년의 긴 생애를 마치고 작고하였다. 그를 마지막 보내는 자리에서 당시의 예술원 회장 박종화(朴鍾和) 씨는 "그래도 저희들이 선생의 관 앞에 서서 구슬피 통곡하고 애달파하는 것은 선생의 깨끗했던 평생의 지조와 뛰어나신 화풍과 한국 근대미술의 선구자이신 그 공로를 아프게 회상하여 통곡하는 바이올시다"*라고 애도하였다.

 영결하는 마당에서 어느 누군들 고인의 생전의 인격과 업적을 기리고 조상하는 데 인색하랴마는, 그러나 유감스럽게도 화가 고희동에 대한 평가는 아직까지 이 애도사에서 표명된 범위를 크게 벗어나지 못하고 있다. 이를테면 "근대미술의 개척자요, 그의 전생애가 바로 한국 근대미술사의 중요한 내용"이라거나 "살아서 고전(古典)이 되고 죽어서

• 박종화 「조사」, 『예술원보』 제9호, 예술원 1965.

역사가 되었다"•와 같은 서두로 시작되는 대부분의 글이나 관점이 그러한 것들로서, 이 심히 의례적인 평문(評文)이 또한 아무런 의문 없이 그대로 받아들여지고 있다. 그 이유는 아마도 노대가를 평한다는 것 자체가 일종의 금기사항처럼 되어 있는데다 예술을 현실과는 무관계한 것으로 보아온 우리 화단의 통념 때문인 것 같다.

고희동은 잘 알려진 바와 같이, 역사의 전환기에 살며 한국 사람으로서는 최초로 서양화를 공부하기 위해 해외유학을 하였고 귀국해서는 이 새로운 미술을 보급하기에 진력하였으며 조국 광복 후에는 화단의 장로(長老)로서, 초대 예술원 회장, 참의원까지 지내면서 남부러울 만큼 출세했던, 말하자면 명사(名士) 중의 한 사람이었다.

그가 남달리 일찍 개화한 지식인으로서 남이 아직 감히 생각지도 못한 '양화(洋畫)'를 공부했다는 사실은 충분히 흥밋거리일 수 있으며 여러가지의 어려운 현실 속에서 애쓴 계몽적인 활동은 그것대로 인정되어 마땅하지만 그렇다고 해서 이 점을 지나치게 강조하여 평가한다는 것은 도리어 그의 행적을 은폐하는 결과밖에 안된다.

고희동 자신이 원하건 원치 않건 간에 그의 모든 예술적 활동은 그가 산 역사로부터 떼어놓고 생각할 수 없다. 그가 살았던 시기는 우리 근대사의 가혹한 시련기였고 더구나 그가 한갓된 환쟁이가 아닌, 남달리 일찍 개화한 지식인이었다는 점을 미루어 생각할 때, 중요한 것은 처음으로 양화를 했다는 사실이 아니라 '개척자'로서 역사를 어떻게 체험했고 체험한 바를 또 얼마만큼 훌륭하게 그려놓았는가 하는 점이다. 그가 과연 개척자의 영예를 누릴 만한 화가였는가, 아니면 개화백경(開化百景) 속의 한 '히어로'에 불과했는가 하는 것은 바로 이러한 관점에서 논의

• 박종화 「인간 고희동」 및 이경성 「고희동론」, 같은 책 119면.

되어야 할 문제이다.

고희동은 어떻든 우리 근대미술사의 첫 장에 등장하는 인물임에는 틀림없고 그의 작가적 행적도 그만큼 문제성을 내포하고 있는 게 사실이다. 그러나 이것이 곧 그를 사실 이상으로 평가해야 할 이유는 되지 못한다. 한 작가를 무턱대고 비난하는 것이 능사가 아니듯 그 반대 또한 반드시 미덕일 수만은 없기 때문에, 우리는 고희동의 업적을 바르게 평가하기 위해서는 물론 오늘의 우리를 되돌아보기 위해서도 그의 예술적 활동과 작품세계를 역사적 문맥을 좇아 소상히 검토해볼 필요가 있다.

2. 고희동의 생애

고희동은 1886년 3월 11일, 그러니까 갑신정변(甲申政變)이 있은 지 2년 후 고영철(高永喆)의 셋째아들로 서울에서 태어났다. 고영철은 구한말 지방의 군수를 하였고 고영희(高永喜)와는 형제간이었다고 한다. 고영희는 소문난 친일파로서 일찍이 신사유람단에 끼여 해외를 두루 여행하였고 친일 내각에서 탁지부대신(度支部大臣)을 지냈으며 한일합방에 적극 협력한 공로로 일제로부터 자작(子爵)에 봉해졌던 위인이다. 이러한 가계로 미루어 고희동이 남달리 개화사상에 물들었으리라는 것은 쉽게 짐작할 수 있다.

전하는 바에 의하면, 그는 여섯살 때 당시의 풍습대로 서당에 나가 한문 공부를 시작했는데, 그후 군수인 아버지의 임지를 따라다니며 의병 난리도 겪고 하면서 소년 시절을 보냈고 다시 서울에 돌아온 다음 열네 살 되던 해 관립한성법어학교(官立漢城法語學校)에 들어갔다. 이후의 사정을 이구열(李龜烈)은 그의 탐방기 속에 다음과 같이 적어놓고 있다.

입학 형식이 까다롭지 않던 시대이라 희망만 하면 나이를 따짐이 없이 누구나 입학이 허용되었던 것이다. 법어학교에 들어간 희동은 4년 동안 착실히 불어를 익혔다. 다른 과목들도 모두 신기하고 흥미 있었다. 학교에서 내주는 학용품은 모두가 상해에서 특별히 주문해온 것들이었다. 법어학교 재학 중 희동은 하마터면 영국 유학을 갈 뻔한 일이 있었다. 10여 명의 해군관비유학생 선발에 뽑혔던 것이다. 그러나 당국의 우물쭈물로 그의 영국행 꿈은 부서졌고, 그러자 맥이 풀린 희동은 법어학교조차도 더 다니지 않고 말았다.•

법어학교를 나온 이듬해인 1904년 그는 19세의 젊은 나이로 대한제국(大韓帝國) 궁내부주사(宮內府主事)가 되어 예식관(禮式官)으로 근무하였다. 강화조약 이후 우리나라는 제국주의 열강의 치열한 각축장이 되어 있었으므로 당시 궁내부에도 많은 외국인 고문이 와 있어, 외국어를 공부하는 것이 관리로 출세하는 지름길이기도 하였다.

춘곡의 집안은 이 시류에 민감했던 듯, 그로 하여금 외국어를 배우게 하여 출세를 재촉했던 것 같다. 하필이면 왜 불어를 공부하게 되었는지는 알 수 없으나 궁내부에 근무하면서 불어 통역 또는 문서 번역 일을 맡아 보았고 때로는 고종(高宗)과도 면담하며 그로부터 조칙(詔勅)을 꾸미라는 명령을 받기도 했다.

이처럼 그는 중인(衆人)이 부러워하는 존재로서 일약 출세가도를 달리기 시작하였다. 그러나 대한제국은 이미 빈사(瀕死)의 몸부림을 하던 무렵이었으며 그가 궁내부에 들어간 이듬해인 1905년 11월에는 일제에

• 이구열 「한국 근대 화단의 개척자 고희동」, 『미술』 1964년 6월호.

의해 제2차 한일협약이 강압적으로 체결되었다. 이 현장을 궁내부주사로서 고희동은 직접 목격했고 그럼으로써 그 충격 또한 말할 수 없이 컸을 것이다. 그것은 또 막 출셋길에 오르기 시작한 그가 첫번째 겪은 좌절이기도 했다. 다음 날로 대궐을 물러나온 그는 나라를 강도질당한 슬픔과 앞으로의 살길에 대해 심히 고민한 듯, 그때의 심경을 계속해서 아래와 같이 술회해놓고 있다.

나라 없는 민족의 비애가 국민들의 가슴속에 사무치기 시작하여 죽을 수도 살 수도 없는 지경에 이르러 비분강개하다가 그때 문득 생각 키우는 것은 그림이나 그리고 술이나 먹고 살자는 것이었다.[•]

이리하여 그는 '나라 없는 민족의 비애'를 잊어버리기 위하여 술을 마시고 그림을 그리기 시작하였다. 나라를 강도질당한 마당에 그것도 현장을 직접 목격했던 그로서, 이러한 결심을 했다는 것 자체가 문제일 뿐더러 그림 그리는 것을 술 마시는 일과 같은 위안 내지 현실도피의 방편으로 생각했던 것도 문제가 아닐 수 없다.

이 문제는 다시 검토되어야 하겠지만, 그림을 하나의 위안으로 생각한 데는 그의 그때까지의 생활경험으로나 당시의 사회적 통념으로 보아 일단은 수긍할 수가 있다. 즉 부유한 관리의 아들로 태어나 교육받으며 자란 그였으므로 역시 관리로 출세하기를 바랐고 따라서 그림을 배우고 이해를 깊이 할 겨를도 없었을 터이므로 그림을 고작 사대부의 한 여기(餘技) 정도로 생각했을 것이다.

어떻든 그는 그림을 그려보기로 작정하고 이듬해 이도영(李道榮)과

• 고희동 「연예천일야화(演藝千一夜話)」 21회, 『서울신문』 1958. 12. 3.

알게 되었고 그를 통해 당시 몇 안되는 직업화가로 이름이 나 있던 심전
(心田) 안중식(安中植)과 소림(小琳) 조석진(趙錫晉)을 찾아다니며 화도
(畵道) 수업을 시작하였다.

3. 화가 수업

두 사람의 문하에 들어간 고희동은 처음 그들이 가르치는 대로 열심
히 그림 공부를 하였다. 그러는 동안 지필묵(紙筆墨)을 익히게 되고 서
화(書畵)에 대한 이해도 얼마간 깊이 할 수 있었다. 그러나 얼마가지 않
아 당시의 그림과 서화가(書畵家)에 대해 회의를 품게 되었다. 그 이유
를 이렇게 말하고 있다.

> 얼마 동안을 다니며 보니 그 당시에 그리는 그림들은 모두가 중국인의
> 고금 화보(古今畵譜)를 펴놓고 모방하여가며, 어느 분수에 근사하면 제법
> 성가(成家)하였다고 하는 것이며, 타인의 소청(所請)을 받아서 수응하는
> 것이었다. 인물을 그린다면 중국 고대의 문장·명필 등으로 명성이 후세
> 에 이르기까지 높이 날리는 사람들이니 예를 들면 명필에 왕희지(王羲之)
> 라든지 문장에 도연명(陶淵明)이라든지 이태백(李太白), 소동파(蘇東坡)
> 등등인데 그것도 또한 중국 화가들이 이미 그려서 전해오는 것을 옮겨 그
> 리는 것뿐이었다.
> 풍경도 그러하였고 건축물이며 기타 화병, 과실 등까지도 중국 화보에
> 서 보고 옮기는 것이었다. 창작이라는 것은 명칭도 모르고 그저 중국 것
> 만이 용하고 장하다는 것이며 그 범위 바깥을 나가보려는 생각조차 없었
> 다. 중국이라는 굴레를 잔뜩 쓰고 벗을 줄을 몰랐다. 그리는 사람, 즉 화가

들만이 그러한 것이 아니라 그림을 요구하는 사람들까지도 중국의 그림을 그려주어야 좋아하고, "허어 이태백이를 그렸군" 하며 자기가 유식층의 인사(人士)인 것을 자인하고 만족하게 여겼다.●

또다른 곳에서는 "그러니까 그림을 그리는 맛이 나지 않고 싫증이 나기만 한다. 그러려면 그만 집어치우고 술을 마시는 일을 생각한다. 그러고 보니 그림보다 술 마시는 것이 더했다. 그림 그리는 데는 돈이 얼마 들지 않았어도 술값이 날마다 걱정이다"●●라고도 하였다.

이상의 술회를 통해서 우리는 그가 '나라 없는 민족의 비애'를 잊기 위해 시작한 화도 수업에서마저 안식처를 찾지 못한 채 다시 한번 좌절을 경험하게 되었음을 알 수 있다. 그 이유가 그 자신보다는 당시의 서화 및 서화가에 대한 실망 때문이었던 것처럼 보인다. 당시는 이미 전통사회가 서서히 해체되어가는 중이었고 그 전통사회를 기반으로 하여 성행했던 회화도 겨우 잔명(殘命)을 유지하면서 심한 말기적 증상을 나타내고 있었다. 그나마도 명맥을 유지하고 있던 사람은 심전과 소림 두 분 정도였으며 이들은 사대부 출신이 아니라 도화서(圖畵署) 출신의 직업화가들이었다.

따라서 전환하는 시대를 반영할 만한 감각도, 전통을 갱신할 만한 기력도 없이 오로지 중국의 화보만을 신주 모시듯 할 수밖에 없었을 것이다. 이러한 그들 밑에서 그림을 배운다는 것은 싫증나는 일이 아닐 수 없었으며 고희동 아닌 그 누구라도 실망을 느꼈을 것은 당연하다. 과연 그에게는 술 마시는 일보다 더 나을 게 없는 것으로 인식되었으며 만일

● 고희동 「나와 조선서화협회 시대」, 『신천지』 1954년 2월호, 181면.
●● 고희동 「연예천일야화」 22회, 『서울신문』 1958. 12. 6.

그가 백만장자라도 되었더라면 그림을 팽개치고 술 마시는 일에만 전념했을지도 모를 일이다.

그러나 엄밀히 말하자면 당시 서화계의 사정보다도 고희동 자신이 서화(즉 예술)에 대한 인식과 열의가 철저하지 못한 데에 더 큰 이유가 있다. 전습(傳習)에만 급급하는 몇몇 직업화가에게만 의존할 것이 아니라 그렇게 된 여러가지 원인과 극복의 방향을 찾고자 하는 노력이 있어야 했을 테니 말이다. 그러나 이번에도 그는, 민족의 비애를 앞당겨 슬퍼한 나머지 도피를 꾀했던 것과 마찬가지로 그것을 캐보지도 않고 지레 실망하여 또다른 도피를 찾았다. 이렇게 어중간한 상태에서 방황하던 그에게 어떤 암시를 준 것은 법어학교 재학 시 그가 본 바 있던 서양의 그림이었다. 다음 글은 그것을 뒷받침해준다.

그럭저럭 세월을 보내고 있다가 문득 서양 그림을 배워봤으면 하는 생각이 솟아났다. 나는 그전에 불란서 학교에 다닌 일이 있어 불란서 사람들과 같이 지낸 일이 있었다. 그때 서양 그림을 가끔 본 일이 있었다. 그러나 양화를 배우려는 생각에 마음은 걷잡을 길 없지만 조금도 방법이 없었다. 그 당시만 하더라도 불란서에 간다는 것은 하늘에 오르기보다 어려운 일이어서 엄두도 못 냈으니까 할 수 없이 일본에 관계있는 사람에게 상의하여 일본 상야공원(上野公園)에 있는 미술학교에 가보겠다는 생각을 품었지만 일본어에 불통(不通)이어서 우선 속성으로 야학에 다니면서 배웠다. 동경으로 향한 것은 내가 스물세살 때의 2월이다.[•]

이렇게 하여 그는 한일합방이 있기 1년 전 살벌한 현실을 외면하고

• 같은 글.

오직 양화를 배워보겠다는 일념으로 일본에 건너갔고 "집안 어른들과 한시(漢詩)와 한학(漢學) 관계로 잘 알고 지내던" 자작(子爵) 쓰에마쯔 (末松謙證)의 적극적인 도움으로 동경미술학교 유화과(油畵科)에 입학, "한국 사람으로서 양화생(洋畵生) 제1호"*가 되었다.

서양 그림을 그려본 경험은 말할 것도 없고 그리는 방식이나 초보적인 도구 이름조차 알지 못했던 그는 여기서 처음으로 지필묵 대신 목탄을 가지고 '뎃상' 공부를 시작했고 목탄 '뎃상'을 두어달가량 익힌 다음에야 본과(本科)에 정식으로 편입할 수 있었다고 한다. 그후에도 우여곡절을 겪으면서 양화 공부를 하였는데, 그동안에 어떤 양식의 서양화를 어떻게 공부했는가는 자세히 할 수 없으나 그 자신 앞의 글에 이어 "흑전(黑田) 선생과 장원(長原) 선생을 만나 개인지도로"** 운운한 구절을 참고한다면 그 대강은 짐작할 수 있다.

흑전은 쿠로다 세이끼(黑田淸輝)이고 장원은 나가하라 코오따로오(長原孝太郎)***로, 이들은 당시 그곳의 교수였을 뿐만 아니라 이른바 '일본적 아카데미즘'을 통해 '문전(文展)'을 주도하고 있던 화가들이었다.

미술학교에 들어간 이듬해 한일합방이 단행되자 다시 한번 실의에 빠진 듯 그때의 심경을 이렇게 회상하고 있다.

나라를 잃은 백성들이란 마치 목사(牧舍)와 목자(牧者)를 잃은 양떼들과 같았다. 미술학교를 나서서 동경 거리를 서성거리고 다니노라면 노상 슬픔과 분노가 가슴속에 뭉클하여 풀리지 않았다. 내가 술을 즐기게 된

* 같은 글.
** 같은 글.
*** 나가하라는 제3회 '선전(鮮展)'의 심사위원을 함(김인승 「한국 현대양화사의 고찰—선전을 중심으로—」, 『예술논문집』 제1집 1962 참조).

것도 그 때문이다. 만나는 친구마다 나라가 이런 판국에 무엇하러 그림 같은 한가한 공부를 하느냐고 비양을 했다. 그러니까 절로 그림을 그리는 것이 재미나지 않았다.[*]

이 문맥으로 보면 그때까지도 그는 그림 공부에 관해서 뚜렷한 자각 이나 주견 같은 것을 가지고 있지 않았음이 분명하다. 나라가 그런 판국 에 그림 같은 한가한 공부를 하고 있으려니 재미가 나지 않는다고 한다 면 아주 그림 공부를 그만두고 독립운동에 나서든가 아니면 나라 잃은 백성의 슬픔과 분노를 그림 속에 담든가 해야 할 것이었다. 그러나 실은 이 양자 사이에 아무런 갈등조차 의식하지 못한 채, '나라 없는 백성의 슬픔과 분노'와는 아무런 상관도 없는 종류의 그림을 여전히 익혔고, 그 래서 그후 일본에 그림 공부하러 간 김관호(金觀鎬), 김찬영(金瓚永)과 더불어 고작 "우리나라에 신미술문화를 배육(培育)해보겠다고 꿈꾸었 던"[**] 것이다.

6년간의 정규 과정을 다 마친 이듬해 그는 한 사람의 '모던 보이'가 되어 귀국하였다. 귀국해서도 그는 총독부의 무단정치 아래 신음하는 조국의 현실에는 아랑곳없이 "세상 공기와 인정은 냉담하기 한이 없었 으며 화가에 대한 사회적 인식은 옛날 그대로 '환쟁이'의 그것을 벗어 나지 못했음"[***]을 개탄하면서 오직 '미술문화의 배육'을 위해 활동을 시작하였다.

중앙고보(中央高普)의 미술교사, 일본 화가들과의 합동전 개최(자신 의 말에 의하면 한국인의 양화가 전시된 것은 이때가 효시라고 함), 총

- 고희동 「연예천일야화」 24회, 『서울신문』 1958. 12. 13.
- 같은 글.
- 같은 글.

독부 공진회(共進會) 미술관에의 출품, 『매일신보』『청춘』 등에 삽화 연재, 그밖에 자기 집 사랑채에서 젊은이들에게 목탄화를 가르치기도 하며 분주한 날을 보냈다.

4. 서화협회·협전·선전

1918년 고희동은 원로화가 안중식, 조석진 그밖의 서예가 여러명과 함께 '서화협회(書畵協會)'라는 이름의 미술단체를 결성하였다. 그것은 그가 진작부터 원하고 추진해왔던 바였으므로 자신이 총무직을 맡아 실질적으로 이 단체를 이끌어가게 되었다. 이러한 단체가 처음일뿐더러 대부분이 신미술에 어두운 사람들이었기에 처음부터 여러가지 어려움을 겪어야 했던 것 같다. 이를테면 회(會)의 호칭에 '미술' 대신 '서화'를 고집했다든가 그 창립전에 출품을 기피했다든가 하는 것이 그런 것들로서, 이는 전통미술과 서구미술 사이의 충돌이었다.

이듬해 3·1운동이 발발하자 고희동은 이 거족적인 봉기와 무자비한 탄압을 직접 목격했음에도 불구하고 이번에도 아무런 반응을 보이지 않았다. 진작부터 역사의 방관자로서 살기를 원했고 그러한 그림을 익혔으며 또 그러한 미술운동에 일종의 사명감마저 느끼고 있던 그로서는 지극히 당연한 것이었는지 모른다. 이러한 태도는 그후의 활동에서도 어김없이 나타났다.

어쨌든 '서화협회' 창립전은 3·1운동과 단체 내의 사정으로 주춤했다가 1921년에야 열렸다. 3·1운동이 있은 다음이라 우리나라 사람들만으로 구성된 이 최초의 단체 미술전에 각계로부터 비상한 관심이 집중되었던 것 같다. 그리하여 당시의 신문들도 연일 성황이라는 보도와 함

께 격앙된 어조로 격려 기사를 써놓고 있다. 이밖에도 신문은, 총독부의 정무총감(政務總監)이란 자가 첫날 다녀갔다는 사실도 전하고 있는데 그가 자의이건 초청으로 왔건 이 전람회를 보고 모종의 결심을 했으리라는 것은 '선전(鮮展)' 창설을 서둘렀던 사실에서 확인된다.

서화협회는 그해 10월『서화협회보(書畵協會報)』를 발간하였다. 이 역시 한국 최초의 미술잡지로 그 자신「서양화의 연원(淵源)」과「서양화를 연구하는 길」이라는 두 연재물까지 써서 실었다. 그런데 유감스럽게도 축사 가운데는 조선총독과 정무총감의 친필이 실려 있었다. 이 몇가지 사실로도 우리는 '서화협회'라는 단체의 성격을 짐작할 수가 있지만, 고희동이 뜻한바 신미술문화운동을 파악하기 위해서 좀더 구체적으로 살펴볼 필요가 있다. 다행히 거기에는 서화협회의 회칙과 회원 명단이 실려 있어 크게 도움이 된다. 먼저 회칙 중 중요한 부분을 들면,

제2조 본회는 신구(新舊) 서화계의 발전, 동서 미술의 연구, 향학후진 (向學後進)의 교육 내지 공중(公衆)의 고취아상(高趣雅想)을 증장(增長)케 함을 목적함.

제4조 본회의 목적을 달성하기 위하여 우(右)의 사업을 경영함.

1. 휘호회(揮毫會) 2. 전람회 3. 의촉제작(依囑製作) 4. 도서인행(圖書印行) 5. 강습소

제5조 본회의 회원은 정회원, 특별회원, 명예회원 3칭으로 하되, 정회원은 서화가로, 특별회원은 서화의 고취(高趣)가 풍부한 자로, 명예회원은 서화를 애상환찬(愛賞歡贊)하는 자로서 추천함.

제10조 특별회원은 회비 연액(年額) 십원씩 납부함.

제11조 명예회원은 일시금으로 수의찬조(隨意贊助)함.

제12조 총재·부총재·고문은 명예회원이나 기타 명망가로 추천하고…

부 칙 특별회원 및 명예회원에게는 수시 기념품을 제정(製呈)함.

등으로 되어 있고 부총재에 김윤식(金允植), 고문에 이완용(李完用), 박기양(朴箕陽) 등 다섯명, 명예 및 특별회원에 김성수(金性洙), 최두선 (崔斗善)을 위시한 각계 명사 수십명, 그리고 정회원에는 당대 서화가들을 거의 망라한 50여명으로 구성되어 있다.•

서화협회 정회원을 성분별로 보면 직업적인 서화가가 대부분이고 그 밖에는 오세창(吳世昌)·최린(崔麟) 등과 같은 선비들인데, 후자의 경우는 대개 여기활동으로 참가한 듯하다. 이 단체의 목적은 물론 제2조에 명시된바 예술의 발전과 보급, 후진양성을 표방하고 있지만 회칙 전체를 훑어보면, 예술을 오직 '고취아상'한 것으로 파악하고 이 활동을 통해 그것을 '대중에게 증장'시킴과 아울러 새로운 형태로 고객층을 확보하려는 속셈이 숨어 있었다.

그렇기에 당시의 민족적 현실을 돌볼 필요도 없이 총독부의 환심을 구했고 당대 일급의 명망가들을 ― 그들이 친일귀족이건 매국노건 혹은 대지주이건 가리지 않고 ― 초대하고 고문 또는 명예회원으로 앉혔던 것이다. 이는 그해 연말 총독부 당국이 '선전' 창설을 계획하고 몇몇 서화가들을 초청하여 협조를 구했을 때 찬동을 표했다는 사실••에서도 뒷받침된다.

이렇게 보면 서화협회 결성에 참가한 서화가들의 의식상태가 어떠했으리라는 것은 불을 보는 듯이 밝으며 협회활동에 대해서도 그들의 요구가 전적으로 작용했음을 알 수 있다. 고희동 자신이 이러한 결정에 관

• 이구열 「서화협회와 민족미술가들」,『한국근대미술산고』, 을유문화사 1972.
•• 같은 글.

여했는지 어떤지는 불명하다. 비록 달갑지 않았고 또 자신이 의도했던 "외국의 미술단체나 '클럽' 같은 것"에서 빗나가고 있다고 생각했을지라도 일을 하기 위해서 참았는지 모른다. 어떻든 그는 이러한 위인들을 이끌고 '고취아상'을 위해 신미술문화운동을 벌이기 시작하였다.

그러나 그것은 총독부가 소위 '선전' 창설을 서두르는 데서 당장 도전을 받게 되었다. '협전(協展)'을 관람했던 총독부 당국자가 한국인들만의 모임이라는 데 위협을 느낀 나머지 때마침 내세우고 있던 '문화정치'의 미명을 빌어 재빨리 이 온건한 단체의 파괴에 나선 것이다. 3·1운동으로 전전긍긍하던 그들에게는 더없이 좋은 착안이었다. '선전'을 통해 신문화운동의 기선을 장악할 수도 있고, 이를 통해 식민지 예술가들을 묶어두며, 무단정치에 대한 죄책과 문화정치의 야욕을 아울러 가장할 수 있는 실로 일석사조(一石四鳥)의 효과를 거둘 수 있는 것이기 때문이다.

그리하여 '선전'에 한국인 화가들을 끌어들이기 위해 이들은 회유, 협박 혹은 매수 등 갖가지 방법을 다하였다. 특히 매수는 3·1운동 후 일제가 사용한 새로운 수법이었음을 총독부의 한 관리였던 자의 다음 글에서 확인된다.

하세가와(長谷川好道) 총독이나 초대 테라우찌(寺內正毅) 총독과 사이또오(齋藤實) 총독의 수법의 다른 점은, 3·1운동 이후 그가 취한 조선인 매수정책이었다. 테라우찌나 하세가와는 탄압 일변도였기에 무단정치이고, 사이또오는 탄압정책도 교묘해진 외에 조선인 매수정책을 취했기 때문에 문화정치였다고 말하는가?•

y

• 山邊健太郎『日本統治下の朝鮮』, 岩波書店 1971, 119면.

y

사실 의식 없는 서화가들이야 매수될 여지조차 없었을지 모른다. 그 결과 '선전' 첫회부터 회원들은 물론 그밖의 서화가들도 대부분 참가하였고 그중에는 노골적인 대우를 받아가며 심사원을 맡았던 사람도 있었다. 이구열 씨가 지적한 바처럼[•] '선전' 당초 한국인 서화가들의 전폭적인 지지 — 그것이 자의였건 협박 또는 매수에 의해서였건 — 없이는 개최가 불가능했으리라는 점을 감안할 때, 고희동이 벌인 신미술운동은 처음부터 어긋난 방향에서 비롯되었음이 명백하다.

즉 나라야 어찌 되었건 신미술문화만 보급하면 된다는 생각이, 당시의 역사적 현실과는 너무도 먼 것이었다. 그 자신 제1회 '선전' 양화부에 출품하여 입선을 하였다. 일본까지 가서 양화를 배우고 온 최초의 화가로서 당연히, 그것도 일종의 우월감마저 느끼면서 출품했을는지도 모른다. 그러나 다음 해 '선전' 제2회부터는 출품을 하지 않았는데, 그 이유가 총독부의 음험한 의도를 알아차렸기 때문인지, 자신의 단순한 민족적 감정 때문인지, 아니면 신미술운동의 기선을 제압당했기 때문인지는 모르겠으되, 이후부터 그는 선전에 대거 참여하고 이를 통해 출세하려는 회원들을 이끌고 선전과 싸워나가지 않으면 안되었다.

선전은 앞서 본 바와 같이 민족적 색채를 띤 서화협회를 파괴하고 문화조작을 통해 식민통치를 강화하려는 목적에서 창출된 것이므로 총독부는 선전의 강화에 주력하였다. 그 효과는 의외로 빨라 불과 3~4년 만에 이 땅의 많지 않은 미술가들을 완전히 끌어당길 수 있었다. 대부분의 서화가들, 특히 서화협회 회원들 사이에서도 동요가 일어났고 양쪽에 다리를 걸치면서 실은 선전 출품에 열을 올리는 사람들이 늘어났다.

• 이구열, 앞의 글 참조.

그것은 횟수를 거듭할수록 더해갔고 반면 협전은 상대적으로 약화되어 제9회 협전 때는 마침내 한 회원의 분노에 찬 자아비판까지 나오게 되었다.

전부는 아니라 하겠지만 박람회나 총미전(總美展)〔선전〕에는 돈을 처들여서라도 큰 폭의 그림을 죽을 애를 써서라도 출품을 하면서도 '협전'에 출품한 그림은 대개가 그 여기(餘技)를 유희(遊戱)하였음에 불과한 것을 발견하였을 때에는 실로 그 작가의 비열한 심리에다 '××××!' 하고 싶었다. (…) 관료파에 속한 그들의 근성은 박람회와 총미전에 출품하느라 최선의 힘을 기울여서 그러하였는지는 모르지만 예년에 출품하던 작가가 차차로 '협전'을 떠나가는 모양에서도 찾을 수 있는 것이다. '협전'의 진의를 이해하는 자여! '협전'을 떠나가는 자로 하여금 떠나게 하자. 그리하여 철저적으로 그들의 무자각한 생활의 내면을 폭로하고 비판하자.●

또 10회 협전 때 『동아일보』의 한 평문은 선전에 대항하여 싸우며 10회까지 이른 그간의 계몽적인 노고를 치하한 뒤 역시 같은 비판을 가하면서 "총세력으로 '협전'을 지키라"고 촉구하고 있다. 그러나 어느 경우보다도 창작정신의 결여를 침체의 원인으로 지적한 다음 글은 한결 시사적이다.

서화협회에는 진부한 공기가 충일(充溢)하였으니, 과거 10년간에 조선 민족의 심각한 생활의 일편도 발표된 적이 없다. 골동품적 묘사와 서양미술의 재탕밖에는 없었다. 서화협회의 조직은 확실히 봉건적 사랑(舍廊)의

● 심영섭 「제9회 협전평」, 이구열, 앞의 책에서 재인용.

연장밖에는 안된다. 그들은 사군자·서(書)·산수화 등의 요릿집 병풍채를 박차버리고 사진과 같은 풍경화를 뭉개버리고, 사회(死灰)와 같은 정물(靜物) 복사를 불살라버리고 농민과 노동자를, 화전민을, 백의(白衣)를, 그리고 지사(志士)를, 민족의 생활을 묘사·표현·고백·암시하여야 할 것이다. 또는 악한 관료와 인색한 부자의 추(醜)를 폭로하여도 좋을 것이다.

대상의 복사는 기계밖에 아니되는 것이니 한폭의 풍경화라도 그 속에 현실성과 '에너지'의 발전이 있어야 한다. 민족의 생활을 완미(完美)?하기 위한 표현·암시라야 할 것이다. 모든 문화운동자가 희생과 분투 속에 바쁜데 미술가는 미풍송월(美風誦月)의 예술 삼매(三昧)에서 유유소요(悠悠逍遙)만 하고 있겠는가? 더구나 그것이 신흥 기분에 타오르는 조선 청년에게 무엇을 주겠는가?●

이처럼 열띤 비판과 촉구 그리고 민족적인 성원이 따랐음에도 불구하고 협전은 쇠퇴일로를 걸었고, 1937년 일제의 중국 침략에 따른 전시동원태세·내선일체화운동으로 마침내 중단을 당하고 말았다. 중단의 원인이 실상 일제의 강압보다는 오히려 서화협회 간부들의 무기력에 있었음을 당시의 평문이 한결같이 지적해놓고 있다.

이렇게 볼 때 고희동의 신미술문화운동은 완전히 빗나간 방향에서 끝나고 말았다. 특히 선전과 맞서 그것을 펴나간다는 것은 처음부터 승산 없는 게임이었다. 서화협회 결성 당시 한국인 서화가들을 묶을 수 있었던 것은 '신미술문화(미술의 근대화)'와 '조선인끼리의 모임'이라는데 있었다. 그것은 반봉건·반식민이라는 당시의 역사적 요청에도 부합하였다. 그 점에 이들은 문화적 사명감마저 느꼈을지 모른다.

● 윤희순 「조선미술계의 당면 문제」, 『신동아』 1932년 6월호.

그러나 신미술문화의 목표를 '고취아상'과 '양화 보급'에 둠으로써 막상 그것마저 '선전'에 주도권을 빼앗겼고 남은 것은 조선인끼리의 모임이라는 것뿐이었다. '조선인끼리의 모임'이 물론 힘이 될 수 있지만 그것은 구체적인 이념과 목표 그리고 끈질긴 싸움을 통해서만 가능하지, 이것이 결여되고 보면 일보선행(一步先行)을 자랑하는 일제의 거듭되는 유혹과 탄압 아래에서 두려움과 열등감, 상호이반(相互離反) 이외에 다른 무엇이 있겠는가?

민족적이란 식민지의 현실에 대한 각성에서, 피압박자인 민중과 함께 하며 항일·독립으로 이어지는 선에서 의미를 지니는 것이었다. 그럼에도 고희동과 대다수 멤버들은 식민지 현실에 눈감고 민중을 외면했으며 항일을 포기함으로써 결과적으로 식민통치에 동조했을뿐더러 신미술문화운동으로도 예술창조에서도 실패하고 말았다.

춘곡 자신 협전 중단의 이유를 말한 대목에 이어 "원체 '서화협회'의 회원 중에는 오세창·권동진·최린 등 제씨(諸氏)를 비롯하여 항일운동에 가담했던 분들이 많이 섞여 있어 항상 왜경의 주목을 받고 지내던 터이라…"라고 적은 바 있는데 이는 어느 의미에서 신미술문화를 아무 탈 없이 펴나가기 위해 항일운동을 스스로 포기했다는 뜻으로 보아도 무방할 것이다.

5. 춘곡의 한계

춘곡은 신미술문화운동은 물론 자신의 예술창작에서 좌절을 하였다.

• 고희동 「연예천일야화」 26회, 『서울신문』 1958. 12. 20.

그는 언제부터인가 다시 동양화를 그리고 있었는데, 서양화에서 동양화로의 재전환이 그것을 단적으로 말해주고 있다. 일제에 의해 나라가 유린당하는 꼴을 보고도 눈을 돌려 그는 일본에까지 가서 배워온 양화를 그만두고 그토록 실망해 마지않았던 동양화를 다시 그리게 된 이유는 어디에 있었던가? 그것을 밝히기 위해 우리는 동양화와 서양화 — 특히 그가 일본에서 배운 서양화의 양식과 예술이념을 살펴보는 일에서 시작해야 할 것 같다.

앞에서 본 바처럼 춘곡은 을사보호조약을 계기로 관직에서 물러난 뒤 "이것저것 심중(心中)에 있는 것을 다 청산하여버리고 그림의 세계와 주국(酒國)에로 갈 길을 정하고" 심전과 소림의 문하에 들어가 그림 공부를 시작하였다. 그러나 얼마 안 가 그는 그들의 그림과 창작태도에 대해 실망을 품게 되었다.

그 이유를 앞의 인용문에서 다시 인용하면 "당시에 그리는 그림들은 모두가 중국인의 고금 화보를 펴놓고 모방하여가며, 어느 분수에 근사하면 제법 성가하였다고 하는 것이며 타인의 소청을 받아서 수응하는 것"이며 "창작이라는 것은 명칭도 모르고 그저 중국 것만이 용하고 장하다는 것이며 (…) 그리는 사람, 즉 화가들만이 그러한 것이 아니라 그림을 요구하는 사람들까지도 중국의 그림을 그려주어야 좋아하기"[•] 때문이었다.

또다른 곳에서는 이렇게 적고 있다.

어찌하다가 단원(檀園)이니 겸재(謙齋)의 소폭(小幅) 조각을 얻어본대야 별 흥미를 주지 아니하였다. 그 당시 내가 많이 보던 화보는 『개자원화

• 고희동 「나와 조선서화협회 시대」, 앞의 책.

보(芥子園畵譜)』였다. 산수·풍경·인물·화조 등의 여러가지 그림을 여러 시대인(時代人)의 작(作)을 모아놓은 것이요, 산과 임목(林木) 등 그리는 방법을 명시하여 후학(後學)에게 많은 참고를 주는 화보였다.

기외(其外)에 『점석제총보(點石齊叢譜)』니 『사산춘화보(沙山春畵譜)』니 『해상명인화보(海上名人畵譜)』니 『시중화(詩中畵)』니 하는 등등의 것을 자료 삼아 많이 보았다. 이제 있어서 돌이켜 생각하건대 무엇을 하려고 그리하였던가. 그대로 똑같이 잘 그리게 된다 하여도 중국인 화가의 입내 나는 찌끼밖에는 더 될 것이 없었을 것이다.•

이상의 인용을 통해 우리는 그가 동양화 공부에 반발하게 된 연유를 충분히 알 수 있다. 심전이나 소림은 화원(畵員) 출신의 직업화가들로 왕조의 운명과 더불어 쇠잔해버린 전통회화의 명맥을 겨우 유지하고 있었다. 이들은 겸재·단원이 이룩해놓은 리얼리즘 —— 이른바 실경산수(實景山水) —— 을 계승하지도 못하고 추사(秋史) 이후의 문인화 정신을 구현하지도 못한 채 오로지 화보에만 매달려 '타인의 소청에 수응'하고 있었던 만큼 춘곡이 이에 반발한 것도 당연했을는지 모른다.

그러나 그의 문맥으로 보면 그의 반발이 전통회화에 대한 인식의 미숙에 있었던 것도 아울러 발견하게 된다. 즉 화보는 학습의 모본(模本)인 동시에 창작의 지침서라는 것, 그것이 '중국화'가 아니라 동아시아 문화권의 회화양식이라는 것, 또 만일 중국화라 할 경우 그것으로부터 벗어난 겸재·단원의 예술적 가치를 미처 이해하지 못했다는 점 등이 그 증거이다.

춘곡은 이를 깊이 파고들지 않은 채 "중국인 화가의 입내 나는 찌끼"

• 고희동 「나의 화필생활」, 『서울신문』 1954. 3. 11.

로 단정한 나머지 서양화를 공부하기에 이르렀던 것인데, 이러한 전환이 반드시 잘못만은 아니며 어느 면 전환기의 시대적 요청에 부응하는 하나의 모색일 수도 있었다.

그러면 그가 일본에 가서 배운 서양화는 어떠한 것이었던가? 이에 관해 그 자신이 술회해놓은 바가 없긴 하지만 그가 수학할 당시의 동경미술학교 교수, 불과 몇점에 불과하지만 그가 그린 초기의 서양화, 그리고 역시 서양화에 관해 써놓은 몇편의 글을 통해 어느정도 밝혀볼 수가 있다.

먼저 그가 동경미술학교 재학 시 쿠로다·나가하라에게 지도를 받았다고 말한 것으로 미루어 이들의 영향을 받았으리라는 것은 짐작하기 어렵지 않다. 쿠로다는 1884년 프랑스에 유학하여 라파엘 꼴랭(Louis-Joseph-Raphaël Collin)으로부터 절충적인 외광파(外光派) 아카데미즘을 배우고 돌아와 "동경미술학교 양화과(洋畵科)의 최고 지도자"로 문전의 창설과 심사원, 귀족원 위원 등 '성망(聲望)'을 한몸에 모은 당대 일류의 거장'으로서 이른바 꼴랭=쿠로다의 일본적 아카데미즘을 확립한 사람이었다.•

쿠로다가 프랑스에서 배워와 일본에 이식시키려 했던 것은 리얼리즘이 아니라 "가령 지식이라든가 애(愛)라든가 하는 무형적인 화제(畵題)를 잡아 충분한 상상을 필단(筆端)에 달리게 하는"(쿠로다), 말하자면 역사화·신화화·나체화 등으로 대표되는, 회화에서의 사상적 성격과 구상을 중시하는 회화였음을 알 수 있다. 그것은 17세기 유럽의 궁정취미, 18, 19세기 부르주아 계급의 살롱적인 화취(畵趣)에 뒷받침받아 성행했으나 그가 프랑스에 유학할 시절에는 이미 인상주의에 의해 퇴락하고

• 土方定一『日本の近代美術』, 岩波書店 1966 참조.

있던 아카데미즘이었다.

그럼에도 그것은 쿠로다의 개인적인 영향력으로 하여 일본적 아카데미즘으로 정착하게 되었던 것인데, 예컨대 그의 「조장(朝妝)」(거울을 향해 서 있는 나체화)은 유한계급의 살롱을 장식하는 데나 알맞은 차가운 나체화이며 이러한 양식의 그림이 일본 화단의 압도적인 지지를 받고, 그 때문에 타까하시 유이치(高橋由一)에서 보인바 근대적 리얼리즘의 싹이 문질러져버렸다는 것이다.•

한편 최근의 한 평론가는 역시 「쿠로다 세이끼(黑田淸輝)론」에서 "쿠로다가 꼴랭을 통해 일본에 이식하려고 생각한 것은 인상파의 영향을 받은 절충적인 외관묘사 따위가 아니라 더 기본적인 서구회화의 이념, 구체적으로 말해서 뚜렷한 골격과 명확한 사상이 뒷받침된 콤퍼지션(구상화)으로서의 회화라는 이념이었으며, 그러나 그 이념(서구의 전통적 아카데미즘)은 일본에 가져왔을 때 그 골격과 사상을 잃고 단편적·감각적인 것으로 변모하면서 인상파적인 것에로 접근해갔다"라고 말하면서 그 과정은 마치 "근대적인 소설 이념이 일본에서는 언제부턴가 신변잡기풍의 사(私)소설로 변질해가는 것에 대응한다"라고 풀이하고 있다.••

춘곡이 배워 익힌 서양화가 어떤 양식의 그림이었던가를 파악하기 위해 그가 사사받았을 쿠로다에 대해 몇 사람의 글을 다소 지리하게 인용해보았는데, 이밖에 그가 수학 중이던 대정(大正) 초기에 인상주의 내지 후기 인상파 회화가 막 일본에 이식되기 시작했었다는 사실을 고려한다면 이러한 그림으로부터도 약간의 영향을 받았을 가능성이 없지 않다. 원화를 보지 못해 확인할 수는 없지만 흑백사진판으로도 「자매(姉

• 林文雄『美術とリアリズム』, 八雲書店 1948.
•• 高階秀爾『日本近代美術史論』, 講談社 1972, 42~43면.

고희동 「자매」 자료사진, 1915년.

妹)」에서의 대담한 생략법, 「정원에서」 「습작」 「자화상」 등에서 보이는 광선 및 공간처리는 인상주의 내지 후기 인상파적인 요소를 얼마간 느끼게 한다. 그리고 이들 작품의 주제는 모두 그야말로 고희동 자신의 신변잡기적인 것들이다.

어느 경우이건 서양의 회화가 당시 일본의 정신적 풍토에 부딪쳐 일본화된 것을 배웠으리라는 것은 이로써 명백하지만, 그나마도 서양화의 이념과 양식을 그가 얼마만큼 정확히 인식할 수 있었던가는 의문이다. 다음 글은 그것을 알게 해주는 좋은 자료가 된다.

학교를 졸업이랄까 다니던 것을 마치었다고 할까, 서양화라는 것이 이러한 것인가를 알았을 정도요, 제법 제작을 할 만하다고 자신 있는 말을 하기 어려웠다. 그뿐만 아니라 서양화이니 유화이니 도대체로 일반 사회와 아무러한 관계가 없었다. 피차간에 어떠한 자극이나 마찰이 없었다. 우울한 생각만 품고 무의미한 생활을 하여왔다. (…) 그러하고 지내오는 중에 모든 주위 환경이 나의 닦아가는 서양화라는 길은 점점 부진의 상태로 쇠퇴일로뿐이었다.

그러하나 그림의 붓을 놓아버리기는 차마 섭섭하였다. 그리 이리 하는 가운데에서 도로 우리의 그림, 즉 동양화로 돌아오게 되었다. (…) 30여년

전에 동양화로 되돌아올 적부터 오늘에 이르기까지의 항상 한가지 고심(苦心)을 가지고 있다. 서양화를 배웠던 까닭에 표현이나 구도이나에 있어서 자유로운 기분으로 나아가려고 하는 것이다. 그러하나 재료가 동서양이 달라서 다소의 불편을 느낀다. 그림에 있어서는 동서양이 다르지 아니하다는 것을 알게 되었다.•

서두 부분은 다소의 겸손이라 치더라도 맨 마지막 구절에서 그가 서양의 회화를 얼마나 피상적으로 인식하고 있었던가를 스스로 드러내주고 있다. 그때까지의 동양화와 서양화의 상이(相異)는 지필묵과 오일 물감이라는 재료의 차이만이 아니라 감수성, 생활양식, 문화적 경험, 세계관, 전통 등이 기본적으로 상이한 데 있었다. 말하자면 춘곡이 서양화를 처음 배우고 있었을 때 서양의 화가와 춘곡(혹은 한국의 화가)은 전혀 다른 생활양식과 가치감정, 서로 아무 관계가 없는 희망과 절망을 가지고 판이한 세계에 살고 있었다. 그의 5년여의 동경 유학이 사태의 본질을 조금도 변화시킬 수 없는 것이었다.

서양화 이식 초기의 일본의 화가들도 사정은 마찬가지여서, 서양화의 전통적 이념이 난파하여 결국 일본화될 수밖에 없었던 쿠로다의 경우를 우리는 앞에서 보았다. 그밖에 어떤 자는 아주 국적을 옮겨 빠리지앵이 되어버리는가 하면 또 어떤 자는 아예 눈을 감고 남화(南畫)에 몰두함으로써 이 갈등을 해결하려 했다는 것이다.

춘곡 역시 그러한 갈등에 부닥쳤던 흔적을 우리는 앞의 글, "서양화이니 유화이니 도대체로 일반 사회와 아무러한 관계가 없었다"거나 "모든 주위 환경이 나의 닦아가는 서양화라는 길은 점점 부진의 상태로 쇠퇴

• 고희동 「나의 화필생활」, 『서울신문』 1954. 3. 11.

일로뿐이었다"라는 구절에서 발견하게 된다. 그럼에도 불구하고 서양화와 동양화가 다르지 않다고 생각하게 된 근거는 무엇인가? 이 역시 앞의 구절 "서양화를 배웠던 까닭에 표현이나 구도이나에 있어서 자유로운 기분으로 나아가려고 하는 것이다" "이전에 하던 것과 같이 일정한 방식이 있었던 것을 떼어버리려고 하는 것이다"에서 찾아낼 수 있다.

서양화를 "표현이나 구도이나에 있어서 자유로운 기분"을 나타내는 것으로 알고 있다는 것은 인식의 부족을 말해주며 더구나 "일정한 방식이 있었던 것을 떼어버리려고 하는 것"으로써 곧 자유로운 기분을 표현할 수 있다고 믿어 "그림에 있어서는 동서양이 다르지 아니하다"라고 생각했다는 것은 자가당착도 이만저만이 아니다.

특히 뒷 구절은 자기가 그렇게 그리겠다는 의지표시이지 동양화의 전통적 이념도 아니며 또 그렇게 그리는 것은 화법에도 벗어나는 일이다. 이 문맥에서 무슨 논리적 오류를 캐자는 것이 아니라 서양화에 대한 그의 인식이 얼마나 피상적이고 불철저했던가를 지적하기 위함이었다. 따라서 춘곡이 서양 구상화(構想畵)의 전통적 이념이나 회화형식은 물론 인상주의의 그것 역시 제대로 이해하지 못했으리라는 것은 분명해진다.

서양화에 대한 인식의 불철저에도 불구하고 그가 서양화로부터 받아들인 것은 19세기 유럽의 심미주의(審美主義) 내지 주관주의적인 예술관이었던 것으로 보인다. 비교적 초기에 쓰인 다음 글들은 그 일단을 엿볼 수 있게 한다.

하늘이든지 땅이든지 동식광(動植礦) 등 일반 물체가 모두 미(美)에서 생(生)하여 미에 존재하거늘 하물며 우리의 인생이야 그 무한히 장쾌(壯快)하고 기려(奇麗)한 미로써 조직(組織)된 천지간에 생(生)하여 무쌍한

감정을 유(有)하고 무한한 자유를 비(備)하였으니 어찌 우주에 천연(天然)한 미를 구취(求取)치 아니하며 정신에 자재(自在)한 미를 수양하여 발휘하지 아니하리오.●

서양화라는 것은 그리는 바가 별(別)로이 타(他)에 재(在)함도 아니오, 그 취미 또한 별처(別處)에서 생(生)함도 아니라 인물이든지 풍경이든지 동물이든지 화과(花菓)이든지 각각 작자의 마음대로 그리어 천연의 현상에 소감(所感)된 기분이 화폭에 충일하면 그것이 곧 위대한 작품이 되고 우아한 취미가 차(此)에서 생(生)하는도다.●●

이를 그대로 유럽의 심미주의와 동일시할 수는 없다 할지라도 그 속에 표명된 관조의 우위, 범미관(汎美觀), 윤리 및 사회성의 배제 등은 심미주의의 그것과 그다지 떨어진 것이 아니며 더욱이 주관적인 표현과 기분을 중시하고 그것을 우아한 취미의 원천으로 파악한 둘째번 글에서 주관주의를 확인할 수 있다. 춘곡이 19세기 서구의 심미주의 내지 주관주의적 예술관을 어느정도 이해하고 받아들였는지를 알 수 없는, 적어도 그것이 현실도피의 동양적인 인격주의와 결합하여 지극히 비현실적이고 반사회적인 예술관을 이루었던 것만은 분명하다.

이러한 춘곡의 서양화가 이 땅의 현실이나 요청과는 거리가 먼 것이었고 따라서 받아들여질 수 없었던 것도 당연하다. 문화적인 혜택은 물론 몽매와 식민통치에 신음해야 하는 대다수 민중들에게 그림이, 계몽으로서나 예술로서 필요했다면 이들의 현실적인 생활감정과 미적 이상

● 고희동 「서양화의 연원(1)」, 『서화협회보』 제1호 1921년 10월.
●● 고희동 「서양화를 연구하는 길(1)」, 같은 책.

을 반영하는 것이어야 했다. 이에 합당하는 것이 민중예술이며 민중예술은 근대 서구에서 리얼리즘으로서 훌륭히 성장하였다.

리얼리즘은 당시의 민족운동 — 항일과 계몽을 유효하고도 적극적으로 추진해나감과 동시에 민족미술을 현대적으로 계승하는 데 부합하는 예술형식이었다. 더구나 춘곡이 이끌었던 '협전'에 대해 지식층으로부터 민중예술, 민족예술에의 요망이 끊임없이 되풀이되었음에도(대개는 동양화에 대한 것이었지만, 고희동의 신변잡기식의 서양화도 지금에서 보면 마찬가지이다), 그는 끝내 이 요망에 호응하지 못하였다.

그것은 물론 기본적으로는 그의 역사의식의 결여와 현실도피주의에 기인했지만, 다른 한편으로 서양의 회화를 제대로 이해하고 받아들이지 못함으로써 리얼리즘과 같은 예술에 맹목하였고 반면 일본에서 배운 서양화의 양식과 그 배후의 예술관에 완전히 얽매여 한발짝도 벗어나지 못한 데 커다란 원인이 있었다.

이리하여 그는 서양화를 통해 민중예술 혹은 시민예술에의 길을 모색하지도, 근대적인 어법조차 익히지 못한 채, 양화(洋畵) 수업 십수년 만에 동양화로 다시 전환하였다. 그 사이 다소의 갈등을 일으켰던 것도 사실이나 그 갈등이 전혀 외적인 데 있었던 것은 앞에서 본 바와 같다. 전향 이유를 다시 한번 들어보자.

"회화예술이란 무엇인가?"
"꼭 서양화를 고집해야 할 이유가 나에게 있는가?"
"서양화는 지금의 사회(약 40년 전)와 아주 동떨어진 예술이 아닌가."
"도대체 내가 그리는 그림은 누구를 위한 그림인가?"
그리고 그는 결론을 내렸다.
"동양화나 서양화나 그림임에는 다를 것이 없다. 그리고 사회는 동양

화를 요하고 있다."•

여기서도 역시 그 이유가 사회에 돌려지고 있는데 그 이유는 매우 단순하며 수긍 못할 바도 아니다. 그러나 그가 서양화로 전환할 때의 이유를 고려한다면 분명히 모순이다. 그때도 사회는 동양화를 요구했고 그후도 동양화의 창작정신의 결여는 다를 바 없었으니 말이다. 이렇게 볼 때 그 이유가 단지 외적인 사정에만 있었던 게 아니라 서양화에 대한 인식 부족, 내적인 갈등, 감성의 파탄으로 인한 도피였다고 보지 않을 수 없다. 도피가 아니라면 그후의 창작생활에서 정당화되어야 할 것이다.

물론 그는 서양화 수업 이전의 동양화로 되돌아가지는 않았다. 그 자신의 말을 빌리면 "서양화를 배웠던 까닭에 표현이나 구도이나에 있어서 자유로운 기분으로 나아가려고" 하였고 그래서 가능한 한 전통적인 화법에서 벗어난 새로운 동양화를 그리려고 하였다.

춘곡의 이같은 동양화에 대해 이경성 씨는 "전통적인 남화산수(南畵山水)의 세계에다 서양화의 색채감이나 명암법을 써서 감각적으로 새로운 회화를 만들었다. 그러나 그 시도는 여러가지 미해결점 때문에 완성을 못 보고야 말았다"••고 평한 바 있다.

그의 작품 중에는 그러한 방식으로 그려진 것이 없지 않지만 그것은 이경성 씨의 말대로 시도적인 것이지 기본적인 혁신이나 새로운 양식을 이룩한 것은 아니었다. 그것은 오히려 동서화법을 절충한 일종의 '매너리즘'이라 보아도 좋다. 그밖의 대다수 작품들은 전통적인 남화산수에 속하고 있다. 주제에 있어 여전히 전통적 동양화의 세계에 묶여 있

• 이구열 「한국 근대 화단의 개척자 고희동」, 앞의 책.
•• 이경성 「고희동론」, 앞의 책 126면.

었고 화법의 혁신을 이룩하지 못했으므로 하여 결과적으로 격조 높은 남화를 구현하는 데도, 겸재·단원의 리얼리즘을 이어받는 데도 다 같이 실패하였다.

이는 춘곡이 화가로서의 눈(동시에 의식)을 실현해나가지 못한 데 기인한 당연한 논리이며 따라서 그것은 변모 아닌 또 하나의 도피에 지나지 않았다. 눈의 현실이란 기존의 주제·형식을 타파해나가는 데서 가능하기 때문이다.

6. 예술가의 현실참여

8·15해방이 되자 춘곡은 돌연 전신(轉身)을 나타내었다. 일제의 식민통치 밑에서 취했던 현실도피, 방관자 ─ 박종화 씨의 이른바 '아사주의(餓死主義)'*에서 몸을 일으켜 현실참여를 시작한 것이다. 그의 '아사주의'와 신문화 개척의 공로가 높이 평가받아 예술계의 요직에 올랐고 국전 창설, 대한미술협회의 조직을 주도하는가 하면 스스로 정치참여를 도모하였다.

다음 글은 당시 그의 현실참여에 대한 견해를 피력한 것으로 우리의 주목을 끈다.

8·15라는 새로운 과도기를 맞자 일제시대의 잔재를 청산 못한 채 미술가들은 서로 분산해버리고 말았다. (…) 미술가가 건국에 이바지하는 것은 자기의 길을 전념으로 걸어가는 것밖에 없지만 모든 것이 정치에서 시

• 박종화 「인간 고희동」, 앞의 책 116면.

발(始發)하매 정치를 무관한 것이라고는 말할 수 없다. 조선에는 정치하는 미술가가 있지도 않지만 있다고 해도 큰 과오는 아니다. 특히 첫 단계의 조선에 있어서는 미술가가 서로 연쇄작용을 하고 있는 다른 사회와 상반해서는 살 수 없다. 다만 조직으로 연계(聯繫)되어야 할 사회의 연쇄성이 혼란하고 불안하여 그 한 굴레 속에 있는 미술계도 안정한 자리를 잡을 수 없는 것이 유감일 뿐이다.•

해방 직후의 정치적 혼란을 감안한다 하더라도 춘곡으로서는 놀라운 발언이 아닐 수 없다. 이 논리대로 하면 "모든 것이 정치에서 시발하매" 진작부터 정치항일운동을 했어야 하고 그렇지 않다면 이제부터 정치참여를 하겠다는 것으로, 일제 치하에서 그가 취했던 현실도피는 이 진리를 몰랐기 때문이거나 알고도 그렇게 했다는 이야기가 된다. 이렇게 보면 일제 치하의 현실도피나 — 비록 그것이 '아사주의'를 표방했다 하더라도 — 해방 후의 현실참여는 엄밀한 의미에서 모두 체제긍정이요, 순응주의 이외에 아무것도 아니다.

아무튼 그는 정치참여를 하여 자유당정권 때는 야당 정치인으로, 민주당정권하에서는 참의원 의원으로서, 그리고 1959년에는 민주수호국민총연맹(民主守護國民總聯盟) 상임위원장 직까지 지내며 정치가 생활을 하였고 5·16혁명으로 정치에서 은퇴하여 여생을 보내게 되었다.

해방 후의 현실참여, 정치참여는 춘곡으로서는 하나의 전신이었으며 이를 통해 자기 자신을 얼마만큼 실현해나갔는지는 의문이지만, 춘곡의 예술에는 아무런 변혁도 가져다주지 못하였다. 이는 그가 이미 연로하였거나 단지 정치에 투신했다는 의미를 넘어 현실과 예술의 분리 —

• 고희동 「화단소감」, 『경향신문』 1946. 12. 5.

현실은 현실이고 예술은 예술이다——를 자신이 알게 모르게 실천해온 당연한 결과이다.

춘곡이 전환과 시련기의 역사를 산 지식인으로서, 예술가로서 좌절하고 만 원인도 여기에 돌리어 마땅하다. 그는 말하자면 다람쥐가 다람쥐의 식물대(植物帶)를 벗어날 수 없고 태평시대의 보통인이 그의 의식권을 벗어날 수 없는 것처럼 자신이 만든 의식의 울타리 속에 갇혀 끝내 자기변혁을 이룩하지 못했던 것이다.

인간이 다람쥐보다도 우월하고, 위대한 사람이 보통인보다도 더 큰 일을 할 수 있다는 것은 현실과의 부단한 싸움을 통해 자기를 대상화하고 대상을 자기화함으로써 세계와 자기를 동시에 변혁할 수 있기 때문이다. 이를 다름 아닌 예술 속에 체현하는 것이 예술가이며 그것을 누구보다도 훌륭히 체현하는 사람이 위대한 예술가이다.

우리가 화가 고희동을 평가할 때 18세기 스페인의 화가 고야(Francisco de Goya y Lucientes)를 빼놓고 생각할 수 없는 것도 여기에 있다. 고야와 춘곡이 처했던 전환기의 역사적 상황은 매우 유사했다. 낙후한 스페인의 중세적 현실, 나뽈레옹의 침략, 계몽사상에의 열망과 정치적 반동에 신음하는 스페인의 현실을 몸소 체험하고 증언함으로써 고야는 위대한 화가가 되었다.

그는 처음에는 의식 없는 한갓 궁정화가에 불과하였지만, 스페인의 현실을 자기 것으로 삼고 학대받는 민중 편에 서서 자기의 시각을 실현해감으로써 위대한 리얼리스트, 진정한 민중화가가 될 수 있었다. 리오넬로 벤뚜리(Lionello Venturi)는 그의 「고야론」에서 다음과 같이 적고 있다.

스페인 문학은 민중문학의 영역을 벗어나지 않는다고 말해져왔다. 유

럽문학에 끼친 그 영향이 한정되고 있었다는 사실도 이 한계에 돌려졌었다. 그러나 '민중주의'는 그 도덕적인 진지함에 의해 19세기의 위대한 예술을 관통하는 인간의 이상에까지 높여질 수 있는 힘찬 표현을 발견하였다. 19세기 민중이란 하나의 심정(心情), 예술적 창조를 보다 가능하게 하는 심정이기 때문이다. 그림에 있어서, 적어도 고야의 작품에 있어서는 그러했다.•

전근대적인 질곡과 몽매, 개화에의 열망, 일제의 강점(强占)과 민중의 항거, 반동세력의 준동 등으로 점철된 우리의 근대사는 18세기 스페인의 경우보다 더 가혹하면 했지 덜하지는 않았다. 이 가혹한 상황 속에서 학대받고 성장에 몸부림치며 외적(外敵)과 싸우는 민중의 삶은 벤뚜리의 말대로 "예술적 창조를 보다 가능하게 하는 심정" 바로 그것이었다.

특히 일제의 식민통치하에 시달리던 이 땅의 민중들에게 있어 오직 하나의 미적 이상(理想)은 항일, 독립이며 이들에게 예술이 필요하다면 이 미적 이상을 아로새기는 것이 있을 따름이었다. 이를 위하여 새로운 예술형식으로서 서양화가 필요하다면 서양화 그 자체로서가 아니라 근대적 어법(語法)으로서이다.

반식민지의 미적 이상을 근대적 어법으로 작품화했을 때 비로소 우리는 '개척자'니 '창조'니 하는 말의 영예를 부여할 수 있다. 고야가 근대회화의 개척자의 한 사람으로 대접받는 것도 그의 역사의식과 시각을 실현한 결과로써 근대적 감각과 어법을 개척했기 때문이다. 위대한 화가일수록 그의 역사의식과 현실적 시각이 형식을 창출(創出)하지 결코 그 반대가 아님을 우리는 미술사에서 거듭 확인하게 된다.

• Lionello Venturi, *Modern Painters*, New York: C. Scribner's Sons 1947, 9면.

춘곡은 환쟁이가 아니라 한 사람의 지식인으로서 그림을 시작하였다. 더구나 전환과 시련기의 역사적 상황은 그를 참된 의미의 개척자, 위대한 화가로 만들 수 있는 충분한 토대이기도 하였다. 그럼에도 그는 이를 회피함으로써 '개척자'의 영예를 스스로 포기하고 만 결과가 되었다.

춘곡의 화가로서의 일생은 엄밀한 의미에서 도피와 편력의 연속에 지나지 않았다. 그림을 시작한 동기부터가 그러하였고 서양화를 배운 것도 일종의 호기심 이상이 아니었으며 동양화로의 재전환은 서양화에 대한 좌절 때문이었고 동양화에서 거둔 예술적 가치도 그다지 값진 것이 아니다.

그가 최초의 양화가였고 최초의 신미술운동가로 그 보급에 힘쓴 것은 사실이지만, 식민지의 현실을 외면하고 민족사 발전에 기여하지 못한 '최초'가 무슨 의미와 무게를 지닐 것인가? 단지 먼저 배워 왔고 먼저 했다는 사실이 의미 있다면 그 아닌 누구라도 했을 것이고 그때 아니면 몇년 후에라도 했을 테니 말이다.

그것은 마치 문학에 있어 누가 최초의 신시(新詩)를 썼고 누구의 작품이 최초의 자유시니 하는 말과 마찬가지로 공허할 뿐이다. 춘곡은 만년에 어느 석상에서 "나는 정치가가 아니다. 나는 미술가이다. 나는 일생을 이 나라 미술 발전을 위해 살아온 사람이다. 그렇기에 나는 우리나라에서 가장 버림받고 있는 미술가의 대변인으로서 정치의 표면에 나섰을 따름이다. 이것으로 미술가로서의 나는 여생을 장식하고 싶다"라는 말을 남겼다고 한다.

그 자신의 신념과 자부가 이같았음에도 불구하고 그의 업적은 미미

• 이경성 「고희동론」, 앞의 책 125~26면.

했다. 따라서 우리가 이 말을 그의 전체 행적과 함께 역사적 문맥 속에서 진지하게 음미함이 없이 그대로 승인하는 한, 그것은 우리 근대미술의 허약성을 은폐하는 일에 일조(一助)할 따름이다.

『한국현대회화사』한국일보사 1975

이중섭과 박수근

1. 머리말

우리나라 현대미술가 중에는 살아 있을 때보다도 죽은 다음에 성가 (聲價)가 높아지고 작품이 재평가되는 작가들이 몇명 있다. 화가 이중섭 과 박수근 그리고 수년 전에 자살한 조각가 권진규(權鎭圭)의 경우가 그 러하다.

이 가운데 이중섭은 생존 시에도 이미 작가적 역량을 널리 인정받았 던 사람이며, 박수근 역시 세속적인 명성은 얻지 못했어도 꾸준한 작품 활동과 그의 독특한 화면(畵面)으로 인해 어느정도 주목을 받았었다. 권 진규만은 생전에 빛을 보지 못하고 죽은 후에야 화단의 일각에서 떠받 들리기 시작한 사람이다.

생존 시는 말할 것 없고 죽은 다음에도 평가받지 못하는 여타 작가들 에 비하면 이들이 사후추인(事後追認)의 형식으로나마 재평가되고 있다 는 것은 본인 스스로를 위해서도 다행이라면 다행이라고 해야 할 것 같 다. 이러한 현상을 앞에 놓고 우리는 누구나가, 그런 작가라면 왜 살아

있을 때 대접해주지 못했는가 하는 안타까움과 함께 작가와 사회와의 바른 관계에 대한 근본적인 반성을 제기하게 된다.

그런데 이러한 사례는 근대 서구 예술가들의 경우 너무도 흔히 발견될 뿐 아니라 대다수 사람들은 그것이 마치 진정한 작가상(作家像)인 양 인식하고 있다. 그리하여 이중섭도 박수근도 훌륭한 작가이기 때문에 그러한 패턴에 정확히 조응한다는 것은 지극히 당연하다고 보며 더 나아가서 진정한 예술가는 모름지기 그런 것이라는 운명론을 앞세우게 된다.

여기서 우리가 경계해야 할 점은 이같은 운명론은 더 말할 것도 없고 저 세기말의 예술가들을 진정한 작가상으로 인식하고 있는 편견이다. 이러한 운명론과 편견이 우리 화단을 지배하고 있는 한, 서구 근대미술의 논리와 데까당스(décadence)의 굴레로부터 벗어나지 못하며 지금 살아 있는 수많은 재능 있는 작가들의 앞날을 두려워하지 않을 수 없다. 왜냐하면 그것은 재능 있는 작가들의 불행과 죽음을 방조하는 거나 다를 바 없으니까 말이다.

아무튼 이중섭과 박수근 혹은 권진규까지 포함해서 이들에게 공통되는 한가지 특징은 현실적으로는 대단히 불행한 삶을 살았으면서 예술적으로 훌륭한 작품을 남겨놓고 있다는 사실이다. 이중섭의 비극적인 생애에 관해서는 익히 알려져 있는 바이지만 박수근 역시 고난에 찬 일생을 마친 사람이며[*] 권진규의 경우도 예외가 아니었다.[**]

이들이 하나같이 궁핍 일변도의 생활을 하면서 그에 반비례하여 예술적 성공을 거두게 된 것은 개인적인 요소 — 기질, 인격, 생활태도

[*] 미망인의 수기 「나의 회상」, 『박수근 작품집』, 문헌화랑 1975.
[**] 특집 '권진규의 예술·생활·죽음', 『공간』 1973년 5월호.

등—에 기인하지만 그밖에도 그를 둘러싼 환경, 이를테면 역사나 사회적 현실, 예술관 내지 예술경험의 영향도 빼놓을 수 없다. 그런데 이들을 더 넓은 원근법 속에 투영시켜본다면 자기 환경에 대해 지극히 수동적이었음이 드러난다. 다시 말하면 이들은 우리의 역사를 능동적으로, 그리고 주체적으로 체험하고 형상화하지는 못했으며 그 점에서 어디까지나 개인주의자들이었다.

박수근의 경우, 비록 눈을 밖으로 돌린 면이 결여되어 있었던 점에서는 크게 다르지 않다. 다만 이들이 그 한계 속에서나마 성공을 거둔 극소수의 작가였다는 점이 주목의 대상이 되는 만큼 여기서는 이러한 전제 밑에서 특히 이중섭과 박수근의 작품세계를 살펴보기로 한다.

2. 생활배경과 작가적 경험

이중섭과 박수근을 한데 묶어 이야기하려는 것은 이 둘을 대비시켜 우열(優劣)을 가리기 위해서가 아니라 하나의 공통성, 즉 작가적 태도와 독창성이라는 기준을 전제로 삼은 데 있다. 말하자면 두 사람은 철두철미 화가임을 자부하고 또 화가로서 살았다는 점, 둘 다 드물게 보는 독창성을 발휘했다는 점이다. 그밖의 것은 어느 모로 보나 같은 점보다는 다른 점이 훨씬 더 많이 발견된다.

이중섭은 평양 근처의 어느 부유한 농가의 막내아들로 태어나 정상적인 교육을 받았고 당시로서는 하기 힘든 일본 유학까지 하며 자기가 하고 싶은 그림 공부를 마음 놓고 할 수 있었다. 그뿐만 아니라 당시 서구문화 도입의 한가운데라 할 수 있는 동경에 살며 서구문화 및 그 생활양식을 마음껏 호흡하고 귀국한 다음에도 평양, 원산 등 주로 도시에서

생활하는 동안 개인주의적 생활태도를 몸에 익혔다.

반면 박수근은 강원도 양구의 어느 시골에서 비교적 넉넉한 집안의 장자(長子)로 태어나 보통학교를 마쳤으나 가세(家勢)가 기울어져 진학을 못하고 집안일을 돌보며 독학으로 그림 공부를 시작했다. 18세 때 '선전(鮮展)'에 출품한 수채화가 입선됨을 계기로 이곳저곳을 전전하면서도 그림을 계속했고 그후 말단 관리로 취직되어 평양에 가 살면서 그곳 화가들과 교유(交遊)를 하였다.

해방 후 두 사람은 다 같이 북녘 땅에 있었으나 6·25동란이 일어나자 월남하여 혹은 가족들과 재회하고 혹은 헤어지면서 피난생활을 하였고 그후는 두 사람 모두 일정한 직업 없이 가난과 고독 속에서 창작에 몰두한 것으로 되어 있다.•

이상의 간단한 경력사항을 통해서 짐작할 수 있다시피 이중섭은 혜택받은 집안에서 태어난 덕택으로 여러가지 좋은 조건 밑에서 마음 놓고 그림 공부를 할 수 있었음에 반해 박수근의 그림 공부는 지극히 한정된 조건들에 의존할 수밖에 없었다. 두 사람의 활동 무대도 달랐으니, 이중섭은 일본의 '자유미전(自由美展)'과 '독립전(獨立展)' 그리고 국내에서도 모더니스트 그룹에서 활동한 데 비해 박수근은 '선전'과 '국전(國展)'(해방 후)에서 활동한 것으로 되어 있다.

일본의 '자유미전'이나 '독립전'은 초기의 아카데미즘과 '제전(帝展)', 그후 인상파 계열의 '이과회(二科會)'에 반발한 젊은 작가들이 모인 단체전으로 그 경향은 20세기 초 유럽에서 일어난 야수파, 입체파, 초현실주의 등 이른바 모더니즘을 지향한 것이었다. 그 가운데서도 '독립전'은 야수파적인 색채가 가장 두드러졌으며 아울러 1920년대의 '에

• 『박수근 작품집』의 연보 및 『이중섭 작품집』의 연보 참조.

꼴 드 빠리'의 성격을 함께하고 있었다.[•]

반면 '선전'은 '제전'의 지방판(地方版)과 같은 것이었고 그 경향도 '제전'의 주류였던 이른바 일본적 아카데미즘이 지배하고 있었다. 더구나 '선전'이란 존재 자체가 바로 당시 우리의 식민지적 모순을 집약하고 있는 것이었으니 말하자면 새로운 예술형태를 받아들이고 시험하는 공급원이자 식민통치의 문화정책, 문화조작의 한 도구였기 때문이다.

아무튼 이중섭은 일본의 전위적 단체에 참가했고 박수근은 '선전'에서 활약했는데 이것만을 놓고 보면 이중섭은 반선전(反鮮展) 작가로서 식민통치에 반발한 것으로, 박수근은 '선전' 작가로서 그에 동조했다고 생각될지 모르나 이중섭의 경우는 그의 혜택받은 환경과 모더니즘을 좇은 때문이며 박수근은 '선전'을 통해서밖에는 달리 그림을 배우고 발표할 수 있는 길이 없었기 때문이다.

따라서 이중섭의 반선전 태도가 반드시 명예로운 것만도 아니며 그렇다고 박수근의 선전 참여가 불명예스런 일이라고 말할 수 없을 것 같다. 모더니즘은 모더니즘대로, 선전은 선전대로 당시 우리가 처한 식민지적 현실에는 어긋난 것이었던 만큼 그 모순을 깊이 인식하지 못한 점에서는 매일반이다. 문제는 오히려 주어진 환경이나 조건 속에서 얼마만큼 자기를 시험하고 역량을 닦았는가에서 찾아야 할 것이다. 그 점에서 이중섭이나 박수근이 다른 많은 작가들에 비해 진일보했던 것은 사실이다.

이중섭은 모더니즘의 예술관에 입각해서 그것을 이해하고 그 형식을 자기화한 최초의 작가였으며, 박수근은 선전 출품이라는 한정된 조건 속에서 진부한 아카데미즘에 휩쓸리지 않고 부단히 자기의 양식을 추

• 土方定一『日本の近代美術』, 岩波書店 1966, 183면 참조.

구했다. 말하자면 이 두 사람은 서구의 예술형식을 목적으로써가 아니라 수단으로 받아들이고 그것을 통해 자기 자신의 시각을 실현해간 점에서 탁월한 작가였다. 그 주된 원인은 이들이 다 같이 강력한 개성의 소유자였다는 데 있지만 그와 함께 기질이나 생활태도에서도 발견할 수 있다.

그런데 이상하게도 기질이나 생활태도에 있어서는 대단히 비슷한 특징을 가지고 있었다. 즉 두 사람 다 내향성의 다정다감한 기질을 가졌고 천성이 맑고 정직한데다, 비리에 타협하지 않는 동시에 자기 자신에 대해서는 엄격하기 이를 데 없는 인물들이었다. 이러한 마음씨의 소유자가 대체로 그러하듯 현실생활에서는 언제나 패배하고 그 대신 자신의 진실성을 초월적인 것에서 보상받으려 한다. 이 두 사람이 모두 종교적 신앙을 가지고 있었다는 것은(이중섭은 천주교 신자였고 • 박수근은 기독교 신자였다) 결코 우연한 일이 아니다. 그리하여 이중섭도 박수근도 사회로부터 고립되어 고독과 빈곤 속에 살았으며 현실적으로는 그만큼 자신이나 가족들에게 더없이 충실하려 했던 것 같다. 이러한 기질과 생활태도는 당연히 예술창작에도 반영되어 나타났는데, 그 하나는 그림 그리는 일에 거의 광적으로 몰두했다는 점이고 다른 하나는 그림의 주제를 자기 아니면 자기 주변에서 택했다는 점이다.

화가라면 누구나 그림 그리는 일에 몰두하지 않는 사람이 있을까마는 이들의 경우는 창작 이외의 생활에는 맹목하리만큼 광신적이고 집요했던 것이다. 그 결과 이들은 '쟁이'(artisan)로서의 특질을 발휘했는데 우리나라 근대화가들의 대다수가 엄격한 의미에서 아마추어리즘의 한계를 벗어나지 못한 데 비하면 이중섭, 박수근이야말로 '전문가'라고

• 구상(具常)「화가 이중섭 이야기(하)」,『동아일보』1958. 9. 10.

불러도 잘못이 없을 것이다. 그에 반해서 이들의 세계가 자기 및 자기 주변의 세계에서 벗어나지 못했다는 것은 부정적인 측면이 아닐 수 없다. 그런데 이 점 역시 그들의 기질, 생활태도(혹은 세계관), 예술적 경험의 반영이다.

이중섭의 경우가 특히 그러한데, 그가 예술과 현실생활 사이에서 갈등을 일으키고 마침내 예술을 위해 현실을 돌보지 않음으로써 가족과 헤어지고 사회로부터 격리되어 불안과 빈곤과 방랑, 요컨대 데까당스에 빠질 수밖에 없었으며 그러한 생활 속에서 그가 택할 수 있는 것은 자기 자신에게로 되돌아오는 길뿐이었을 것이다. 여기서 우리는 하나의 모순, 즉 그의 전문가적 특질과 자기중심주의가 묘하게 이반(離反)됨을 발견하게 된다.

한편 박수근의 경우 기질이나 성품, 생활태도의 일면까지도 이중섭과 친류성(親類性)을 지니고 있었지만 그러나 예술경험이 판이하고 더 기본적으로는 자기 밖의 세계를 바라보려는 겸허함과, 생활을 견지할 수 있었던 점에서 이중섭과는 본질적인 차이를 나타내고 있다. 그것은 아마도 이중섭이 근대 서구의 자유주의, 개인주의, 예술지상주의에 맹목적으로 몰두함으로써 현실을 상실했던 데 비해 박수근은 자기가 태어난 땅과 그 땅에서 사는 사람들이 비록 못나고 가난하면 한 대로 깊이 신뢰하고 이에 뿌리박음으로써 그 삶의 진실성에 시각조정(視覺調整)을 한 데 있었다. 그 때문에 박수근은 자기 개인의 '사적 세계'를 벗어나 소박한 대로나마 눈길을 밖으로 돌릴 수가 있었던 것이다. 이렇게 대비시켜놓고 보면 두 사람의 작품세계나 작가적 위치가 비교적 선명해진다.

아무튼 두 사람은 서로 비슷한 점을 공유하였음에도 불구하고 내적·외적 조건에 대처하는 작가적 태도에 따라 판이한 시각을 실현해갔으며 이 점은 그들의 작품세계를 살피는 데 있어 중요한 열쇠의 하나가 된다.

3. 이중섭의 작품세계

(1) 주제의식

한 작가의 작품세계를 살피고 평가하는 데 제일 먼저 접근해야 할 것은 그 작가가 택하는 주제이다. 왜냐하면 주제는 작가가 삶이나 세계에 대해서 가지는 관심의 표명이기 때문이다. 따라서 우리는 주제의 분석을 통해 그 작가가 인간생활의 무엇을 보려 했으며 무엇이 중요하고 중요하지 않다고 생각했는가, 그리고 그 주제가 당대 현실이나 역사에서 지니는 의미가 어떠한가를 일차적으로 추적해볼 수가 있다. 그런데 근대 이후 예술에 있어서의 주제는 한정된 소재로서만 인식되어 평가의 대상 밖으로 밀려나버리는 게 보통이다. 이러한 현상 자체가 현대예술의 위기의 한 증상이라 할 수 있는데, 그것이 처음 나타난 것은 유럽의 인상주의에서였고 그후 이른바 모던아트에서 심화되고 다시 오늘에 이르렀던 만큼 지극히 당연한 것으로 생각하게 되었다. 그래서 최근의 미학자 가운데는 예술작품의 논의 대상에서 주제 문제를 아예 제외해버리는 경향마저 있다.[•]

주제가 예술작품의 미적 가치를 결정짓는 요소는 되지 않는다 하더라도 그 작품(또는 작가)의 사회적 관계를 밝히는 단서가 됨은 부정할 수 없다. 그런데 서구의 근대미술가가 주제를 경시하고 혹은 개인적인 데 집중되었다는 것은 그들의 현실에 대한 관계를 알게 해준다. 그것은 유럽의 근대 자본주의 체제가 모순화함에 따라 소시민으로 전락한 작가들은 자기 밖의 세계보다 자기 자신에게로, 다시 개인주의, 자유주의, 주관주의가 심화를 거듭함으로써 사회와의 갈등, 마찰, 고립하게 된 데

• V. C. Aldrich, *Philosophy of Art*, New Jersey: Prentice-Hall, 1963.

이중섭 「황소」 1953년 전후.

있다. 한마디로 예술지상주의, 전체적 인간상의 분열을 반영한 것에 다름 아니었다. 그리하여 순간적이고 혹은 미세한 감각, 형태와 색채의 배치에 대한 관심이 그 사물(대상)의 객관적 중요성과 대체되었다.

그런데 이중섭의 작품을 주제 면에서 분류해보면 「황소」 연작과 풍경, 아이들과 물고기와 게가 한데 어울린 어린이의 세계, 닭으로 상징한 「부부」 및 자신의 처지를 의인화한 까마귀 혹은 새, 그리고 가족과의 생활과 별리(別離), 기타로 되어 있다. 이 가운데 「황소」 연작은 전기에 많이 그려진 것이고, 풍경은 전기와 후기에 일관된 것이며 그밖의 것은 피난시절과 그후의 방랑생활에서 주로 그려진 것으로 되어 있다. 전기의 「황소」나 풍경을 제외하고는 대부분이 자기 자신이나 가정생활에로 국한되어 있으며 후기에 갈수록 그러한 경향이 더욱 두드러졌음을 알 수 있다.

「황소」 연작이나 전기의 풍경화는 극히 주관적인 형태로나마 자기

밖의 세계에 대한 관심을 어느정도 투영하고 있다. 흔히 말해지듯「황소」는 일제의 압정에 신음하는 우리 민족의 상징으로서 그 고통과 분노 혹은 저항을 나타낸 것이라 할 수 있다. 그뿐만 아니라 풍경화 역시 우리 국토에 대한 깊은 애정의 한 표현으로 보아도 무방할 것 같다. 실상 이중섭의 국토애가 남달리 깊었다는 것은 그와 가까이 지냈던 이들이 증언해주고 있다.•

그런데 전기의 이렇게 건강한 주제의식은 뒤로 갈수록 후퇴하면서 자기의 '사적 세계'와 대체되었는데 그 이유가 역사의식의 결핍과 데까당스의 생활에 있었음은 앞에서 살펴본 바와 같다. 6·25동란과 피난 생활을 통해 사회적으로나 개인적으로 혹독한 시련을 겪으면서도 자기 밖으로 눈길을 돌리지 못했고 게다가 현실적인 생활의 상실로 인하여 더욱 자기 내부로 향할 수밖에 없었던 것이다. 피난 시절에 많이 그려졌다는 일련의 동자상(童子像)과「가족」의 그림은 그러한 사적 경험과 의식이 심화된 것에 다름 아니다. 그런데도 이 세계, 특히 어린이들을 그린 그림을 형이상학적으로 해석하는 견해도 있다.

하루는 중섭이 빙글빙글 웃으며 예의 낡아빠진 양담배 은지(銀紙)에다 심각(深刻)한 그림 한장을 내보이고 "음화(淫畵) 한장 보여줄게" 하는 것이었다. 참으로 음화라도 거창한 음화였다. 그 화면에 전개되고 있는 것은 위에서 말한 산천초목과 금수(禽獸) 어개(魚介)와 인간이, 아니 모든 생물이 혼음(混淫) 교접(交接)하고 있는 광경이었다. 나는 이것을 보고 언뜻 느낀 것은 그가 범상치 않은 사상을 지니고 있었음을 발견하였다. 이는 구태여 범신론적인 만유협동(萬有協同)과 같은 관념이 아니라 사랑으로

• 구상, 앞의 글.

서 배합된 창조주의 의지와 직결되는 것이며 만물을 사랑의 교향악으로 부감(俯瞰)하는 원숙한 자의 풍치였다.*

이러한 견해가 그 그림의 일면을 말해주는 것이라 하더라도 그 세계는 여전히 그 자신의 사적 의식과 비전임을 면치 못한다. 그밖에「가족」은 말할 것도 없고「달과 까마귀」「새와 나무」「나무와 달과 하얀 새」등 일련의 작품은 가족과 헤어지고 고독과 방랑 속에서 보냈던 만년의 자신을 의인화한 것들이며 후기의 풍경화 역시 그러한 자아의 신앙고백을 나타내고 있다.

이렇게 볼 때 이중섭의 작품세계가 자기중심주의에 고착되어 있음을 알 수 있다. 때로는 주제가 황소, 닭, 까마귀 같은 향토적인 것일 경우라도 그 향토적인 것이 지니는 민족적 공감보다는 자아상(自我像)적인 요소가 훨씬 강하다. 따라서 그의 그림이 이경성 씨의 말대로 "완전한 예술지상주의자"로서 현실에 패배하고 그 대상(代償)으로서 "생명의 자독(自瀆), 자학 그리고 반역 속에서 자아의 승리를 확인"**하려는 데 있었다면 그 한계성이란 것도 명백해진다.

(2) 표현형식

주제 면에서 볼 때 이중섭의 세계는 자기중심주의라는 한계를 뚜렷이 하고 있다. 그럼에도 그를 높이 평가하는 기준의 하나는 뛰어난 재능과 조형의식 그리고 표현형식의 탁월성에 있다. 확실히 이중섭은 '천재'라 불러도 아깝지 않을 만큼 뛰어난 재능의 소유자였다. 이러한 재능

* 　같은 글.
** 이경성「비극의 창조 — 대향 이중섭」,『근대한국미술가논고』, 일지사 1974 참조.

을 발휘할 수 있었던 것은 앞에서 말한 바와 같이 그의 혜택받은 환경 덕분이었지만 그밖에도 그가 배우고 익혔던 모더니즘의 표현형식을 빼놓을 수 없다.

모더니즘은 그에게 두개의 상반된 영향을 가져다주었는데, 즉 그가 모더니즘에 몰두함으로써 유럽의 개인주의, 자유주의, 예술지상주의를 신봉하게 되었던 반면에 조형의식이나 표현형식에서는 새롭고 혁신적인 것을 자유롭게 받아들이고 또 익힐 수가 있었다. 왜냐하면 모더니즘, 특히 포비즘(fauvism, 야수파)이나 표현주의는 종래의 구상화 또는 인상주의의 엄격한 규칙을 타파하는 데서 기인되었기 때문이다. 다시 말하면 그것은 전통적인 서구회화의 어느 양식보다도 덜 구속적이었다. 하나의 회화양식이 이질적인 문화집단에 받아들여지는 과정에서는 문화적 요소만이 아니라 그 직접적인 바탕이 되는 감수성과 미의식 혹은 기법체계 간에 갈등·마찰을 겪게 마련이다. 그것이 전통적이고 상이한 규칙을 토대로 하고 있을수록 더욱 그러하다. 그렇기 때문에 우리의 초기 화가들은 이에 희생되거나 아니면 가장 손쉬운 방향으로 해결하려고 하였다. 한편 서구의 포비즘이나 표현주의는 그들 전통회화의 이념이나 규칙에 대한 반역이었던 만큼 한결 자유로울 것을 내세웠고 따라서 이중섭이 이 양식을 택했다는 것은 적어도 표현형식 면에서는 목적으로서가 아니라 수단으로 받아들이고 그것을 자기화할 수 있었던 것이다.

그런데 이중섭이 일본 유학 시 배운 것은 포비즘이었고 그의 그림은 이를 바탕으로 하고 있다고 말해지고 있다.• 그의 작품을 일관하고 있는 양식적 특색을 포비즘적 요소로 볼 것인가도 문제이지만 설사 포비즘적 요소를 발견할 수 있다 하더라도 그것은 포비즘적인 기법(技法)이

• 같은 글 174면.

었지 포비즘의 세계는 아니었다.

포비즘은 작가가 삶에 대해 취하는 일정한 태도를 가리키기보다 조형상의 방법을 뜻한다. 세계관이라는 관점에서 보면 포비즘은 인상주의의 연장선에 있었다. 포비즘은 양식개념으로서는 표현주의의 한 형태로 풀이되는데 그 이유는 "내적 필연성과 일치되게 자기의 감정을 표현하기 위해 자유롭게 자연 현상을 변형시킨다"•에 있고 나아가 형의 단순화, 변형, 강렬한 색채, 자유분방한 필촉이라는 공통점을 가지고 있기 때문이다.

그러나 포비즘에 비해 독일의 표현주의가 가진 특징은 북방적 기질과 더불어 사회적 위기나 인간의 내적 불안을 반영한 양식이라는 점, 그리고 "세계를 사로잡으려는 격정적인 투쟁을 나타내었다"••라는 점이다. 그리하여 그것은 지식보다는 본능에 의거하여 내면적 심연, 영원한 상징의 세계에서 나오는 이미지를 추구하려는 것이었다. 더구나 리드(H. Read)에 의하면 독일 표현주의의 특질인 북방적 기질은 원래 개체화(個體化), 파편화(破片化)의 경향을 가지고 있고 그것이 사회와의 갈등을 일으킬 때 스스로를 멸시하고 고립하든가 자기의 내적 세계에서 모티프나 영감을 찾게 된다는 것이다.•••

이렇게 볼 때 우리는 이중섭이 어느 쪽에 더 가까운가를 알 수 있다. 그의 기질이나 자기모멸적인 생활, 내관적(內觀的)인 모티프에 있어 포비즘보다는 독일 표현주의자의 그것과 근친성(近親性)을 가졌음을 밝힌 바 있거니와•••• 어떻든 그가 체득한 표현방법은 전적으로 그 자신의

• Werner Haftmann, *Painting in the twentieth century*, New York: Praeger 1965, 93~94면.

•• 같은 책.

••• Herbert Read, *A Concise History of Modern Painting*, New York: Praeger 1968, 56면.

•••• 졸고 「좌절과 극복의 이론」, 『창작과비평』 1972년 가을호.

것이었다. 그중에서도 가장 두드러진 것은 선(線), 즉 격렬하면서도 억제되고 깊이를 느끼게 하는 선묘법(線描法)이다.•

선은 표현주의 화가들이 정서 표현의 한 방법으로 많이 사용했는데 그러나 서구 표현주의자들의 선과 이중섭의 그것은 기본적으로 다르다. 이중섭의 선과 필법은 동양의 수묵화나 서예에서 발전시킨 것이라고 볼 수 있다. 수묵화나 서예의 예술성은 사물의 재현이나 문자의 의미 전달의 정확성보다도 작가의 인격이나 높은 정신을 담는 데 있다. 그 때문에 그것은 오랜 연마와 더불어 구도자(求道者)와도 같은 정신의 수련을 필요로 한다. 이중섭의 선은 따라서 서체(書體)를 연상시킬 뿐 아니라 문인정신마저 느끼게 한다. 둔탁한 듯하면서 격렬하고 금욕적이리만치 억제된 그의 선은 그의 인간적 순결성과 고고한 생활태도에서 나온 것이라 말해도 좋다.

이러한 선은 대상의 리얼리티를 포착하는 기능과, 감정을 실은 정서적 기능이 한데 합치되었을 때 더없이 절실한 표현력을 가진다. 분노하고 우울하고 희망에 차고 혹은 체관(諦觀)하는 그의 화면의 이미지는 바로 이 선의 표현력에 뒷받침된 것이다. 이러한 표현력은 만년에 이르러 특히 유화에서 가장 잘 발휘되고 있는데 예컨대 「물속에서 물고기와 노는 애들」 「통영 앞바다」 「나무와 달과 하얀 새」 「달과 까마귀」 「손」 등이 그 대표적인 작품이다. 이들 작품에서 선은 무르익을 대로 익고 내면적 깊이와 고도의 정신성을 함축하고 있어 마치 격조 높은 남화(南畵)의 세계를 방불케 한다. 이렇게 보면 이중섭의 그림을 남화에 비유하고 혹은 어느 의미에서 고구려 벽화의 선을 이어받고 있다는 견해가 결코 근거 없는 말이 아님을 알 수 있다.

• 이경성, 앞의 글.

이중섭의 이러한 선묘법의 특색은 서구 표현주의 화가들의 그것과 비교해보면 한층 명확해진다. 이를테면 반고흐(V. van Gogh), 뚤루즈 로트레끄(H. de Toulouse-Lautrec), 뭉크(E. Munch) 혹은 수띤(C. Soutine) 등의 경우 선이나 필촉은 정서표현 또는 심리적인 것을 나타내기 위한 수단이었지 작가의 정신성을 함축하고 있지는 않다. 거기에는 끈적끈적한 유화물감과 빳빳한 붓이라는 재료의 특성에도 이유가 있을 테지만 그럼에도 이중섭이 그것을 통해 자기 특유의 조형언어로 발전시켰다는 것은 놀라운 독창성이 아닐 수 없다. 실제로 그가 얼마만큼 선묘의 대가였던가는 유화 「소와 새와 게」 「투계(鬪鷄)」를 위시하여 수많은 은박지 그림에서 확인하고도 남는다.

이밖에도 단순화된 형태, 절약된 색채, 치밀한 공간구성, 대담한 변형과 요약 등에서 어디 한군데 흠잡을 데 없는 완벽성을 보여주며 그것이 주제의 정서적 리얼리티를 더욱 절실하게 해주고 있다. 누구나 그의 그림에서 심정적 공감을 느낄 수 있는 것도 이 때문이다.

아무튼 이중섭의 그림이 자연 형체의 재현, 원근법적인 공간, 정서주의, 게다가 자아중심이 내면세계에 입각하고 있었다는 점에서 표현주의에 속한다. 그리고 표현주의가 지니고 있는 한계, 특히 감정표현의 과잉과 자아중심주의적 세계관 때문에 그의 작가적 역량이나 독창적인 면이 가리워지기 쉽고 그래서 그다지 평가하려 하지 않는 사람도 있다. 그러나 우리가 지금까지 보았다시피 그의 견인불발(堅忍不拔)한 작가적 태도, 탁월한 역량 그리고 비록 자아상의 투영일망정 생생한 리얼리티로 표현했다는 점에서, 더구나 서구회화의 여러 형식을 받아들여 자기의 조형언어를 창출하고 다시 자신의 감수성과 전통 위에서 그의 특유한 시각을 성취했다는 점에서 높이 평가되어 마땅하다.

얼핏 생각하기에는 그것이 그다지 어려운 일 같지 않을지 모르나 우

리의 근대화가들 대다수가 서구 회화양식과 갈등을 일으키거나 혹은 그것에 동화되어 실패하고 말았던 사례에 비추어 보면 이중섭의 탈서구적인 노력과 성과는 결코 만만한 것이 아니다. 이러한 노력과 성과가 값지면 값질수록 그가 자기 바깥세계로 향하지 못한 데 대한 한가닥 아쉬움이 남는다.

4. 박수근의 시각과 조형성

(1) 주제의식

이미 우리는 앞에서, 박수근의 기질이나 마음씨, 생활 및 작가적 태도를 살펴보았다. 이 점에서 그는 이중섭과 친연성을 지녔으면서도 문화적 경험이나 예술관이 크게 달랐음을 알 수 있었다. 이중섭이 도시에 살며 서구의 모더니즘을 토대로 한 데 반해 박수근은 시골에서 태어나 그 성장의 중요 시기를 시골에서 보냈다. 그가 받은 교육이란 것도 보통학교 졸업에 국한되며 그림 공부는 보통학교에서 배운 하잘것없는 지식과 학습을 토대로 오로지 독학에 의존하였다. 이러한 환경과 조건이 시골생활, 농민들의 세계로 향하게 한 일차적인 원인이 되었는데 거기에다 "이웃을 사랑하고 진실되게 살려고" 하는 그의 기독교적 신앙과 경건한 생활태도가 그로 하여금 한층 더 '인간존중'과 '시골의식(意識)'을 깊게 한 것 같다.

그런데 시골에서 자라고 '시골의식'을 가졌다 하더라도 기본적으로 시골에 대한 인식과 생활체험을 토대로 하지 않으면 안되고 다시 그것을 남의 시각이나 언어가 아닌 자기의 시각과 언어로 나타내지 않으면 안된다. 박수근은 자신의 시각과 언어로 시골생활을 그렸다는 점에서

다른 화가들과는 본질적으로 다르다. 그가 자기의 시각과 언어를 체득하기에 이른 데는 한정된 예술경험과 주체적 태도가 다 같이 작용했다. 즉 그는 남들처럼 정규 과정을 밟으며 그림을 공부할 수도 없었고 서구의 이러저러한 회화양식에 충분히 접할 수 있는 여건이나 기회도 가질 수 없었다. 겨우 보통학교 때의 지식을 토대로 그리고, 오직 '선전(鮮展)'을 통해 자기의 실력을 쌓아 시험하고 남의 그림에 접할 수밖에 없었는데, 이처럼 불리한 조건이 어느 면에서 그의 주체적 시각을 확고히 해주는 계기가 되었는지도 모른다.

그러나 그것은 어디까지나 계기에 불과했으며 이러한 조건 밑에서 더욱이 당시 '선전'의 지배적인 양식으로부터의 유혹과 그밖에 수없이 밀어닥치는 서구 근대회화의 도전을 물리치면서 자신의 '시각'을 실현할 수 있었던 것은 오로지 그의 주체적 태도에 기인했다고 보아야 옳을 것 같다.

박수근의 그림이 어디에 근거하고 있었던가는 그 자신의 다음 말에서 찾아볼 수 있다.

나는 인간의 선함과 진실함을 그려야 한다는, 예술에 대한 대단히 평범한 견해를 가지고 있다. 따라서 내가 그리는 인간상은 단순하고 다채롭지 않다. 나는 그들의 가정에 있는 평범한 할아버지와 할머니 그리고 물론 어린아이들의 이미지(像)를 가장 즐겨 그린다.•

또한 그는 어린 시절을 회상하여 다음과 같이 말하기도 하였다.

• 『박수근 작품집』, 문헌화랑 1975, 101면.

아버님 사업이 실패하고 어머님은 신병으로 돌아가시니 공부는커녕 어머님을 대신해서 아버님을 돕고 동생들을 돌봐야 했습니다. 우물에 가서 물동이로 물을 들어와야 했고 망(맷돌)에 밀을 갈아 수제비를 끓여야 했지요. 그러나 낙심하지 않고 틈틈이 그렸습니다. 혼자서 밀레와 같은 훌륭한 화가가 되게 해달라고 하느님께 기도드리며 그림 그리는 데 게을리하지 않았어요.•

이상의 불충분한 자료를 통해서나마 그가 19세기 프랑스의 화가 밀레(J. F. Millet)에 경도했음을 짐작할 수 있다. 밀레에 경도했다는 것은 그의 제한된 기회나 지식 말고도 밀레의 경건한 신앙과 생활태도 그리고 농민을 사랑하는 예술관에 깊이 공명했기 때문일 것이다. 주지하다시피 밀레는 도시적인 것을 피하고 대지에 뿌리박고 사는 농민의 생활을 그렸다. 즉 그는 "육체노동의 찬양을 그리며 농부들을 새로운 서사시(敍事詩)의 주인공으로 만든"•• 장본인의 한 사람이었다. 밀레와 바르비종파의 이러한 태도는 소박한 자연애호라는 경지를 넘어 대단히 혁신적인 의미를 지닌 것이었다.

즉 이들은 낭만주의자들의 소외상태를 극복하고 예술가를 그의 개인주의로부터 건져낼뿐더러 예술을 민중에게 돌려 예술감상의 민주화를 도모하는 큰 한걸음을 내어디뎠던 것이다.••• 그러나 서구의 회화는 인상주의, 후기 인상파, 모더니즘으로 전개되면서 다시금 도시적인 것으로, 개인주의로 되돌아갔다. 따라서 서구에서 민중이나 농촌을 무대로

• 이구열 「박수근론」, 『박수근 작품집』, 문헌화랑 1975.
•• 아르놀트 하우저 『문학과 예술의 사회사: 현대편』, 백낙청·염무웅 옮김, 창작과비평사 1974, 70면.
••• 같은 책 70~71면.

한 그림은 실상 바르비종파와 밀레에서 끝나고 말았다.

이렇게 보면 박수근이 19세기의 화가 밀레에 경도하고 농촌생활을 토대로 살았다는 것은 대단히 우둔하고 시대착오라고 생각될지 모른다. 그러나 그것이 시대착오도 우둔하지도 않았음은 물론 우리 근대회화사에서 보면 오히려 가장 선진적이었다고 말할 수 있다. 그 이유는 개인적인 차원에서보다도 역사적인 데서 발견된다.

먼저 박수근이 그림을 배우고 활동하기 시작한 시기는 일제의 식민지하에서였다. 그리고 식민지하의 우리나라의 도시와 농촌은 경제적으로나 문화적으로 심한 모순관계에 있었다. 즉 농촌은 식민지의 가혹한 경제수탈장이었고 도시는 식민지 문화의 온상이었다. 여기에다 도시 또는 농촌의 부르주아지는 식민지 문화에 편승하여 서구의 부르주아지 미술 또는 모더니즘을 받아들이기에 여념이 없었다. 이러한 상황 속에서, 아무도 돌보지 않는 농촌에 눈을 돌리고 거기에 뿌리박았다는 것은 그것만으로도 민족사적인 의의를 지닌다. 그러한 화가가 박수근 혼자만이 아니었지만 그러나 그 대부분은 해방을 전후하여 농촌으로부터 떠나버린 데 비해 박수근은 마지막까지 농촌을 떠나지 않았다. 오늘날까지도 농촌과 도시의 모든 관계가 조금도 해소되지 않고 있는 사실에 비춰보면 그의 태도는 더없이 소중하다 아니할 수 없다.

박수근의 작가적 태도와 '시골의식'이 이처럼 큰 비중을 지님에도 불구하고 진정한 민족의식, 역사의식으로 높여지지 못했던 점에서는 그 역시 한계를 지닌다.

(2) 조형성

흔히 말해지는 것처럼, 주제의식이 뚜렷하고 또 아무리 좋은 주제를 택했다 하더라도 그것을 훌륭하게 형상화하지 못한다면 예술적 가치를

지니지 못한다. 박수근의 작품이 높은 예술성을 지니고 있는 이유도 한국의 농촌생활을 그의 특유한 시각과 언어로 훌륭하게 나타냈던 점에 있다. 그의 주제는 모두 한국의 농촌과 농민들의 일상적인 생활정경이다. 말하자면 밭에 나가 일하는 농부, 절구질하고 빨래하고 혹은 시장에 나가 물건을 팔고 귀가하는 아낙네, 모여 앉아 한담하는 노인네들, 소꿉장난하고 노는 아이들, 이렇게 모두가 열심히 천연스럽게 살고 있는 사람들의 마을과 그 마을을 둘러싸고 있는 수목들이다. 이러한 정경은 우리나라 농촌의 어디에서나 만나는 평범한 것들인데 이 평범하고 일상적인 것을 깊은 애정을 가지고 그렸다는 점에서도 그는, 미인이나 도시 부유층의 가정 따위를 그렸던 화가들 혹은 소수의 모더니즘 화가들에 비해 훨씬 건강하고 민주적이었다.

그런데 그가 이러한 주제를 사실적인 형식으로 그렸다면 그는 통속적인 화가에 머물렀을지 모른다. 농촌을 그렸던 사실주의 작가들이 대부분 실패한 것도 진부한 묘사형식에 기인한 바 크다. 그러나 박수근은 사실적 묘사(진부한 아카데미즘)를 거부하고 그의 시각을 실현하는 데 합당한 언어와 형식을 추구하고 확립했으며 그것은 대단히 근대적(modern)이었다. 시각성이란 점에서 보면 박수근은 어느 의미에서 세잔(P. Cézanne)의 정신을 이어받았다고까지 말할 수 있다. 세잔은 대상을 주관적으로(상상력이나 정서로써) 파악하기를 거부하고 현존하는 실제(reality)를 객관적으로 파악하여 구조적 질서를 달성함으로써 과거의 거장들의 그림과 마찬가지로 기념비적·영속적인 것을 창조하려고 했다.

즉 그는 "그 자신의 혼란된 감각으로부터 독립한, 자연의 질서에 맞먹는 예술의 질서를 창조"하는 데 목적을 두었다. 따라서 세잔의 그림

• Herbert Read, 앞의 책 20면.

박수근 「행인」, 1964년.

은 어떠한 문학적 요소도 지적 요소도 배제되고 사물이 실재적인 형태와 색채와 구조가 하나의 질서 속에 짜여진 장대한 음악과도 같은 느낌을 준다. 박수근의 시각도 혼란된 감각에 지배되거나 상상력 또는 정서에 동요됨이 없이 대상의 실재를 냉엄하리만큼 담담하게 파악하고 그 형태와 구조를 화면에 그려놓는다.

그것은 먼저 그가 그린 사람이나 사물, 특히 사람의 형태에서 확인할 수 있다. 이들 형태는 대단히 단순화되고 추상되어 있지만 그 본래의 형태감을 사실적인 묘사보다도 훨씬 더 잘 나타내고 있다. 인체의 형태나 비례, 포즈 혹은 동작이 우리나라 농촌사람들의 그것을 여실히 느끼게 한다. 거기에는 조그마한 변형이나 왜곡, 과장도 없다. 그것은 인체뿐만 아니라 수목이나 초가집의 경우도 마찬가지인데 수목의 경우 그 나무가 가지고 있는 기본적인 형태나 구조, 리듬을 나타내기 위해 나뭇가지를 최소한으로 줄이고 단순화해놓는다. 그 때문에 누구나 그 나무의 생생한 리얼리티와 생명을 느낄 수 있음과 동시에 리듬·하모니·대위법(對位法) 등등, 요컨대 미적 요소도 쉽사리 감지할 수 있다. 수목의 이같은 표현, 특히 그 리듬에 있어 동양의 절지(折枝)의 묘(妙)나 반고흐의

「해바라기」에 필적하는 탁월성을 보여주고 있다.

그러한 그의 조형감각은 공간구성에 있어서도 다를 바 없다. 예컨대 빨래하는 아낙네들을 리드미컬하게 배치한 「빨래터」(1954), 농군들이 징에 맞춰 춤추고 있는 「농악」(1962), 한그루의 나무를 중심으로 두 아낙네를 대위시킨 「나무」(1962), 그리고 원근법적인 공간을 무시하고 여섯 사람을 상하로 배치한 「행인(行人)」(1964) 등 그밖에 어느 작품에서나 공간구성의 완벽함을 보여주고 있다. 주위와의 관계나 배경을 무시하고 인물만을 배치해놓은 공간에서도 아무런 저항감을 느끼지 않는 것은 인체가 지니는 리얼리티와 미적 질서에 충실한 공간구성 때문이다. 이렇게 볼 때 세잔의 "시각을 실현한다"는 정신에 조응한다고 보아도 무방할 것 같다.

이처럼 그가 세잔의 정신에 조응하면서도 세잔과는 판이한 화면을 이룩한 데는 그 특유의 조형기법이 있었다. 보통 마띠에르(matière) 혹은 텍스처라고 일컬어지는 질감을 어느 누구에게도 찾아볼 수 없는 기법과 형식으로 나타내었다. 그 화면감각은 마치 화강암의 표면을 점으로 두들겨낸 듯하고 혹은 비바람에 저리고 풍화한 암벽 같기도 한 것이다. 이러한 마띠에르를 그가 어디서 힌트를 얻어 발전시켰는가는 다음 말이 하나의 시사를 제공한다.

그가 이룩한 독특한 마띠에르에 대해서 박형은 늘 우리 선조들이 다듬었던 석조물에서 느끼는 촉감에 한없는 애착을 느낀다는 말을 했었다. 우리는 그의 모든 작품에서 박형의 그런 애착을 역력히 느낄 수 있다.•

• 이대원 「박수근과 나」, 『박수근 작품집』 문헌화랑 1975, 107면.

어떻든 그러한 표면에다 단순화된, 굵고 확실한 검은 선으로 형태를 나타내었는데 그 형체는 까끌까끌한 표면 뒤에 가라앉아 은은한 모습을 드러낸다. 그 때문에 그것은 마치 신라시대의 마애불과도 같고 조선시대 석상과도 같은, 혹은 또 아무렇게 던져진 화강암의 형태 같은 견고하고 영속적인 생명감을 느끼게 한다. 이러한 이미지는 우리나라의 민중의 삶의 모습을 더없이 잘 형상화하고 있다. 즉 그 삶이란 온갖 학대와 고난을 겪으면서도 끈질기게, 그러면서도 역사의 표면에 두드러지게 나타나거나 사라짐이 없이 살아온 확실한 삶에 다름 아니다. 그러한 삶의 실체를 우리는 박수근의 그림 ─ 그 마띠에르와 선의 조형(造形)에서 누구나 쉽사리 그리고 분명하게 읽을 수 있다. 더욱이 그는 그러한 민중의 삶을 미적 요소에 맞추어 나타내고 있는데 이는 삶의 리얼리티와 미적 요소의 놀라운 조형적 종합이 아닐 수 없으며 우리의 공감도 그만큼 크고 절실한 것이다.

특히 그의 그림에서는 인물의 전신상(全身像)이 주가 되며 얼굴의 세부는 미약하게 그려져 있는데, 그것은 인간 삶의 실체가 얼굴에 있지 않고 일하는 몸에 있음을 깊이 인식한 증거이며 또 그것이 우리나라 민중의 참모습이기도 하다. 여기서 우리는 그의 미의식이 얼마나 건강하고 한국적인가를 알게도 된다. 그리고 그것이야말로 우리의 전통을 한편에서 이어받았다고 해도 좋을 것이다.

이 모든 것을 종합할 때 우리는 박수근을 단순히 토속적인 화가, 혹은 소박(素朴) 화가라고 규정짓는 일이 얼마나 그릇된 평가인가를 깨달을 수 있다.

『한국현대회화사』 한국일보사 1975

이인성의 작품세계

1. 머리말

한국의 근대화가 이인성(李仁星)은 실제 이상으로 높이 평가되고 있는 듯하다. 그 이유는 그의 뛰어난 감각과 재능, 왕성한 작품활동, 그리고 드물게 보는 출세 등에 기인했고 거기에다 그의 기벽(奇癖)이나 불의의 죽음에 대한 동정도 한몫을 하고 있는지 모른다. 이런 것은 물론 그의 작가로서의 중요한 일면임에 틀림없다.

그러나 한걸음 나아가 그가 산 시기의 우리 역사와 사회 속에 투영시켜본다면 어떻게 되는가? 그의 생애의 태반은 우리나라가 일제의 식민통치에 신음하던 시기였고 후반은 8·15해방과 6·25동란으로 이어지는 격동과 민족적 비극의 시기였다.

그럼에도 그는 이 수난과 비극의 역사를 체험하고 증언한 리얼리스트는 아니었다. 같은 시기에 활약한 시인이나 소설가 중에는 그러한 시대를 체험하고 증언한 작가들이 있었으며 또 화가들 가운데는 비록 '선전(鮮展)' 기피라는 소극적인 태도로나마 일제의 식민통치에 저항한 사

람도 없지 않았다. 그러나 이인성은 당시의 체제에 지극히 순응적이었으며 그의 화단활동도 일본의 '제전(帝展)'과 '선전'을 주 무대로 하였다. 그 이유는 어디에 있었던가?

이인성은 미천한 가정에서 태어나, 그의 재능을 일찍부터 인정받은 덕분으로 일본 유학을 하였다. 그가 일본에서 배우고 익힌 것은 서구의 전통적 아카데미즘과 인상주의 아류의 회화양식으로 알려져 있다. 그것이 당시 일본 화단의 주류를 이루었던 양식이긴 했지만 그가 공부할 당시에는 이미 '모던아트'의 여러 회화양식도 많이 소개되고 있었음을 고려할 때 군이 인상주의를 택하게 된 이유는 무엇인가? 그후 세잔이나 보나르(P. Bonnard)에로의 변모를 나타내었는데 그것이 필연적인 발전의 결과인가?

그밖에도 그의 작품 속에는 반고흐나 고갱(P. Gauguin) 스타일도 발견되고 있어 일관성을 띠고 있지 않음을 알 수 있다. 그뿐만 아니라 어느 경우이건 그러한 양식에서 크게 벗어나지 않고 있는 점으로 보아 그의 독창성이나 작품에 대한 지금까지의 평가가 문제되지 않을 수 없다.

이 일련의 문제를 중심으로 작가 이인성의 가정환경, 기질, 생활경험 그리고 회화 수업과 화단활동 등을 종합적으로 살펴보고 이를 토대로, 우선 역사적·사회사적 측면에서 그의 작가의식과 예술관을 밝히고, 다음으로 예술적·회화적 측면에서 작품상의 여러 문제를 고찰해보고자 한다.

2. 이인성의 생애

이인성은 1912년 8월 28일 대구에서 이해성(李海成)의 5남매 중 둘째

이인성 「그늘」, 1929년.

아들로 태어났다. 당시 그의 집은 대구에서 조그만 음식점을 하고 있었는데 그의 부친은 취객으로 무위도식하는 편이었으므로 모친이 직접 음식점을 경영하며 집안 살림을 꾸며나갔다고 한다. 넉넉하지 못한 살림인데다가 부모의 열의마저 없었으므로 적령기를 훨씬 지나, 그것도 한 유지(有志)의 도움으로 겨우 보통학교에 입학할 수 있었다. 일찍부터 그림에 대한 재능을 나타내게 되었지만 그러나 부친의 맹렬한 반대에 부딪쳐 첫번째 갈등을 겪게 된다.

나의 과거를 돌아보아도 역시 이해 없는 환경이었으며 경제로 말하여도 구속을 받았다. 나의 부친은 한시(漢詩)와 서도(書道)를 주장하고 회화에는 절대 반대를 가지고 그야말로 '몽둥이'를 가지고 나올 지경이었다. (…) 특선을 받았으나 다만 나 혼자 기뻤다. 부모는 도리어 노(怒)하실 때 서러운 생각도 들었다. 그러나 조금도 낙망(落望)하지 않고 의지 굳게 노

력하여 조선미전(朝鮮美展)에 「그늘(陰)」이라는 작품을 출품하여 당선 영광을 받았다. 그후부터는 호랑이 같은 아버지도 이해를 가지게 되며 따라서 나는 새로운 웃음과 의지를 가졌다.•

17세 때 보통학교를 졸업한 후 가정 형편상 진학을 하지 못하고 있는 그를 아깝게 여긴 서동진(徐東辰)••의 배려로 그가 경영하는 석판인쇄소 대구미술사(大邱美術社)에 입사하여 일을 거드는 한편 그림 공부를 계속하게 된다. 그러는 동안 그의 재능이 발휘되기 시작하여 1929년, 1931년 '선전'에서 입선과 특선을 하면서 더욱 주목을 끌게 되었다.

이를 계기로 다시 그곳 여학교 교장이었던 일본인 시라가 주끼찌(白神壽吉)•••의 도움을 받아 도일(渡日)하여 '킹 크레용' 회사에 들어가 일하면서 밤에는 태평양미술학교(太平洋美術學校) 야간부에 다니며 본격적인 그림 공부를 시작하였다. 일본에서 공부하는 동안에도 계속해서 '선전'에 출품, 입선과 특선을 했으며 한편 그곳의 '제전'과 '광풍회전(光風會展)'에 출품하여 입선을 하고는 했다.

1933년 그는 태평양미술학교를 졸업하고 킹 크레용 회사에 계속 근무하면서 제작생활을 하였는데 그러는 동안 그곳에서 디자인 공부를 하던 김옥순(金玉順)과 사귀게 되고 1935년에는 그와 결혼하기 위해 함께 귀국했다. 김옥순은 당시 대구의 큰 병원을 경영하던 김재명(金在明)의 딸로 부유한 가정 출신이었다. 따라서 김재명은 비천한 출신의 환쟁

• 이인성 「조선 화단의 X광선」, 『신동아』 1935년 1월호, 110~11면.
•• 대구에서 부유한 가정에서 태어나 일본 유학을 하고 돌아온 개화인사(開化人士). 일본 유학 시는 양화(洋畵) 공부도 했다고 함. 4·19 전후 국회의원을 지낸 대구의 명사.
••• 당시 대구여자고등보통학교 교장. 그는 낙랑 및 신라문화의 연구와 유물 수집에도 힘을 기울였다.

이 이인성과 자기 딸과의 결혼을 맹렬히 반대했는데, 이인성을 아끼던 그곳 유지들의 끈질긴 설득으로 마침내 결혼을 하게 된다. 결혼 후 그는 부인과 김재명의 배려로 병원 3층에 아뜰리에를 마련, 제작생활을 하면서 한편 '이인성 양화연구소(洋畵研究所)'라는 간판을 걸고 후진을 가르치기도 했다.

1937년에는 '선전'의 추천작가가 되었고 1938년에는 27세의 나이로 '선전'의 심사에 참여하고 동아일보사 주최로 개인전을 가지는 등 활발한 활동을 계속했다. 다시 1939년에는 대구 시내에 다방 '아루스'를 차려 경영하면서 제작생활을 했는데 이 무렵이 이인성의 일생을 통해 가장 안정된 시기로 많은 작품을 제작했고 자신의 생활에도 충실했었던 것 같다.

이듬해 1940년에는 부인 김옥순이 병사하자 그는 이 불행에서 헤어나기 위해 폭음(暴飮)을 하는 등 비정상적인 생활을 하였는데 이인성의 주사(酒邪)는 이때 비롯된 것이라고 한다. 그런 생활 속에서 1941년에는 간호원 출신의 모 여인과 사귀어 동거생활을 하면서 서울로 옮겼고 그녀한테서 둘째딸을 낳았지만 곧 헤어진다. 비록 불안정한 생활이긴 했으나 그동안에도 계속 그림을 그렸고 '선전'에는 추천작가로서 매년 출품을 하였다. 1944년에는 이화여고의 미술교사로, 1945년에는 해방과 더불어 이화여대에 미술과 강사로 출강을 하였다. 1947년에는 세번째 부인 김창경(金昌京)과 결혼하여 생활의 안정을 되찾고 그녀에게서 1남 1녀를 얻었다.

8·15해방 후 이인성은 '선전'과 '제전'에서의 활약 때문에 한때 친일파로 몰리기도 했으나 1948년에는 동화화랑에서 개인전을 가졌고 또 '국화회(國畵會) 회화연구소'를 개설하여 수채화와 유화를 지도했으며, 정부수립 이듬해인 1949년 제1회 '국전'이 개최되자 서양화부 심사위

원으로 추대되어 활약했다.

1950년 6·25동란이 발발하자 북아현동에 은거하여 지냈으며 한차례 공산군에게 잡혀 연행되기도 했었다고 한다. 그러다가 9·28수복 직후 어수선한 무렵이었던 11월 4일 그는 집 가까이 있는 어느 술집에서 밤 늦게까지 술을 마시다가 순경과 시비 끝에 집까지 따라왔던 그 순경의 총탄에 맞아 39세의 나이로 비명에 죽고 말았다.

3. 화가의 생활경험

한 작가의 타고난 기질이나 생활경험이 그의 예술과 작품에 지대한 영향을 끼친다는 것은 두말할 나위가 없다. 특히 이인성의 경우는 그러한 면이 두드러진다.

이인성이 남달리 빠르게 출세할 수 있게 된 데는 그가 타고난 재능의 소유자였다는 사실 말고도 개인적인 행운이 뒤따랐다고 할 수 있다. 그가 늦게나마 보통학교에 들어갈 수 있었던 것은 어느 독지가 덕분이었고 그후 '대구미술사' 서동진의 도움, 일본 유학을 알선해준 일본인 시라가, 킹 크레용 회사의 일본인 사장, 그리고 그의 첫번째 부인과 장인 되는 김재명, 그밖에 직접·간접으로 그에게 도움을 준 사람이 적지 않았다.

그가 재능을 타고났다거나 행운이 뒤따랐다는 객관적 여건만으로 훌륭한 작가가 되고 빨리 출세할 수 있었던 것만은 아니다. 거기에는 또다른 요소, 즉 그의 성격이나 기질, 생활태도 및 세계관 같은 것이 크게 작용했음은 물론이다. 정확히 알기는 힘드나 몇가지 자료에 의해 그것을 어느정도 미루어 생각해볼 수 있다.

이화여고에서 이인성의 별명은 '귀신'이었다. 귀신같이 까다롭게 여학생의 눈치를 너무 잘 알아차렸다. 이인성의 시간에 학생들은 교복을 특히 단정히 해야 했다. "여자들이 시장엘 가면 그저 싸고 양 많은 것만 살라카는기라. 꽃 한송이라도 사올 생각은 안하고…" 하는 뜻의 말을 그는 여학생들에게 가끔 하였다. 1947년 김창경 여사와 재혼해 1950년까지 1남 1녀를 두었지만 "까다로운 아버지 앞에서 고생이 대단했을 것"이라고 애향(愛鄕) 여사는 말한다.•

이인성이 아직 대구에 살 때 경성제대 총장까지 지낸 이또오(伊藤正義)가 자택으로 그를 초대하고 응접실을 내준 다음, 얼마든지 묵으며 넓은 정원을 이용해 그림을 그리라고 했다. 노부부와 여 하인 한 사람뿐인 단출한 가족이므로 아끼는 화가를 위해 자택을 개방한 것이다. 그런데 음악을 몹시 좋아한 이인성은 그 집 전축을 마음대로 튼 것까지는 좋았으나, 자신이 열중한 대로 밤늦게까지 사양하지 않았다. 마침내 노부인이 몹시 신경을 써서 얼마 안 가 그 집에서 나오고 말았다.••

그러나 우리는 누구의 말보다도 그의 장녀 이애향(李愛鄕) 씨의 회상 속에서 더 직접적이고 확실한 것을 찾아볼 수 있다.

남달리 아버지는 나를 데리고 다니기를 좋아했다. 휴일이면 낚시터에, 방학이면 절이나 경치 좋은 곳을 찾아 스케치를 했고 시내에서는 음식점, 백화점, 술과 오뎅을 파는 곳, 시장, 고물상까지 안 간 곳이 없었다. 낚시

• 이흥우 「이인성의 편모」, 『이인성 작품집』, 한국미술출판사 1972, 92면.
•• 같은 글.

터에 갈 때는 새벽 일찍 가야 하는데 일어나기 싫은 걸 억지로 깨워서 데리고 다니던 기억도 난다. (…)

어머니를 여읜 나는 썰렁한 큰 집에서 아버지와 단둘이 살았다. 그래도 아침이면 옷과 모든 채비를 손수 해주었고 아빠가 그려넣어준 빨간 튤립꽃 가방은 언제나 여러 사람의 시선을 끌었다. 학용품 하나하나도 전부 먹글씨로 이름을 써주었다. 칼로 파서 넣어주었다. 소풍가는 날 딴 아이들은 못 가진 모자와 예쁜 지팡이를 마련해주기까지 했지만 나는 그것이 무척 싫었다. (…)

아빠와 내가 살던 동네는 일본인촌이라서 나는 친구가 없었다. 뜨개질하는 일로 시간을 보냈다. 아침에 과일장수가 오면 빛깔 고운 과일을 듬뿍 사놓고 꽃도 사고 하는 것이 아빠와 나의 하루의 일과였다. 아빠는 스케치를 했고 나는 그 앞에서 소꿉놀이를 하다 인형을 안고 쓰러져 잠이 들면 안아다 재워주셨다.•

이어서 이애향 씨는,

직선적인 성격 때문에 아버지는 목숨을 빼앗겼다. (…) 항상 인생을 아름답게 보라고 우리들에게 일렀지만 아버지 자신은 늘 즐겁지만은 못했던 것 같다. 보잘것없는 들꽃이라도 병에 꽂고 즐기려고 노력했었다. 누구에게나 지지 않으려는 강한 프라이드는 그분의 장점이면서도 단점이기도 했다.••

• 이애향 「아버지 고 이인성을 그리며」, 『여성동아』 1972년 8월호, 149~52면.
•• 같은 글.

이상에서 우리는 이인성의 성격과 기질, 그리고 그의 소시민적인 생활태도의 일면까지도 알 수 있다. 그의 이러한 생활태도는 그가 일본에 유학하여 그곳 화가들의 생활양식에 접하고 김옥순과 결혼하여 여유 있는 생활을 하는 동안 자연스럽게 익혀진 것으로 보인다.

그밖에도 그는 대단히 자만심이 강하고 남과 원만하게 어울리지 않는 일면도 가지고 있었으며 그것이 평상시보다 음주 후에 더 잘 나타나곤 했다고 전한다.*

어떻든 이애향 씨가 회상했듯이 "직선적인 성격"과 "누구에게나 지지 않으려는 강한 프라이드" 그리고 주벽(酒癖)이 그의 생명을 단축한 결과가 되었던 것이다.

다음, 우리는 이인성의 생활경험을 살펴볼 필요가 있다. 그 첫째가 도시생활의 경험이다. 이인성은 대구라는 도시에서 태어나고 그곳에서 성장하였고 일본 유학 때도 동경이라는 대도시에서 생활했으며 귀국 후에도 대구와 서울에서 살았다. 그의 생애를 훑어보면 그는 한번도 시골이나 농촌에서 생활한 적이 없는 것으로 되어 있다. 이것은 그가 철두철미 도시인이요, 도시적인 생활방식을 토대로 했음을 의미한다.

어떻든 이인성은 유학을 마치고 돌아와 대구에서 살며 '이인성 양화연구소'를 만들고 혹은 다방 '아루스'를 경영하며 도시인의 유한(有閑)적인 생활을 하였던 것이다. 그후 이화여고의 미술교사, 이화여대의 강사로 지낼 때도 어디까지나 서울생활이었고 그 자신은 직업인으로서보다 화가로서 자처하였다.

둘째는 가정 및 사회생활에서 부닥쳤던 갈등이나 좌절이다. 보통학교 재학 시 그림 공부를 극력 반대한 부친과의 마찰을 비롯하여 김옥순

• 이흥우, 앞의 글 93~94면.

과의 연애결혼, 그녀와의 사별, 비정상적 생활, 재혼, 그리고 해방 후 친일작가로 몰려 일시적으로나마 좌절을 겪게 된 것 등이 그러하다. 그 대부분이 가정생활에서 일어난 것들이며 마지막 경우만이 사회적인 갈등이라고 할 수 있다.

그런데 그 어느 것도 그의 주관적 의식세계에 충격을 가하거나 자기 밖의 세계, 즉 사회나 민족 또는 역사에로 향하게끔 작용하지는 못했다. 말하자면 갈등과 좌절을 겪을 때마다 그것은 이미 정해진 코스를 달리는 데 유리한 쪽으로 해결이 되어졌다는 말이다. 이러한 그에게 있어 일제의 식민통치나 그로부터의 해방이나 다 자기 생활 밖의 일이며 자기의 예술과는 아무 관계가 없는 것으로 여겨졌을 따름이다.

이밖에도 그의 교우(交友) 및 가족과의 관계를 통해서 더 많은 것을 살펴볼 수 있으나 이에 관해서는 구체적인 자료가 없으므로 상세한 것을 확인할 수가 없다.

4. 이인성의 회화 수업

이인성은 보통학교 3학년 때 일본 동경에서 개최된 '세계아동미술작품전'에 출품, 특선을 차지하면서 그 재능을 인정받았다. 그러나 그가 본격적으로 작품활동을 한 것은 1929년, 그의 나이 18세 때 제8회 '선전'에 수채화 「그늘」이 처음 입선되면서부터이다. 그후의 작품 발표 및 화단활동 상황을 정리해보면 '선전'에는 제8회의 첫 입선이래 마지막인 제23회까지 한번도 빼놓지 않고 참가했으며 제10회 때부터 계속 특선을 차지했고 제16회부터 추천작가가 되었다. 한편 '제전'에는 4회에 걸쳐 출품, 그중 한차례 준특선을 하였으며 역시 일본의 '광풍회전'에

두번, '전일본수채화전(全日本水彩畫展)'에 한번, 그리고 '선전' 추천작가 3인전 및 '선전' 특선작가전에 출품하였고 '국전'에 심사위원으로 한차례 참가했으며 두차례의 개인전을 가진 것으로 되어 있다.

이로써 보면 그가 활약한 주요 무대는 '선전'과 '제전' 그리고 '국전'이었음을 쉽게 알 수 있다. 이 중 '제전'은 일본정부가 창설해서 주관했던 유일한 관전(官展)이었고 '광풍회전'은 초기 '제전'의 주도파의 아류작가들에 의해 구성된 단체였으며,[•] '선전'은 일제하의 조선총독부가 이른바 문화정치의 일환으로 본국의 '제전'을 본떠 만든 것으로 '제전'의 지방판 같은 것이었다. 그리고 '국전'은 정부수립 후 '선전'의 성격과 체제를 그대로 본떠 만든 전람회였다.

이상의 전람회는 우선 한가지 공통성을 가지고 있음을 알 수 있는데 그것이 정부에 의해 주도된 관립전(官立展)이라는 점과 '제전'의 주류를 이루었던 일본적 아카데미즘이 지배하고 있다는 점이다. 이인성이 '협전'(서화협회전書畵協會展의 약칭)과 같은 민족미술 단체는 물론 재야단체를 거의 외면하고 오직 관립전만을 활동 무대로 삼았다는 사실은 그의 세계를 파악하는 데 하나의 시사를 제공한다. 즉 그는 그가 택한 자유주의적인 회화양식과는 달리 현실적으로는 관료주의자였고 또 그만큼 체제순응적이었다는 점이다.

다음으로 우리는 이인성의 회화 수업과 그의 화풍을 간단히 살펴보기로 한다. 앞서 본 바처럼 이인성의 본격적인 회화 수업은 1931년 일본에 건너가 태평양미술학교 야간부에서 그림 공부를 하던 때부터였다. 그리고 그가 배운 그림은 일본적 아카데미즘과 인상과 계열의 회화였던 것으로 알려져 있다. 그가 수학하던 1930년대 초의 일본 화단에는 이

• 　土方定一『日本の近代美術』, 岩波書店 1966 참조.

미 인상주의와 후기 인상파가 널리 보급되어 있었고 그러한 화풍의 작가들로 구성된 '이과회(二科會)'가 재야단체로서 큰 세력을 이루고 있었으며● 그밖에도 야수파(野獸派), 입체파(立體派) 등 모더니즘 계열의 회화도 소개되고 있었다.

이는 이인성보다 2, 3년 앞서 그곳에서 공부한 구본웅(具本雄)이 이미 야수파, 입체파 양식으로 제작했던 데서도 알 수 있다.●● 그럼에도 이인성은 인상주의 및 후기 인상파 회화를 익히는 데 주력했고 모더니즘에는 흥미를 느끼지 않았던 것으로 보인다.

어떻든 그는 일본에 유학하여 당시 미술학교에서 널리 가르쳤던 일본적 아카데미즘과 인상주의 혹은 후기 인상파의 회화를 익혔고 그후 오랫동안 그러한 양식으로 작품을 제작하였는데 후반에 와서는 세잔이나 보나르적인 양식도 엿보였다. 그러나 제작연대로 보면 이같은 변모가 일관성을 가지고 있지 않음을 알 수 있는데 그 이유는 그가 인상주의, 세잔, 고갱 혹은 보나르의 회화이념이나 기법을 충분히 인식하고 모색한 데서 나온 결과가 아니라 그들의 형식만을 답습하려고 한 데 있지 않았던가 한다.

5. 작가의식

지금까지 살펴본 자료에 따르면 이인성은 역사의식이나 민족의식이 전혀 결여된 화가였음을 알 수 있다. 이에 관한 직접적인 기록이나 자료

● 같은 책.
●● 이경성「운명의 예술가 ── 서산 구본웅」,『근대한국미술가논고』, 일지사 1974, 119면.

는 없다. 그러나 그는 화가였고 그가 활동한 주 무대가 다름 아닌 '선전'이었다는 데 주목할 필요가 있다. 하기는 '선전'이 당시로서는 우리나라 화가들의 유일한 등용문이요, 작품활동의 무대였던 것은 사실이다.

따라서 당시 한국의 화가들 대다수가 여기에 참가하였고 수상한 사람도 적지 않았다. 그러나 '선전'은 양화(洋畵)의 공급원이요, 실력을 저울질해주는 무대이면서 동시에 근본적으로는 일제의 조선총독부가 문화정치의 일환으로 마련한 식민지의 문화조작 기관의 하나에 불과했다. 총독부가 선전을 창설하게 된 직접적인 동기의 하나도 그보다 수년 앞서 우리나라의 초기 화가들이 모여 만든 '협전'을 파괴하고 그로부터 이른바 '신문화운동'의 주도권을 장악하려는 데 있었던 것은 많은 이들의 일치된 견해이다.

이 점을 간취했기 때문에 초기의 우리 화가들은 '선전'을 고의로 기피했고 '선전'이 번성했던 1930년 후반에도 일부 젊은 작가들은 이를 외면하고 오히려 일본 본토의 단체전에 참가하였다. 개중에는 '선전'을 보이콧하고 출품 작가들을 맹렬히 비판했던 작가도 있었다.•

그런데도 불구하고 이인성은 당시 유일한 민족미술 단체인 '협전'을 외면하고 '선전'에만 계속 출품하여 수상하고 추천작가가 되어 당시 화가로서는 드물게 출세를 했던 것이다. 여기서 우리는 그가 '선전'의 모순된 성격을 미처 이해하지 못했고 일제의 식민통치에 아무런 저항의식도 나타내지 않았음을 알 수 있다. 그 이유가 어디에 있었던가는 확인할 수 없으나 두가지로 생각할 수 있다.

하나는 그 자신도 식민통치에 저항감을 느끼면서도 그에 필적할 만한 발표 무대가 없다는 지극히 소극적인 생각에서라고 할 수 있고, 또

• 구본웅「화단의 1년」,『조광』제5권 제12호 1939, 143면.

하나는 예술과 현실은 별개의 것이라는 '반사회적 의식'에 지배된 때문이라고 할 수 있다. 어느 경우이든 그는 일제의 압정(壓政)에 신음하는 민족적인 현실을 충분히 인식할 만한 민족의식이나 역사의식이 결여되었던 점에서는 다를 바 없다. 더욱이 태평양전쟁이 막바지에 접어들면서 '선전'은 일제에 의해 저들의 전쟁기록화의 발표 장소로 강요당했음에도 불구하고 그가 한차례도 빠지지 않고 출품했다는 사실은 그의 민족의식의 결핍을 더욱 뒷받침해주고 있다.

이러한 민족의식, 역사의식의 결핍은 어디서 온 것일까? 거기에는 여러가지 복합적인 요인이 작용했던 것으로 믿어진다. 우선 그의 교육 정도에서 찾아볼 수 있다. 그는 빈한한 가정에서 태어나 뒤늦게 보통학교 교육을 받았다. 정상적으로 보면 중학교 다닐 나이에 보통학교를 다녔고 중학교 과정을 밟지 않고 곧장 미술학교에 들어갔다는 사실은, 객관적으로 볼 때 지적 성숙이 미흡하고 역사나 세계를 폭넓게 바라보지 못하게 되었다는 판단이 나올 수도 있다. 게다가 미술학교마저 정규 과정을 밟지 못하고 야간반의 단기 코스를 마친 것으로 되어 있다. 그러나 가장 결정적인 것은 일찍부터 '천재 소년'으로 각광을 받고 주위 사람들의 기대와 후원이 따름으로 하여 오로지 '화가'로서의 출세가 보장되었다는 데 있다.

다시 말하면 그는 정상적인 교육과 지식을 쌓은 지식인으로서가 아니라 회화라는 좁은 테두리 안에서 감각과 기술만을 익혔고, 그것이 당시의 일부 지식층이나 식민지 체제에서 아무런 저항감 없이, 아니 크게 환영받음으로써 우리 민족의 현실이나 역사의 흐름에 맹목하게 되었다고 볼 수 있다.

다음으로 그가 일본에서 배우고 익힌 회화가 서구의 전통적인 회화 양식이 아니라 인상주의, 후기 인상파와 같은 근대회화이고 일본적인

아카데미즘이었다는 사실이다. 전자는 19세기 유럽의 대도시 부르주아지의 생활의식과 예술의 반사회성을 특징으로 한 예술양식이었다. 후자 또한 19세기 유럽에서 이미 퇴락한 아카데미즘과 외광파(外光派)를 절충하여 일본 상류계층의 생활의식에 맞게 수용한 양식으로 알려져 있다. 어느 것이건 그것들은 모두 일본 상류계층 화가들의 서구지향성과 세계관 및 취미의 산물이었다. 따라서 그것은 미처 서구문화를 받아들이지 못했던 당시의 우리나라에는 생소한 예술양식이었을뿐더러 식민지라는 역사적·민족적 현실과는 거리가 먼 것이었다. 더구나 이인성 자신이 서구의 근대적(modern) 지식과 교양을 쌓은 상류계급 출신도 아니었다. 이런 점으로 미루어 그는 현실에 입각하여 당연히 서양화를 비판적으로 받아들여야만 옳았다.

그럼에도 그는 그것을 아무런 비판 없이 배우고 익혔고 그러는 동안에 그들의 감각이나 기법은 물론 그들의 세계관과 예술관에까지 동화되는 결과가 되었다. 이런 현상은 어느 의미에서는 한국의 근대화가 겪어야 했던 일반적인 제약이요, 운명이었으며 그 점에서 그것은 이인성에게만 물어져야 할 성격의 것이 아닐는지도 모른다. 이인성보다 훨씬 풍부한 지식과 교양을 지녔던 지식인들까지도 역사의식이 결여됐거나 혹은 알고도 실천하지 못했던 사람이 많았기 때문이다. 최근에 와서 당시의 지식인 혹은 문학인들의 계몽주의에 가해진 비판이 바로 그러한 것이었다.

화가는 반드시 역사의식이 투철하고 또한 민족적이어야 한다고 주장할 수 없는지 모른다. 그러나 이인성에 있어 민족의식, 역사의식을 문제 삼는 것은 당시 우리나라의 역사적 상황으로 볼 때 그때의 현실을 체험하고 증언하는 것이 화가로서 역사발전에 조금이라도 기여하는 길이라는 점에서이다. 다시 말하면 그를 단순한 '환쟁이'가 아니라 한 사람

의 지식인으로 평가하려는 데 있다. 그러나 이인성은 결코 지식인이 아니었고 지식인으로서 살려고 노력하지도 않았다. 그 점에서 그는 당시의 우리 현실에는 맞지 않는 서구의 근대회화에 오히려 쉽사리 접근할 수 있었고 그들의 예술관을 익힐 수 있었는지도 모른다.

개인적인 측면에서 볼 때 그가 그러한 예술관에 쉽게 부응할 수 있었던 요소를 발견할 수 있다. 그것은 그의 도시적인 생활경험이다. 앞서 말한 바와 같이 이인성은 도시에서 태어나 성장했고 또 도시에서만 살았다. 도시란 원래 각기 다른 여러 종류의 사람들이 모여 사는 곳이므로 변화가 심하고 생활은 개인중심적이다. 서구의 부르주아지란 바로 이러한 도시생활에서 나온 것이다. 이인성이 자라난 대구가 비록 유럽의 대도시와는 차이가 있다 하더라도 역시 도시인 만큼 공통점은 지니고 있다.

따라서 이인성은 태어나면서부터 이러한 도시적 체험, 즉 변화가 많고 고립되고 개인주의적인 생활경험을 익히게 되었고 일본 동경에서의 생활이나 서울생활을 통해 그것이 한결 자연스러워지고 여기에다 그의 출세가 소시민적 생활의식을 더욱 확고하게 만들었을 것이다. 게다가 천성적으로 날카롭고 민감한 기질이 세태에 민감하게 반응, 현실주의에로 향하게 했다. 그의 현실주의는 한편에서는 체제에 대한 순응으로 다른 한편에서는 관료주의적인 것으로 나타났다. 그가 주 무대로 했던 전람회가 모두 관전이었다는 사실이 그 증거의 하나이다.

이상에서 이인성의 작가의식은 비교적 선명해진다. 즉 그는 지식인이 아니었고 따라서 산 시대의 역사와 민족의 현실을 외면했고, 한편 그가 타고난 기질이나 감각, 그리고 그의 현실주의가 개인적 출세로 기울어짐으로써 결국 위대한 작가가 되지 못한 것이다. 이렇게 볼 때 그의 작품세계가 어떠했으리라는 것도 쉽게 짐작할 수 있다. 그것은 한마디로 도시 소시민의 세계다. 도시인의 세계라고 하지만 당시 우리나라 대

다수 도시인의 생활은 서구인의 그것과는 판이했던 만큼 그가 추구한 세계는 오히려 서구문화와 교양을 익힌 일부 혜택받은 상류계층의 세계라고 할 수 있다.

구체적으로 말하면 인상주의와 후기 인상파의 회화세계이다. 이인성이 어떻게 해서 인상주의와 후기 인상파 회화양식에 기울어지게 되었는가에 관해서는 앞에서 살펴보았듯이 그의 기질과 도시적 생활경험에서 기인했다. 인상주의가 철두철미 근대인의 도시적 생활에서 생겨난 예술양식임을 하우저는 다음과 같이 말하고 있다.

> 인상주의는 탁월하게 도시적인 예술인데, 그것은 다만 인상주의가 풍경으로서의 도시를 발견하고 그림을 시골에서 도시로 옮겨왔기 때문이 아니라 세상을 도시인의 눈으로 보고 현대적 기술인의 극도로 긴장된 신경으로써 외계(外界)의 인상들에 반응하기 때문이다.
>
> 도시생활의 다양한 변화, 신경질적인 리듬, 갑작스럽고 날카롭지만 언제나 사라지게 마련인 인상들을 묘사하기 때문에 그것은 도시적 양식인 것이다. 그리고 바로 그런 점에서 인상주의는 감각적인 지각의 엄청난 팽창, 새로운 예민한 감수성, 하나의 새로운 민감성을 뜻하며 (…)•

이러한 인상주의는 도시인의 생활의식, 즉 인생에 대해 기본적으로 수동적인 태도, 방관자의 역할에 대한 만족을 표현하는 예술임을 강조한 뒤 그것은 세기말적 심미주의에 지나지 않음을 이렇게 적었다.

• 아르놀트 하우저 『문학과 예술의 사회사: 현대편』, 백낙청·염무웅 옮김, 창작과비평사 1974, 171면.

심미주의는 인상주의 시대에 와서 발전의 절정에 달한다. 그 특징적 성격들, 즉 인생에 대해 수동적이요, 순전히 관료적 태도, 체험의 덧없음과 불확실성 및 쾌락적인 감각주의는 이제 예술 일반의 평가기준으로 된다. 예술작품은 단지 목적 자체로 간주될 뿐만 아니라, 미학 외적 어떠한 이질적 목표의 설정으로서도 그 매력이 손상되기 마련인 하나의 자기충족적 유희로 (…) 좀더 정확히 말해 딜레땅뜨 인생이 모범이 되는바, 이 딜레땅뜨의 존재가 시인과 작가의 평가에 의해 과거의 정신적 영웅들을 대신하기 시작하여 '세기말'의 이상을 대표하게 되는 것이다.•

그리고 이어서 이러한 딜레땅뜨(dilettante)의 특징을 보면 과거의 낭만주의보다 한걸음 더 나가서 "예술을 위해 인생을 버릴 뿐 아니라 예술 자체 속에 인생의 정당화를 찾는다. 그것은 예술의 세계를 인생의 환멸에 대한 유일의 진실한 보상으로, 원래 불완전하고 불명료하기 마련인 인간존재의 참다운 실현이요, 완성으로 여기는 것이다"••라고 했다.

이인성이 이러한 인상주의의 예술관을 얼마나 정확히 이해하고 또 실천하려고 했는지는 의문이다. 거기에는 인상주의(혹은 기본적으로 동종同種인 후기 인상파)가 일본에 수용되는 과정에서 상당히 변질되었다는 사실과 이인성이 근대회화를 이론적으로 충분히 공부하지 못했다는 점도 있다. 그러나 그가 다른 어느 것보다도 이 양식을 배우고 익혔고 또 그것을 자기의 스타일로 택했으며 어느 의미에서는 감각적으로 가장 쉽게 익히고 사용할 수 있는 양식이라는 점에서 일단 수긍할 수 있다. 비록 명확하지는 않지만 그 자신의 다음 글은 인상주의에 합치되

• 같은 책 182면.
•• 같은 책 183면.

는 그의 예술관 내지 작품세계를 시사해주고 있다.

　다만 회화는 사진적이 아니며 화가의 미의식을 재현시킨 별세계임을 소개하고 싶다.•

여기서 그가 말하는 "별세계"란 곧 현실에 대신하는, 현실을 능가하는 미의 세계에 다름 아니었다. 실지로 그는 사과나 꽃의 미에 도취하고 음악에 열중하고 자기의 창작은 그 이상의 것으로 도취하고 또 그렇게 믿었다. 이인성은 인상주의를 통해 심미주의자가 되었고 한편에서는 딜레땅뜨 혹은 세기말의 보헤미안의 세계에 젖고 그를 동경했던 것으로 보인다. 이경성 씨는 그의 이런 삶을 다음과 같이 풀이하고 있다.

　그는 사회나 개인에게서 받은 구박을 미술 속에서 감각적으로 반항하고 조형언어로써 복수하고 있다. 따라서 이인성에게 있어 그린다는 것은 생명의 마지막 수단으로 살아가는 것을 의미하고 작품은 그 반항의 흔적이기도 하다. 따라서 그의 작품에서 느낄 수 있는 날카로운 예각(銳角)적 감각은 그의 인간적 반골정신의 미적 표현이라고도 할 수 있는 것 같다.••

이러한 해석은 어느 면에서 대단히 모순되는 것처럼 보인다. 왜냐하면 그는 사회적으로나 개인적으로 그다지 구박을 받지 않았으며 오히려 남보다 훨씬 출세했고 그만큼 대접을 받은 화가였다. 또 기질적으로 반골정신의 소유자라고는 했지만 그에 맞는 행동을 취한 적도 없다. 이

•　이인성, 앞의 글 111면.
••　이경성 「이인성의 생애와 예술」, 『이인성 작품집』, 한국미술출판사 1972, 81면.

경성 씨는 당시 그의 가정생활의 불안정이나 기질적인 면에서 별다른 뜻 없이 그렇게 말한 것으로 보이지만 그러나 그의 인상주의적 예술관이나 보헤미안적인 동경에 비추어볼 때 바로 그와 같은 해석이 가능해진다.

이인성은 현실적으로 보헤미안으로 살지 않고 오히려 체제순응적인 현실주의자였다. 마음으로는 정신적인 귀족, 즉 보헤미안이기를 갈망하면서도 실제로 민감한 현실주의자로 삶으로써 심한 갈등을 느꼈고 그것이 기묘하게 굴절되어 그의 작품세계를 이루고 있다.

6. 작품세계

이인성이 활약한 1930년대부터 1950년에 이르는 그의 전(全)작품을 일렬해보면 몇가지 경향으로 간추려질 수 있다.

그의 초기 작품에서는 대개 인상주의와 후기 인상파 특히 고갱과 세잔의 스타일을, 거의 1950년대로 가까워지면서 보나르적인 스타일을 나타내고 있다. 이를 시기별로 나누어 거기에 나타난 경향과 작품세계를 대충 살펴보기로 한다.

(1) 인상주의적 경향

비슷한 시기에 일본에 유학하여 이인성과 함께 그곳에서 인상주의를 익힌 작가들이 몇명 있었다. 그러나 그들이 인상주의를 배운 것은 앞서도 말한 바와 같이 일본화된 것을 재수용하는 일이었으며 또한 그러한 양식을 익힘에 있어 필연적인 욕구나 인상주의 조형이념을 바르게 이해하지 못한 채 모방에서 머물고 만 듯한 인상을 준다. 이인성이 인상주

의 영향을 받은 시기는 1930년대 그가 제작활동을 한 초기에 해당한다.

인상주의란 원래 유럽에 있어 시민계급의 등장과 기술의 진보에 따라 변화된 생활의식을 반영한 철두철미 도시적인 예술양식이었다. 따라서 인상주의는 퇴락한 아카데미즘에 대한 직접적인 반동이었으며 현실 속에서 자기 눈으로 직접 보고 느낀 것을 그리려 했던 점에서 일면 사실주의의 한 형태라는 성격을 띠었다.

그래서 표현방법상의 혁신을 꾀하게 되었는데, 이들은 수시로 변화하는 감각적인 인상을 보다 생생하게 나타내기 위하여 분할묘법 (divisionnisme)을 개발하였다. 즉 태양 광선이 가진 밝고 힘참, 아름다움을 가능한 한 그대로 나타내기 위해 광선을 프리즘으로 분해했을 때와 같이 각기 분해된 색채를 가지고 그렸다. 그러므로 그것은 종래의 자연묘사의 원칙을 크게 변화시키게 되었는데, 물체성의 약화, 디테일 묘사와 고유색을 거부하기에 이르렀다.[•]

인상주의는 그리하여 낡은 아카데미즘 회화에 대신하는 새로운 회화의 길을 열었고 기법상으로는 그전의 표현방법을 벗어나서 참신하고 발랄한 근대 감각을 표현하는 데 성공했다. 또한 회화에서 색채의 가치를 재발견한 것이 그 장점이 되었다.

그러나 철두철미 상공업의 부르주아지를 배경으로 한 도시적 예술양식이었던 만큼 전체적인 조화 및 웅대한 통일성을 상실하게 되었고 일체의 인간적인 내용이나 사회적인 내용, 세계적인 통일 등이 분해되어 그것을 단지 시간적인 것으로 등질화(等質化)하는 가치의 전환을 초래하게 된 것이다.[••]

• 게오르크 슈미트『근대회화소사』, 김윤수 옮김, 일지사 1972, 17면 참조.

•• Herbert Read, *A Concise History of Modern Painting*, New York: Praeger 1968, 20면.

이인성 「강변」, 1947년 전후.

이에 하우저는

인상주의 회화의 제일 큰 특징은 그것이 어떤 일정한 거리에서 감상되어야 하고 얼마간의 생략이 불가피한 원경(遠景)으로서 사물이 그려져 있다는 사실이다. 일련의 환원작용은 우선 그려지는 대상의 요소를 순전히 시각적인 것에 국한시키고 시각성이 없거나 시각의 카테고리로 옮겨질 수 없는 일체의 것을 삭제함으로써 시작된다. 우화(寓話)나 일화(逸話) 같은 이른바 주제의 문학적 요소에 대한 포기는 이러한 "회화 특유의 수단에 대한 회화의 자각"을 가장 뚜렷이 나타낸다. (…) "하나의 주제를 그 주제 자체 때문이 아니라 색조(色調)를 위해 다룬다는 것, 이것이 인상주의자와 다른 화가들을 구별하는 점이다"라고 이 운동의 초기의 한 역사

가이자 이론가인 리비에르(G. Rivière)가 이미 지적한 바 있다.[*]

라고 말하고 있다. 따라서 인상주의는 방법 면에 있어 상당한 혁신이 있었음에도 불구하고 내용에 있어 회화의 우위, 순수성의 방향을 가지게 되었다.

이인성의 작품은 이러한 인상주의 경향에 일치하고 있으며 그 대표적인 작품은 「파란 지붕이 보이는 풍경」(1932), 「니꼴라이 성당」(1935 전후), 「강변」(1947 전후) 등이다. 여기서 「니꼴라이 성당」은 회색조의 청록색 숲과 지붕의 회색빛, 그리고 노란 하늘의 색이 인상파적인 색채 분위기를 역력히 자아내게 한다. 그러나 무엇보다 인상주의 영향이 가장 두드러진 작품은 「강변」으로 모네(C. Monet)와 마네(E. Manet)의 그림을 그대로 보는 듯하는 착각마저 일으킨다.

주제 면에서 마네의 작품에 등장하는 돛이 달린 배라든가 태양에 의해 반사되는 물과 언덕들은 인상주의 화가들이 즐겨 쓴 소재이다. 마네는 그의 표현방법에서 중간색을 섞지 않은 원색으로 주로 그렸으며 형태보다 빛깔을 중시했다. 빛에 의해 색은 항상 변화하므로 고유색(대상이 가진 고유색)을 거부하려 했다.

마네의 그림은 전적으로 그림자 속에 나란히 놓인 흰색과 검정의 대조나 비할 데 없는 우아함과 자유를 가진 밝은 빛에 근원된다.[**]

이인성의 「강변」에서 보이는 색채, 왼쪽 언덕을 짙은 노랑의 밝은 톤

[*] 아르놀트 하우저, 앞의 책 173~74면.
[**] J. Leymarie, *Impressionism* Vol.1, New York: Skira 1955, 64면.

이인성 「가을 어느날」, 1934년.

으로 대담하게 가져온 것이라든가 태양빛에 반사되는 다양한 물빛은 인상주의 화가들이 즐겨 쓴 색채일뿐더러 그 필족까지도 비슷하다.

한편 모네가 대기와 광선에 의해 미묘하게 변화하는 자연의 인상을 그대로 그리고자 옥외로 나가 밝은 태양 아래 황홀하고 밝은 형체를 그리려 한 외광파적인 인상파의 회화양식을 이인성의 이들 작품에서 뚜렷이 볼 수 있다. 밝고 풍부한 색채와 붓놀림이나 다양한 물빛과 인물의 디테일 묘사를 거부한 것 등이 이 인상파의 영향을 짙게 느끼게 해주며 나아가 그의 감각의 유사성까지도 느끼게 된다.

(2) 후기 인상파적 경향

이인성의 후기 인상파적 경향은 1930년대 후반기에서 1940년대 후반까지 계속되고 있다. 이러한 경향은 그의 작품에서 수적으로 많이 발견되는 것으로 보아 후기 인상파에로의 경로가 가장 두드러진다.

그 가운데 1934년의 '선전' 특선작인 「가을 어느날」은 특히 고갱의 영향이 짙게 나타나고 있다. 고갱은 자연의 바로 앞에서 그려지는 그림 대신에 상상과 기억에서 이루어지는 그림을 추구했다. 즉 그의 작품에 나타난 농부들은 상상적인 형태를 그린 것이다. 그가 한 친구에게 쓴 글 중에 "자연을 너무 직접적으로 그리지 마라. 예술은 추상이다. 자연을 공부하라. 그리곤 그것을 곰곰이 생각하고 결과가 되어질 창조 이상의 것을 생각하라. 그것이 곧 걸작을 만드는 길이다"[•]라고 적어놓았다.

고갱이 브르따뉴 지방을 사랑하고 타히티로 가게 된 것은 거기서 야만적이고 원시적인 것을 발견했기 때문이라고 한다. 따라서 원시적이요, 이국적인 풍물에 대한 끊임없는 동경이 그의 그림에 결정적인 영향을 주게 된 것이다. 하지만 그는 이것을 인상주의의 색채분할법에 의해 그리지 않고 그의 이른바 '종합주의'(synthétisme)에 의해 표현하였다. 즉 고갱은 순수색의 큰 색면이 가지는 표현적 가치도 인정했으므로 색면과 색면을 종합하여 어떤 상징적인 세계를 나타내려고 했다. 그래서 그는 커다란 색면과 색면 간의 음악적 구성을 창안했는데 이러한 조형은 그후의 회화에 커다란 영향을 주었던 것이다. 그러므로 고갱은 자연스럽게 점진적으로 인상주의에서 벗어나 형태의 단순화와 태양빛 아래서의 밝음이라는 표현을 상징적으로 나타낼 수 있었다.

이처럼 작가의 실제적 체험에서 얻어진 자신의 필연적인 표현욕구가 새로운 회화양식을 낳게 한 고갱에 비해, 이인성의 이 작품에서는 그의 직접적인 체험에서 얻어진 인상이나 느낌 없이 그 표면적인 색감과 형식의 모방이 주제의 왜곡과 더불어 공감을 자아내지 못하게 하는 것이다. 이 작품에서 해바라기, 옥수수, 사과나무 그밖의 꽃과 풀이 현실의

• Ronald Alley, *Gauguin*, Feltham: Paul Hamlyn 1968, 8면에서 재인용.

풍경이라기보다는 대단히 이국적인 느낌을 준다.

밭가에서 바구니를 든 반라의 처녀와 어린 소녀가 그 앞에 서 있는 화면구성, 강렬하고 감각적인 색채 표현이 그 색조나 기법 면에서 고갱의 타히티 풍경을 연상시킨다. 인체의 색이라든가 반쯤 돌려진 몸에 정면 쪽으로 얼굴을 돌린 모습 등이 고갱의 작품 속에 흔히 등장하는 인물의 포즈이다. 색채를 표현적인 것뿐만 아니라 상징적으로 사용하며 장식적 요소로 환원하여 필족을 사용하지 않고 면으로 쓴 것이 다소 원시적이며 이국적인 고갱의 그것과 흡사한 점을 갖고 있다.

한편 「풍경」(1935), 「해바라기」(1947 전후), 「들국화」(1947) 등은 고흐의 영향이 엿보이는데 예컨대 움직임 있는 화필 작업으로 유동감이 넘치며 풍부한 색감을 사용하고 있다. 평평한 색면을 둘러싼 선(線)적인 아라베스크와 3차원적인 원근법을 포기한 고흐의 그것에 흡사하다. 「해바라기」나 「들국화」「풍경」의 주제도 고흐가 즐겨 택한 것이며 배경의 처리에서 짧은 필족의 터치가 또 그것을 잘 증명해주고 있다.

고갱이나 고흐가 인상주의로부터 벗어나게 된 것은 자기 나름대로 각각 특유한 자기의 시각적 세계를 독특한 방식으로 발전시켜나갔기 때문이다. 후기 인상파란 각자의 시각과 감성의 표현을 한층 더 개성적인 데로 추구해간 것이다. 그래서 세잔은 변화하는 빛이나 개인의 주관적인 감각 대신 대상의 항존적인 구조를 나타내려 했고 고갱은 감정에 맞먹는 상징을 추구했으며 고흐는 이들이나 인상주의자가 거부한 인간적·문학적인 세계로 복귀하였다.

이렇듯 인상주의 회화에서 벗어난 후기 인상파의 세계를 이인성이 충분히 파악했는지는 의문이다.

고흐의 작품에의 추구는 「풍경」이란 작품에서 가장 뚜렷이 보여진다. 필족의 사용이나 구도나 색감이 고흐의 그림과 대단히 비슷하다. 그러

나 이러한 모색은 지극히 짧은 동안이었으며 그후는 전혀 고흐풍의 그림이 발견되지 않는다. 엄밀히 말하면 고흐에게서 받은 영향은 거의 없다고 보아도 무방하다. 그 이유는 아마도 그의 기질이나 체험이 고흐와는 판이했기 때문이 아닌가 싶다. 다만 여러 작가의 표현기법을 모색하는 과정에서 고흐의 것도 시험해보았던 것으로 해석된다.

(3) 세잔적인 경향

1940년대 이후의 작품에서는 세잔 스타일의 작품들이 더러 발견된다. 예를 들면 「사과」(1947 전후), 「목욕」(1940 전후), 「겨울풍경」(1947 전후), 그의 자화상이나 소녀, 정물을 주제로 다룬 작품들이 그러하다. 우선 주제 면에서 세잔이 즐겨 다룬 「목욕하는 여인들」 「풍경」 「자화상」 「정물」 등 특히 사과를 소재로 한 일련의 정물들과 거의 일치함을 볼 수 있다.

그런데 주제뿐만 아니라 세잔의 기법과 구도를 그대로 따온 느낌이다. 세잔은 인상주의에 반대하여 자연 속의 영속적이고 기념비적인 것을 창조하는 것이 진실로 예술이라고 하였으며 인간의 일상적인 '혼란된 지각' 상태에서 벗어나 질서를 부여하고 우리의 순수한 시각 내에 있어서 그러한 구조적 질서를 창조해내는 것이 회화의 추구하는 바라고 생각했다. 그 방식으로 그는 자연을 원통·구·원추로 취급하고 그 모두를 올바른 투시법 밑에 두고 대상의 각 측면이 어떤 중심점에 집중되도록 해야 한다고 주장했다.

또한 다양성을 전체적 통일에 조화시키는 지속적 처리법으로 건축적인 구성방법을 사용했다. 이것은 한마디로 그가 말하는 '실현(實現, realization)'과 '변조(變調, modulation)'로 요약된다.[*] 실현이란 실재하는

* Herbert Read, 앞의 책 16~17면.

이인성 「목욕」, 1940년 전후.

대상의 시각적 파악을 '실현한다'는 의미로 그것이 목적하는 바는 "감정 또는 지성에 기초한 어떠한 오류도, 또는 어떠한 과장 혹은 낭만적인 해석도 없이 우리가 본 것의 이미지를 표현하는 것"[•]이었다.

　그것을 표현하기 위해 다양한 것들을 전체적 통일에 조화시키는, 벽돌 공사와도 같은 처리방법을 사용했는데 이것이 변조였다. 그리하여 그는 자기의 최대 목표가 "하늘로부터의 반응 없이, 약한 햇빛으로 모든 것이 갈색으로 칠해지는 아뜰리에 속에서 그려진 작품이 아니라 야외에서 색채와 광선에 의해 살아 있는 뿌생(N. Poussin)을 그린다"[••]라

• 　같은 책.
•• 　Gerstle Mack,(ed.) *Paul Cézanne*, London: Jonathan Cape 1935, 315면에서 재인용.

는 것이었다. 그의 회화는 따라서 확고한 질서와 구조 위에 세워진 장대하고 기념비적인 성질을 나타내게 되었다.

이러한 세잔의 조형이념과 방법을 이인성이 얼마만큼 바르게 이해했는가가 문제이다. 그의 일련의 정물화나 자화상, 혹은 소녀를 그린 작품들은 엄밀히 분석하면 세잔적인 사고나 감성의 내적 필연성이 엿보이지 않는다.

작품 「목욕」은 멀리에 산을 그린 다음 보다 가까이에 삼각형의 한 구도가 놓이고 가장 가까운 곳 한쪽 끝으로 짙은 나무를 그려넣음으로써 거리감을 느끼게 하는, 세잔이 즐겨 쓴 '콤퍼지션'(composition)이었다. 이 「목욕」 작품에서 물과 바위와 소녀의 피부빛은 직사광선을 받으므로써 밝은 색조로 표현하고 있다. 고전파 화가들이 빛은 밝음이요, 그늘은 어두움이어서 어두움을 나타내기 위해 고유색을 검게 칠한 데 반해 세잔은 반대로 밝은 청색을 사용하여 색채의 경쾌화를 꾀했다.

인상파와 마찬가지로 세잔은 황색, 오렌지색이 빛을 나타내며 그 보색인 어떤 청색은 그와 반대의 힘을 갖는다고 생각하여 색채의 한 구역을 인접하는 다른 색채의 여러 구역에 조절하였다. 이를테면 찬색과 따뜻한 색을 가지런히 놓음으로써 생기는 특수한 떨림을 얻는데 세잔의 풍경화에서 특히 그 현상을 잘 찾아볼 수 있다.

이인성의 이 작품에서는 형식 면에서 그러한 느낌을 준다. 「겨울 풍경」(1947 전후)도 세잔의 작품 「나무와 집」(1898) 등 나무를 주제로 그린 몇 작품들과 비교해보면 구도상의 유사성을 잡아낼 수 있다. 이 그림들은 그의 작품 중에서 세잔 스타일에 가장 충실한 것이며 어느 면에서 그의 진지한 일면을 엿볼 수 있다. "수평면에서 평행한 선은 넓이의 효과를 주고 수평면에 수직인 선은 깊이를 준다. 그것이 자연의 분할인 것이다"●라고 말한 세잔의 구도처럼 나무줄기들이 화면을 수직으로 분할시키고

나무 사이로 보이는 빨간 지붕의 하얀 집이 붉은 언덕과 짙은 갈색의 나무숲이 화면을 가로지르면서 나무의 수직선에 안정감을 주어 구도의 완벽성을 보여준다.

연필 담채로 그려진 「사과」(1947 전후)는 흰색의 술병과 그 앞으로 10여 개의 사과가 놓이고 그뒤로 커튼이 둘러져 있는 세잔의 정물과 흡사하다. 일련의 사과가 있는 그의 정물은 대개가 이러한 세잔 스타일로 그려진 것이다. 「사과」란 작품에서 보여준 것같이 단지 부드럽게 주름진 커튼의 형태나 그 위의 가을의 리듬을 붙이면서 면의 대비처리를 한 것은 세잔 화법의 그것에 다름 아니며 화면의 마띠에르 역시 그러하다.**

(4) 보나르적 경향

보나르에 접근한 시기는 세잔적인 것을 모색하던 시기와 엇비슷하며 그 전후가 뚜렷하진 않으나 여러 사람의 말들을 종합하여보면 거의가 말년에 가깝다고 한다. 1935년에 제작한 이인성의 「실내(室內)」는 어린 소녀가 있는 실내 풍경으로, 보나르의 영향을 잘 나타내주는 작품이다. 창밖의 정원을 실내의 일부로 끌어들인 화면구성으로 밝고 눈부신 외광과 작고 짧은 필족의 사용으로 화사하고 충만한 색채감을 볼 수 있다. 창밖의 풍경을 실내로 끌어들인 구도로는 보나르가 1925년경에 그린 「르 까네의 창」이라든가 그밖의 몇몇 작품에서 나타난 바 있다.

이인성의 「실내」도 창문으로부터 햇살을 받고 있는 실내가 밝은 색조의 톤으로 그려졌다. 보나르는 그의 구성을 수직의 라인으로 가져다 놓는다. 즉 커튼의 주름, 벽의 가장자리, 배의 돛대나 창문의 프레임 등

• John Rewald, *Paul Cézanne*, London: Spring Books 1959, 172면.

•• 박영선 씨는 "후기 인상파의 회화양식에서 일보 전진한 '마띠에르'를 선택한 기법으로"(『서울신문』 1954. 9. 9)라고 말하고 있는데 이 말을 그대로 믿기는 어려울 것 같다.

이인성 「춤」, 1938년.

으로 갖고 온다.[*] 이인성이 「실내」에서 보여준 창문과 오른쪽 병풍 등 많은 수직선의 사용은 이러한 보나르의 구성법인 것이다.

빛이 창으로 들어오는 실내에 나부(裸婦)를 설정하는 테마는 보나르가 즐겨 택한 주제인데 이인성은 그것을 그대로 모방해본 것 같다. 「실내」에서의 보나르의 영향은 구도나 색감에 있어 더욱 뚜렷하다. 오른쪽 병풍의 표현과 화분의 설정 등 장식적인 구도나 색의 화려함, 그 분위기, 종래의 명료한 색채 배치에 비해 뿌옇게 전체적인 톤을 흐리게 한 점이나 다양한 색채로 전체적인 색조를 통일시키고 있는 점 등이 그러하다. 그러나 무엇보다도 추구하는 감각 그 자체가 더욱 보나르를 연상케 한다.

(5) 독자적 양식의 모색

이인성은 인상주의에서부터 보나르에 이르기까지 유럽의 많은 화가들의 화법을 익히고 모색하면서 자기의 독자적인 그림을 그리려 했던

* Annette Vaillant, *Bonnard*, New York: Graphic Society 1965, 6면.

노력이 없었던 것은 아니다. 어느 면 그러한 왕성한 노력은 자기의 그림을 그리기 위한 기나긴 모색의 과정이었다고 말할 수 있다. 그러나 그것이 자기의 양식을 형성했다고 보기에는 많은 의문이 남는다.

자기의 세계를 그리려 했던 작품은 중기의 몇 작품과 죽기 전의 수년 간에서 찾아볼 수 있다. 특히 만년에는 자기의 세계와 양식을 이룩하려는 노력이 엿보였지만 그런 작품은 몇점밖에 남겨놓지 못했다.

이인성을 높게 평가하려는 사람 가운데는 그가 "유채화를 통하여 하나의 한국미(韓國美)를 정립하였다"[•]고도 하며 "한국적 소재를 작가 특유의 감성으로 표현하면서 독특한 자기 세계를 형성해나갔다"[••]고도 말하지만 그러한 작품들은 몇점에 지나지 않는다.

그가 1938년 '선전'에 출품한 「춤〔舞〕」이란 그림은 한국인의 정서와 애환을 주제로 다룬 작품이다. 그러한 정서적 공감을 작가 스스로의 감성으로 표현했으며 조형적으로도 비교적 잘 처리되어 있다. 춤추는 인물들의 성격 부각에 역점을 두고 배경을 평면적으로 처리함으로써 장식적인 화면구성법과 무희의 큰 포름(forme)이 배경과 조화를 이루어 간결하게 처리되었다. 이 작품이 비록 소재 면에서 한국적인 것을 다루었지만 장식적인 배경처리나 구도 면에서는 고갱이 타히티에서 그곳 여인들을 그린 작품의 영향이 엿보인다.

그가 죽기 바로 1년 전인 1949년 제1회 국전에 출품했던 「정물」 그림은 그가 남긴 마지막 작품에 속한다. 죽기 바로 1년 전에 그린 이 정물화는 과거의 표현기법에서 벗어나고자 하는 고민이 엿보인다. 그 고민은 화면의 넓은 공간 설정과 형태의 간결화에도 집약되어 있다.

• 이경성, 앞의 책 85면.
•• 강명희 「서양화의 수용과 정착」, 『창작과비평』 1971년 봄호, 192면.

7. 맺음말

이인성은 우리 근대화가들 가운데 드물게 보는 감수성과 재능의 소유자였으며 서구의 인상주의적 회화세계에 가장 충실했던 화가임에는 틀림없다. 그러나 그는 결코 위대한 작가가 아니었고 독자적인 세계와 양식을 이룩하지도 못했다. 그것은 그가 태어나 산 시대의 민족적·역사적 상황에 대한 의식이 미숙한 데 기인했는지 모른다. 타고난 재능을 가지고도 다만 서구의 회화양식을 이것저것 편력만 하면서 방황했던 사실은 그의 작가적 역량을 감소시키는 큰 요인이 되었다. 그의 돌연한 죽음을 애석하게 여기는 사람도 있으나 그에 대한 동정이나 그의 재능에 대한 아쉬움과 가능성에의 기대를 평가의 대상으로 삼을 수는 없다.

이인성은 동시대의 화가들에 비해 비교적 역량 있는 화가였다고는 할 수 있으나 우리의 역사적 상황으로 보나 예술적 측면에서 뚜렷한 한계를 드러내고 있다.

『한국현대회화사』 한국일보사 1975

현대미술운동의 반성
—광복 30년의 한국미술

1. 서론

　최근 지식층에 있는 이들로부터 우리나라에도 미술가다운 미술가가 있는가 하는 질문을 받을 때가 종종 있다. 개중에는 그럴 만한 미술가는 한 사람도 찾아보기 어렵다고 단정을 내리는 사람까지 있는 듯하다. 그들이 말하는 미술가다운 미술가란 어떤 사람을 뜻하며 그 기준이 무엇인지를 명백히 하고 나서 그 말의 진실성 여부를 따져야 옳겠지만 그것이 덮어놓고 남을 욕하려는 악의에서 나온 것이 아니라면 식자층이 받아온 인상이라 할 수 있고 그 점에서 마땅히 세론(世論)으로 간주해도 잘못이 없을 것 같다.

　그런데 한편 미술가 쪽에서는 현재 우리나라와 같은 풍토에서 미술을 한다는 것 자체가 허망한 일이라는 투의 푸념을 늘어놓는 것을 본다. 이들은 마치 자기와 같은 대가를 몰라주는 현실이 야속하고 결과적으로 나라와 시대를 잘못 만난 때문이라는 것이다. 이것이 한두 사람의 지나가는 말이라면 문제 삼을 것도 없겠으되 너무도 흔히 듣는 이야기요,

또 명성이 높고 외국이라도 갔다 온 사람일수록 더하다는 데 관심을 끌게 한다.

두 입장은 각각 그럴 만한 최소한의 논거를 가지고 있을 테고 후자는 전자의 기준을, 전자는 후자의 논거나 변호를 물을 수 없는 바 아니나, 두 입장은 처음부터 서로가 시각을 달리하는 만큼 평행선을 달리고 있기 때문에 우리는 그 어느 쪽을 미리 인정하거나 타당성을 따지기 전에 이 두 세론을 현상론적으로 받아들여 이 글의 출발점으로 삼고자 한다.

금년이 일제 식민통치의 사슬에서 풀린 지 30주년이 되는 해이다. 한 나라가 광복을 하여 새 나라를 건설하고 겨레의 삶을 발전시키는 단계에서 30년이라면 결코 짧은 시간이 아니다. 더욱이 우리의 근대화가 일제의 강점 때문에 치명적인 손상을 입었을뿐더러 기본적으로 왜곡되었고 또 오늘의 우리 삶을 가로막고 있는 요인을 거기서 찾지 않을 수 없게 되어 있고 보면 광복 30주년을 맞는 심정은 더욱 착잡하기만 하다. 몇가지 행사로 얼버무려버리기에는 그 상처가 너무도 크고 문제가 많기에 차라리 냉엄한 성찰이 요구된다.

'예술은 사회의 거울'이라는 말도 있듯이 지난 30년간의 우리 미술이란 것도 30년간의 삶과 사회의 모습 이외의 다른 것이 아니다. 그동안의 미술을 되돌아볼 때 우리의 삶이 얼마나 혼미를 거듭했던가를 실감케한다. 그 일차적인 요인이 일제의 식민통치에 있었고 그때 왜곡된 요소들이 크고 작은 형태로 우리의 사회 속에, 생활 속에, 의식 속에 살아남아 있음을 아무도 부인하지 못할 것이다. 필자가 앞에서 든 두 '테제'가 지난날의 이야기가 아니라 서구미술을 받아들일 때부터 꼬리를 물고 내려온 것이라 할 때 이를 어찌 부질없는 시비거리로 돌릴 수 있겠는가?

지금 우리의 미술은 어디까지 와 있는가? 새 나라 건설 30년 동안의 미술이 오늘과 같다면 앞으로 30년, 아니 1세기 후 우리의 미술은 어떻

게 될 것인가? 이것은 한갓진 미술 이야기가 아니라 우리들이 살아온 삶을 되돌아보는 일이요, 나라와 겨레가 가야 할 지표를 향해 미술이 무엇을 해야 하는가를 묻는 일일 것이다.

2. 8·15해방과 새 나라 건설

"모든 예술은 사회적으로 조건지어진다"는 말은 예술사회학의 기본 명제이다. 이 명제에 따르면 해방 후 우리의 미술은 그간에 있었던 사회적 제현상에 의해 조건지어지며 동시에 그것을 어떤 형태로건 반영해왔다는 이야기가 된다. 그렇다고 해서 지난 30년 동안 정치적 긴장과 사회적 불안정이 끊일 사이가 없었으니 우리의 미술도 불안정한 상태에서 혼란을 면치 못했다고 말하는 것은 성급한 단정인 동시에 미술의 독자적 논리를 망각하는 것이 된다. 그러므로 그것이 미술이라고 하는 '정신의 형식'에 어떻게 반영되면서 혼란되고 왜곡된 모습으로 나타났는가를 더듬어보는 것이 중요한데, 그러한 변화의 동인이 되는 사회적 제현상──특히 8·15해방과 그후의 사회정세를 먼저 살펴보는 것이 필요하다.

8·15해방이 민족사적으로나 민족 개개인의 삶에 있어서나 새로운 전환점이었다 함은 부인하는 사람이 없다. 그것은 일차적으로 외적(外敵)의 노예 상태에서 벗어나 주권을 되찾고 온 겨레가 새로운 삶을 시작하는 출발점이었다. 우리 역사상 외적의 말굽 아래 짓밟히고 주권이 유린당했던 경우가 한두번이 아니었지만 주권을 송두리째 빼앗기고 근 40년 동안이나 노예 상태로 신음했던 경우는 일제 식민통치가 처음이었으며, 더구나 봉건왕조의 미망에서 벗어나 근대화를 지향하는 문턱

에서 식민지화되었다가 해방을 맞았다는 데서 그 상처도 기쁨도 그만큼 더 컸다.

8·15해방은 일제 지배로부터의 해방이라는 점에서뿐만 아니라 내부적 모순으로부터의 해방을 마련해준 계기가 되었다는 점에서 그 역사적 의의도 큰 바 있다. 말하자면 대외적으로는 이민족에 의한 일제의 정치적·경제적·문화적 침략이나 지배로부터 독립할뿐더러 대내적으로는 동포의, 동포에 의한 어떤 형태의 지배나 착취 없이 자유와 평등과 우애의 정신 밑에서 인간의 삶이 이루어지고 개인의 존엄과 능력이 최대한으로 발휘되는 사회의 건설이 이룩될 수 있는 계기가 되었다는 점이다.

그것은 한마디로 반(反)식민주의·반(反)봉건주의에 토대한 민주사회 건설에로의 길이며 역사발전의 필연적인 방향에 부합하는 길이기도 했다. 이렇게 반식민·반봉건주의를 토대로 하는 민주사회의 건설, 다시 말해서 민중이 주체가 되는 새 나라의 건설은 그 벽두부터 각종 반동 세력에 의해 유린되면서 참담한 방향으로 전개되기 시작하였다. 조국의 해방이 우리의 손에 의해서가 아니라 강대국에 의해 타율적으로 이루어짐으로써 처음부터 민족의 의사나 요구와는 관계없이 국토 분단이 단행되었던 사정은 당시로서는 어쩔 수 없는 계약이었다 치더라도, 남과 북은 다 같이 민족사의 대전제 위에서 화해와 통일의 길을 모색함이 없이 적대와 냉전을 격화하는 방향으로 치달았고 마침내는 동족상잔의 참극마저 낳게 하였다. 따라서 문제는 오히려 해방 당시의 혼란된 정치 상황 아래서 남과 북은 저마다 강대국을 업고 혹은 이데올로기를 방패 삼아 통치권력을 장악하는 과정에서 더욱 유착하게 되었으니, 남은 북을, 북은 남을 당면(當面) 적(敵)으로 삼아 치열한 정치투쟁을 벌이면서 일체의 반대세력을 적의 이름으로 숙청했으며 민족의 양분을 극

단화하였다. 그리하여 남에 있어서는 반동세력이 '반공'이란 보호색을 쓰고 호신할 수 있는 여지를 주었을 뿐만 아니라 나아가 통치권력은 반공인사라면 과거를 물을 것 없이 비호하고 이용함으로써 반동세력의 반동작용을 가능하게 만들었다. 그리고 민중은 이들의 반동작용에 의해 수없이 많은 무고한 희생을 치르게 되었다.

비록 해방이 타율적으로 행해진 것이라고는 하나 민족의 필사적인 항쟁이 있었고 민족 스스로의 손에 의해 새 나라를 건설하기에 이르렀던 만큼 새 나라를 건설하는 마당에서 무엇보다 우선되어야 할 일은 일제 식민지 잔재의 청산 작업이었다. 그 당위성은 이를테면,

남에게 수모받던 노예가 대등한 독립의 인격이 되기 위해서는 상대방이 자기를 부정했던 그 모든 것을 나의 의지와 힘으로 재부정했어야 한다. 일본 제국주의·식민주의·군국주의가 이 민족을 부정하기 위해서 사용한 그 인간, 그 제도, 그 가치관, 그 교육, 그 사고방식, 그 생활양식은 해방되고 독립된 민족의 이름으로 일단 깡그리 청산했어야 할 것이다.●

그 당위성은 해방 당시 대다수 민족의 요구였음은 물론 30년이 지난 오늘의 좌표에서도 이처럼 큰 반향으로 울린다. 그런데도 결과는 어떠했던가.

행정이 시급하다는 이유로 조선총독부의 관리가 그대로 눌러앉았고 황국신민화에 앞장섰던 문화인이 교육지도자가 되고 성스런 우리 민주군대에도 일군의 잔재는 없는지, 독립지사들을 고문하던 그 사람이 지금

● 리영희 「소리가 들린다」, 『동아일보』 1974. 8. 15.

도 같은 기관에서 같은 권력을 가지고 공을 세우고 있는 일은 없는지. 독립한 지 30년이 되는 이 국민에게 지금도 일본인의 망언이 거침없이 나오고 있다. 그들이 남기고 간 것이 나라 만들기의 전부이고 다시 그들에게 매달리려 하는 민족이나 국가에 그들의 존경심이 우러날 리가 없지 않은가. 해방을 모르고 자란 세대를 일본인의 수모에서 보호하기 위해서라도 우리는 이제라도 늦지 않으니 민족적 갱생을 해야 한다. 이 사회에서는 의로운 것은 통하고 사악한 것은 통하지 않는다는 준엄한 원리와 기강이 이제부터라도 수립되어야 할 것이다.•

이상은 지난해 광복절 날에 실린 리영희(李泳禧) 교수의 글의 일부이다. 여기서 우리는 현대사를 몸소 체험해온 한 지식인의 냉엄한 역사적 시각과 분노에 찬 목소리를 읽을 수 있거니와, 일제 식민지의 잔재가 우리의 현대사를 어떻게 그르쳐왔고 우리의 삶을 훼손해왔는가를 깊이 반성해보는 숙연함마저 느끼게 한다. 의로운 것은 통하지 않고 사악한 것이 판치는 오늘의 현실을 바라보면 볼수록 그 원인이 되었던 일제 식민지 잔재 청산 작업의 역사적 중대성을 뼈저리게 통감하지 않을 수 없다.

실상 이 문제는 해방 당시에도 지상과제로서 일차적으로 부일반민자(附日反民者) 처단이라는 차원에서, 당시의 모든 정치단체의 정강 속에 그리고 과도입법원(過渡立法院) 및 제헌국회의 반민법(反民法) 제정으로 나타났었다. 그리고 이를 다루기 위한 특별조사위원회가 구성되어 활동을 시작했다. 그러나 이미 정부 요로(要路)의 실권적 지위를 확보하고 있던 반민(反民)세력의 완강한 방해공작과 통치권자의 두둔으로 흐지부지되고 말았다는 것이다.

• 같은 글.

이 전후 사정은 김대상(金大商) 씨의 「일제 잔재세력의 정화 문제」 속에 소상하게 논급되어 있다. 그는 일제 잔재세력이 정화되지 못함으로써 결과된 문제와 영향을 다음과 같이 결론짓고 있다.

①반민족행위자 처벌의 흐지부지는 국민 대중으로 하여금 '민족적 정의(正義)의 부재(不在)'를 실감케 하고 그 불신감은 민족적 가치관이나 사회윤리의 정립을 어렵게 했으며 ②일제하의 공직자·사회지도인사가 그대로 눌러앉음으로써 관존민비적 관료주의 타성이 민주화를 저해하는 요인이 되었고 ③그 영향은 필연적으로 의식영역에서의 일제적 잔재의 정화를 지연시키고 민족문화의 발전을 저해하는 결과를 낳았으며 ④정치적으로는 이승만 대통령의 장기독재를 가능케 했고 이후의 헌정제도의 격랑을 겪게 되는 원인으로 이어졌다.•

이렇게 볼 때 통치권력을 장악하기 위하여 갖은 구실로 반민족행위자들을 비호하고 그 뒷받침을 받았던 자유당정권이 자체모순 때문에 점차 반동화하고 민중의 요구를 외면했던 그만큼 강력한 저항을 받아 마침내 무너지게 되었던 것은 필연적인 귀결이었다. 4·19혁명은 따라서 스스로의 한계를 지님에도 불구하고 8·15 이후 성숙해온 민권사상의 승리인 동시에 한편으로는 일제 잔재세력과 그 반동작용에 대한 민중적 승리이기도 했다.

정치적으로는 명실공히 민중이 주체가 되는 민주국가를 건설하고 사회적으로는 "의로운 것이 통하고 사악한 것이 통하지 않는" 사회윤리와 가치관을 뚜렷이 하여 사람이 사람답게 사는 나라를 만든다는 신념

• 『창작과 비평』 1975년 봄호, 192~93면에서 필자 발췌 요약.

과 터전을 가져다준 것이었다. 그러므로 그후의 정부는 4·19정신을 계승함은 물론 그 저해요소가 되는 일체의 반동적 요소와 '낡은 질서', 더구나 일제 잔재세력을 늦은 대로나마 삼재하는 일에서 출발해야 한다는 것은 너무도 당연한 논리였다. 그러했음에도 그후의 민주당정권은 이 과업을 외면했고 5·16과 '제3공화국'의 통치권력 역시 이를 수행하지 못했다. 4·19의 이념인 '새 질서'가 단순히 정권교체로 달성되지는 않는다는 것은 말할 나위도 없지만 그후의 사태 발전은 이 이념의 심각한 퇴조를 가져오고 만 것이다.

3. 예술가와 사회

이러한 오늘의 우리 현실을 부인할 사람은 많지 않을 것이다. 또 이러한 현실이 사람이 사람답게 사는 건전한 사회가 아님을 굳이 부정하려들 사람도 없을 것이다. 더구나 그가 웬만큼의 역사적 안목이라도 가졌다면 오늘의 현실이 해방 30년 동안의 정치현실과 결코 무관하지 않다는 것을 알 수 있는 동시에 그 여러 요인과의 인과관계까지도 찾아낼 수 있을 것이다.

필자가 앞에서 말한 일제 잔재세력의 미청산과 그 반동작용이 중대한 요인 중의 하나임에도 동의할 줄 안다. 이것은 양심적인 사람이라면 그가 정치인이건, 학자건, 장사꾼이건 마찬가지일 것이다. 우리의 미술가도 예외가 아니어서 때로는 그 나름의 역사관과 정치론을 제법 그럴듯하게 펴는 경우를 본다.

그러나 기이하게도 그 문제를 자신의 예술과 창작에 관계시켜 이야기해달라고 요청할 경우, 그런 것은 역사나 정치의 문제이므로 예술과

는 관계없다는 태도를 취한다. 그러니까 대부분의 미술가들은 예술과 정치, 예술과 역사는 별개의 문제라는 인식에 사로잡혀 있는 것이다. 개 중에는 예술이 사회적인 산물이며 사회적인 측면을 가지고 있다고 말 하는 사람도 있지만 그것이 사회에 대한 모종의 논평(comment)을 할 수 있고 또 해야 한다는 데 이르면 금방 태도가 굳어진다. 그런 것은 예 술이 할 바가 아니며 그래도 굳이 한다면 예술의 순수성을 더럽히는 일 일뿐더러 예술가 대접도 못 받는다고 여긴다.

이 논법대로 하면 예술가는 사회로부터 가능한 한 멀리 떨어져야 하 고 현실적인 삶은 그리지 말아야 한다는 이야기가 된다. 그것은 결국 생 활과 담을 쌓아야 하는 것이다. 자가당착도 이만저만이 아니다. 그런데 도 이러한 인식이 우리의 미술가들 사이에는 고정관념이 되고 있고, 그 것을 논의한다는 일 자체가 일종의 금기처럼 되어 있다.

이처럼 그릇된 고정관념으로부터 벗어나기 위해 우리는 예술가, 더 나아가서 인간이 무엇인가를 물어야겠지만, 심오한 인간론을 펴지 않 고서도 인간이란 의식적인 단위체인 동시에 사회적 존재란 사실에서 출발해도 충분할 것 같다. 의식적 단위체란 개개인이 외계의 사물을 인 식하고 극복하면서 보다 나은 삶을 지향한다는 뜻이며 그 과정에서 남 과 어울려 서로 영향을 주고받으면서 살아감을 의미한다.

따라서 개개인의 의식내용은 사회환경과 사회체계 ─ 가정, 학교, 매 스컴, 문학 등과 노동조건, 정치, 법률, 기타 사회제도 등에 의해 규정된 다. 이것은 어린아이의 정신적 성장 과정을 분석해보더라도 누구나 쉽 게 납득할 수 있는 일로서, 예술가도 하나의 인간인 이상 예외가 아니 다. 그의 의식내용도 일체의 사회적 관계 속에서 이루어지며 타고날 때 부터 가지는 것은 창작적인 재능일 따름이다.

예술가는 그러므로 한 철학자의 말처럼 '사회 속에서 살면서 사회로

부터 자유'일 수가 없다. 그것은 사회란 것이 단지 개인의 둘레가 아니라 개인 그 자체 속에, 그의 의식이나 세계관 속에도 함께하기 때문이다. 그 의미에서 예술적인 재능(genius)은 예술가를 사회로부터 떼어놓는 원심력이 아니라, 예술가를 사회생활 깊숙이 파고들게 하여 그 내면을 파헤쳐 드러내주는 구심력이라 해도 무방하다. 예술적 재능이란 보통 사람의 경우 막연하게밖에 의식하지 못하는 것을 더 깊고 날카롭게 의식하고 그것을 형상적으로 표현하는 재능이다.

물론 예술가는 자기의 감각과 사고를 개성적으로 표현해야 한다. 이 자기표현은 그가 의식하든 안하든 불가피하게 사회적인 표현이 된다. 말하자면 개성의 '자기표현'은 동시에 사회의 '자기표현'이기도 하다는 말이다. 여기에 예술에 있어서의 개인적인 것과 사회적인 것(전인류적인 것)과의 변증법적 관계가 있게 된다.

예술가도 사람인 이상 사회로부터 떠나 살 수 없다는 것은 우리의 미술가들도 익히 알고 있을 줄 안다. 그러면서도 이를 굳이 회피하려는 데는 몇가지 이유가 있겠지만 그 하나는 '예술'에 대한 오해 내지 관념상의 혼란이다. 즉 예술은 그 자체이지 어떤 것에 대한 수단이 아니라는 인식이다. 이런 인식의 이면에는 근대 서구의 예술관으로부터 오늘날의 '오브제'(objet) 미술에 이르기까지 갖가지 이론이 질펀하게 깔려 있기 때문인데 그러나 우리가 긴 안목으로 미술의 역사를 자세히 살펴본다면 그것이 얼마나 근시안적이고 그릇된 인식인가를 곧 알 수 있을 것이다.

예술은 애초에 마술의 한 도구, 즉 원시 수렵인들의 생계를 보장하는 수단이었다. 그다음 그것은 정령신앙(精靈信仰)의 한 도구가 되었으며 공동체의 이익을 도모하여 선하거나 악한 귀신들에게 영향력을 주는 것으

로 되고는 했다. 점차 예술은 신상(神像)과 왕상(王像)을 통해, 찬가(讚歌)와 송가(頌歌)에 의해 전능한 신들과 그 지상의 대리인들을 찬양하는 것으로 바뀌었다. 마침내 다소 공개적인 '프로파간다'의 형태를 띠고 폐쇄된 집단, 도당(徒黨), 정당 혹은 사회계층의 이익을 위해 사용되었다. 다만 사회가 비교적 안정되고 예술가가 사회적으로 고립될 시기에 여기저기서, 예술은 세계로부터 물러나와 예술 그 자체와 미를 위해서만 존재한다고 공언하면서 실제적인 목적에는 무관심한 듯이 보였다. 그러나 바로 그즈음에 예술은 사람들에게 그들의 힘과 '현저한 여가'를 제공함으로써 중요한 사회적 기능을 수행했다.•

이렇게 볼 때 예술, 정확히 말해서 예술작품은 그 내적 논리나 형식적 요소의 중요성에도 불구하고 본질적으로 그 어떤 '메시지'를 운반하는 수단임을 알 수 있다. 미술은 이를테면 선과 형태와 색채를 가지고 일정한 형식(흔히 말하는 조형문법)을 통해 무엇인가를 표현하는 것이다. 그리고 그것을 보는 사람도 그 속에 담긴 의미내용을 보고 감상한다. 아무리 추상적인 미술작품이라 하더라도 의미의 전달이라는 문제를 떠나서는 생각할 수가 없다. 그것은 추상회화의 창시자라고 하는 '깐딘스끼'(V. Kandinsky)조차도 인정하고 있는데 이를테면 추상미술의 복음서처럼 되어 있는 그의 『예술에 있어서의 정신적인 것에 관하여』(1912)라는 글 속에서 그는 다음과 같이 말하고 있다.

예술작품은 두개의 요소, 즉 내적인 것과 외적인 것으로 되어 있다. 내적인 요소란 예술가의 정신의 감동이다. 이 감동은 보는 사람 속에 유사

• Arnold Hauser, *The Philosophy of Art History*, Cleveland: Meridian Book, 1963, 6면.

한 감동을 불러일으키는 힘을 가지고 있다. (…) 감동(예술가의) → 감각 → 예술작품 → 감각 → 감동(보는 사람의), 양쪽의 감동은 예술작품이 성공하고 있는 정도에 따라 비슷한 것이 되고 같은 것이 된다. 이 점에서 그림은 노래와 조금도 다르지 않다. 어느 것도 '전달'이다.•

그뿐만 아니라 오늘날에 와서 추상미술의 이론적 뒷받침을 하기에 안간힘을 쓰고 있는 일단의 미학자들도 예술은 일종의 '심벌' 또는 기호이므로 당연히 그 언어적 성격과 의사전달(communication)이 중요한 과제임을 강조하고 있다.

예술은 그것이 어떤 종류의 것이건 기본적으로 의사전달인 한, 거기서 무엇을 말하는가가 첫째이며 표현방법은 둘째인 것이다. 여기서 둘째라고 해서 그것이 중요하지 않다는 뜻은 아니다. 창작 과정에 있어서는 이것이 더 문제가 되며 또 흔히 듣는 바처럼 표현형식이나 기법은 서투른데도 '메시지'만 분명하다고 해서 예술일 수 있는가 하는 반박은 정당하다. 그러한 작품은 바로 그 때문에 '메시지'를 효과 있게 전하는 데 미학적으로 실패한 경우이며 아무도 그것을 훌륭한 예술이라고 인정하지 않는다.

따라서 둘째라는 말은 그 경중(輕重)이 아니라 순서를 뜻한다. 그리고 그 의미에서 예술에 있어서의 내용은 형식을 결정한다는 논리가 성립한다. 그러나 내용과 형식, 기법과 성과 사이를 분리하게 되는 이유는 어느 한쪽을 다른 한쪽보다 더 관심을 두거나 중요시하기 때문이다.

비근한 예로 작가를 생각해보자. 그의 수단은 물론 언어이다. 언어는

• Wassily Kandinsky, *Concerning the Spiritual in Art* (ed. Motherwell), New York: George Wittenborn Inc., 1947, 23~24면.

저마다 그 의미를 가지며 그와 동시에 정서적인 연상작용을 하게 마련이다. 작가가 하잘것없는 것을 아무렇게나 써놓았다고 해서 그것이 아무것도 의미하지 않고 독자의 감정을 조금도 건드리지 않는다고 말할 사람이 있겠는가? 아무것도 의미하지 않으려면 말을 의미 없는 단순한 음(音)으로 취급해야 하며, 또 의미가 없다는 그 자체에 의해 모종의 의미를 암시하는 것이 되지 않도록 해야만 하는 것이다. 이것은 결국 작가가 일체의 생활을 등지지 않는 한 가능하지 않은 이야기이다.

이렇게 볼 때 작가가 글을 쓴다는 것은 무언가를 독자에게 전하려는 때문이고 무엇을 쓰느냐의 문제는 그가 자기의 생활과 세계에 대해 무엇이 참으로 중요하다고 생각하는가에 의해 결정된다. 미술가의 경우 그 수단(즉 매체와 표현형식)이 다를 뿐 조금도 다를 바 없다.

그러함에도 오늘의 소위 현대미술가들은 이 수단을 '조형(造形)' 또는 '예술'이란 이름으로 지나치게 강조한 나머지 수단이 내용에 우선한다고 역설하게 되었다. 그리하여 마침내 "잘 그려진 한개의 꽃병은 세계보다도 더 중요하고 철학적이다"라는 말을 거침없이 내뱉는다. 세계 곳곳에서 수탈과 살육이 진행되고 이웃이 무고하게 끌려가고 있는 현실을 앞에 놓고도 '한개의 꽃병'의 예술성만을 감상하고 앉아 있다면 어찌 되겠는가.

우리의 미술가들도 이 신앙에 깊이 홀려 있는 듯하다. 그들은 자신과 이웃의 절박한 현실 문제는 아랑곳없이 한개의 꽃병, 꿈이나 환상, 무의식 세계 혹은 음악과 같이 비실재적이고 비가시적인 그 어떤 것을 그리기에 안간힘을 쓰고 있다. 물론 꿈도 있어야겠고 음악처럼 아름답고 비밀스런 '이미지'도 만들고 감상할 수 있으면 좋을 것이다. 그리고 그 모든 것의 그 나름의 가치나 의의를 우리가 인정 못할 것도 없으나 그러나 우리가 살아온 역사나 지금 당하고 있는 사회적 현실보다 그것이 더 중

요하다고 할 때 그것은 현실을 도피하는 것밖에 다른 무엇이겠는가.

의식적이었건 아니었건 도피는 도피다. 이는 도피가 아니며 훌륭한 예술가는 오히려 반사회적이기까지 하다고 말하는 사람이 있다면 그런 사람일수록 작가의식, 역사의식을 묻지 않을 수 없을 것이다. 위대한 예술가는 늘 그가 사는 사회적 현실에 깊이 반영해왔음을 우리는 삐까소가 그의 「게르니까」에 부쳐서 한 "예술가는 동시에 정치적 존재"이며 "그림은 아파트를 장식하기 위한 것이 아니라 적에 대한 공격과 방어의 전투수단이다"라는 말을 상기하는 것으로 충분할 것이다.

4. 서구의 근대미술

그러면 오늘 우리 미술가들의 이러한 반현실적, 반사회적 태도는 어디에서 왔는가? 거기에 갖가지 요인이 여러갈래로 얽혀 있다는 것은 누구나 쉽게 짐작할 수 있겠지만 그중에서도 근대미술에 대한 가장 크고 중요한 요인은 서구의 인식과 경험이라고 할 수 있다. 우리가 남의 것을 받아들일 때 그것을 잘못 인식하고 받아들일 수도 있고 충분히 인식했다 하더라도 받아들이는 자세나 과정에서 잘못될 수도 있다. 그 어느 것인가를 알기 위해서, 또 잘못되었다면 그것을 극복하기 위해서는 먼저 그 자체를 정확하게 이해하는 것이 중요하다. 미술의 경우도 이와 다를 바 없다. 따라서 서구의 근대미술은 무엇이며 그것을 가능하게 한 서구의 근대사회는 어떠했는가를 당연히 살펴보아야 할 것이다.

• Herbert Read, *A Concise History of Modern Painting*, New York: Praeger 1968, 160면에서 재인용.

서구 근대사회의 형성 과정은 크게 둘로 나누어진다. 전반, 즉 18세기는 부르주아지가 특권계층의 속박에서 벗어나 자유와 평등을 획득하고자 끊임없이 투쟁했던 시기였다. 그리고 이 투쟁은 마침내 프랑스혁명으로 승리를 거두어 시민계급이 역사의 주인으로 등장하게 되었음은 익히 아는 대로이다. 이 과정에서 혁명적인 부르주아지의 이데올로기를 반영한 것이 다름 아닌 낭만주의였다. 인간의 해방, 개성의 존중, 인간의 보편적 이상을 추구했던 낭만주의는 따라서 "문학에 의해 행해진 프랑스혁명"(빅또르 위고)이라고도 할 수 있다.

그런데 19세기에 접어들어 산업혁명으로 인한 자본주의 체제가 급속히 성장하면서 자본가와 노동자 계급 사이의 모순이 발생·심화하기 시작하고 전자가 정치적·경제적 주도권을 장악하면서 시민사회는 새로운 국면으로 전개되었다. 부르주아지의 개인주의·공리주의가 생활의 모든 영역의 규범이 되고 상층 부르주아지의 이윤추구·착취·속물근성이 만연하면서, 법 앞에 만인은 평등하지도 자유롭지도 않은 사태가 빈번히 발생하게 된 것이다. 이것은 억압받고 있던 부르주아지가 '구체제'에 맞서 그것을 뒤엎고 인류의 보편적 삶을 실현하기 위해 투쟁할 당시에 품었던 이상과는 거리가 멀뿐더러 오히려 그 배신이기도 하였다. 이에 대해 예술가는 어떤 반응을 나타내었는가?

그들은 심한 좌절과 혐오감을 느꼈고 마침내 각자 제 나름의 반발을 나타내게 되었다. 그 반발은 크게 상반된 두가지 형태로 나타났는데 하나는 리얼리즘이고 다른 하나는 이른바 '예술을 위한 예술'이었다. 리얼리즘은 전 시대의 낭만주의 이념을 한편으로 계승하면서 상층 부르주아지의 반동과 착취에 신음하는 노동자, 도시 소시민의 생활을 그렸다. 이러한 모순과 현실을 있는 그대로 묘사하는 것이 아니라 그것을 인간의 총체성과 역사발전에 입각하여 비판적으로 그렸다.

발자끄(H. de Balzac)의 '비판적 리얼리즘', 도미에(H. Daumier)와 꾸르베(G. Courbet)의 리얼리즘이 바로 그러한데 특히 후자를 '사실주의'로 해석하여 자연주의와 동일시하는 견해가 얼마나 잘못된 것인가는 도미에와 꾸르베가 취했던 입장과 그들의 작품세계를 검토해보면 쉽게 알 수 있다. 꾸르베는 그 스스로 언명한 바와 같이 "한 사람의 사회주의자이고 다시 한 사람의 민주주의자요, 공화주의자, 즉 일체의 혁명을 지지하는 자"[*]로서 부르주아의 반동정권에 맞서 싸웠고 빠리꼬뮌 붕괴 후 국외로 망명하여 일생을 마쳤던 사람이다. 그 때문에 그는 "'진정한 진실'(vérité vraie)의 충실한 신봉자"로서 당시의 사회적 현실을 직시하고 민중의 편에서 그림을 그렸던 것이다.

한편 도미에는 표현형식 면에서는 꾸르베와 크게 다름에도 불구하고 그를 진정한 리얼리스트라 부르는 것은 그의 출신, 정치적 입장, 작가적 투쟁 및 작품세계가 꾸르베보다는 오히려 더 민중적이었기 때문이다. 실업가와 금융업자 및 어용 정치인들의 비행과 위선을 폭로하고 그에 맞서 싸우는 민중들의 투쟁과 삶, 그 애환을 그린 그의 수많은 각종 작품은 발자끄의 소설에 가히 필적할 만한 것이었다.

이들에 비해 당시의 대다수 미술가들은 그 반대의 입장을 취했는데 그것은 지난날의 낭만주의가 부르주아 사회의 고독한 개인에 의해 굴절되고 신비화된 예술지상주의였다. 이들이 어떻게 시민사회로부터 등을 돌려 예술 속에 몸을 감추었던가를 사르트르는 자연주의 작가의 경우를 들어 다음과 같이 써놓고 있다.

[*] Richard Muther, *The History of Modern Painting*, London: J. M. Dent&Sons 1907, 396면에서 재인용.

사실에 있어 그들은 자기의 사회적 위치에 대해서 자신이 없는 것이다. 자기들에게 돈을 주는 부르주아지에 반항하자니 너무나 용기가 없고 그렇다고 해서 부르주아지를 무작정 따르기에는 너무나 냉철하다. 그래서 자기의 시대를 비판하기로만 작정하고 또 그럼으로써 자기가 시대의 권외(圈外)에 서 있다고 스스로 믿게 된 것이다. 마치 실험자가 실험이론의 권외에 위치한 듯이. 이리하여 순수과학의 객관성이 예술을 위한 예술의 무상성(無償性)과 같은 것이 된다. 플로베르(G. Flaubert)가 순수한 '스타일리스트'이며 형식의 순수한 숭배자인 동시에 자연주의의 아버지인 것은 우연이 아니다. 또한 공꾸르(Goncourt) 형제가 관찰의 재주와 예술적 문장의 재주를 겸비하고 있다고 자랑한 것도 결코 우연이 아니다.•

19세기의 작가·예술가들은 이처럼 사회로부터 가능한 한 멀리 떨어져 예술의 순수성·자율성 속에 살며 스스로를 일종의 성직자로 자처하게 되었다. 말하자면 일체의 인간사(人間事)는 부르주아지에게 맡기고 시대나 사회적인 것으로부터 순수하게 '정신적인 것'을 떼어 그것을 위해 몸을 바친다는 것이다. 이들은 자신이 시민계급이고 또 시민사회에 살면서도 시민을 위해 쓰고 그리기를 거부했고 그렇기에 결국 자기 자신을 위해 쓰는 길밖에 없었다.

그리하여 '정신적인 것'은 삶으로부터 멀어질수록 신성하고 보다 예술적인 것이라고 간주하였으며 오직 이를 위해서만 사는 자신은 사회적으로 아무런 책임도 행사하지 않고 책임을 질 필요가 없는 존재임을 자처하면서 방랑과 음주, 광기, 요컨대 퇴영적(退嬰的)인 생활과 파멸을

• 장 폴 사르트르 「현대의 상황과 지성 ─『현대』지 창간사」, 정명환 옮김, 『창작과비평』 1966년 겨울호(창간호), 119~20면.

감수하였다.

예술은 이제 시민사회의 이데올로기이기를 그치고 사회 밖에서 소수의 선택받은 자들에 의해 추구되는 일종의 유희가 된 것이다. 이러한 태도가 당시의 미술에 반영된 것은 샤반(P. de Chavannes), 모로(G. Moreau) 등의 신비적 상징주의였는데 그것은 인상주의에 와서 결정적인 것이 되고 말았다.●

그러니까 인상주의에 와서 회화는 회화 이외의 아무것도 아닌 것으로 되었고 동시에 사회에서 분리된 고독한 개인의 '사적 세계'로 한정되기에 이른 것이다. 이러한 고정화는 그후 후기 인상파, 표현주의에 있어서도 다를 바 없었으며 20세기에 들어와서는 자본주의 체제가 더욱 고도화되고 인간의 소외가 심화해감에 따라, 그리고 그 나름으로는 더없이 진지하고 모험적인 미술이 쏟아져나왔음에도 불구하고, 오히려 첨예화했으면 했지 완화되는 일은 없었다.

예술의 자율성, '사적 세계'의 우위, 사회에 대한 작가의 무책임성을 본질로 하는 이같은 예술관이 결과적으로 누구에게 이득을 가져다주었는가? 하우저는 앞에서 인용한 글에 이어 다음과 같이 말하고 있다.

실제로 그것(이 시기의 예술)은 그의 사회적 계층의 도덕적, 미학적 가치기준을 단지 그리거나 암암리에 승인하는 것에 의해 특정한 사회계층의 이익을 증진시킴으로써 그보다 더한 것을 이룩했다. 그의 모든 기대와 희망과 함께, 모든 생계가 그러한 사회집단에 의지하고 있던 예술가는 전혀 의도하지 않는 사이에 무의식적으로 자기의 고객과 후원자들의 대변

● 인상주의에 대해서는 아르놀트 하우저 『문학과 예술의 사회사: 현대편』, 백낙청·염무웅 옮김, 창작과비평사 1974 참조.

인이 되었던 것이다.[•]

이것은 예술가가 시민혁명 이후 자유직업인이 되었기 때문이라는 사실보다도 예술을 사회와 동포로부터 심지어는 생활 그 자체로부터 분리시켰던 반사회적·반민중적 태도에서 기인하였음을 알게 한다. 서구 근대미술, 특히 예술지상주의 및 기본적으로 그 연장선상에 있는 현대미술의 정체를 우리의 미술가들은 얼마만큼이나 바르게 알고 있었던가? 알고 있었다면 왜 그것을 거부하거나 비판적으로 받아들이지 못했으며 나아가 우리의 역사적·사회적 현실에 부합하는 리얼리즘과 같은 미술양식을 돌아보지 않았던가 하는 의문이 안 나올 수 없게 된다.

5. 일제하의 예술경험

결론부터 말한다면 우리 미술가들은 예나 지금이나 서구의 미술 그 어느 것도 바르게 인식하지 못했던 것으로 보인다. 더러는 바르게 인식한 것이 있다 하더라도 그것을 주체적으로 받아들이는 데 완전히 실패하였다. 이를테면 꾸르베의 리얼리즘을 단지 사실적인 묘사형식으로만 이해하여 전혀 그릇된 방향으로 왜곡시켜버린 경우가 그러하며 이에 대한 무조건적인 반발로 미술가들 사이에 추상미술이 그토록 열렬히 환영을 받았던 국내적 사정도 그 태반은 여기에 기인했다.

이 점에 관해서는 다음의 '7. 사실과 추상'(164~69면)에서 다시 검토될 것이므로 여기서는 서구의 근대미술을 받아들이는 과정에서 보여준

• 아르놀트 하우저, 같은 책 6~7면.

'주체적' 자세와 그것이 굴절되게 된 여러 요인을 살펴보기로 한다.

그 일차적인 요인은 두말할 것도 없이 일제의 식민통치라는 역사적 제약 속에 물어야 한다. 일제의 식민통치가 우리의 근대사 발전에 얼마나 치명적인 손상을 입혔던가는 논외로 하고, 그것을 미술 분야에 국한해서 본다 하더라도 그 피해와 잔재는 크고 뿌리깊다.

주지하다시피 일본의 근대는 서구의 선진 자본주의 국가를 철두철미 모방하는 데서 출발했다. 그러기 위해 그들은 선진 자본주의 국가의 정치·경제·군사·사회·문화 등 요컨대 생활양식과 제도, 세계관을 그대로 받아들여 급속히 개편해나갔다. 그 과정에서 불가피하게 발생하는 국내적 제모순을 해결하기 위해, 더 근본적으로는 자본주의의 팽창과 운동법칙에 따라 필경 제국주의로서 한국 침략을 감행하였고 한국을 되도록 영구적으로 식민지화하기 위해 갖가지 간악하고 교묘한 방법으로 통치를 시작하였다.

그 반면 우리나라는 한편으로는 그들로부터 식민통치를 받으며 다른 한편으로는 그들을 통해 선진 서구문명을 받아들여야 했던 것인데, 이 이율배반이 그후 우리 민족 전체의 삶과 문화발전을 제약하고 굴절시킨 원인이 되었다. 즉 식민자에 의한 피식민지의 선진문명 섭취란 어디까지나 저들 식민자의 이익에 도움이 되는 방향과 범위 내에서 통제되고 혹은 조작되었던 것이다. 그것이 눈에 잘 안 보이게 그러나 실제로는 두드러지게 작용한 곳이 의식의 영역이었고 그 하나가 미술 부문이었다.

3·1운동 이후 일제는 소위 문화정치를 내걸고 한층 더 교활해지기 시작했는데, 실제로도 문화의 비민족화·비정치화의 필요성을 느낀 나머지 특히 정치와 예술을 가능한 한 멀리 떼어놓는 방법을 강구한 것 같다. 그래서 직접적으로는 탄압을, 간접적으로는 회유와 권장책을 썼고 후자의 하나로 창설한 것이 '선전(鮮展)'이었다. 그뿐만 아니라 그들은

미술과 정치의 분리라는 목적을 위해 창작 방향의 통제까지도 기도(企圖)했던 것은 당연하다.

이 기도에 조응한 미술이 서구 근대미술의 한 경향인 예술지상주의라고 할 수 있다. 그것은 선진국가의 고급하고도 진보적인 예술관일 뿐만 아니라 지배적인 흐름이며 또 자국의 미술가들이 금과옥조로 삼고 있는데다 한국의 전통적 예술관(문인화文人畵)과도 상통하는 면이 있다고 생각했던 것이다.

이처럼 어느 모로 보나 명분과 이치가 버젓했던 만큼 자국의 미술가들을 심사의 명목으로 동원시켜 지도·권장하는 한편 식민지의 현실이나 어떠한 사회적 주제를 가진 작품도 용납하지 않았고 그 예방을 위해서도 그런 작품은 프로파간다이지 예술이 아니라고 몰아붙임으로써 우리 작가와 민중의 미술에 대한 인식을 오도하고 그들의 건강한 예술 감각을 파괴시켰다.

그리하여 '선전'은, 미술이 정치와 사회와는 무관하다는 신념을 심어주고 그 모범이 되는 서구의 근대미술과 일본적 아카데미즘을 익히고 시험하는 경연장이 되었다. '선전'이 당시 우리 미술가들의 유일한 활동 무대였던만큼 그 권위와 영향이 커갈수록 그에 정비례하여 미술은 당시의 현실로부터 멀어지게 된 것이다.

이처럼 일제의 통치와 그 정책적인 굴레가 피할 수 없는 현실이었고 보면 다음 문제는 우리의 미술가들이 이러한 모순을 어떻게 파악하고 어떻게 대처해야 했던가 하는 데에 있다. 왜냐하면 식민지하의 선진문화 섭취에는 엄연한 한계가 있다는 것과 그럴수록 우리의 처지에서 무엇이 중요하고 덜 중요하며 혹은 해독이 되는가를 깊이 헤아려서 받아들이는 주체적 노력이 있어야 했기 때문이다.

그러나 우리는 여기서 심히 부정적인 해답밖에 얻지 못한다. 그 이유

는 한마디로 미술가다운 미술가가 없었다는 점에 귀착되지만 그 이면에는 중요한 요인이 알게 모르게 작용했음을 보게 된다. 그것은 먼저 일제하 우리 미술가들의 대다수가 중산층 이상의 유한계층 출신으로 시류에 민감했다는 사실이다. 따라서 선진문명에 재빨리 반응했고 서구의 개인주의·자유주의·이상주의가 그들의 계급적 의식에 쉽사리 조응할 수 있었다.

그리하여 그들은 한결같이 선진 서구문명을 섭취하여 몽매에서 벗어나는 일이 중요하고 그 길이 또한 민족의 수난을 타개하는 지름길이라고 생각하였다. 이 신념이 동경 유학을 촉구했고 일제가 마련한 전람회에 출품하고 상을 받고는 했다. 이러한 그들이었기에 선진국의 미술에 심취할 수 있었고 나아가 그것을 배우고 익히는 동안에 그들의 시각을 익히고 동시에 그들의 생활양식과 세계관에 동화되어갔다.

그것이 일본에서 가능했던 이유는 그 나름의 토대 — 자본주의·제국주의 그리고 부르주아적 개인주의와 그 위기라는 동질성을 가지고 있었기 때문이다. 우리의 경우 극소수 인사의 계급적 동질성을 빼고는 무엇 하나 같은 게 없으며 더구나 그것이 서구 부르주아지 사회의 위기를 반영한 심히 불건강한 미술인 점에서 식민지 백성에게 아무런 도움도 줄 수 없는 것은 자명했다. 그럼에도 우리의 미술가들이 이에 몰두하게 된 이유는 마지막으로 역사의식의 결핍에서 찾을 수 있다.

즉 식민지와 피식민지라는 기본적 모순과 피식민지 내의 부르주아지라는 부차적 모순을 깊이 인식하고 어느 것이 나라가 독립하고 자기가 사는 길인가를 헤아려 해방의 원리 — 반식민·반봉건주의에 섬으로써 그리고 그 주체가 민중임을 믿고 그들 속에 들어가 그들의 고통과 분노와 희망을 미적 이상으로 삼아 그려야 했던 것이다.

그러나 우리의 미술가들은 하나같이 계급적 이해 때문에 이 모두를

저버림으로써 미술을 자신의 현실도피처 이외의 아무것도 아니게 하였고 결과적으로 식민통치에 동조한 것이 되었다. 따라서 이들이 표방하고 벌인 계몽운동이나 민족미술이라는 것이 얼마나 공허한 것이었던가도 드러난다.[*] 그것은 또 그들이 받아들였던 서구 근대미술이 이웃과 동포의 삶에 대해 얼마나 무력하고 무책임한 것이었던가도 확인된다.

이 모두가 식민통치하의 쓰라린 경험이다. 그것이 이미 지나간 한때의 쓰라림이라면 노여워할 것도 겁낼 것도 없겠지만 그후도 꼬리를 물고 내려와 오늘에 살아남아 있음에는 어찌하랴. 고희동은 서양화 수업 초기를 회고하면서 "서양화이니 유화이니 도대체 일반 사회와는 아무러한 관계가 없었다"라고 개탄한 바 있는데, 그것이 낯선 그림이었으니까 당시 일반 사람이 이해를 못했다고 할 수도 있으나 거기에 그려진 내용이 '도대체' 그들의 현실생활이나 체험과는 전혀 관계가 없었기 때문이다. 우리 미술의 사회나 민중에 대한 이러한 관계는 그후 60여년이 지나 오늘날에도 본질적으로 달라진 것은 아무것도 없다. 이를테면 원로 추상화가의 한 사람인 남관(南寬) 씨의 술회가 이 사실을 뒷받침한다.

> 요즘은 그림 그리는 일에 회의를 느끼기도 합니다. 예술가가 자기만족을 위해서 작품을 한다지만, 이 작품이 다른 사람에게, 또 사회에 아무런 공허도 공감도 줄 수 없다면 (…) 과연 의의가 있을까 하는 것이지요.[**]

어찌 남관 씨 혼자만이겠는가. 우리나라의 미술가라면 누구나 가졌을 것이고 안 가졌다 하더라도 한번쯤은 고민해보았을 것이다. 그것이

• 이 책의 「춘곡 고희동과 신미술운동」(44~77면) 참조.
•• 『조선일보』 1971. 5. 2, 5면.

오늘날 서방세계 작가들의 공통된 심정이라면 심정이라 할 수도 있겠지만 그 뿌리는 바로 그 서방세계의 미술을 받아들인 데 있고 다시 그것이 식민지하에서 굴절되고 경화된 데에 있다. 그러니까 극단적으로 말한다면 식민지의 잔재가 아직도 청산되지 않았다는 이야기가 된다.

8·15해방과 함께 일제 식민지 잔재의 청산 문제는 미술 분야에서도 당면 과업으로서 한때 활발히 논의되었던 듯하다. '잔재 문제(殘滓問題)'라는 표제 아래 쓰인 윤희순(尹喜淳) 씨의 다음 글이 좋은 예가 된다.

첫째로 일본 정서의 침윤인데 양화에 있어서 일본 여자의 의상을 연상케 하는 색감이라든지 동양화의 일본화도안풍(日本畵圖案風)의 화법과 도국적(島國的) 필치라든지 이조자기(李朝磁器)에 대한 다도식(茶道式) 미학이라든지에서 용이하게 발견할 수 있다. (…) 그리고 20여년간 계속한 관전(官展)은 제국주의 식민정책의 침략적 회유수단으로서 일관되고 그렇게 이용하였다. 정치·경제의 해방 없이는 조형예술의 해방이 있을 수 없다는 것을 작가들이 통절히 느꼈던 것이다.

그러므로 반면에 있어서는 제국주의 특권계급의 옹호 밑에서만 출세를 할 수 있다는 것을 보여주었고 그러기 위하여는 그들을 위한 예술이어야 하고 따라서 그들의 기호가 반영될 수밖에는 없었던 것이다. 양심적인 작가는 이러한 현실을 초월하여 미의 순수와 자율성을 부르짖게 되었다. 그러나 흔히는 퇴폐적 경향을 갖게 되었는데 이것은 현실적으로 반항할 능력이 없음을 스스로 규정함에서 빚어나온 것이다. 이러한 포화(飽和)되고 왜곡되고 부화(浮華)한 잔재는 그 본영인 제국주의의 퇴거와 함께 숙청되어야 할 것이다.•

• 윤희순 「조형예술의 역사성」, 『조선미술연구』, 서울신문사 1946, 143~44면.

이어서 그는 해방된 새 나라에 있어서는 미술을 민중에게 돌려 건강성을 회복해야 하고 그러기 위해서는 "현실을 대담하게 응시하는 새로운 리얼리즘"이 요청된다고 적고 있다. 이밖에도 양심 있는 작가들의 당시의 글 속에 같은 요지가 주장되고 있음을 볼 수 있다.[•] 그러나 이 문제는 곧 좌우파 미술가 싸움의 쟁점으로 비약하게 되었고 얼마 안 가 좌파 미술가들이 사라지고 반공자유대한(反共自由大韓)의 출현과 더불어 우파 미술가들의 손에 의해 저 반민법처럼 일방적으로 폐기되고 말았다. 훨씬 후 한두차례 조심스러운 논의가 있기는 했으나 이미 그것은 미술가들 사이에서 금기사항으로 지켜졌고 그래서 그 자체로서는 한번도 제대로 거론되거나 검토됨이 없이 미해결의 과제로 오늘에 넘겨졌다.

여기 윤희순 씨가 지적한 사항만을 가지고 본다 하더라도 일본 정서가 다소 제거된 것 외에 나머지는 크게 변화하지 않았다. 국전은 선전을 그대로 이어받았을 뿐만 아니라 출세주의의 폐습과 파벌싸움은 한결 더하며, 순수와 자율성에로의 경사는 온갖 형태로 변모하면서 오히려 첨예화하고 있는 느낌이다. 이 모두가 잔재라면 더없이 큰 잔재일지 모

• 오지호(吳之湖) 씨의 글도 그 하나이다. "야만왜적(野蠻倭賊)의 철제하(鐵蹄下)에서 산출된 미술작품뿐만 아니라 일제 40년이 뼛속까지 좀먹음으로 해서 결과된 질적 예술정신과 민족적 특질을 거세당한 기형적 창작방법과 유럽 자본주의 말기의 퇴폐예술사조에 영향된 자유주의, 이조 이래의 뿌리깊은 사대주의, 왜적의 강압하에서 습성화한 도피주의, 무기력과 비굴과 —— 이 모든 것을 그중 어느 것 한가지도 청산하지 못하고 다소곳이 그대로 계승하였다. (…) 일례를 들면 '일제 잔재의 소탕'은 미술 분야에 있어서도 맨 꼭대기로 내건 슬로건이었다. 그러면 미술 자체에 있어서의 일제 잔재는 무엇인가 할 때 여기에 대한 명확한 대답은 나의 과문의 탓인지는 모르지만 아직 들어보지 못했다. 그뿐만 아니라 이 문제를 해명하고 해결하려고 하는 시험이나 노력도 볼 수 없는 것이다. 다시 작가의 사상적 경향을 볼 때 일제를 통해서 미술인의 뇌리에 깊게 뿌리박은 자유주의적 요소, 이기주의적 경향은 좀처럼 청산되지 못하고 가장 진보적 부면에 있어서까지도 이 고질은 모든 조직과 활동에 가장 심한 지장이 되고 있는 것이다."(오지호 「제1부 개관 —— 미술계」, 『예술연감』, 예술신문사 1947)

른다. 그러나 그렇기에는 그 이상의 더 많은 요인이 복합적으로 얽혀 있다는 점을 간과해서는 안될 것이다.

다만 문제를 잔재에 두는 한 이러한 표면적인 사실보다도 일제하에 굴절되고 경화된 채 이어져온 작가들의 의식세계가 더 문제된다. 그것은 예술의 순수성·자율성, 바꾸어 말해서 반사회성·반민중성에 대한 신념과 그 신념이 낳은 보수성과 봉건성이다. 이 보수성과 봉건성은 작가가 택하고 있는 양식이 낡았다거나 새롭다거나 하는 것과는 별개이다. 이러한 의식이 더없이 큰 잔재라 할 수 있고 그것이 그후 특히 국전을 둘러싸고 온갖 불미스러운 물의를 일으켜온 것이다.

6. 몇몇 작가를 예로

여기서 우리는 일제하에 받아들인 예술관을 토대로 거기에 반영한 작가와 작품세계를 살피는 것이 앞의 말을 구체적으로 뒷받침하는 일이겠기에 잠시나마 살피고 넘어가는 것이 순서일 것 같다. 그 전부를 고찰하기는 힘들뿐더러 이 글의 목적도 아니므로 그중 몇 사람을 대표로 들어 이야기하는 것으로 족할 줄 믿는다.

일제하에 우리 미술가가 토대로 했던 예술관은 양식적인 차이를 감안하고라도 본질적으로 근대 서구의 예술지상주의였다. 이 말이 싫다면 순수하고 자율적인 예술이라고 해도 무방하다. 구체적으로는 19세기 프랑스의 살롱 취향의 아카데미즘, 신비적 상징주의, 인상주의, 후기인상파, 그리고 20세기 초의 야수파, 표현주의 그밖의 모더니즘 계열이었고 이런 것이 일본화된 양식도 물론 포함된다.

어느 것이건 모두 서구 부르주아지 사회의 고독한 개인을 반영한 (일

본의 경우 상층 부르주아지의 서구지향열과 그 취미도 함께 반영한) '사적 세계'의 미술이다. 그것이 당시 우리 민족의 역사적 현실이나 그 미적 이상과는 거리가 먼 것이었던 만큼 그 점에서 더이상 문제 삼을 게 없으나 그 예술관을 일단 긍정하고 개인적으로 본다 하더라도 이렇다 할 성과를 찾아보기 어렵다.

그 최초의 경우가 춘곡 고희동이다. 춘곡은 중인(中人) 출신의 일찍 개화한 지식인으로서 일본에 건너가 최초로 서양의 그림을 공부한 사람이었다. 그러나 그는 그것을 정확히 이해하지도, 주체적으로 받아들이지도 못했을뿐더러 기본적으로 역사의식이 결핍되었기 때문에 그가 처한 조건이나 객관적 상황과의 갈등에 부딪쳐 자신의 '사적 세계'에 안주하고 말았다.

그 스스로도 말했다시피 미술을 현실도피의 방편으로 시작했고 '고취아상(高趣雅想)'을 작가의 이념으로 삼았으며 이 이념을 토대로 한 그의 그림 특히 서양화(형식으로서보다는 주제)가 당시의 사회와는 무관계한 데 회의한 나머지 다시 동양화로 전향해버렸다. 이처럼 그는 서구의 근대미술에 부딪쳐 완전히 실패한 반면 그 예술지상주의적 이념만은 받아들여 문인화의 이념과 절충시켜 놓았다. 따라서 미술에 국한해서 보더라도 그의 개화사상은 문학의 이광수(李光洙)나 최남선(崔南善)의 그것에 전혀 미달하는 공허한 것임이 드러난다.

김관호(金觀鎬)의 경우는 춘곡에 비해 다소 적극적인 면이 있었다. 그도 부유한 집안 출신으로 춘곡보다 1년 늦게 일본에 건너가 서양화를 공부했고 그곳 제전(帝展)에서 특선까지 했으며 귀국 후에는 최초의 개인전까지 가졌던 사람으로 알려져 있다. 그러한 그가 갑자기 그림을 버린 데는 당시의 미숙한 사회조건 말고도 자신의 그림세계(샤반풍의 일본적 아카데미즘)에 대한 갈등과 자기이반 때문이 아니었던가 싶다. 달

갑잖은 세계에 구차하게 매달리느니보다 붓을 던져버리는 것이 더 인간적인 면이 없지도 않지만 그것으로 끝나버린 이상 더 말할 게 없다.

이처럼 초기의 화가들이 대개 그들이 받아들인 서구미술(예술관)에 갈등을 일으켜 굴절되고 실패한 데 반해 이인성은 거기에 대해 아무런 회의도 갈등도 경험함이 없이 적극적으로 몰두하여 그것대로의 성공을 거둔 대표적인 화가이다.

그가 그럴 수 있었던 것은 초기에 비해 여러가지 조건이 다소 성숙한 탓도 있었지만 더 중요한 요인은 그가 인상주의에 동화할 수 있었기 때문이다. 그리고 인상주의는 그가 갖추고 있는 조건과도 일치했다. 즉 그는 도시 소시민 출신으로 고등교육을 받지 못했고 기질은 신경질이고 비타협적인데다 줄곧 도시생활을 했으며 일본에서 배운 것도 바로 인상주의였다. 여기에다 그의 작품이 제전과 선전에서 높이 평가되면서 철두철미 인상주의 작가가 되어갔던 것인데 실제로 그의 그림은 주제나 기법에 있어 인상주의의 그것을 한발짝도 벗어나지 않았다.

더구나 당시 일본의 인상주의는, 최근 일본인 스스로가 비판하고 있다시피 자주성 없이 표면적으로만 받아들인 심히 경박한 것이었던 만큼 이인성이 인상주의마저도 얼마만큼 제대로 이해하고 있었는지 의문이다. 따라서 이인성의 성공(정확히 말해서 출세)이라는 것도 당시의 상황에서 가능했다는 이야기가 되며 더구나 그것이 선전과 초기 국전에 지대한 영향을 미쳤다는 데서 식민지 미술의 위해까지도 되새겨보게 된다.

한편 이인성과는 어느 면에서 대조를 이루었던 작가는 구본웅(具本雄)이다. 그 역시 일본에 가서 미술을 공부했고 귀국해서는 흔치 않은 반선전(反鮮展) 작가로서 주로 1930년대 후반에 크게 활약했던 사람이다. 그가 선전을 거부했던 이유는 식민통치 그 자체보다는 당시 선전을

지배하고 있던 퇴락한 아카데미즘과 무기력 그리고 출세주의 때문이었던 것으로 보인다. 다음 글이 우선 그것을 뒷받침해준다.

　　이 미술전의 전통적 일대미점(一大迷點)은 진로의 목적을 알 수 없는 것으로 무목적 항해의 쾌미(快味)도 어느 정도일 것임에서 필자는 이 전람회를 선장 없는 기선의 크리스마스라 한다. (…) 사이비의 불쾌한 악취를 부란(腐卵)같이 발산하여 관자(觀者)로 하여금 방독연습장(防毒鍊習場) 참관(參觀)의 진풍경적 정신작용을 생리(生理)케 함은 예술가적 순진성의 파탈행위라. 미술가여, 그대는 순정에 살라. 하여 예술가적 호흡으로 흉위(胸位)를 키울 것이요, 결코 정치적이거나 상략적(商略的)이어서는 앞날의 상처를 짓게 되기 쉬움을 운운…•

　사정이 이러했고 보면 민족감정을 왈가왈부하기 전에 양심 있는 작가라면 누구나 느끼는 심정이었을 것이다. 그럼에도 거기에 매달리기에 영일(寧日)이 없었던 대다수 작가들에 비하면 구본웅이야말로 그래도 양심 있고 지조 있는 작가였다고 할 수도 있겠으나 그가 내세운 대안을 검토해볼 때 그것이 양심이나 지조만의 문제가 아님을 알 수 있다. 그 대안이란 그가 일본에서 최초로 배워온 신경향의 미술(야수주의와 입체주의)이었다.
　그것이 비록 표현이 자유스럽고 당시로서는 참신한 맛을 가졌다 하더라도 여전히 '순수미술'이었고 '순수성'을 주장한 점에서는 인상주의를 훨씬 능가하는 것이었다. 근대미술의 이러한 변모의 한 패턴을 구본웅은 단지 일본을 통해 처음으로 수입해왔을 뿐이다.

<div style="border-top: 1px solid;"></div>

•　구본웅 「화단의 1년」, 『조광』 제5권 제12호 1939, 145면.

이렇게 볼 때 그가 이인성이나 그밖의 선전 참여 작가들을 주체적으로 극복한 것도 아니며 식민지의 모순을 자각한 데서 출발한 것도 아니었음이 자명해진다. 그 점에서 그의 그림세계는 1930년대 순수문학파의 쌍생아에 지나지 않았다. 실제로 그가 이상(李箱)과는 막역한 사이였다는 사실을 감안한다면 그에게서 받은 영향이 오히려 더 컸을는지도 모른다. 어떻든 그는 고희동의 경우와 마찬가지로 심한 갈등을 일으켰고 1940년 이후는 그 신경향으로부터 급속히 후퇴하여 끝내는 제작활동마저 중단하고 말았다.

구본웅의 연장선에서 그리고 모더니즘의 한계 속에서 유럽 또는 일본의 굴레를 주체적으로 극복한 화가는 이중섭이었다. 그 점에서 그는 누구보다도 독창적일 뿐 아니라 우리 근대미술사에서 거의 유일하게 성공한 작가라 할 수 있다. 이에 관해서는 필자 나름의 견해를 앞에서 밝힌 바 있지만[•] 그러나 그의 반사회적인 생활태도, 데까당스, 예술의 절대성에 대한 신앙 등은 어디까지나 예술지상주의자의 그것이었고 따라서 그의 그림세계도 그러한 '사적 세계'의 자아상에 지나지 않았다. 단지 그것이 그의 주체적 감수성과 탁월한 표현양식의 힘을 빌어 한층 두드러지게 보일 뿐이다. 그러므로 이중섭 작품의 미학적 가치를 아무리 높이 평가한다 하더라도 기본적으로는 식민지의 예술경험이라는 한계 속에서 규정될 수밖에 없다.

이들에 비하면 김중현(金重鉉)이나 박수근은 훨씬 정직하고 건강한 편이었다. 두 사람 다 선전에서 자라고 활동한 사람이었지만 그 시각은 신미술에 혼란되거나 미련을 가짐이 없이 소박한 대로 늘 자기 이웃과 서민들의 삶을 좇았고 김중현은 자연주의적 수법으로, 박수근은 그 나

• 졸고 「좌절과 극복의 이론」, 『창작과비평』 1972년 가을호 참조.

름의 조형형식을 개발하여 강한 토속성을 형상화하였다.

이들의 그림이 선전이나 국전에서 푸대접받은 것도 이 점 때문이 아니었던가 싶다. 어떻든 이들이 훌륭한 리얼리스트로 성장하지 못한 데는 민중의식·역사의식의 미숙과 화단의 폐쇄성·봉건성에 기인하지만 그만한 싹이나마 해방된 나라에서 펴나지 못한 데 일말의 서글픔을 느끼면서 식민지 예술의 허실을 거듭 확인하게 된다.

1940년을 전후하여 일본에 유학한 작가들은 당시 우리의 참담한 현실은 아랑곳없이 모더니즘의 각종 유파(流波)를 따르기에 여념이 없었다. 이들이 그후 자기 선배들이 겪은 갈등과 파멸의 전철을 모면할 수 있었던 것은 오로지 시절을 잘 만난 덕분이라고나 해야 할까. 해방된 '자유대한'에서 '자유'를 방패 삼아 오직 '창작'만을 부르짖음으로써 일체의 사회적 책임을 회피하고 그리하여 아무 거리낌 없이 국제주의에 몸을 내맡기면 되었으니 말이다. 따라서 해방은 우리 미술가들로 하여금 일체의 현실이나 사회생활로부터의 해방이라는 역설적 현상을 가져다준 것이다.

7. 사실과 추상

해방 후의 한국미술은 다른 분야와 조금도 다를 바 없이 일제의 잔재를 청산하기는커녕 오히려 그것이 교묘하게 은폐·이월되면서 갖가지 형태로 변모되는 과정으로 이어져왔다. 그것은 같은 기간에 우리 사회 현실과 의식영역에서 보여준 제모순을 반영해온 것이었지만 실제로는 화단의 두 흐름인 사실(寫實)과 추상(抽象)에서 구체적으로 나타났다.

정부수립과 함께 롤백(roll back)한 '선전' 출신 작가들에 의해 '국전'

이 창설·주도되기 시작했던 사정은 이미 앞에서 살펴본 대로이지만 그들의 미술양식 역시 '선전'에서 그대로 이월된 일종의 사실주의였다. 흔히 '아카데미즘적인 사실주의'라고 말해지는 이 양식이 당대의 우리 현실에 대해 얼마나 무력하며 진정한 리얼리즘과는 거리가 먼 것인가를 밝히기 위해 먼저 '사실주의'(realism)를 살펴보아야 할 것 같다.

사실주의는 정의하기 나름인 애매한 개념이라고는 하나 일차적으로 당대의 현실을 충실히 재현하는 예술이라는 일반적인 정의에 주목할 필요가 있다. 그러고 보면 그것은 객관적 현실의 인식이라는 면과 그 이미지의 재현이라는 두가지 면으로 압축된다. 여기서 당연히 무엇이 '현실'이며 어떻게 인식하는 것이 올바른 인식인가 하는 문제가 가장 중요한 사항으로 제기되는데 대개의 경우 현실을 그냥 있는 자연으로만 보고 오로지 그것을 재현하는 방법에 역점을 두어 리얼리즘을 풀이해왔다.

현실을 있는 그대로 수동적으로 파악하여 그릴 때, 그가 그리는 현실(또는 사물)은 비록 그것이 실재(reality)라고 하지만 인간의 전체적인 삶으로부터 고립된 하나의 단편으로밖에 파악되지 않는다. 그럴 경우 이것도 현실이고 저것도 현실로서 비치며 무엇이 중요하고 중요하지 않은가에 대한 판단도 그 자신의 주관에 의해 결정된다. 따라서 그가 택하는 주제나 대상, 즉 현실은 그 자신이나 그와 개인적·사회적 친연성을 가진 자들에게만 의미를 지니는 '사적 세계'에 국한될 수밖에 없다.

그 반면 현실의 올바른 파악은 당대의 이러저러한 현실을 인간적·사회적 삶의 전체성에 의해 파악함을 뜻한다. 즉 당대의 현실이 어떻게 출현됐고 어떻게 전개되고 있는가, 참으로 인간다운 삶을 위해 무엇이 장애이고 무엇이 중요하며 덜 중요한가를 인식하는 데 있다. 인식 여하에 따라서 현실은 은폐될 수도 있고 드러날 수도 있기 때문이다.

리얼리즘과 비(非)리얼리즘의 기본적인 차이는 그러므로 표현형식을

따지기에 앞서 당대의 현실을 의식적으로 파악하는가 무의식적으로 파악하는가, 인간적·사회적 삶의 전체에서 보는가 그 반대인가에 달려 있다. 꾸르베가 '정당한 진실'이라 말한 것도 단순히 눈에 비친 또는 관념적인 그 무엇이 아니라 전체성에서 파악된 진실을 의미하며 "회화는 당대를 그리는 것이며 민중의 입장에서 비판하는 것"(프루동)이라는 말 속에서 우리는 19세기 리얼리즘의 참모습을 알게 된다.

여기까지 오면 벌써 '국전'을 지배해온 사실주의는 리얼리즘과는 전혀 거리가 멀다는 것이 분명해진다. 그것은 무엇보다도 그들의 주제나 대상 선택에서 잘 나타났던 것인데, 한결같이 진부하고 신변잡기적인 주제는 작가가 우리의 현실을 전체성에서 파악하지 못하고 현실의 한 단편을 수동적으로 그리고 심히 주관적으로 파악하고 있다는 증거이다.

이러한 주제나 대상은 전체 현실에서 유리된 사적 세계이며 그것이 그 개인에게는 의미 있고 값진 것일지 몰라도 우리의 사회적 현실이나 민중의 삶에 대해서는 지극히 하찮은 것에 지나지 않는다. 하찮은 것에 매달린다는 것은 현실을 넉넉히 파악하고도 안 그리는 것과 마찬가지로 현실도피이다. 현실을 도피하면 할수록 사실주의는 그만큼 무력하고 진부한 것이 되었으며 이에 정비례하여 사회나 민중으로부터 외면당할 수밖에 없었다. 이 마당에서 그들이 내세울 수 있는 것은 어쭙잖은 명예나 솜씨자랑밖에 없다.

그런데도 그것이 권위로서 받아들여지고 다시 예술은 정치나 사회와는 별개라는 식민지의 논리를 앞세움으로써 수많은 작가들과 민중의 건강한 예술의식을 변질시키게 되었다. 즉 대다수의 선량한 사람들로 하여금, "그림은 저렇게 사진처럼 아름답게 그리는 것이다"라는 그릇된 생각을 심어주고, 한편에서는 '리얼리즘'은 곧 저러한 사실주의를 말하며 그것은 이미 지나간 시대의 양식일뿐더러 사실주의로서는 이제 아

무엇도 할 수 없다는 편견에 지배되어 리얼리즘의 참모습과 그 필요성을 거들떠보지도 않게 하였던 것이다.

우리나라 사실주의가 이러했던 만큼 거기에 반발한 작가들 사이에 추상미술이 환영을 받게 된 것도 당연하다 할 수 있다. 추상미술은 물론 식민지 시대에 일부 작가들에 의해 받아들여졌지만 그것이 시민권을 얻게 된 것은 1950년대 말 앵포르멜 회화가 받아들여지면서부터이다. 당시 앵포르멜 운동에 앞장섰던 한 작가는 그 양식을 받아들여야 했던 사정을 이렇게 써놓고 있다.

> 가장 발랄한 사춘기에 전대미문의 비극적인 전쟁에서 체험한 정신적 육체적인 심각한 고뇌와 지적 고독, 그리고 피의 교훈 속에 있었던 인간의 존엄성, 인간보호를 위한 날카로운 의식과 자각, 이 모든 것이 젊은이들을 불가사의한 힘에 차 있게 하였으며 (…) 이러한 전쟁 체험을 중심한 상황은 한편으로 기존 화단이 묘사주의 일변도에 있었고 아울러 기성인들의 무지한 복종의 횡포와 유아독존적인 전단(專斷) 속에 국전을 중심으로 하여 봉건적이며 전근대적인 요인을 철저히 부식(腐蝕)하고 있는 데 대한 반동으로 나타났던 것이며 또한 이러한 젊은 세대들의 미칠 듯한 누적된 감정이 한국동란 중 UN군의 군화에 묻어 들어온 구미의 새로운 회화사조와 결부되어 (…) 제일탄이 쏘아졌다.•

이후 1960년대에 들어서면서 각종의 추상미술이 활발하게 받아들여지고 일부에서 하는 말대로 하면 하나의 양식으로 '정착'되기에 이르렀던 것인데 우리의 문제는 그것이 자체 발전의 논리로서 앞의 모순을 주

• 박서보 「체험적 한국 전위미술」, 『공간』 1966년 11월호(창간호), 84~85면.

체적으로 극복했는가 아닌가에 있다. 그러나 그것은 처음부터 빗나갔다. 왜냐하면 그 모순(봉건주의, 반사회성, 사적 세계, 아카데미즘화 등)은 추상미술을 한다고 해서 극복되어질 성질의 것이 아니기 때문이다.

추상은 주지하다시피 자연 또는 그 구체적 세부로부터 뽑아낸 그 무엇을 뜻하며 현상적인 이미지를 필요로 하지 않는다. 여기서 출발한 추상미술은 어떠한 구체적인 것으로부터도 구속될 필요가 없다고 생각된 순간 비대상의 미술이 되었다. 즉 미술가는 주위의 세계나 현실적인 것에 연연할 필요 없이 오로지 자기 자신을, 자기의 내면세계를 그릴 수 있고 그렇게 해서 그려진 것은 최초로 창조된 형체요, 그 자체가 독특한 '예술적 오브제'로서 의미를 가진다고 생각한 것이다.

따라서 현실 또는 구체적인 것으로부터 멀어질수록 순수하고 독창적이며 지고(至高)의 것으로 대접받게 되며 반대로 현실에 대해서는 그만큼 무력할 수밖에 없다. 실제로 추상미술은 서구 자본주의와 부르주아지 사회의 위기를 새로운 형태로 반영한 예술이다. 부르주아지 사회의 모순이 확대·심화됨에 따라 더없이 고립되고 무력해진 개인이 자기 존재와 자유를 비현실적으로 해결하기 위한 세계에 지나지 않았다. 그 점에서 추상미술은 철두철미 자기중심의 예술이었고 사회적 현실이나 인간의 연대감을 '빛의 감각'과 바꾸었던 인상주의의 또다른 변종이라고 할 수 있다. 추상미술의 탈(脫)현실적 성격과 반(反)사회성은 그것을 그대로 받아들였던 한 우리의 경우라고 해서 결코 달라질 수 없다.

바로 어제까지 수립되었던 빈틈없는 지성체계의 모든 합리주의적 도화극(道化劇)을 박차고 우리는 생의 욕망을 다시없는 '나'에 의해서 '나'로부터 온 세계의 출발을 다짐한다. 세계는 밝혀진 부분보다 아직 발 들여놓지 못한 보다 광대한 기여(其餘)의 전체가 있음을 우리는 시인한다.

이 시인은 곧 자유를 확대할 의무를 우리에게 주고 있는 것이다. (…) 영감에 충일한 '나'의 개척으로 세계의 제패를 본다. 이 제패를 우리는 내일에 건 행동을 통하여 지금 확신한다.[•]

얼마만큼 '나'가 강조되어 있는가. 6·25라는 미증유의 내전을 겪고 1950년대의 정치적·사회적 현실을 몸소 겪고서 더구나 전쟁 체험을 강조하면서도 말이다. 추상미술가는 그리하여 우리의 현실에 대해 아무것도 말해주지 못하고 말하려 하지도 않음으로써 현실을 상실하게 되었다. 이렇게 볼 때 한국의 추상미술은 표현의 자유, 독창성, 예술의 자율성, 게다가 '후진성 극복'이라는 심히 맹랑한 논리로써 국전의 사실주의에 대항했을 뿐이지 그 기본적 모순을 주체적으로 극복하기 위한 것이 아님이 확인된다. 그것이 국전의 지배적인 양식이 되었을 때 아카데미즘으로서 급속히 모순화하게 된 이유도 그 속에 있었던 것이다.

8. 1960년대와 전위미술

1950년대 말 앵포르멜 회화가 이 땅에 처음 등장했을 때 그것이 '전위'의 구실을 할 수밖에 없었던 이유는 그 미술이 지닌 성격보다도 우리 화단의 집안 사정에 기인했던 것을 앞서 인용한 작가의 글 속에서 알 수 있었다. 전위라는 말이 글자 그대로 앞선 부대라고 한다면 그 상대가 뚜렷해야 함과 동시에 그만큼 전투적이라야 한다.

그 점에서 앵포르멜 운동은 거부되어야 할 목표(반국전反國展)가 분

• 「제1선언문」, 현대작가 초대전 제5회전, 1959. 11.

명했고 전투적일 수 있었던 만큼 그것이 남의 것을 갖고 왔건 말건 일단의 타당성을 인정할 수 있다. 그러나 앵포르멜이 점차 인정을 받기 시작하고 마침내 국전에도 받아들여지면서 전위로서의 구실을 잃고 말았는데 그것은 앵포르멜이 아카데미즘화했다는 사실보다도 목표를 성취했기 때문이며 그 점에서 그 전위의 허위성이 드러난다고 말해도 좋다. 이것은 1960년대 전위작가의 한 사람으로 활약했던 한 화가의 다음 글에서 뒷받침된다.

다만 한국적 현실로서 간과할 수 없는 사실은 전위의 대열에서 실험적인 작업을 하던 작가가 아무런 저항 없이 말초적 필요에 따라 아카데미즘의 온상인 국전에 참여한다든가, 세계적인 새로운 실험적 성격을 띤 국제전에 구태의연한 전근대적 조형론으로써 국가를 대표하여 참가하겠다는 식의 가치관을 상실한 의식불균형 상태는 한국 화단 풍토 개선에 철저한 암적 존재가 되고 있다는 것이다. 이러한 암적인 기회주의적 사고방식은 한국 화단에 만연한 세대별, 경향별, 출신교별 파벌의식 속에서 극도의 이기주의 현상으로 나타나 한국 현대미술 발전에 크게 저해되고 있는 실정이다.•

한편 전후(戰後) 서구회화의 도입이라는 현상을 당위성으로 인정하고서 오로지 예술적 차원에서 그나마의 결실도 거두지 못했음을 지적한 다음 글은 더욱 주목을 끈다.

다시 한국의 추상표현주의에 돌아와 보면, 표현의 행위가 끝나는 지점

• 최명영 「실험정신과 풍토의 갈등」, 『홍익미술』 1972년 창간호, 59면.

에 있어야 할 현실에의 복귀는 불행히도 찾을 수 없다. 그것은 회화가 이마쥬(image)의 세계에서 벗어나려는 대담한 논리적 과정을 마련치 못한 채 부단히 이마쥬로서의 세계에 복귀하려는 폐쇄적인 조형사고의 연장 때문이다. 때문에 한국에서의 추상표현운동은 앞서도 말했듯이 아무런 유산을 남기지 못한 채 한 시대의 추세로 밀려나고 있을 뿐이다.•

어떻든 이러한 추상표현주의(혹은 앵포르멜)를 선례로 하여 1960년대는 갖가지 미술 — 팝아트, 옵아트, 네오다다, 해프닝 그리고 최근의 개념미술에 이르기까지 한결같이 전위의 이름으로 나타나고 사라지고 하여 가히 전위의 황금광시대를 맞이한 감도 없지 않았다. 그러나 이 모두가 서구의 것이었고 그 어느 하나도 거부되어야 할 적이 뚜렷하지 않았으며 서로 간에도 부정되고 재부정되는 논리로 이어져오지 않았다. 그 때문에 그것은 우리의 현실에 대해서는 물론 그 자체로서도 전혀 전위가 아니었다는 이야기가 된다.

그것은 마치 유행이나 상품처럼 서구의 '전위 아카데미즘'을 그 발생순에 따라 시간차를 두고 받아들인 것에 지나지 않았다. 이들 미술이 서구의 경우는 그 나름의 거부 대상과 당위성을 가지며 그만큼 전위적일 수가 있었다. 흔히 말해지는 대로 산업자본주의의 발달, 고도의 기계문명, 인간소외, 개인주의 극대화 등 그밖에 우리가 알지 못하는 것들을 포함하여 그들대로의 어떤 절박한 현실이 있었기에 이에 맞서 차라리 역설적으로나마 인간회복을 꾀해보자는 것이 그 하나의 이유일지도 모른다.

설사 그렇다 하더라도 그것은 그들의 현실이지 우리가 처한 현실은

• 오광수 「추상표현주의 이후의 한국미술」, 같은 책 66~67면.

아니며 그들의 전위미술을 그대로 받아들인다는 것은 그 어떤 구실로
도 정당성을 인정받을 수 없음은 자명하다. 더구나 1960년대 우리의 정
치적·사회적 현실은 갈등의 연속이었고 삶의 경신은 희망과 좌절로 혼
미를 거듭할 뿐이었다. 젊은 세대의 미술가들은 이에 대해 아무런 반응
도 나타내지 않았다. 나타냈다고 한다면 그것은 공허한 '전위'의 몸짓
이라고밖에 할 수 없다.

한편으로는 5·16 후의 저 근대화=서구화라는 방향을 앞질러 실현
하려는 것이고, 다른 한편에서는 극단적인 개인주의·주관주의에 빠져
무의미한 자기모멸을 해온 것이다. '전위'가 목표나 대상을 뚜렷이 가
지지 않을 때, 더구나 현실이나 사회로부터 벗어나버렸을 때, 비록 그
것이 자유로운 창조요, 절대적 목표에 도달했다 하더라도 자기모멸밖
에 되지 않는다는 것을 전위미술의 기수로 알려진 마르셀 뒤샹(Marcel
Duchamp)의 경우가 입증해주었던 것이다.●

이렇게 볼 때 우리의 전위미술은 우리 사회와 의식현상의 단면을 그
대로 반영해준 것이라 해도 무방하다. 그것은 사회적 현실의 주관적 요
소가 객관적 요소로부터 떨어져 첨예화해갔음을 뜻한다. 이 단절이 깊
어지면 질수록 주관적 요소가 심리주의로 기울어지고 의식의 부패와
변질의 소지를 넓히게 된다. 다시 말해서 작가가 인간으로부터, 사회
(현실)로부터 떠나 그것에 대해 아무것도 이야기하지 않을 때 작품은
한갓진 물건으로 화(化)하며 반면 작가는 자기 이해에 따라 행동할 수
도 있게 된다는 것이다.

이것이 어찌 전위미술만이겠는가. 대부분의 작가들은 진짜 그림(그
것이 무엇인지는 모르겠지만)과 돈 벌기 위한 그림, 추상작품과 사회적

● Herbert Read, 앞의 책 114면 참조.

공감이라는 자기기만에 여념이 없고 사실, 추상, 전위 어느 작가를 군이 따질 것 없이 예술을 위해 현실을 등지고 짐짓 초연한 체하면서 실제로는 국전을 둘러싸고 또는 화단의 이권 싸움에 정치인 이상으로 정치적인 오늘날 현상을 이밖에 달리 무엇으로 설명할 수 있겠는가.

9. 앞을 내다보며

예술이 위기의식의 소산이라는 말은 작가 스스로도 자주 쓰고 있다. 그러고 보면 우리의 현대사는 위기 아닌 적이 한번도 없었다. 일제의 침략과 식민통치, 해방과 남북분단, 6·25동란, 자유당 독재, 4·19혁명 그리고 5·16과 제3공화국의 잇단 국내외적 긴장과 갈등… 그런데도 우리의 미술은 거의 한번도 이 위기의식에서 나온 것이 없다. 설혹 있다고 하더라도 그것은 남의 고민과 방식(미술양식)을 빌어 현실을 회피하거나 자기모멸을 한 것밖에 없다.

흔히 하는 말대로 사회가 다 그러한데 미술가인들 어쩌겠느냐고 대답할지 모른다. 문제는 바로 거기에 있었다. 그러니까 우리의 근대미술(지금을 포함해서)은 그간의 사회현상 및 일상생활의 부정적인 측면 — 이기주의, 출세주의, 공리주의에 평행하여 왔다. 나라와 겨레의 삶이 위기에 처했을 때마다 작가는 의식적 또는 무의식적으로 사회로부터 떨어져나와 자기 자신에 몰두함으로써 현실을 상실해버린 것이다. 그리하여 식민지하에서는 식민지하대로, 지금은 지금대로 서구로부터 받아들인 미술의 온갖 양식과 이론과 미신에 홀림을 당하고, 비록 개인적으로는 그 나름의 정성과 노력을 기울임에도 불구하고 우리 전체의 삶을 갱신하는 데는 거의 아무것도 하지 못하였다. 어느 누구 한

사람에게 그 책임을 물을 수도, 책임지려고 하지도 않게 되어 있다.

이제 앞을 내다봄에 그저 막막한 감이 앞선다. 막막하면 막막한 대로 기대라도 가져야겠고 그 기대는 아무래도 이름없고 성실한 젊은 작가, 막 미술 공부를 시작하는 젊은이들에게 걸 수밖에 없을 것 같다. 젊은이들이 미술을 하기만 하면 된다는 이야기는 결코 아니다. 젊은이들이기에 우선 얽히고설킨 봉건적·식민적 잔재를 홀가분하게 걷어치우고, 아니 철저히 대결함으로써 현실을 되찾고, 자신의 맑고 건강한 시각을 지켜나갈 수가 있다는 말이다.

그것은 늘 주위를 돌아보고 이웃과의 연대성을 확인하고 서로의 체험과 공감을 나누고 그래서 동포의식과 민중의식을 깊이 함으로써 열릴 수 있는 길이다. 그것은 가만히 앉아서 되는 일이 아니라 우리의 현실을 늘 역사와 전체의 삶에서 파악하고 바른 편에 서서 싸워나가는 데서 얻어질 수 있다.

그것은 또 온갖 폭력에 의해 없어지고 손상되고 혹은 변형되어버린 우리의 고유한 미의식과 전통적 요소를 되살리고 이어받는 길이기도 하다. 지금까지 그 누구도 하지 못한 이 일을 위해 감연히 앞장서는 사람이야말로 우리에게 있어 진정한 '전위'일 수가 있으며 이들이 소임을 다할 때 우리 미술은 지금까지 왜곡당해왔던 오랜 질곡을 깨고 스스로를 회복하여 우리 전체의 삶에 보탬을 주는 한걸음을 내딛게 될 것이다.

『한국현대회화사』 한국일보사 1975

제2부
한국 근현대미술사 논고

한국미술의 새 단계

1. 머리말

1980년대에 들어서면서 우리 화단에서는 커다란 변화의 물결이 일기 시작하고 있다. 이 변화는 지금까지 있어왔던 그 어떤 것과도 양상이 다른 만큼 우리의 주목을 끈다. 한마디로 '변화'라고 했지만 지금 일고 있는 이 변화는 화단 전체에 걸친 창작 외적인 것과 창작 분야, 특히 '현대미술'에 대한 이의제기의 형태로 나타나고 있는 일련의 움직임으로 대별된다. 이 움직임은 아직은 일부 젊은 작가들에 한정되어 있으나 앞으로 우리 미술의 방향에 근본적인 변화를 가져오게 할 것으로 예상된다.

창작 외적인 변화, 즉 환경적인 변화로 말한다면 1970년대에도 여러 형태로 있어왔다. 이를테면 미술인의 대폭적인 증가와 데뷔 방식의 변화라든가, 미술품의 현저한 소비에 따른 미술시장 체제의 성립이라든가, 민전(民展)의 대두와 국전(國展)의 개편이라든가, 그밖에 정책 면에서 문예진흥원이나 현대미술관과 같은 기구의 설치 등등을 들 수 있다. 이러한 것들은 그간의 사회적 추이에 따른 것이었음은 물론 미술에 관

한 기존의 통념이나 제도, 질서를 확대재생산하는 데 이바지했다. 창작 분야에서도 미술이념이나 양식상의 변화가 여러차례 있었다. 하지만 그 변화는 대체로 점멸하는 서구 현대미술의 사조와 양식을 그때그때 수용하고 혹은 대응하는 데 따른 것이다. 그 결과 현대주의자들이 열망한 바대로 '현대미술의 한국화' '한국미술의 국제화'를 어느정도 성취시켜놓기도 했다. 이와 같은 외적·내적 변화들은 같은 기간의 정치적인 목표, '조국 근대화'라는 예정된 코스를 달리는 과정에서 불가피하게 생겨난 일련의 양적 변화이며 그 이상은 아니었다.

해방 후 우리 미술사에서 질적 변화라고 할 만한 것이 있었다면 그것은 아마도 1950년대 말에서 1960년대 초에 걸쳐 나타난 추상미술운동이 아니었던가 한다. 이 운동은 당시 전후세대에 속한 일군의 젊은 작가들에 의해 주도되었다. 이들은 전후 서구의 앵포르멜 미술을 적극적으로 수용하고 이를 발판으로 하여 선배들의 낡은 감수성과 예술관, 낙후된 제도나 가치를 깡그리 부정하면서 '국전'을 중심으로 한 기존 세력과 질서에 일대 타격을 가했다. 이 싸움에서 1차 승리를 거두면서 이들은 현대주의자로서 국제적인(실제로는 서구 화단의) 미술 조류에 적극적으로 가담하기 시작했으며 국내 화단은 이들의 활약에 의해 점차 새로운 질서로 재편되어나갔다. 이는 곧 우리 미술의 서구미술에의 편입 과정이었고, 국내적으로는 거기에 대응하는 질서의 재편성 과정이었다. 이후 20년간은 이 과정의 연속이고 그간에 있었던 온갖 변화도 이를 심화시켜갔을 따름이다. 어떻든 1960년대의 추상미술운동은 감수성의 해방을 꾀하고 기존 질서를 새롭게 재편했으며 우리 미술의 국제화로의 길을 열었다는 점에서 하나의 변혁이었고 가히 질적 변화를 가져오게 했다고 할 수도 있다. 그러나 엄밀한 뜻에서 그것은 결코 질적 변화가 아니었다고 생각된다. 왜냐하면 추상미술은 사람이 살아가는 구

체적인 현실에서 유리된 예술양식인데다가, 우리 추상미술가들은 이를 심각하게 생각하지 않았으며, 그리하여 결과적으로는 삶의 문제를 결부시키기를 포기했던 모더니즘의 비사회성과 반대중성을 이어받고 있기 때문이다. 이는 추상미술운동이 시작되었던 당시 그들이 현실에 대해 취했던 태도에서 여실히 드러난다. 그들은 자유당 독재, 4·19혁명, 5·16과 공화당정권으로 이어지는 시기를 몸소 겪으면서도 이 역사적 현실과 고통과 이상을 예술 속에 담으려 하지 않았다. 4·19정신과 현대주의(추상미술)의 모순관계에서 후자를 택함으로써 결과적으로 전자를 배반한 셈이었다.[*] 여기서 비롯한 한국의 현대미술은 그후 1960년대, 1970년대의 정치적·사회적 현실을 외면하고 민주화운동에 배치되는 길을 걸었다. 같은 시기에 온갖 역경 속에서 우리의 민족문학이 거둔 성과에 비하면 그 차이는 실로 엄청나다. 그런 면에서 현대미술가들은 선배들이 미술에 대해 지녔던 생각과 태도를 이어받고 있다. 그것이 '현대적'인가 아닌가 하는 차이지 본질적으로는 다름이 없었다.

한국미술의 국제화만 해도 그렇다. 현대주의자들은 서구 현대미술을 수용하고 서구 화단에 진출함으로써 우리 미술의 근대화를 진전시켰다고 말할지 모르나, 자기가 사는 사회현실과 역사의 현장에서 비껴선 채 국제적 보편주의를 외치고 거기에 뛰어든다는 것은 문화적인 편입이며 심하게 말하면 정신의 예속화라고 할 수 있다. 마치 기술도입과 차관경제에 의한 근대화가 경제의 예속화에 다름 아니듯이.

그로부터 20년이란 세월이 흐른 지금 현대미술은 하나의 이념과 제도로서 우리 화단을 지배하고 있다.[**] 현대주의자들은 국전에 참여하여

* 졸고 「한국 추상미술의 반성」, 『계간미술』 1979년 봄호, 89면 참조.
** 우리나라 현대미술의 제도화 현상에 관해서는 성완경(成完慶)의 「미술제도의 반성과 그룹운동의 새로운 이념」(동인지 『그림과 말』, 1982)을 참조할 것. 그는 이 글에서 서

주류를 이루었는가 하면 각종 단체전을 주도하기도 하고 미협(美協)을 장악하고 공식적인 국제전 참가를 독점하기도 했다. 그들은 또 관계기관과 학교를 통해 현대미술의 복음을 전파함으로써 그 신자들은 증가 일로에 있다. 그뿐인가. 필요하다면 상업주의와 서슴없이 결탁한다. 이 모든 것이 견고한 제도와 질서로써 운영되고 있어 이에 가담하면 경력을 쌓고 작가로서의 평가와 기회, 기득권을 보장받게 되어 있다.

　바야흐로 일기 시작한 젊은 작가들의 움직임은 이 제도화된 화단과 질서에 도전하고 있는 듯이 보인다. 움직임의 양상은 20년 전의 그것처럼 센세이셔널하지도 열광적이지도 않다. 오히려 냉정하고 이성적이다. 이 움직임을 이루고 있는 대부분의 작가들은 1960년대 추상미술운동을 이끌었던 선배들의 당시 연령과 비슷하지만, 서구미술에 대한 주체적 이해와 현실에 대한 깊은 통찰력, 비판적 시각을 갖추고 있다는 점에서 진일보하고 있다. 이들은 오늘의 현대미술에 대해서뿐만 아니라 도대체 해방 이후 우리 미술의 방향과 성과에 대해 근본적인 의문을 제기하면서, 미술의 본래의 의미와 기능, 미술가의 존재방식을 우리의 현실적 삶의 관계 속에서 추구하고 있는 듯하다. 그러므로 출발부터가 그전의 어떤 것과도 다르다. 이 움직임은 1980년대 벽두에 별안간 나타난 게 아니고 1970년대의 현실을 경험하면서 우리 미술에 대한 투철한 자기인식을 통해 준비되어왔다. 같은 기간에 거둔 문학의 성과에 자극받기도 했지만 그러나 크게는 1970년대에 심화되고 축적된 민주화운동과 민중적 역량으로부터 싹텄다고 보는 게 옳겠다.

구의 현대미술과 제도와의 관계를 명쾌한 논리로 밝히고 있다.

2. 몇몇 조치로 인한 변화

1980년대 들어 새 정부가 미술 분야에 대해 취한 몇가지 조치는 우리의 주목을 끌게 했다. 이 조치는 금후(今後) 우리 화단의 질서에 변화를 가져오게 할 것으로 예상되기 때문에 우선 내용을 잠시 살펴볼 필요가 있을 것 같다.

그 하나는 국전의 폐지와 문예진흥원에로의 이관이고, 다른 하나는 한일 현대미술교류전의 공식적인 승인이며, 세번째는 해외여행 자유화 조치이다. 국전은 구(舊)정권하에서도 폐지론이 여러차례 나왔으나 그대로 존속되었고, 한일 간의 현대미술교류전은 정부 차원에서는 공식적으로 인정되지 않았다. 미술인의 해외여행도 제한되어 있었음은 두말할 것도 없다. 구정권이 이러한 조치를 취하지 않았던 것은 미욱해서가 아니고 그럴 만한 이유가 있었기 때문이라고 믿어지지만 그럼에도 새 정부가 이를 단행한 데는 단순한 행정적 조치 이상의 의미가 있다고 생각된다. 특히 국전의 폐지와 한일 현대미술교류전의 승인은 우리에게 묘한 뉘앙스를 안겨다준다. 어쨌거나 한일 교류전의 개막과 해외여행 자유화 조치를 신호로 일본미술이 이 땅에 적전상륙(敵前上陸)을 무리 없이 달성할 수 있었고, 미술인들이 자유롭게 해외 나들이를 할 수 있게 됨으로써 대다수 미술인들은 새 시대를 실감나게 받아들이고 있는 듯이 보인다.

국전의 폐지는 때늦은 감이 있지만 당연한 조치라고 생각된다. 그 이유는 그것이 식민지 시대의 잔재를 계승한 제도라는 사실을 떠나, 해방 후 우리 미술의 건강한 발전을 여러모로 저해해온 보수세력의 온상이었다는 점에서 그러하다. 하지만 이보다 더 현실적인 이유를 우리는 1970년대의 미술 환경의 커다란 변화에서 찾을 수 있다. 상업화랑의 증

가, 민전의 대두, 그룹의 난립 등으로 발표 기회와 무대와 방식이 다원화되고 미술개념의 변화, 창작내용의 다양화로 이미 그 목적과 기능을 상실하고 있었다. 그럼에도 그것이 존속해온 것은 사회적 통념과 관습 때문이다. 기능을 상실하고 통념과 관습에 의지해야 하는 제도는 예술가들에게는 이미 질곡에 지나지 않는다. 국전의 폐지와 기능 분산은 국전 출신 작가들의 격심한 반발을 사 자구책으로써 '국전 추천 초대작가회'라는 단체까지 만들어지게 되었다. 반발한 이유는 명백하다. 그동안 관(官)으로부터 누려온 기득권과 보호벽을 하루아침에 잃게 된 때문이다. 앞으로 어떻게 나올지 주목거리이지만 이들은 이제 어쩔 수 없이 자유경쟁 속에 뛰어들지 않으면 안되게끔 되었다. 낡은 무기와 수법을 가지고 젊은 작가들과 경쟁해야 한다는 사실도 슬픈 일이거니와 그 경쟁에서 살아남으리라는 보장도 없다. 이 조치가 발표되었을 때 아카데미즘 화가들의 반발이 가장 거세었던 이유도 여기에 있다. 물론 이 조치에 아무런 영향을 받지 않을 원로 대가도 있지만 극소수에 지나지 않으며 대다수 작가들은 심각한 위기에 직면한 것이다. 당장은 타격이 크지 않을지는 몰라도 시간이 흐름에 따라 그 영향은 가속화될 것이 분명하다. 그리하여 1980년대는 식민지 시대 이래 순수주의를 고수해왔던 낡은 아카데미즘의 퇴장과 더불어 화단 질서의 변화를 가져오게 될 것이다.

한일 간의 미술교류는 국교정상화 이후 여러차례 있어왔다. 그것은 주로, 우리와 일본과의 사이에 문제가 발생했을 때 국보급 미술품을 일본에 가져가 전시하는 형태로 진행되었다. 창작미술의 경우는 그동안 민간 차원에서 진행되었는데 이 역시 대개는 우리 미술가들이 일본에 건너가 전시회를 열었으며 그 반대의 경우는 매우 드물었다. 그런데 지난 1981년에 '일본현대미술전'이 마침내 한국에서 열리고, 금년에는 우리 현대미술을 일본에 가져가게 됨으로써 공식적인 미술교류가 시작

된 것이다. '일본현대미술전 —— 1970년대 일본미술의 동향'(1981년 11월 6~23일, 미술회관)이 개막되었을 때 국내 미술인들의 반응은 매우 착잡했던 것 같다. 한쪽에서는 만시지탄이라며 쌍수를 들어 환영했는가 하면 다른 한쪽에서는 '일본미술의 상륙'이라는 과민한 반응을 나타냈다. 이에 대해 전자(前者)는 해묵은 반일감정이니 열등의식이니 하면서 국제화 시대에 맞지 않는 시대착오적인 생각이라고 말하기도 한다. 이런 문제를 놓고 감정적 차원에서 왈가왈부할 일은 아니다. 어떻게 보면 다른 나라와 교류하고 있는 마당에 일본이라고 안될 이유가 없으며 또 공식적인 문화교류란 게 대개 공식행사로 그치는 만큼 문제 삼을 일도 아닐지 모른다. 그러나 그것이 기왕 쟁점이 되었으니 지난날의 얽힌 감정에서보다는 앞으로를 위해 짚고 넘어갈 필요는 있을 것 같다. 필자 자신 이미 언급한 바 있지만,[•] 이 문제를 논함에 있어 중요한 점은 첫째 오늘의 세계질서 속에서의 일본과 우리의 관계이고, 둘째 일본과 현대미술의 관계이고, 셋째는 일본의 현대미술이 우리 현대미술에 대해 가지는 의미이다. 일본은 아시아의 일원이면서도 세계질서의 중심부에 있고 한국은 그 주변부의 관계에 있는바, 그러한 일본도 문화적으로는 서구에 대해 중심부의 주변부 관계에 있다고 이야기되고 있다. 그들은 서구의 문화를 동경하고 모방하고 번안하고 '일본식'화하기에 급급하다는 것이다. 모든 문화가 다 그렇다고 말할 수는 없겠으나 적어도 오늘날 일본미술의 주류를 이루고 있는 현대미술은 대체로 이러한 관계와 문화적 환경과 태도, 의식의 산물이라고 할 수 있다. 명치유신(明治維新) 이후 일본의 미술사가 서구미술을 일방적으로 수용한 역사였다고 하는 그들 자신의 말이나, 일본 미술계가 저질이고 심히 부패해 있다는 비판

• 졸고 「일본 현대미술을 어떻게 볼 것인가」, 『계간미술』 1981년 가을호, 162~66면 참조.

이* 그 반증이 될지 모르겠다. 그러나 우리는 오늘날 일본의 예술가 중에는 이러한 관계구조에 대항하여 인간해방과 제3세계적인 인식에서 문학과 예술을 하는 사람도 많다는 사실을 잊지 말아야 한다.** 아무튼 지난번의 '일본현대미술전'은 그 모두를 골고루 보여주지 않고 '현대미술'만을 전시했다. 이 전시회를 본 한 평론가는, 조직자인 평론가 나까하라 유스께(中原佑介)가 강연에서 "일본 현대미술은 1960년대는 탐구와 실험의 시기였고, 1970년대에 세련되게 다듬어지고 완성되었다"라고 하는 내용의 말을 인용하면서 다음과 같이 쓰고 있다.

현대미술에 있어서 실험의 완성, 실험의 양식화란 일종의 자가당착이다. 완결된 형식미의 추구, 달리 말해 반복을 통해 양식화된 형식 유희는 새롭게 실험하고자 하는 의지의 결핍 내지는 창의력의 쇠진을 암암리에 호도하려는 안간힘이 아닌가 여겨지며 (…) 이번 전시회의 미니멀적인 작품들은 어딘가 어정쩡한 데가 보인다. (…) 이 점은 논리적 추구의 상이한 단계들을 혼동한 것이라 볼 수 있고 논리적 사유와 감각적 취향을 애매모호하게 절충하려 하거나 그 양자 사이에서 뚜렷한 선택을 하지 못한 채 망설이고 있는 것으로 볼 수 있다. 이러한 혼동 또는 절충, 망설임을 위장하려는 데서 세련된 마감질에 대한 신경질적인 집착이 나타나는 것이 아닌지…***

• 江原順 『日本美術界腐敗の構造』, サイマル出版會 1978. 이 책 제2부에서 저자는 여러 가지 사례를 통해 오늘의 일본 미술계의 저질성과 부패상을 지적하고 있다.
•• '아시아·아프리카·라틴아메리카(AALA) 문화회의'가 '일본 아시아·아프리카 작가회의' 주최로 1982년 11월 4일부터 7일까지 카와사끼시(川崎市)에서 열렸는데 '문화의 공동발견'이라는 주제로 토론·공연 등이 있었던 것으로 전해지고 있다.
••• 최민 「싸늘한 실험미술의 화석, 일본현대미술전」, 『마당』 1982년 2월호, 261~62면 참조.

매우 정확하고 날카로운 지적이다. 요컨대 일본 현대미술이란 서구의 그것의 아류요, 매너리즘이며 크게 기대할 것도 평가할 바도 못된다는 이야기이다. 그 자신이 일본미술에 관해 아는 바 없다고 하는 이 젊은 평론가에게 이렇게 비쳤다는 것은 의미심장하다. 그러나 우리의 현대미술가들 대부분은 일본미술을 높이 평가하고 동경하고 있다. 더 중요한 것은 그들에게 인정을 받기 위해, 혹은 일본을 "소위 '현대미술'이라는 국제적 영역으로 진출하는 편리한 출입구 내지 발판"으로 삼기 위해 뻔질나게 드나들고 있으며, 그들이 "지난 1970년대 동안 전위적인 현대미술의 전도사인 양 자처하며 국내에서 상당한 세력까지 구축해왔다"*는 공공연한 사실에 있다. 한국 현대미술이 일본에서 받는 평가는 어떠한가?

　　나까하라: (…) 그간 개인적으로 여러 작가들이 일본에서 개인전 또는 그룹전을 가진 바 있습니다만 이렇게 한 시기의 위상을 집중적으로 대할 수 있었다는 점에서 그 뜻이 깊습니다. 네번에 걸친 한국 현대작가전의 작품들을 줄곧 보아왔습니다만 이번 전시회에서도 두드러지게 인상 깊은 점은 역시 색깔이 없는 민족이구나 하는 생각을 가졌습니다. 색깔이 없다는 말은 개성이 없다는 뜻은 절대 아니고 화면상에 나타난 색깔 말입니다.**

1982년 쿄오또오(京都)에서 열렸던 '한국 현대미술 위상전' 현장 좌담에서의 한 대목이다. 대체로 이런 식인데 아예 거론조차 되지 않은 경

•　　같은 글 260면.
••　「(현장 좌담) 한국 현대미술, 말없는 순박한 정취 — 한국 현대미술 위상전」, 『공간』 1982년 5월호, 34면.

우도 적지 않을 것이다. 이렇게 볼 때 그동안 우리 미술가들이 일본에서 가졌던 수많은 작품전, 그 경력 쌓기가 앞서 말한 바와 무관하지 않다고 생각된다.

나까하라는 앞에서 한 강연에서 "1970년대에 들어와서 일본의 현대미술은 유럽적인 회화와 조각의 역사로부터 겨우 벗어나기 시작했다"라고 말했는데 그동안 일본미술이 유럽미술에 편입되어왔다는 실토이다. 그리고 벗어났다는 게 최민(崔旻)이 지적한 바와 같은 것인 한 완전히 벗어났다고 보기도 어렵다. 결국 일본 현대미술은 서구 현대미술의 변주이고, 한국 현대미술은 그 관계와 방식의 변주인 셈이다. '현대미술'이라는 곡(曲)을 잘 연주하기 위해 한국 미술가들은 우선 일본에서 인정을 받으려 하고 그래서 두 나라 미술가들은 서로 긴밀한 관계를 지향하고 있다. 이는 최근 다시 강화되고 있는 한미일(韓美日) 동반자 관계에 대응하는 정신적 반영인지도 모르겠다. 한일 간의 미술교류가 '현대미술' 일변도로 진행되는 한, 그리고 그것이 활발해지면 해질수록 이질서는 강화되고 일본과의 문화적 유착관계는 깊어지지 않을까 싶다. 그렇다고 일본 아닌 미국이나 유럽미술(또는 미술가)과 직접 교류한다고 해서 본질적으로 달라질 것은 아무것도 없다. 최근 빈번해지고 있는 유럽미술과의 교류도 이런 문맥에서 인식되어야 할 것이다.

이와 관련해서 생각할 수 있는 게 해외여행 자유화 조치에 따르는 문제이다. 주지하다시피 구정권하에서는 선택된 소수만이 해외에 나갈 수 있었다. 그 때문에 미술에 관한 제반사(諸般事)나 정보·기회 등은 이들의 손에 독점되고 이들의 취향이나 욕망·선호에 따라 통제되고 조작되기도 했다. 그런데 이 조치로 결격사유가 없는 사람이면 누구나 해외에 나갈 수 있고, 그리하여 지난해만 해도 미술인들의 해외여행·해외작품전이 러시를 이루었다. 시야를 넓히고 선진국의 훌륭한 미술작품

을 골고루 직접 봄으로써 창작에 활기를 불어넣게 될지도 모른다. 해외 여행 자유화는 미술인들에게는 외국미술의 수용과 섭취의 자유화·다양화를 몰고 와 그간의 독점체제에 어떤 형태로건 영향을 미치리라 예상된다. 그런 뜻에서 바람직하다고 할 수도 있으나 섭취의 자유화가 섭취의 과잉화로 될 우려도 배제할 수 없다. 되도록 많은 미술가가 외국의 미술을 많이 보고 온다는 일이 못 나가고 못 보는 것보다는 낫겠지만, 우리 미술의 낙후와 불신감에서 저 쇼핑 관광객들처럼 예술의 과잉 쇼핑으로 나타나지 않으리라는 보장이 없다. 미술인들이 가는 나라가 우리와 같은 처지의 제3세계권보다는 유럽이나 미국, 일본에 편중되고 있다는 사실도 간과할 수 없다. 섭취의 자유화가 과잉 쇼핑이 되어 다양화보다는 창작상의 혼선을 빚고, 편중 여행으로 서구미술에 대한 선호와 선망이 증폭될 경우 자기가 사는 땅의 현실 — 자기가 자기로 되는 인식과 노력과 창조력을 상실할지 모른다. 이는 사소한 부작용이 아니라 중요한 문제이며 그런 징후마저 조금씩 나타나고 있다.

1980년대 들어 취해진 이와 같은 일련의 조치가 정책적인 의도와는 상관없이 우리 화단의 질서에 변화를 가져올 것이다. 그러나 분명한 것은 질적 변화가 아니고 기존 질서를 조금씩 수정·개편하면서 보다 강화되리라는 점이다. '조국 근대화'가 다음에 가야 할 단계는 논리적으로나 현실적으로 당연히 '선진'에로의 길이며 이 연속성이 부정되지 않는 한 그러한 진행에도 이상이 없을 것임은 분명하다.

3. 한국 현대미술의 상황

앞에서 말한 창작 외적 상황의 변화가 창작에 구체적으로 어떻게 작

용할지는 시간이 흘러봐야 알겠지만 적어도 직접적인 변화를 가져올 것 같지는 않다. 사회 전체의 진행 방향이 크게 흔들리지 않는 한 더욱 그렇다. 창작의 변화는 따라서 미술 내부에 기대해야 한다. 그러한 움직임이 일기 시작했고 그 전망도 밝아 보인다. 그런데 이 새로운 움직임은 앞에서도 잠깐 언급한 바와 같이, 화단의 기존 질서와 제도 그리고 '현대미술'에 반발하는 형태로 나타나고 있다. 이들의 움직임과 창작내용을 거론하기 위해서는 먼저 우리 '현대미술'을 점검할 필요가 있다. 이를 점검하려면 그 모태가 되어온 서구 현대미술을 이해하고 그것과의 관계 위에서 우리 현대미술의 실상을 살피는 일이 순서이다.

 서구의 현대미술이 그들 사회와의 갈등의 산물이라 함은 널리 지적되어온 바이다. 19세기 이래 서구 미술가들은 그들이 사는 사회적 현실과 부르주아지의 위선에 반항하면서 혁명적인 미학을 들고나왔고 더러는 정치적으로도 혁명적인 자세를 나타내었다. 삶을 억압하는 사회의 변혁을 꿈꾸고 새로운 비전을 추구했다는 점에서 그들은 하나의 '전위'(avant-garde)였고 그들의 예술은 기존 질서에 대한 이의제기였다. 이 이의제기는 현실적 차원에서가 아니라 이른바 '미적 차원'(aesthetic dimension)에서 나타나고 수행되었다. 미적 차원에서의 이의제기가 현실에 대해 중요한 이유는, 마르쿠제(H. Marcuse)에 따르면 "예술작품의 내적 논리는 지배적인 사회제도에 결합되어 있는 합리성과 감수성을 거부하는 별개의 이성, 별개의 감수성의 발현을 목표로 하는"• 때문이고 "예술작품은 그 미적 변형을 통해, 만연되고 있는 부자유와 이에 대항하는 힘을 개인의 전형적인 운명 속에 드러내주고 그리하여 신비화된(또는 화석화된) 사회현실을 타파하고 변화(해방)의 지평을 여는

• Herbert Marcuse, *The Aesthetic Dimension*, Boston: Beacon Press 1978, 7면.

길을 보여주는"[•] 때문이다. 마르쿠제는 그 길을 보여주는 예술일 경우 '혁명적'이라고 부를 수 있다고 하면서 그러한 예술로서 초현실주의와 1960년대 미술운동을 들기도 했다. 초현실주의나 1960년대 미술이 과연 인간해방과 역사발전에 보탬이 된 '혁명적' 예술인가의 문제는 일단 접어두고서, 서구의 전위미술이 그들의 사회현실과 기존 질서에 반항하며 모험과 실험을 해왔다는 사실, 그것이 예술상의 혁신으로 거듭되어왔다는 사실만은 아무도 부인하지 못할 것이다. 각종 선언이나 토론 심지어 온갖 스캔들도 그러한 몸부림의 하나였다고 이야기되고 있다.

이러한 전위미술(내지 운동)은 전후 특히 1960년대를 고비로 다소 변모된 양상을 나타내었다. 전후의 미술이 대개는 ○○주의(-ism)보다는 ○○미술(-art)이라는 명칭으로 불려지고 있는 데서 단적으로 드러나듯이, 사회현실이나 기존 질서에 대한 관심이나 이의제기보다는 '예술' 그 자체의 변혁에 주력하는 방향에서 전개되어왔다. 그 때문에 팝아트나 퍼포먼스 아트처럼 도발적인 성격의 미술조차도 다다나 초현실주의가 당대 사회에 대해, 감성과 상상력과 이성에 대해 보인 전투성이나 파괴력에는 미치지 못했다. 전후의 미술이 갖는 혁명적 성격은 사회현실에 대해서는 소극적이고 예술 자체에 대해서는 더 적극적이라고 말할 수 있다. 그래서 전후 아방가르디즘은 양식의 변화만을 거듭하면서 체제에 흡수되고 순응해갔다고 보는 사람도 있다. 그렇다고 전후 서구 미술이 그들 사회현실과의 긴장 내지 갈등관계를 떠나 전개된 것은 결코 아니다. 1960년대 이후 예술개념의 변화와 미술의 변신이 가속화되는 경향도 그 한 예일지 모른다. 그 이유를 미국의 평론가 샘 헌터(Sam Hunter)는 다음과 같이 말하고 있다.

• 같은 책 xi면.

연달아 새로운 것이 등장하는 배경에는 대체로 일종의 사회적 절망감과, 인간 및 환경에 대한 위기 문제를 해결 못하는 데 따른 초조가 있다. 오염되고 있는 지구상에 인간이 살아남을 수 있는가 하는 불안감과, 환경에 대한 증대하는 새로운 염세주의가 예술에서의 갖가지 신경향을 낳고 도처에서 나타나는 위기의식을 낳는 방아쇠이다.•

이 말은 결국 미국의 현대미술이 그들 사회의 구체적인 현실 문제보다도 인간의 생존과 환경 문제로 쏠리고 있다는 뜻인데, 오염되고 있는 환경 문제가 중요하기는 하나 그들의 사회적 삶을 억압하는 보다 심각하고 절실한 문제가 얼마든지 있을 것이다. 그럼에도 그런 것에 대한 관심이나 이의제기보다는 '예술의 환경화'에로 나아가고 있는 현상은 그것 자체가 사회적 관계의 한 드러남이 아닌가 한다. 말하자면 그것은 '중장비를 갖춘 부도덕한 계급에 의해 관리'되는 현실에 대한 갈등과 위기의식의 대상물(對象物)인 것이다. 헌터의 말대로 오늘날의 미술은 하루가 다르게 바뀌고 예술개념이 파기·혁신되고 있는데, 이 파기·혁신이 단순히 형식이나 기법에 대한 관심 때문이 아니라 사회적 갈등관계에서 나왔다고 한다면 "예술의 정치적 잠재력은 미적 형식 그 속에 있다"라고 한 마르쿠제의 논법에 따라 그 정치적 잠재력도 생각할 수 있을지 모른다. 서구 현대미술이 과연 정치적 잠재력을 가지고 있는지, 나아가 그것을 '미적 형식'만에서 기대할 수 있는지는 의문의 여지가 있다. 그건 그렇고 서구 현대미술이 현대문명에 대한 위기의식이나 사회적 절망감에서 나온 것만은 아니다. 오히려 진보에 대한 믿음과 낙천적

• Sam Hunter and John Jacobus, *Modern Art*, New York: H. N. Abrams 1976, 320면.

인 세계인식을 적극적으로 반영하는 미술도 얼마든지 있다. 이를테면 미니멀아트나 후기 추상회화와 같이 고도 산업사회의 생활감정과 이데올로기를 반영하는 것들이 그러하다. 여기서 그 많은 것들을 일일이 검토할 수는 없고 다만 우리는 서구 현대미술은 그들 사회와의 일정한 갈등관계의 산물이며 어느 경우이건 파괴와 창조의 에너지, 왕성한 실험정신을 토대로 하여 태어나고 있다는 일반적 규정만을 확인해두자.

그러면 우리 현대미술의 경우는 어떤가? 한국 현대미술의 상황에 대해 이일(李逸)은 다음과 같이 말한다. "현대미술이 우리의 것이든 서구의 것이든 그것은 어디까지나 '현대미술'의 본질과 과제, 그 상황 자체와의 관련 아래 우선 규정지어야 하는 것"이라는 전제 밑에서 그는 "1950년경까지의 우리 현대미술이 어디까지나 서구적 콘텍스트 속에서 파악된 것이었다면 그후의 미술은 이른바 '탈(脫)서구'를 의식하면서 새로운 '한국적 정착'을 시도해왔다"라고 말하고, 1970년대까지만 해도 "우리에게 무엇보다도 중요하고 절실한 과제로 제기된 것은 '한국'이라는 전제에 앞서 어떻게든 우리의 산 미술이 '현대'미술이어야 했다는 데 있었다"*라는 것이다.

한편 성완경(成完慶)은 "서구 현대미술에 대한 우리의 관심은 대체로 새로운 경향이나 방법 혹은 양식을 어떻게 수용하느냐에 국한되었고 그것이 생겨나게 된 문화사적 배경이나 그것이 그 사회적 맥락에서 어떤 의미를 지니는가라는 보다 근본적인 문제를 이해하려는 노력은 별로 없었다"라고 하면서 "서구미술의 수용도 손쉬운 기법이나 양식의 모방에서 크게 벗어나지 못한 채 지극히 피상적이고 편협한 차원에 머

• 이일「현대미술과 오늘의 한국미술」,『한국미술, 그 오늘의 얼굴』, 공간사 1982, 120~21면.

무를 수밖에 없었다. 더욱이 이러한 방식의 수용은 서구 현대미술의 다양성과 복잡성을 괴이하게 왜곡·단순화시켜버리는 결과를 낳았다"*라고 말하고 있다. 전자는 '현대'를 강조하면서 현대미술이 이제 우리나라에도 뿌리를 내리고 있다는 것이고, 후자는 우리 현대미술은 서구 현대미술을 수용한 것이되 심히 왜곡되어 있다는 상반된 견해이다. 이일이 강조한 '현대'미술은 그의 규정대로 하면 1950년대 말부터 지금까지 전개되어온 일련의 새로운 미술들이다. 이러한 미술을 살핌에 있어 전제로 삼아야 할 것은 첫째 서구 현대미술과의 관계이고, 둘째 같은 기간의 사회현실과의 긴장 내지 갈등관계이며, 셋째는 우리 현대미술이 전개되는 과정에서의 상호 갈등관계이다.

먼저 서구 현대미술과의 관계에서 우리 현대미술은 그것의 수용으로 비롯한다고 말해지고 있다. 현대미술의 옹호자들은 '수용'이라는 말을 달갑게 생각하지 않지만 그건 엄연한 사실이다. 이는 사실의 문제이지 의지의 문제가 아니며 수용이라고 해서 체면이 손상되는 일도 아니다. 중요한 점은 우리가 서구의 현대미술을 어떻게 인식하며 어떻게 대응하며 창조해왔는가, 즉 수용에서의 대응태도와 방식이다. 가령 우리 현대미술을 이일의 말처럼 "세계적인 차원에서의 현대미술과의 횡적인 관계"로 보느냐 아니면 갈등관계에서 파악하느냐에 따라 그것은 크게 달라진다. 횡적인 관계로 볼 경우 양자 간의 각기 다른 여러 조건으로 인한 갈등의 역학은 사라지고 구별적인 특성이나 개성만이 남으며, 그에 대응하는 태도나 방식에서의 주체성도 추상화되기 마련이다. 우리는 흔히 한국 현대미술은 서구의 모방이고 아류라는 말을 듣는다. 다 그렇다고 할 수야 없겠지만 그것이 전혀 근거 없는 말이 아님은 그간에

* 성완경, 앞의 글 86면.

나타났던 현상만으로도 충분히 수긍된다. 문제는 그것이 왜 아류화하고 왜곡되는가에 있다. 성완경은 그 이유를, 우리 미술가들이 서구 현대미술을 사회사적 맥락에서 보지 않으려는 데 있다고 했는데 이 지적은 옳다. 그보다도 더 중요한 이유는 양자 간의 갈등, 이를테면 세계인식이나 사고방식, 감수성 등의 차이에서 오는 갈등을 인식하지 못했고 그 갈등관계에 주체적으로 대응하지도 못한 때문이다. 그리하여 전후의 온갖 신미술이 유행처럼 받아들여지고 폐기되고는 했으며 하이퍼리얼리즘처럼 알기 쉬운 미술은 비교적 널리 보급된 반면 보다 지적인 성격의 것은 폐기되거나 아니면 본래의 이념과는 다르게 왜곡되고 획일화되었던 것이다.

다음은 우리 현대미술이 같은 기간의 우리 사회현실과 어떠한 긴장관계를 반영해왔는가 하는 문제이다. 주지하다시피 그 시기는 국내적으로는 자본주의 체제가 확립되고 산업화가 급속히 무질서하게 추진되었으며 대외적으로는 세계질서에로의 편입이 강화되었던 때이다. 이로 인해 정치적·경제적·사회적 문제들이 꼬리를 물고 일어나고 생활상의 변화와 갈등과 억압이 갖가지 형태로 나타났으며, 한편 이에 대응하여 인간다운 삶과 사회적 이상을 지향하는 민주화운동이 치열하게 전개되었다. 그런데 우리의 현대미술은 이같은 현실에 대해 아무런 긴장도 갈등도 나타내지 않았던 것으로 보인다. 서구 전위미술이 사회현실과의 갈등에서 보인 어떠한 몸짓이나 '미적 차원'에서의 이의제기도, 또한 이를 위한 예술상의 파괴나 창조도 없었다. 이일은 현대미술의 정당화는 내재적 요청에 의하며, "내재적 요청은 한편에서는 우리의 현실적 필연성 속에서, 또 한편으로는 미술의 자율적 필연성 속에서 다 같이 찾자"라고 하면서 자율적 필연성은 "현대적으로 그것도 과격하게 탈바꿈한 '예술지상주의'의 한 번안인 셈이다"라고 말하고, 나아가 "우리 현

대미술이 이 상반된 두 필연성의 역학관계에서가 아니라 기묘한 '중화상태'로서 서로를 상쇄하면서 공존하고 있는 데서 유형화되고 모방이니 유행이니 하는 낙인도 찍혀진다"[•]라고 분석하고 있다. 그렇다면 우리 현대미술은 '현대'이기 위해 어쩔 수 없이 '현대미술'을 선택함으로써 현실에 대한 인식과 긴장을 처음부터 포기한 셈이다. 한 예로 1960년대의 추상표현주의나 1970년대의 탈(脫)일루저니즘 회화가 그러한데, 어찌 그 길만이 '현대'이겠는가. 사실 우리 현대미술가들은 예술이 사회현실에 대해 이의제기를 하거나 발언하는 것은 '현대미술'이 아니다라는 일종의 도그마에 사로잡혀 있었다. 서구의 전위미술에서 보면 이것도 하나의 왜곡이 아닐는지 모르겠다.

현대미술의 전개 과정에서의 상호 갈등관계에서도 양상은 비슷하다. 현대미술이 전개되어온 20여년 동안 온갖 새로운 미술이 '전위'로서 나타나고 사라지고는 했지만 그 어느 것도 앞의 것에 대한 부정의 논리로 진행되지 않았다. 파괴와 창조의 에너지도 역학도 결하고 있었던 것이다. 서구 현대미술의 경우 전위로서 처음 나타날 때에는 대체로 두개의 요구(사회적 갈등관계에서 나오는 요구와 예술상의 요구)를 갖게 마련인데 우리나라에 수용되는 과정에서 앞의 것은 마치 우주선의 로켓같이 떨어져나가고 뒤의 것만, 그것도 피상적으로만 남게 된다. 사회현실과의 갈등도 사회현실의 요구도 없는 전위는 이미 전위가 아니다. 그것은 전위의 변질이고 '전위 아카데미즘'인 것이다. 이러한 양상이야말로 우리 미술이 서구미술에 대해 주변부 관계에 있음을 말해주고 있다.

• 이일, 앞의 글 124면.

4. 새로운 움직임

지금 화단 일각에서 일고 있는 새로운 움직임은 1970년대 중반경부터 싹트고 준비되어오다가 1980년대 들어 하나의 물결을 이루기 시작했다. 대체로 30대가 주축인 이 젊은 작가들의 등장으로 화단에는 생기가 돌고 창작의 활력과 풍요로움마저 느끼게 한다. 그간에 있었던 주목할 만한 작가의 개인전을 기억나는 대로 보면, 이만익전(1977, 1982), 오경환전(1978), 이상국전(1979), 노원희전(1980), 권순철전(1980), 심정수전(1981), 임옥상전(1981), 김경인전(1981), 박한진전(1981), 이철수전(1981), 오해창전(1982), 신학철전(1982), 박부찬전(1982) 등이며 동인전으로는 '제3그룹전'(1974 이후 매년), '십이월전'(1972 이후 매년), '사실과 현실전'(1978 이후 매년), '현실과 발언전'(1980 이후 매년), '임술년전'(1982) 그리고 중요 단체전으로는 '젊은 의식전'(1982, 1983), ''82, 인간 11인전'(1982) 등이다. 가히 물결을 이루어가고 있다는 느낌이 든다. 대개는 새로운 형식의 구상(具象)을 하는 작가들로 알려져 있는데 이를 보고 혹자는 또 하나의 유행이 서구에서 들어온 게 아니냐고 생각할지 모른다. 최근 미국에서는 '리얼리즘의 부활'이 새로운 물결을 일으키고 있고,[•] 지난해에는 서울에서 '프랑스 신구상회화전'이라는 것도 열린 바 있으므로 종래의 상식대로 하면 그렇게 생각하는 것도 무리가 아니다. 그런데 '리얼리즘의 부활'은 유행으로서는 아직 당도하지 않고 있고 '프랑스 신구상회화전'이 열리기 훨씬 전부터 이 움직임은 일고 있었다. 이 움직임은 그러므로 그런 것과는 전혀 상관없이 자발적이고 내재적 요구에 의해 생겨난 것임을 알 수 있다. 대부분의 경우 사회현실과의 긴장

• Hilton Kramer, "The Return of the Realists", *Dialogue*, 1982 Winter, 46~48면 참조.

관계에서, 더 직접적으로는 우리 현대미술에 대한 반발에서 비롯하고 있는 것으로 보이는데 그러나 그것이 단순한 반발이 아니고 현대미술을 체험한 자로서의 심각한 반성과 자각, 비판의식에서 나왔음을 우리는 각종 선언이나 개인 발언, 기타 자료를 통해 확인할 수가 있다.

돌아보건대 기존의 미술은 보수적이고 전통적인 것이든, 전위적이고 실험적인 것이든 유한층의 속물적인 취향에 아첨하고 있거나 또는 밖으로부터 예술 공간을 차단하여 고답적인 관념의 유희를 고집함으로써 진정한 자기와 이웃의 현실을 소외·격리시켜왔고, 심지어는 고립된 개인의 내면적 진실조차 제대로 발견하지 못해왔습니다('현실과 발언' 창립 취지문 중 일부).

내가 누구인지도 모르는 분열 상태에서 어떻게 표현이 가능한가. 자기 언어를 개발하고 사용하는 것을 포기하고 남의 것을 차용하는 것은 스스로 택한 식민화(植民化)이다. 진정한 예술은 이러한 현상을 체질적으로 거부한다. (…)
나는 격변하는 시대의 증인으로서 단순한 목격자가 아니라 이 시대를 살아야 하고 앞날을 준비해야 할 주인으로서 그림을 그린다. 살고 있는 이곳, 이 역사 속에서 작업한다('임옥상 개인전' 카탈로그에서).

우리가 갖고자 하는 시각은 이 시대의 노출된 현실이거나 감춰진 진실이다. 그것은 '인간' '사물' 또는 우리들 스스로가 간직해야 할 아픔이며 종적으로는 역사의식의 심화, 횡적으로는 공존하는 토양의 형성이다('임술년' 창립전 카탈로그에서).

아무거나 몇개 골라본 것인데, 이밖의 다른 많은 작가들을 포함해서 이들의 작업이나 의식에서 공통점은 투철한 자기인식, 즉 주체성의 확인이다. 그 눈으로 서구미술을 보고 우리 현대미술을 보고 미술의 의미를 물음으로써 일정한 비판적 시각과 논리를 획득한다. 이 움직임을 이루고 있는 작가나 그룹은 이념이나 태도에서 조금씩의 차이가 있으며 작품의 경우는 상당한 차이점을 보이고 있다. 그 가운데 이념과 목표가 뚜렷하고 비판정신과 창조적 활력을 보이고 있는 그룹이 '현실과 발언' 동인인 것 같다. 이 그룹은 그 명칭이 주는 직설적이고 도발적인 인상 때문에 가끔 오해를 받기도 했지만 인적 구성원의 사회적 지위로 보나 주장하는 바를 보더라도 오해하는 쪽이 오해받을 정도로 견실한 모임이다. 이 그룹의 동인이며 신예평론가인 성완경은, 1970년대의 그룹운동은 제도에 적응하기 위한 것이었으나 새로운 그룹운동은 제도화된 미술에 대한 전반적 검토와 비판에서 출발해야 한다고 하면서 다음과 같이 쓰고 있다.

결국 미술이 현실로부터 유리된 미술 자체의 폐쇄적인 논리 ─ 흔히 예술의 자율성이라는 이름으로 변호되기도 한다 ─ 속에서 발전할 길이란 없다는 것을 인식하는 게 중요하다. 예술가에게 가장 소중한 가치가 '자유'라면 이 자유는 오늘의 예술이 어떤 '처지'에 놓여 있나를 인식하는 데서 시작되어야 할 것이다. 상상력의 공간과 현실 공간의 일치를 지향하는 것, 그것을 가로막는 어떤 힘에도 현실적으로 대응하는 것, 이것이 예술가의 참된 자유일 것이다.•

• 성완경, 앞의 글 90면.

실로 온당한 발언이다. 유리되어 있는 현실과 예술의 관계를 회복하자는 것, 상상력의 공간과 현실의 공간을 일치시키자는 말에 색안경을 끼고 볼 필요는 조금도 없다. 또 미술의 순수성이 순수주의로 둔갑하여 창조의 자유가 구속되고 있는 우리 현실을 비판한 것도* 당연한 발언이다. 아무튼 이 그룹의 작가들은 비판적 시각으로 우리 현실을 보고 제도화된 질서에 이의제기를 하고 있는 것이다. 이 이의제기는 '미적 차원'에서 또 그것을 통해, 오늘날 우리의 삶을 억압하는 타락한 감수성과 도구화된 이성을 공격하고, '보는 눈의 혁명'을 꾀하고 새로운 요구를 전달하는 새로운 언어의 개발로 나타나고 있다. 이들의 작업과 작품은 그러므로 일상적인 시각에 충격을 주기도 하고 당황하게 만들기도 한다. 이 그룹은 그룹으로나 개개인으로나 문제가 없지도 않다. 예컨대 주장과 작업 사이의 불일치라든가, 대중의 예술경험을 고려함이 없이 관념적으로 상정한 대중을 위해 작품을 한다거나, 사회현실에 대한 역사적 시각을 보여주지 않는다거나, 엘리트주의에 빠질 위험이 있다거나 하는 것들이 그러하다. 그럼에도 불구하고 미술의 제도화·특권화·신비화에 도전하고 미술을 일상생활 속에, 대중의 손에 돌려주려고 노력하며 더구나 '현대미술'이 부정한 것들을 재부정하는 논리를 뚜렷이 하고 있다는 점에서 진정한 전위로서의 성격을 띠고 있다. 당연한 일을 당연히 하는 것이 결코 전위일 수가 없는데도 그것이 당연하게 인정되지 않는 전도된 상황에서 우리가 살고 있는 것이다. '현실과 발언'이 나온 이후 바야흐로 그룹다운 그룹이 생겨나고 있는 것은 이들에게 자극받은 바 크다. '젊은 의식' '임술년' '마루'같이 더 젊은 세대의 모임이 그 예로

* 최민·성완경 공편 「미술의 순수성과 현실의식: 좌담」, 『시각과 언어』, 열화당 1982. 이 가운데 김정헌과 오윤의 발언이 특히 주목을 끈다.

금후의 활동이 주목된다.

그런데 그룹도 그룹이지만 이 새로운 움직임에서는 개개의 작가들의 경우 더 내실 있는 작업과 성과를 보이고 있다. 우선 자기인식과 자기실현이라는 과업을 한국적인 데서 추구하고 있는 일련의 작가들을 들 수 있다. 이를테면 한국 고유의 아름다움과 정한(情恨)을 알기 쉬운 언어로 형상화한 이만익이 그렇고, 그와는 다른 시각에서 민중의 강인한 생명력과 억척스런 삶을 견고한 선과 형태로 새겨나가고 있는 오윤·이상국·이철수 등이 그러하다. 한편 심정수·김경인•·노원희 등은 일그러진 개인적·사회적 삶이나 감추어진 진실을 추구하고 있는데, 심정수의 육체(조각)는 그러한 고통의 언어이다. 그런가 하면 김정헌·신학철 등은 강요되고 위장된 오늘의 소비사회의 허상을 각기 다른 시각과 기법을 통해 보여주고 있다. 특히 신학철의 경우 물질에 침범되고 강요된 욕망에 지배당하는 현대인의 삶을 가차 없이 폭로하는가 하면, 우리 근대사의 몸부림을 탁월한 솜씨로 시각화하고 있다.•• 한편 임옥상의 경우는 우리의 잠재된 의식 속에 도사린 어떤 예감·위기·억압·변혁의 이미지를 초현실주의적인 방법으로 드러내고 있다. 흔히 그의 작품에 붉은색이 많다는 이유로 이상한 오해들을 하는 것 같은데 그의 그림은 바로 그처럼 왜곡되고 불건강한 사고방식에 충격을 가한다. 그림 속의 사실적 형상은 전혀 현실적인 차원의 것이 아니다. 그밖에 예술의 신비화·특권화를 타파하고 일상적인 것으로 돌리려는 주재환·민정기 같은 작가들의 작업도 빼놓을 수 없겠다. 이상은 몇몇 사람을 살펴본 데 불과하

• 졸고 「타락한 인간상을 밝히는 추의 미학」, 『계간미술』 1982년 겨울호, 127~34면 참조(이 책 298~310면).

•• 졸고 「물체, 인간 그리고 역사」, 『신학철전』, 서울미술관 1982 참조(저작집 제3권 34~38면).

며 이 정도로도 대충 짐작할 수 있으려니와 그들의 작품은, 요컨대 강요되었던 질서와 안정의 정신적인 희생, 즉 벽 장식에 지나지 않는 진부한 그림들과 현대적 사고와 위상을 추구하는 난해한 작품 사이에서 미혹되고 병들어가는 대다수인의 감수성과 상상력과 이성을 회복시키고자 하는 건강한 작업임을 확인할 수 있다. 그러나 이들의 작품에 대한 구체적인 평가는 다음 기회로 미루기로 한다.

5. 1980년대의 전망과 과제

새로 일기 시작한 일련의 움직임으로 이제 우리 현대미술은 새로운 단계를 맞이하고 있다. 이 움직임은 1970년대의 사회 진행 방향과 우리 화단 현실 및 현대미술에 대한 위기의식에서 싹트고 그에 대한 이의제기로 전개되고 있다. 지금까지 '현대'이기 위해 선택했던 우리 '현대미술'이 잃어버린 현실을 되찾고, 미술을 진지하고 열띤 삶의 한가운데로 끌어오자는 당연하고 정당한 요구가 나오고 있다. 그리하여 미술과 현실과의 긴장 내지 갈등관계를 인식하고 겸허하게 받아들임으로써 선택의 폭을 넓히고 창조의 새 지평을 열려는 움직임으로 진행되고 있다. 이대로 가면 식민지 시대 이래의 우리 미술에 질적 변화를 가져오게 될 것이다. 1970년대 중반까지만 해도 그것은 한갓 기대에 지나지 않았으나 이제 현실로 나타나고 있다는 것이야말로 역사의 진전을 말해준다. 이 움직임에 대해 그것은 '현대미술'이 아니라거나 심지어는 불온시하려는 태도마저 엿보인다. 이같은 태도와 사고방식은 우리의 생활 구석구석에서 갖가지 형태로 삶을 제약하고 억압해온 논리에 다름 아니다. 그 것은 기존 질서와 결합하여 더욱 강화된 힘으로 도전해올지도 모른다.

1980년대의 미술은 이러한 도전과 응전으로 전개될 것이며 이 싸움에서 승리하기까지는 험난한 고비를 이겨내야 할 것이다.

이제 그 작업이 젊은 작가들에 의해 개시되어 서서히 확대되고 있다. 이들은 아직 서구 현대미술의 체험과 시각과 논리에서 완전히 벗어나지 못하고 있는데 이를 비판적으로 극복하면서 자기의 시각과 자기의 언어를 찾고 나아가 민중의 언어로 높여나가는 일이 시급하고 중요한 과제가 아닐까 한다. 그렇게 함으로써 우리의 제반 현실적 요구와 특히 민중적 요구에 응하며 그에 부응할 만큼 충분히 성숙된 미술을 창조해 갈 수 있을 것이다. 한편 서구로부터 제3세계로 눈을 돌려 그들과의 민중적 동질성을 확인하고 상호유대를 강화하는 노력도 게을리 말아야 할 것이다. 이 모든 일은 말처럼 쉽지 않으며 힘들고 지루한 작업이 되겠지만 그러나 1980년대는 그 일을 해나감으로써 우리의 미술도 인간해방과 역사발전의 대열에 동참하는 영광을 얻게 될 줄 믿는다.

『한국문학의 현단계 II』 창작과비평사 1983

문인화의 종언과 현대적 변모

1. 근대화의 한계

우리나라 근대화의 기점을 어디에 둘 것인가에 관해서는 사학자 사이에서도 의견이 엇갈려 있는 듯하다. 그러나 '근대'라는 것을 역사발전에 입각하여 이른바 근대적 시민사회를 실현한 단계라고 말한다면 우리나라 근대화의 발단을 이룬 것은 아무래도 강화도조약(1876)과 동학혁명(1894)이라 할 것이다. 강화도조약은 우리나라가 굳게 닫고 있던 쇄국의 문을 열고 세계사의 흐름에 호흡을 같이하기 시작한 출발점이 되었으며 동학혁명은 반식민·반봉건의 기치를 높이 들고 안팎의 적들에 대한 투쟁을 개시한 사건이었기 때문이다.

그러나 주지하다시피 문호개방으로 서구의 신문명이 흘러들어오기 시작했지만 동시에 그것을 가지고 온 열강의 식민지 쟁탈장을 불가피하게 했으며 동학혁명이 일제 침략군과 그와 결탁한 봉건세력에 의해 괴멸적 타격을 입게 됨으로써 자주적 근대화를 향한 노력은 그 첫 시련을 겪게 되었다. 그후 식민지 쟁탈전에서 승리를 거둔 일제가 단독으로 우

리나라를 차지하게 되자 한국의 근대화는 모름지기 '식민지적 근대화'로의 길을 걸을 수밖에 없었던 것인데, 그것이 정치나 경제에서뿐만 아니라 사회와 문화 면에서도 빼놓고 생각할 수 없는 역사적 제약이었다.

어떻든 문호개방과 갑오경장에 의해 일기 시작한 '개화' 바람은 개화백경(開化百景)에서 보듯 전통적인 관습과 사고, 생활양식과의 사이에 갖가지 갈등과 마찰을 일으키면서 혹은 일제의 식민지 정책에 의해 변모·굴절되면서, 그러나 조금씩 우리의 생활을 '근대적'으로 바꾸어놓기 시작했다. 서구문물, 즉 근대 서구의 사상·질서·제도·생활형태 등이 도입되고 생활의 모든 분야에서 새로운 것에 대한 각성과 개혁이 진행되었다. 산업과 화폐경제의 발달로 도시가 성장하고 법제의 개혁과 신교육의 보급은 인간의 권리와 존엄, 평등에 대한 자각을 촉구하여 가치관의 커다란 변화를 몰고 왔다. 그리하여 전통사회의 질서가 서서히 무너지고 양반계급의 일부와 지주 또는 신흥자본가 계급이 이른바 근대적 부르주아지(중산계급)를 이루면서 새로운 사회의 주역으로 등장하였다. 구한말에서 역사의 전환기에 활약한 개화인사들이 모두 이 계급출신이었다 함은 익히 알려진 사실이다.

문호개방 이후 한일합방까지 30여년 동안에 위로는 일부 귀족층과 관료들에 의해, 밑으로는 '독립협회'를 중심으로 한 부르주아 지식인들에 의해 우리의 근대화 작업(개화운동)이 추진되어 비록 제한된 형태로나마 제도의 근대화, 생활의 근대화를 이룩하였다. 특히 후자가 식민주의에 맞서 근대 서구문화를 적극적으로 도입하고 그것을 대중적 차원으로 전개한 것이 애국계몽운동이었다. 그런데 1910년 한일합방과 더불어 강화된 일제의 식민지 체제와 애국계몽운동 사이의 마찰은 우리의 근대화 작업으로 하여금 크나큰 갈등과 마찰을 빚게 하였다.

2. 사회사적 배경

사회사적으로 보면 이 시기를 전후하여 근대적 사회의 기틀이 잡혀지기 시작하고 소수 부르주아지가 새로운 문화 담당자로서의 성격을 뚜렷이 나타내게 되었다. 시간이 흐름에 따라 부르주아지의 수가 조금씩 늘어나고 그 존재나 역할도 그만큼 커지게 되었는데 그러나 이들에 의해 추진되었던 애국계몽운동은 마침내 일제의 탄압을 받아 굴절되어갔다. 즉 이들은 우리나라의 근대화를 위해서는 당장의 '항일'보다도 우선 선진제국(先進諸國)의 문화를 받아들이는 일이 급선무라고 생각한 나머지 "빈말 맙시다. 배우기만 합시다. 걱정 맙시다. 근심 맙시다. 배우기만 합시다"라는 최남선(崔南善)식의 계몽주의로 기울어지게 되었다.

따라서 당연히 정치·행정·제도 등, 실제적인 분야의 근대화 작업은 일제의 손에 맡긴 채 사회와 문화 분야의 근대화만을 담당하는 방향을 취했다. 그리하여 이들 부르주아 지식인 및 그 자제들은 다투어 일본 유학을 하고 거기에서 자유주의 사상, 자유연애, 신학문, 신소설, 신극(新劇), 양악(洋樂), 양화(洋畵), 요컨대 신문화를 배웠고 돌아와서는 몸소 그것을 생활하고 또 보급하기에 힘썼다. 이들에 의해, 더 많이는 식민지 정책과 식민지 모국인들에 의해, 사회생활과 문화의 근대화는 일반 대중에게도 점차 보급되어갔는데 3·1운동 이후 '문화정치'는 이 방향을 더욱 가속시켰다고 할 수 있다.

'문화정치'란, 3·1운동이라는 민족적 저항에 놀란 일제 당국이 내건 회유정책이지만 그 속셈은 정치와 문화를 분리시킴으로써 식민지 체제를 더욱 공고히 하려는 기만적인 술책의 하나였다. 이 문화정치의 덕분으로 어떻든 1920년대와 1930년대에 신문화운동은 활발히 전개되었고 그런대로 상당한 성과를 거두었다. 그런데 부르주아 지식인들에 의해

주도된 이 신문화운동은 근대화에 있어 다음 두가지의 결정적 차질을 가져왔다.

그 하나는 신문화운동이 비정치적이요, 반사회적인 서구 근대문화를 좇음으로써 결과적으로 정치와 문화를 분리시키려는 식민지 정책에 부합했을 뿐 아니라 오늘날까지도 문화의 비정치화·비민족화를 용인하는 고정관념을 낳게 하였다. 다른 하나는 신문화(서구문화)와 전통문화 사이의 심한 마찰과 갈등, 그리고 그 갈등이 하나로 지양되지 않은 채 이를테면 양복과 한복, 양옥과 한옥, 양악과 국악, 서양화와 동양화와 같이 이중구조를 낳게 했다는 점이다. 이 이중구조는 이질적인 두 문화가 마주침으로써 일어나는 필연적인 현상이라고 말할 수 있겠으나 문제는 한세기가 가까워오는 오늘날까지도 그것이 해소됨이 없이 길게 꼬리를 물고 내려오고 있다는 데 있다. 이런 것이야말로 식민지적 근대화가 우리 문화에 끼친 질곡 ─ 역사적 제약이라고 하지 않을 수 없다.

미술에서의 근대화도 말할 것도 없이 신문화 섭취의 일환으로 개시되었다. 구체적으로 말한다면 구한말의 관리이면서 지식인이었던 춘곡 고희동이 일본으로 건너가서 이른바 '양화'를 공부하고 돌아오는 데서부터 비롯한다. 고희동은 따라서 우리나라 최초의 양화가로서 우리나라 사람으로서는 맨 처음 양화를 그리고 소개한 사람이지만 스스로의 갈등과 일반인의 양화에 대한 인식 부족으로 얼마 안 가서 동양화로 재전향해버렸다. 그야 어떻든 그가 배워온 것은 양화와 더불어 근대적 미술활동 방식이었다. 그것은 그가 주도했던 '서화협회(書畵協會)'의 결성과 활동으로 나타났는데, 서화협회는 당시 우리나라 서화계의 원로 저명작가들로 이루어진 단체였지만 그 활동은 우리나라 근대미술에서의 신기원을 이룩했다. 즉 서화협회는 최초의 본격적인 그룹활동이었다는 것, 일반 대중 상대의 공개적인 전람회를 처음 시작했다는 것, 따라서

미술이라는 분야가 독립성을 띠고 나타났다는 것 — 화단(畵壇)의 형성, 강습소를 두어 도제(徒弟)제도를 버리고 근대적 교육을 실시했다는 것 등이다. 즉 왕조시대로부터 시민사회 시대로의 전환을 이룩한 것이다.

이 전환은 '서화협회전'(1921)이 시작된 다음 해 조선총독부의 '조선 미술전람회'가 창설되고 일본 유학생이 늘어나며 미술강습소가 여기저기 생기기 시작한 1930년대를 전후하여 급속한 진전을 나타내었다. 이로 말미암아 미술에 대한 인식, 예술의 수요층과 예술작품의 분배방식, 미술가의 사회적 위치 등에도 커다란 변화가 일어났다. 먼저 전람회 방식을 통해 누구나 예술작품을 감상할 수 있게 됨으로써 일반 사람의 미술에 대한 인식이 새로워지고 따라서 그것은 미술의 대중화·민주화에의 길을 열었으며, 한편 수요층은 지난날의 패트런이었던 왕가(王家)나 귀족 혹은 사대부 계급에서 점차 새로운 관료층 또는 신흥 부르주아지로 바뀌었으며 예술작품은 완전히 상품으로서 거래된다. 그리고 미술가는 전문적인 기술을 가진 일종의 지식인으로 대접받게 되었다. 지난날 사대부가 여기(餘技)로 삼았던 것 이외의 창작행위는 천기(賤技)요, 미술가를 천직(賤職)으로 생각했던 것에서 보면 미술가의 이런 지위 향상은 가장 괄목할 만한 변화라고 하지 않을 수 없다. 이것은 물론 사회적 변화에 따른 현상이었으되 직접적으로는 서양미술의 도입으로 인한 것이었다.

이리하여 미술지망생, 미술가가 증가하고 서양미술이 활발히 도입되면서 1930년대에 가서는 미술에 대한 사회적 승인이나 미술활동의 근대적 질서가 미숙한 대로 모양을 갖추게 되었다. 그런데 우리 미술의 근대화는 구조적으로 식민지 체제에 의해 제약되어 있었다. 그것은 서양의 미술을 일본을 통해 받아들여야 했다는 것, 일본 미술가들에 의해 인정받아야 했다는 것, 일본 미술가들이나 화단의 동향에 따르게 마련이

라는 것 때문에 우리의 화단은 곧 일본 화단의 한 지방적 존재에 지나지 않았던 것이다. 전통회화(동양화)는 비교적 덜한 편이었지만 그러나 그것 역시 기본적으로는 여기서 벗어나지 않았다.

8·15해방과 더불어 이 질곡은 사라졌다. 8·15해방은 확실히 역사적 대사건이었다. 우리 민족이 주권을 되찾았다는 의미에서뿐만 아니라 생활의 거의 모든 분야에서 변화를 가져다주었기 때문이다. 자유주의·개인주의·민주주의가 우리의 생활 속에 침투하면서 그때까지도 남아 있던 갖가지 낡은 질서의 잔재가 하나둘 제거되기 시작했다. 계층 간의 이동이나 변화도 두드러지게 나타났다. 문화교류도 국제적으로 확대되었다. 그러나 이 모든 변화 가운데 가장 결정적인 것은 남북분단과 6·25동란이라고 할 수 있을 것이다. 한 민족과 한 나라를 전혀 이질적인 두개의 체제로 갈라놓았으니까 말이다. 아무튼 이리하여 남과 북은 각각 체제를 달리하는 단독정부가 들어서고 6·25를 치른 다음 서로 다른 두 체제는 더욱 굳어졌는데, 남쪽의 대한민국은 자유민주주의, 자본주의 체제로 급속히 개편되었고 그에 따라 우리의 생활양식이나 가치관, 생활감정도 바뀌어갔다. 그것이 사회생활 면에서 뚜렷이 나타나기 시작한 것은 1950년대 후반부터라고 할 수 있겠는데 그후 오늘날에 이르기까지 사회생활에서의 변화는 이러한 체제가 진전됨에 따라 더욱 심화되어갔다.

이렇게 볼 때 미술 분야에 있어서도 8·15해방, 정부수립과 더불어 여러가지 변화가 일어났다. 먼저 손꼽을 수 있는 것은 미술교육 기관의 출현과 미술활동의 현저한 증가이다. 미술교육을 전문으로 하는 대학이 생겨나고 거기서 근대적 교육을 받은 미술가가 배출되기 시작했다. 이와 아울러 미술가들의 단체 또는 그룹이 생겨나고 단체전, 그룹전, 개인전 등이 활발히 전개되었다. 미술가와 미술활동의 증가는 미술 인구의

증가를 동반했을뿐더러 미술행위의 폐쇄적·특권적 울타리를 무너뜨리게 했다.

　다음은 미술교류가 국제적 차원으로 확대됨으로써 외국의 갖가지 새로운 미술을 직접 받아들이고 우리나라 미술가들이 국제무대에 참가할 수 있게 되었다는 점이다. 이리하여 자유주의적·개인주의적 창작 방향이 지배적인 경향을 이루고 국제주의가 크게 유행하기에 이르렀다. 이와 함께 미의식이나 예술관이 다원화되고 창작이념 및 가치의 혼란을 불가피하게 하였다. 오늘날 우리 화단에는 전통적 미술에서부터 서구의 최신 전위미술에 이르기까지 실로 다양한 미술이 공존하고 있는 것이 그 반증이 된다. 그밖에 예술 수요층, 예술작품의 분배방식, 미술가의 사회적 위치 등도 크게 신장되었는데 그러나 이는 1930년대의 그것에서 구조적으로 바뀐 것은 아니다. 다만 1960년대 후반부터·베블런(T. B. Veblen)의 이른바 '현저한 소비(消費)'가 노골화됨에 따라 저명한 작가들이 달리 직업을 가짐이 없이 작품 제작만으로 풍족한 생활을 할 수 있게 된 점이 다르다. 이 모든 것은 요컨대 자본주의 체제가 진전됨에 따라 우리나라도 유럽이나 미국처럼 자본주의적 예술생산과 소비, 예술형태를 뚜렷이 드러내게 되었음을 뜻한다.

3. '동양화'라는 것

　오늘날 우리가 사용하고 있는 '동양화'라는 말이 언제 어떤 연유에서 생겨난 말인지 분명하지 않다. 그것이 처음 쓰이기 시작한 것은 1920년대 초엽으로, 당시의 신미술이던 '서양화'에 대비시켜 편의상 전통적 회화를 포괄적으로 지칭한 데서 비롯된 것 같다. 이 말이 결정적으로 공칭

(公稱)되기는 '조선미술전람회'가 처음 시작될 때 '동양화부(東洋畵部)'와 '서양화부(西洋畵部)'라는 명칭을 붙이면서부터로 알려지고 있다.

그후 이 말은 아무런 비판이나 저항감 없이 쓰이면서 오늘날에 이르렀는데, 엄격한 의미에서 '서양화'라는 말이 서양인 자신의 말이 아니듯이 '동양화'라는 말도 온당한 개념이 못된다. 왜냐하면 우리가 말하는 동양화란 지난날 중국문화권에 속했던 나라, 즉 극동지방의 회화양식일 뿐, 중동이나 인도의 회화양식과는 다르기 때문이다. 그렇기에 서구인들은 국가를 중심으로 하여 이를테면 인도회화, 중국회화, 일본회화, 그리고 한국회화라고 말하지 동양화(oriental painting)라고는 하지 않는다. 동양화라는 용어는 그러므로, 우리 근대화 과정의 모순의 산물이며 식민지적 잔재의 하나라고 하겠다.

그야 어떻든 서양의 회화는 서양인의 세계상 ── 사상과 정신, 생활태도, 감수성의 산물인 데 반해 동양화는 중국문화권이 대표하는 세계상의 산물이며 그것이 우리에게는 전통회화로서 발전해왔다. 서양의 회화는 한마디로 말해서 인간중심주의, 합리적 정신을 토대로 하였다. 반면 동양화는 '무위자연(無爲自然)', 즉 있는 그대로의 자연의 질서와 법칙을 따르는 자연지상(自然至上)의 세계관에서 비롯됐다. 그것은 자연을 존중하고 예찬하는 단순한 자연주의가 아니라 자연을 만물의 근본으로 보며 인간이나 인간의 삶 자체도 자연의 도에 따라야 한다는 데 있다. 동양(중국)에서 산수화가 가장 일찍, 그리고 가장 중요한 회화 장르로 발달하게 되었던 까닭도 여기에 있었다.

이렇게 하여서 동양화는 중국에서, 주지하다시피 북종화(北宗畵)와 남종화(南宗畵)의 두 흐름으로 나뉘어 발달했는데, 그것은 남북의 각기 다른 지리적 조건 때문이기도 했지만 화가의 신분관계와 이념 및 제작 방법이 더 결정적인 원인이었다. 즉 북화는 화원(畵院)의 직업화가들이

그리되 자연의 재현(형사形似)을 중시한 데 비해 남화는 문인이나 사대부 혹은 선승들이 고결한 마음의 표현(사의寫意)을 목표로 삼았다. 남화는 따라서 정신주의·주관주의라 할 수 있고 작가의 인격·교양·생활태도가 요체를 이룬다. 이것은 아무나 그릴 수 있는 것이 아니라 고결한 인격과 높은 교양, 바른 생활태도를 겸비한, 다시 말해서 "만권의 서적을 읽고 만리의 길을 가는" 사람만이 할 수 있는 것이기에 직업화가가 그린 그림과 구별하여 '문인화'라 불리었던 것이다.

문인화는 대상을 그린다기보다 자아의 표현이므로 시서화(詩書畵)의 일치를 주장하고 문기(文氣) 혹은 서권기(書卷氣)를 내세우며, 현실세계보다도 마음속에 품은 이상세계를 추구하고 엄동풍설에도 굴하지 않는 매화나 대나무에 자신의 심정을 투영시켰다. 문인화에서 관념산수(觀念山水)와 사군자가 가장 중심적인 모티프가 된 까닭도 여기에 있다. 이러한 문인화는 청말의 일급 문인들, 특히 동기창(董其昌)의 상남폄북론(尙南貶北論) 이후 동양화의 주류가 되었고 우리나라에서는 주지하는 바와 같이 조선조 후반의 추사(秋史) 김정희(金正喜)에게서 그 절정을 이루었다.

남화·북화를 막론하고 화법의 으뜸을 '기운생동(氣韻生動)'으로 친다든가 여백의 공간구성을 한다든가 그밖에 기법이나 재료에 있어서 서양의 회화와 판이한 동양화의 특색을 가지고 있다. 그리고 그것은 우리 회화의 전통으로서 오늘에 넘겨지고 있다.

그러나 엄밀한 의미에서 동양화는 지난날의 회화양식이다. 시대가 바뀌고 사회제도·가치관·생활양식이 근대화해버린 오늘날 동양화를 굳이 고집해야만 할 것인가? 그것은 양옥에 대한 한옥처럼 언제까지나 양립할 수 있는 것인가? 특히 본래적인 의미의 문인도 사대부도 사라졌고 학자와 관료는 직업인이 되고 지필묵으로 글을 쓸 필요가 없게 되었

으며, 화가 역시 전문적 직업인이 되어버린 지금 문인화를 누가 이어받을 것이며, 지킬 수 있다면 어디까지일 것인가 하는 문제가 생긴다. 이 문제야말로 오늘의 창작가가 일반적으로 부닥치는 고민의 하나이다.

4. 전통회화와 서양회화의 갈등 속에서

허버트 리드는 "미술은 세계를 시각적으로 파악하는 수단"이며 "미술사는 인간이 세계를 본 갖가지 방법의 역사"라고 말한 바 있다. 이렇게 볼 때 우리 근대회화사에서 '세계를 보는 방법'이 언제부터 어떻게 바뀌었으며 특히 동양화에서 그것이 어떻게 나타났는가 하는 점을 당연히 살펴보아야 할 것이다. 미술(혹은 그림)이 '세계를 보는 방법'이라고는 하지만 그것이 구체적으로 나타나는 것은 '시각(視覺)'과 '표현(表現)'을 통해서이다. '시각'이란 무엇을 어떻게 보며 '표현'은 그것을 어떻게 나타내는가를 뜻한다. 따라서 우리가 우리나라 미술의 근대화를 미술이라는 독자적인 논리에 의해서 묻고자 할 때 이 '시각'과 '표현'이 언제부터 새롭게 바뀌어 나타났는가를 살피는 일이 된다.

앞에서 본 바와 같이 우리 미술의 근대화는 서구문명의 전래, 직접적으로는 금세기 초 서양회화의 도입과 더불어 비롯했다. 그러나 그것은 예술에 대한 인식이나 그 활동방식이 근대화되기 시작했다는 것이지 창작내용이 바뀌기 시작했던 것은 아니다.

그 실례를 우리는 전환기(轉換期)에서의 화가들에게서 보게 되는데, 이를테면 심전(心田) 안중식(安中植)은 당시로 보아 개화인사의 한 사람으로서 중국에도 가고 일본에도 가서 근대문명을 호흡한 사람이었지만 그의 그림은 조선조 말의 전통회화를 그대로 답습하고 있었다. 한편 춘

곡 고희동은 이에 반발하여 일본에 건너가 처음으로 서양의 회화를 배웠지만 얼마 안 가 동양화로 전향했고, 동양화에서 이렇다 할 혁신을 이룩하지 못한 채 전통회화를 고수했다. 고희동은 말하자면 동양화와 서양화라는 두개의 이질적인 세계 사이에 갈등을 겪은 최초의 화가였던 셈인데, 안중식이건 고희동이건 우리 근대회화에의 길을 찾는 데서 모두 실패하였다.

그후 안중식에게 또는 서화미술원(書畵美術院)에서 배우고 나온 이른바 제2세대들도 고희동이 겪은 갈등을 똑같이 경험하게 된다. 전통회화와 서양회화는 재료나 기법이 다르다는 것만이 아니라 그 세계, 즉 정신이 전혀 이질적이기 때문에, 더구나 서양회화가 바로 근대적인 것이라는 충격 때문에 이들이 느끼는 고민과 갈등은 그만큼 컸다. 그러면서도 이들은 선배들처럼 전통에 안주하거나 좌절하지 않고 새로움을 추구했으며 그것을 두 회화세계의 절충에서 찾기보다는 서양회화에 대한 동양화라는 이원성을 지키면서, 다시 말해서 동양화의 근대화라는 테두리 속에서 새로움(근대성)을 모색하였다.

그것은 크게 두개의 방향으로 전개되었는데, 하나는 이상범(李象範)·노수현(盧壽鉉)·변관식(卞寬植)·박승무(朴勝武) 등의 현실주의적 경향(실경산수實景山水)이고 다른 하나는 이한복(李漢福)·김은호(金殷鎬)·이영일(李英一) 등의 신일본화적(新日本畵的) 경향이었다. 앞의 사람들은 전통회화의 이념이나 화법을 토대로 하면서 우리나라의 현실감 넘치는 산수를 각기 개성적인 양식으로 발전시켜간 사람들이었다. 이들은 전통회화의 이념이나 화법을 끝까지 벗어나지 못했다는 점에서 전혀 근대적이 아니라고 할 수 있을지 모르나 그 테두리 내에서 시각과 표현의 변화를 이룩했다는 점에서는 하나의 진전이었다고 하겠다.

한편 뒤의 화가들은 이들에 비해 훨씬 진취적인 면을 보여주었다. 이

들은 모두 일본에 유학하여, 근대화한 일본화, 즉 신일본화법을 익히고 한편 그것을 전통화법과 절충시킴으로써 하나의 혁신을 꾀했던 사람들인데, 그 혁신은 먼저 소재의 선택에서 나타났다. 즉 이들은 전통회화의 장르나 화제(畵題)를 피하고 일상생활의 정경이나 풍속 등을 과감히 택함으로써 비록 그것이 귀족적 취향이기는 하지만 그림 속에 현실생활을 끌어들이려고 했다. 화면구성이나 기법 역시 전통회화의 그것을 배격하고 자유로운 구성과 섬세한 기법을 구사하였는데 특히 정교한 필선(筆線)과 밝고 장식적인 색채 표현이 두드러진 특색이었다. 이 경향을 대표하는 화가가 이당(以堂) 김은호(金殷鎬)였으며 그의 기량과 명성, 영향력은 그의 문하생들로 하여금 당시 화단에서 뚜렷한 에꼴(화파畵派)을 이루게 하였다. 그런데 이러한 혁신이 우리의 자주적인 시각갱신으로 이루어진 것이 아니라 근대 일본화의 영향이었다는 점과 그것이 당시의 지배적인 양식을 이루었다는 점에서 비판받을 여지를 가지고 있다.

이와 관련시켜 한가지 주목할 점은 1920년대에 이르면 엄격한 의미에서 전통회화의 개념이나 기준, 따라서 이념이나 방법이 도전을 받아 와해되는 징후를 나타내게 된다는 사실이다. 즉 남화, 북화, 문인화 또는 장르 간의 구별이 모호해지기 시작하는데 이는 사회변화와 화가의 사회적 지위의 변화에 따른 현상이었다. 예컨대 사대부가 역사의 무대에서 사라지고 화가가 전문적 직업인이 됨에 따라 사대부의 교양이나 고결한 인격으로부터 '문인화의 요구'만이 떨어져나와 하나의 양식이 된 것이 그러하다. 그 때문에 오늘날 문인화를 즐겨 그리는 화가가 반드시 높은 교양이나 고결한 인격의 소유자라고 할 수 없을뿐더러 본인 스스로도 그렇게 행동하지 않고 남이 그것을 요구하지도 않는다. 이것이 아마도 일제의 말발굽 아래 짓밟히면서도 그에 항거하는 화가가 없

었고, 그들의 작품에서 원말사대가(元末四大家)나 청조(淸朝)의 석도(石濤), 팔대산인(八大山人)과 같이 정말 격조 높은 문인화를 찾아볼 수 없는 이유인지도 모르겠다.

이 제2세대의 화가들은 모두 왕성한 창작생활을 하는 한편 1930년대에 와서는 제각기 화숙(畫塾)을 차려 후진을 교육하였다. 그들 밑에서 다음 세대의 화가들이 배출되었는데, 김은호의 낙청헌화숙(絡靑軒畫塾)으로부터 김기창(金基昶)·장우성(張遇聖)·이유태(李惟台)·조중현(趙重顯) 등이 나왔고 이상범의 청전화숙(靑田畫塾)에서는 배렴(裵濂)·심은택(沈銀澤) 등이 나왔다. 그리고 이보다 앞서 해강(海岡) 김규진(金圭鎭)이 개설한 서화연구소(書畫硏究所)로부터는 이응로(李應魯)·김영기(金永基) 등이 배출되었으며 이밖에 노수현의 심산화숙(心汕畫塾), 허백련(許百鍊)의 문하에서도 각각 신진화가들이 배출되었다. 이들은 한국 동양화의 이른바 제3세대를 이루면서 의욕적인 창작활동을 전개하였는데 거의 모두가 '선전'과 '협전'에서 활약하였고 각 화숙별로 동인전도 가졌다.

이들 제3세대가 등장하기 시작한 1930년대에는 생활의 모든 분야에서 근대화가 크게 진전되고 있었을 뿐 아니라 신문화운동이 새로운 양상을 나타내기 시작했다. 이를테면 문학의 경우 서구의 모더니즘이 도입되었고 미술에 있어서는 인상주의, 후기 인상파 회화, 그리고 야수파와 입체파, 추상회화까지도 극히 제한된 일부 화가들에 의해서이기는 하지만 소개되고 있었다. 특히 당시 장우성의 글이 말해주는 바와 같이 "근래 신문화의 발달이 실로 나아감에 따라 다시 오늘의 동양화로서의 새로운 감각과 형태를 갖추고, 순수예술로서의 특수한 의의와 사명이 바야흐로 선진화단(先進畫壇)에 고조되고 있음"에 자극되어 이들 젊은 화학도(畫學徒)들은 "끝없이 그 어떤 여명의 새 단계에 나아가려는 이

상에 불타고 있었다."●

이리하여 이들 제3세대 화가들은 그들의 스승들이 터놓은 길을 더 적극적으로 밀고 나가면서 근대성을 획득하기 위해 시각과 표현의 혁신을 도모했던 것인데, 이때 이들이 본 '여명의 새 단계'는 '선진화단'이었고 그 새로움은 곧 신일본화였다. 그리고 그것은 이당 김은호 문하 출신의 화가들이 더 적극적이었다. 이들은 화제를 보다 현실적인 것으로 택했을뿐더러 화법에서도 남화, 북화, 신일본화적인 것, 심지어 서양화의 사생법(寫生法)이나 구도까지도 두루 섭렵하면서 새로운 동양화를 추구하였다. 그 경향은 대체로 밝고 고운 채색화로서 청전(青田) 계통의 수묵화와는 대조를 이루었으며 산수보다는 인물을 주로 하였다. 이들에 의하여 이당 이래 오늘날까지 이어져오는 미인도(美人圖)의 전형이 이루어졌다 하겠다.

1940년을 전후하여 전통회화와 새로운 회화 사이에 양식적인 혼란이 한결 두드러지게 나타났다. 그리하여 전통회화의 이념과 화법을 고수하면서도 창작을 하는 화가들이 있는가 하면, 화법은 옛것을 본받으면서 새로운 모티프를 담는 경향이 있었고, 전통적인 화제를 가지고 새로운 조형성을 모색하는 경향 등이 있었는데 그 어느 것도 '동양화'라는 테두리를 벗어나지 않았다. 이것은 서양회화에 대해 동양화의 전통과 정신을 고수하려는 데 이유가 있기도 하지만 한편 서양회화(세계)와 동양화(세계)를 근대성으로 종합하려는 인식과 노력이 결여되었던 탓이기도 하다. 그 결과 서양회화·동양화라는 이원성의 모순을 용인함으로써 스스로의 발전을 제약하였다. 그리고 이 이원성은 오늘날까지도 꼬리를 늘어뜨리고 있는 것이다.

●　장우성 「동양화의 신단계 — 제1회 후소회전을 열면서」, 『조선일보』 1939. 10. 5.

5. 새로운 동양화를 찾아서

8·15해방과 더불어 우리나라의 화단도 새로운 전환점을 맞이했다. 그런데 정치적·사회적 변동이 예술창조나 양식의 변모에 직접 반영되지 않는 것이고 보면, 8·15해방이 동양화의 즉각적인 변모를 초래했던 것은 아니다. 변화가 나타나기 위해서는 사회적 조건이 바뀌는 것과 아울러 화가들 자신의 혁신 ― 새로운 시각과 표현에 대한 탐구가 뒷받침되어야 했다. 따라서 그러기까지는 상당한 시간이 필요했으며 어느 의미에서는 그 탐구가 지금까지도 계속되고 있다 할 것이다.

어떻든 해방 후 동양화 역시 커다란 변화를 나타내기 시작했는데 그 요인은 첫째 새로운 세대가 등장하기 시작했다는 것, 둘째 서구의 미술이 더욱 활발히 도입되었다는 것, 셋째 기성작가의 자기갱신이 이루어졌다는 것 등을 들 수 있겠다.

이 가운데 새 세대의 등장은 가장 두드러진 요인이 아닐까 싶다. 기성작가들은 비록 근대적인 교육을 받았다 하지만 도제식의 회화 수업을 탈피하지 못했고 그들이 이룩한 근대성이라는 것도 한계를 분명히 하고 있었으니 말이다. 이에 반해 새 세대의 작가들은 정규적인 고등교육을 받았고 회화 수업 역시 근대적인 교육체계에 의한 것이었으므로 창작에 대한 신념이나 개성의 자각도 그만큼 투철했다. 그렇기 때문에 이들의 스승이 앞 세대의 작가들이었다 하더라도 스승의 가르침과 그림세계를 비판적으로 받아들이고 그 위에서 도약할 수 있었다. 이들 새 세대의 이름을 들면 박노수(朴魯壽)·서세옥(徐世鈺)·박세원(朴世元)·장운상(張雲祥)·안상철(安相喆)·권영우(權寧禹) 등인데 공교롭게도 모두 서울대학교 예술학부 미술과(지금의 서울대학교 미술대학)의 제1회 졸업생들이었다. 이들, 즉 해방 후에 등장한 화가들은 제4세대라고 불리는데, 여기

서 참고 삼아 그들 스승과의 계보를 살펴보는 것도 좋을 것 같다.

박노수는 일찍이 청전 문하에서 수업한 바 있고, 서세옥은 김용준과 장우성에게, 장운상 역시 장우성에게 배웠으며, 박세원은 노수현의 영향이 깊고, 안상철은 배렴의 가르침을 받은 것으로 알려져 있다. 그러나 당시 서울대학교 예술학부의 교수진이 김용준·장우성·노수현 등이었던 만큼 박노수·박세원·안상철·권영우 역시 이들 스승에게서도 배웠는데 그중에서도 김용준의 교육적 감화는 지대했던 것으로 전한다. 그러나 앞에서 말한 바처럼 이들은 창작에 대한 신념이나 각자의 개성이 뚜렷했기 때문에 자기가 필요한 만큼의 영양을 이들 스승에게서, 그리고 고전으로부터 섭취했다. 이들의 계보는 따라서, 지난날의 스승과 제자 사이의 계보나 친연관계만큼 확고하지 않다.

그런데 이들 새 세대의 등장에 커다란 영향을 준 것은 전후(戰後) 서구미술의 유입이었다. 해방 이전에 있어 서양회화는 제한된 소수에 의해, 어디까지나 동양화에 대한 '서양화'로서 받아들여진 데 반해 해방 후는 서구문명의 압도적 위세와 함께 서양회화에 대한 관심과 수용태세도 그만큼 폭넓고 직접적이었다. 특히 서구의 전후 회화는 가히 충격적이기까지 하였다고 말할 수 있다. 그것은 회화(예술)에 대한 지금까지의 통념을 완전히 뒤엎은 것일 뿐 아니라 제2차 세계대전 이전의 모더니즘적인 여러 경향과도 크게 달랐기 때문이다.

이같은 서구의 전후 회화와 만남으로써 새 세대의 작가들은 감수성을 갱신하고 시각을 새롭게 하며 새로운 기법과 재료에 대한 방법적 모색도 함께할 수 있었다. 동시에 이들은 앞 세대 작가들과는 달리 서양에 대한 동양이라는 명확한 인식과 주체적 시각, 그리고 보편주의에 입각함으로써 일제하의 복고주의와 신일본화적 경향을 모두 지양하려 했는데 이러한 노력은 이들이 화단에 등장하기 시작한 초기부터 나타났다.

이를테면 1954년 제3회 국전(國展)의 동양화부를 평하는 글에서 김영기는 "동양화부에서 반가운 것은 신진작가들의 명가풍성(名家風性), 혹은 사풍(師風)을 모방한 개성 없는 작품이 적어진 것이다. (…) 새로운 의기를 보여준 신진작가 박노수·서세옥·장운상·권영우 등 서울대학교 미술대학 출신 제공들에게 나는 큰 신뢰감을 갖는 바이다. 이들은 적막한 국전의 동양화부를 빛내게 할 뿐 아니라 앞으로 우리 신동양화단(新東洋畵壇)의 전위부대로서 촉망받는 작가들이 될 것이다"라고 적고 있다. 이들은 그후 김영기가 전망한 대로 한국 동양화의 전위부대로서의 임무를 훌륭히 다하면서 이제는 각자 확고부동한 그림세계를 이룩하고 있을 세대에게 커다란 영향을 끼치고 있다.

끝으로 제2, 3세대에 속하는 기성작가들의 자기갱신을 빼놓을 수 없다. 8·15해방과 더불어, 지난날 '선전'에 적극 참여했던 작가들에 대한 비판이 높았지만 그중에서도 신일본화의 양식을 따랐던 화가들에 대한 비판은 더욱 엄중한 것이었다. 국전 창설 때 일본색 청산에 대한 제도적 장치를 마련함으로써 몇차례 파란이 일어났으나, 반민특위(反民特委)의 활동이 흐지부지됨과 같이 이 문제도 끝나버리고 일본색 청산은 작가 자신의 개인사항이 되었다. 일본색, 즉 신일본화적 경향은 1930, 40년대의 일제하에서는 '여명의 새 단계'를 찾던 화가들에게는 비록 새롭고 진취적이기까지 했다 하더라도 그것이 우리의 주체적·능동적 시각실현에서 온 것이 아니었다는 점에서, 특히 일제에 대한 감정적 반발과 함께 이미 낡은 양식이 되고 말았다. 그 때문에 이들 작가 사이에는 이 양식의 청산 내지 극복의 문제가 중요한 과제가 될 수밖에 없었다. 그리하여 어떤 화가는 전통적인 화법(남화 또는 북화)으로 되돌아가는가 하면 어떤 사람은 일본화와의 절충주의로 흐르기도 하여 또 한차례 양식상의 혼란이 일어났다.

그후 대부분의 작가들은 전통회화의 무기력한 매너리즘에 빠져들었는데 그것은 곧 근대성으로부터의 후퇴이기도 했다. 이들 가운데 장우성·김기창같이 자기갱신이 가능했던 몇몇 작가만이 이 매너리즘에 빠지지 않고 정신과 기법을 새롭게 하면서 자기의 그림세계를 성취해갔다. 한편 이응로·김영기처럼 일본화에 물들지 않고 전통회화를 그리고 있었던 작가들 가운데서도 이러한 자기갱신을 실현해간 사람들이 있었던 것은 물론이다.

이렇게 볼 때 진정한 의미에서 우리 동양화의 양식적 전환은 해방 후에 등장한 새 세대를 중심으로 하여, 그리고 서구 전후 회화에 자극받아 스스로를 갱신해간 앞 세대의 몇몇 작가들에 의해 이루어졌다고 할 수 있다. 그것은 전통회화의 예술관(가치관)에 대한 도전에서 비롯했고 이 도전은 1960년을 전후하여 전개된 그룹활동으로 나타났다. 이들의 도전과 그룹활동은 당시에 밀어닥치기 시작한 서구의 전후 미술, 특히 추상주의와 앵포르멜 회화에 자극받았던 것은 물론이지만 전통회화를 극복하려는 의지가 밑받침되어 있었다. 그리하여 이들은 추상회화의 조형이념을 과감히 받아들이고 소재, 기법, 재료의 혁신을 꾀함으로써 지난날의 진부한 그림세계를 극복하고 새로운 지평을 모색하게 되었던 것이다.

이 방향은 성취되었다기보다 아직도 모색의 도상에 있지만 그동안의 성과를 요약하다면 첫째 주체적 시각(표현)을 실현하고 있다는 것, 둘째 동양화·서양화라는 종래의 폐쇄적 이원주의를 일단 극복하고 있다는 것이다. 이는 오늘의 동양화가 진정한 뜻에서의 근대성을 획득하고 보편주의를 실현하고 있다는 이야기가 된다. 그러나 이들이 이룩한 시각(표현)이 서양과의 만남에서 오는 보편주의·절충주의가 아니라 동양의 정(靜)과 세계를 얼마만큼 현대적으로 계승하였고 또 막연히 동양

일반이 아니라 우리의 민족적인 것을 지키면서 그 예술성을 성취했는가 아닌가의 문제는 좀더 많은 시간이 지나보아야 알 것이다.

6. 장우성과 김영기

월전(月田) 장우성(張遇聖)은 1912년 경기도 여주에서 출생하여 그곳에서 어린 시절을 보낸 다음 서울에 올라와 이당 김은호의 낙청헌화숙에서 김기창·이유태 등과 함께 그림 공부를 시작하였다. 그후 1932년 제11회 선전에서 「해변소견」이라는 작품이 첫 입선되면서 매년 출품하여 입선되었고, 1941년 제20회 선전에서 특선을 차지했고 이후 1944년 마지막회까지 매번 특선을 수상함으로써 추천작가가 되어 화단의 주목을 끌었다. 그 사이에 협전에도 참가하였고, 1936년에는 이당 문하 출신의 작가들과 '후소회(後素會)'라는 동문그룹을 만들어 1943년까지 여섯 차례 '후소회전'을 가지기도 하였다.

이 당시의 그의 그림은 다른 동료 화가들과 마찬가지로 이당 화풍의 영향을 강하게 받고 있었다. 그것은 1943년의 후소회전을 평한 윤희순(尹喜淳)의 "후소회전은 광범한 폭을 가졌다. 남화적인 것, 북화적인 것, 신일본적인 것 등의 다기적(多岐的) 경향이 있다는 것은 한편으로 그 지도자 이당의 훈도(薰陶)가 양심적이었다고 볼 수 있다"는 글에서 알 수 있거니와 직접적으로는 제19회 선전에 입선한 작품 「모습」에서 그것을 엿볼 수 있다. 이 그림은 한복을 입은 젊은 여인이 외출하기에 앞서 경대 앞에서 모습을 비쳐보고 있는 내용인데 고운 필선(筆線)과 단아한 구도가 특히 그러하다.

해방 이듬해 서울대학교 안에 예술학부(서울대학교 미술대)가 생기자

장우성 「노묘」, 1968년.

월전은 교수로 취임하고 단구미술원(檀丘美術院)의 동인으로도 참가하
였다. 1948년 국전이 창설되자 제1회 때부터 심사위원으로 선임되면
서 우리나라 동양화단의 지도자의 한 사람으로서 활약하였다. 그런데
8·15해방은 월전의 그림세계에도 하나의 전기가 되었다. 이후 그는 부
단한 자기갱신을 통해 새로운 그림세계를 추구하고 그것을 확립해나갔
다. 즉 그는 지난날에 익혔던 이당의 화풍 — 일종의 감각주의를 떨쳐
버리고 전통적 동양화의 세계에 거슬러올라가 그 화법을 익히고 정신
을 이어받음으로써 자기의 그림세계를 새롭게 다듬어갔던 것이다.

이때 그가 주로 익힌 것은 남화, 특히 문인화의 화법과 정신이었던 것
으로 보이는데 힘찬 운필(運筆), 간결한 대상묘사, 여백과 집중을 최대
한으로 살린 공간구성 등이 모두 그러하다. 그러면서 한편 북화의 색채

표현도 받아들여 적절히 사용함으로써 그려진 사물에 현실감을 더해준다. 이렇게 색채를 함께함으로써 그의 그림에서 우리는 지난날 수묵만으로 그린 문인화의 엄격하고 때로는 처절하기까지 한 높은 정신미를 볼 수는 없지만 그 대신 한결 생생하고 현대적인 맛을 느낄 수가 있다. 그것이 어느 의미에서는 이 화가의 체질이고 그가 추구한 그림세계인지도 모른다. 혹은 그가 미국에 건너가 생활하고 세계 각국을 두루 여행하는 동안에 넓혀진 시각 때문인지도 모르겠다. 어떻든 그의 그림은 시간이 흐를수록 점점 무르익어 격조가 높아가고 있는데, 스스로도 문인화의 시서화 일치를 내세우며 화면 한 귀퉁이에 화제를 적어놓기도 한다. 그리하여 우리는 지난날의 문인화가 그를 통해 하나의 '양식(樣式)'으로서 계승되고 있음을 본다.

월전은 이밖에도 인물화에 뛰어난 솜씨를 나타내어 '이충무공'의 초상이나 「집현전 학사도」와 같은 작품을 여러점 그리고 있다. 이들 그림에서는 그의 또다른 일면이 잘 발휘되고 있는데, 역사적 인물에 대한 날카로운 직관력과 치밀한 묘사는 조선조 화공들의 그것을 훌륭히 이어받고 있다. 이처럼 그가 서로 다른 그림들을 모두 그린다는 것은 곧 그의 예술적 재능과 능력이 그만큼 폭넓다는 이야기가 되겠다.

청강(晴江) 김영기(金永基)는 1911년 서울에서 해강(海岡) 김규진(金奎鎭)의 장남으로 태어났다. 해강은 주지하다시피 당대의 저명한 서화가였으므로 그는 일찍부터 선친의 가르침을 받아 글씨와 그림 공부를 하였다. 1932년 중국 북경에 유학하여 그곳 보인대학(輔仁大學)에서 동양미술을 공부했는데 특히 그림은 현대 중국회화의 대가 제백석(齊白石)에게서 배웠다. 당시 대부분의 사람들이 일본에 유학한 데 비하여 청강은 중국에 유학한 것도 그렇거니와 제백석과 같은 대가에게 직접 사사함으로써 동양화의 전통적 기법과 정신을 익힐 수 있었다. 그는 북경

유학 시절 이미 일본문인화전(日本文人畫展)에서 특선을 비롯하여 여러 전람회에서 수상한 바 있었고, 귀국해서는 1936년 선전에서 첫 입선되면서 줄곧 선전을 통해 작품활동을 하였다. 그런데 그가 당시 우리 동양화의 주류를 이루고 있던 이당이나 청전의 화풍에 물들지 않고 문인화의 세계를 계속 추구했던 것은 아마도 그가 제백석에게서 받은 예술적 감화 때문이 아니었던가 싶다.

해방 후 청강은 중견작가의 한 사람으로서 누구보다도 왕성한 활동을 했는데, 1946년의 '단구미술원'의 동인, 1957년의 '백양회(白陽會)' 창립회원 등으로 활약하는 한편, 한국미술의 동남아 순회전을 주도했고 국내외의 여러 전람회에 초대출품하였다. 이밖에도 그는 신문과 잡지에 평문을 쓰고 대학에서 미술사를 강의하면서 『조선미술사』 『동양미술사』 등의 저서를 내기도 했다. 이렇게 볼 때 청강은 이론과 실기를 겸비한 근대적 문인이라고 할 수 있고 본인 스스로도 그 점을 자부하고 있다.

청강의 그림세계는 남화의 기법과 문인화의 정신을 이어받으면서 그것을 현대적으로 재창조하려는 데 있다. 다시 말하면 그의 주된 관심은 근대적인 시각을 실현하는 일이며 그것을 뒷받침하는 표현을 얻는 데 있었다. 1976년 가을 그는 '청강미술 40년전'이라는 회고전을 열었다. 이 회고전은 그의 작품세계와 그 발전을 한눈에 살필 수 있는 기회였는데 누구나 그 작품의 다채다양함에 놀라지 않을 수 없었다. 그것은 그의 작품세계가 그만큼 폭넓고 다양하다는 말도 되겠지만 그보다도 그가 근대적인 시각과 표현을 얻기 위해 그만큼 왕성한 실험을 해왔다고 말해도 좋을 것 같다.

그는 고법(古法)에 의한 산수화나 화조화(花鳥畵)를 그렸는가 하면 수채화나 유화도 그렸고, 추상화나 자화미술(字化美術)도 했다. 그리고 고법에 의한 그림은 그의 능숙한 기술과 역량이 유감없이 발휘된 가작(佳

作)이 많다. 하지만 고법을 지키고 그것을 그대로 이어받는 것이 그의 관심사도, 본령도 아니었다. 그것을 토대로 하고 거기에다 서양회화의 시각이나 기법을 과감히 흡수함으로써 새로운 시각을 실현해왔는데 그 새로운 시각은 화면구성이나 조형방법에서뿐만 아니라 발상 및 주제에서도 잘 나타났다. 그 점에서 청강은 제3세대 화가 중에서 가장 진취적이었고 그의 그림은 그의 '한국화론(韓國畵論)'과 더불어, 우리 동양화의 주체적 근대화를 위한 한 이정표가 될지 모르겠다.

7. 박노수와 서세옥

남정(藍丁) 박노수(朴魯壽)는 1927년 충남 연기에서 태어났다. 일찍부터 서울에 올라와 청전화숙에 들어가서 그림 공부를 시작하였다. 해방

이듬해 서울대학교 미술대학이 생기자 그 첫 입학생으로 들어가 공부했고 1949년 제1회 국전에 출품, 입선되면서 화단에 등단했다. 1953년 제2회 국전에서 「청상부(淸想賦)」로 국무총리상을, 제4회 국전에서는 「선소운(仙蕭韻)」으로 대통령상을 수상하면서 화단의 각광을 받기 시작했다. 1958년에 첫 개인전을 가진 이후 국내외에서 여러차례 개인전을 가졌고, 국전을 비롯하여 크고 작은 전람회에 초대출품하고 '청토회(靑土會)'를 만들어 이끄는 등, 지금은 우리 동양화단을 대표하는 화가의 한 사람으로 활약하고 있다.

박노수는 해방 이전 청전 문하에서 그림 공부를 시작했고 또 그의 기법의 영향을 얼마간 받고 있다는 점에서 앞 세대와의 관련을 생각할 수도 있으나, 본격적인 그림 공부는 해방 후 서울대학교 미술대학에서 했고 국전을 통해 등단했기 때문에 어디까지나 해방 후의 새 세대에 속한다. 그가 여러 스승들의 화법을 받아들이면서 그것을 자기 나름으로 종합·발전시켜 스스로의 화법을 이루고 자기의 양식을 추구해나갔던 점에서 더욱 그러하다. 따라서 그의 그림은 앞 세대의 화가들과는 전혀 다른 양식과 세계를 보여주고 있다.

남정의 그림은 여러가지 개성적인 특색을 가지고 있다. 먼저 주제나 내용 면에서 보면 「청상부」「아(雅)」「선소운」「청향(淸響)」 등의 제목이 암시하는 바와 같이 청아한 동양적 미의 세계를 즐겨 택한다. 초기에는 그것을 청초한 한복의 여인들의 모습에서 찾았지만 산·강·나무 등 자연으로 확대되었고, 그리하여 산길을 고사(高士)가 말을 타고 가거나 사슴이 뛰고 혹은 학이 나는 정경으로 나타났다. 이것은 동양의 자연관과 선비의 기상, 혹은 고고한 정신세계이며 그 점에서 그는 근대적이라기보다 오히려 고전에로 회귀하고 있다. 때로는 고사 대신 소년이 그려지지만 그것은 고고한 기상을 투영한 자아상이라 하겠다.

박노수 「선소운」, 1955년.

　그러나 이러한 주제를 표현하는 방법에 있어서는 매우 현대적이다. 여백이나 생략법 등은 전통화법을 기본으로 하되 대상의 배치나 색채 표현에 있어서는 근대적인 시각＝표현을 실현하고 있다. 이를테면 산을 그림에 있어 전면을 단색(單色)으로 농담(濃淡)을 살리며 칠한다거나 형태를 마치 가위로 오려 흰 종이 위에다 놓듯 그린다거나 혹은 배경을 완전히 칠한다거나 해서 고법산수(古法山水)의 그것과는 전혀 다른 느낌을 나타내고 있다. 특히 그의 색채법은 대상의 리얼리티를 나타낸다기보다 상징적인 표현에 중점을 두고 있다. 상징적 표현은 그밖에도 16세기 스페인의 화가 엘 그레꼬(El Greco)처럼 청색을 즐겨 사용한다든가 인물을 약간 길게 그리는 것 등에서 볼 수 있는데 이런 표현은 엄숙한 정신의 세계를 더없이 잘 나타내준다. 남정의 그림세계는 결국 동양의 정적미, 혹은 자연관조의 정신세계를 현대적인 감각으로 표현한

데 있다고 할 것이다.

산정(山丁) 서세옥(徐世鈺)은 1929년 대구에서 출생하여 중등교육을 마친 다음 서울대학교 미술대학에 들어가 그림 공부를 했고 1950년에 첫 졸업생으로 졸업하였다. 그는 대학 재학 시 제1회 국전에서 작품「꽃장수」로 국무총리상(동양화부 최고상)을 받았고 제2회 국전에서는 무감사(無鑑査), 이듬해에는 다시「훈월(暈月)의 장(章)」으로 수상하면서 일약 화단의 총아가 되었다. 그후 오랫동안 국전에서 떠나 있다가 1961년에 다시 참여하여 뒤늦게 추천작가가 되었고 이어 초대작가, 심사위원 등을 역임하면서 우리 동양화의 발전을 이끌고 있다. 그동안 여러 국제전에 초대출품하는 한편 세계의 각국을 여러차례 여행하였고 1974년에 첫 개인전을 가진 바 있다.

산정은 해방 후에 등장한 새 세대 가운데 가장 재기 발랄하고 야심적이며 반항정신이 강한 작가로 알려져왔다. 특히 그의 반항정신은 그가 지적한 대로 "생명 없는 분본(粉本)의 묵자(墨子)로서 태평연월을 구가하는" 기성세대에 맞서 "하루바삐 그 구각(舊殼)을 벗어나 개방된 광장으로" 나아가려는 의지의 소산이었다. 이러한 반항정신으로 한때 국전 참가를 스스로 거부했고 1960년에는 뜻을 같이하는 젊은 작가들과 더불어 '묵림회(墨林會)'를 결성, 동양화의 혁신을 주도했다.

그도 처음에는 물론 기성작가의 영향을 크게 받았다. 이를테면 제1회 국전에서 수상한「꽃장수」라는 작품은 "그 인물상(人物像)과 채색법(彩色法)이 과거 선전에 출품되던 원전의 화법과 거의 같았다"(이구열)라고 전한다. 그런데 제3회 국전에서의 수상작인「훈월의 장」에 오면 인물이나 나무의 표현, 혹은 화면구성, 공간처리에 있어 이미 근대적인 시각이 나타나고 있다. 이후부터 그는 동양화 특히 문인화의 근원에 거슬러올라가 그 화론(畵論)을 체득하고 소동파(蘇東坡)·예운림(倪雲林)·팔대산

인·양주팔괴(揚洲八怪) 등의 세계에 경도하고 그 정신을 이어받으면서 "무한한 해탈의 자유와 가능한 실험을 되풀이함으로써" 그의 독창적인 세계를 이루어나갔던 것이다.

산정은 그의 「동양화의 기법과 정신」이라는 글에서 동양미술의 근본은 "자연에 복귀하려는 주관적·직관적 정신의 세계"이며 자연에 귀일(歸一)하는 "영원미·절대미의 추구"가 그 목표라고 말하면서 그것을 표현하는 조형적 특징은 "하나의 '점'에서, 그리고 그 점의 연장인 '선'에서, 다시 말하여 '점'과 '선'만으로 집약된 데 있다"라고 적고 있다. 이렇게 동양화의 근원에 대한 투철한 인식과 방법적인 자각은 그의 그림의 바탕이 되고 있지만 그러나 그는 그것을 고법(古法)에만 의존하지 않고 근대적인 시각을 통해 표현하려고 했다. 그리하여 점과 선을 추구하고 특히 먹과 붓이 지니는 여러가지 표현성을 실험하고 자신의 어법을 이룩해갔는데, 처음에는 사물의 형상을 통해, 다음에는 상징적·추상적 표현으로 혹은 점과 선이 스스로 말하는 것에까지 밀고 나갔다.

색채에 있어서도 지극히 제한적이다. 점과 선, 색채는 단순한 조형수단으로서가 아니라 그 자체가 곧 자연이며 우주이고, 거기에는 자연을 직관하고 자연에 귀일하는 그의 마음이 있다. 그런 점에서 산정은 자연을 묘사하는(형사形似) 화가가 아니라 정신을 표현하는(사의寫意) 화가라고 말해지고, 그의 그림은 따라서 그만큼 화격(畵格)이 높다고 평가되기도 한다. 이를 위하여 그는 조형수단에만 의존하지 않고 반점이 있는 한지와 같은 재료를 사용하기도 하고 액자에 끼우는 것마저 거부해버린다.

이렇게 볼 때 무위자연의 정신미를 철두철미 추구하는 산정의 그림은 옛사람 이상으로 예스럽다는 역설이 나올 법도 하다. 왜냐하면 지난날의 화가들은 그것을 어디까지나 사물의 형상에 의탁해서 표현했기

때문이다. 그의 추상화는 그런 점에서 시대성을 획득하고 있다 할 것이다. 그러나 그 시대성이 오늘의 세계양식(추상미술)을 따른 때문인가, 진정으로 우리 회화의 근대성인가 하는 문제는 따로 남는다.

8. 장운상·권영우·안상철

목불(木佛) 장운상(張雲祥)은 1927년에 춘천에서 출생했고 1950년에 서울대학교 미술대학의 첫 졸업생으로 졸업했다. 그 역시 대학 재학 시인 제1회 국전에 출품하여 첫 입선했으며 제2회 국전에서는 작품「새벽길」로, 제4회 때는「철로와 여인」으로 각각 특선을 차지하면서 화단에 등단했다. 1961년 제10회 국전에서 추천작가가 되었고 그후 초대작가, 심사위원 등으로 활약했으며 '묵림회'와 '청토회'의 창립위원으로 참가하기도 하였다. 그보다 앞서 1959년에는 첫번째 개인전을 가졌다.

장운상은 물론 해방 후의 새 세대에 속하는 화가이지만 그의 그림세계는 동료 화가 누구보다도 앞 세대와의 관련을 뚜렷이 하고 있다. 즉 그는 해방 이전 우리 동양화의 지배적인 양식이었던 이당 계통의 신감각주의를 이어받으면서 한편으로 거기에 근대적 시각(표현)을 부여하고 있다는 점에서이다. 그가 이당에게 직접 사사한 바는 없으나 이당 문하 출신의 월전으로부터 배웠고 그의 화풍의 영향을 크게 받은 때문이며, 한편 그가 인물화에 능했고 여인들의 곱고 화사한 세계를 아름다움의 극치로 생각했던 미관(美觀)의 탓이었는지도 모른다. 더러는 학이나 꽃을 주제로 삼아 새로운 양식으로 그리기도 하지만 그의 본령은 어디까지나 여인들의 세계이고 미인도이다. 초기 시절부터 최근에 이르기까지 이 주제와 양식은 별로 바뀌지 않고 있으며 그 점에서 그는 하나의

장운상 「미인도」, 1956년.

세계를 줄기차게 추구하고 있는 작가라고 말할 수 있다.

아무튼 목불은 이러한 세계를 즐겨 그리고 있는데 그것은 청순한 한복의 여인일 때도 있고, 꽃에 묻힌 화사한 여인일 때도 있고, 우리 고유의 풍속도일 경우도 있다. 대개 고운 필선과 밝은 색채로 그려지지만 어느 것이나 철저한 묘사를 바탕으로 하고 있다. 그의 그림은 따라서 대상의 재현이고 그것을 통해서 정서나 감동의 전달을 꾀하는 고전적인 미학의 소산이다. 그것이 어느 의미에서는 시대착오적이라고 여겨질지 모르나 지나치게 현대의 흐름을 좇고 공허한 자기변모를 일삼는 작가에 비하면 그만큼 건강하고 또 대중적일지 모른다.

하나의 양식을 지키고 심화한다는 것은 그 양식을 파괴하는 것만큼이나 어려운 일이다. 왜냐하면 감수성이나 시각의 갱신은 기존의 양식 속에서도 일어날 수 있기 때문이다. 목불의 그림은 이런 점에서도 앞 세대의 신일본화적인 경향과는 명백히 구별된다고 보아야 할 것이다.

권영우(權寧禹)는 1926년 함경남도에서 출생, 1951년 서울대학교 미술대학을 졸업하였다. 제2회 국전에서 「여름의 인상」으로 첫 입선하면서 해마다 출품, 입선하다가 1958년 제7회에 가서 「바닷가의 환상」으로 문교부장관상을 수상했고 연이어 다시 특선을 함으로써 1961년에 추천작가가 되었다. 그는 동료 작가에 비해 한발 뒤늦은 감이 있지만 1970년을 전후하여 그의 작품활동이 두드러지게 나타나면서 국전의 초대작가, 심사위원을 역임하고 또 여러 국제전에도 빠짐없이 출품하면서 오늘에 이르고 있다.

 권영우는 해방 후의 새 세대 특히 동료 작가들 중에서 가장 이색적인 화가라고 할 수 있다. 그는 대학에서 다른 동료들과 마찬가지로 동양화를 전공했으나 동양화의 전통적인 예술관이나 화법을 그대로 답습하면서 창작하는 데는 흥미가 없었던 듯하다. 그리하여 동양화의 재료(지필묵)를 사용하면서 서양화식의 그림을 많이 그렸는데 당시 국전에서 입선했던 「조소실(彫塑室)」이나 「화실별견(畵室瞥見)」 같은 작품에서 잘 나타나 있다. 이들 작품에서는 여백을 남긴다든가 그려진 사물의 그림자를 그리지 않는다든가 하는 몇가지 동양화의 화법 외에는 그 모티프나 구도가 완전히 서양화의 그것이다. 말하자면 시각이 근대 서구회화의 시각이었다.

 그후 그는 이러한 시각을 바탕으로 하여 표현에 있어서는 동양화의 화법을 더 많이 활용하는 방향으로 밀고 나갔는데, 1960년대에 들어와서 추상화를 그리면서부터 그의 그림세계는 커다란 변모를 나타내었다. 한지와 먹과 붓이 나타내는 독특한 표현성을 여러가지로 실험하면서 줄을 긋거나 형태를 그리거나 하여 비대상적인 추상화를 그렸고 그림의 제목도 「작품 6」 「작품 69-9」 하는 식으로 제작 연도와 제작순대로 붙였다.

권영우 「74-9」, 1974년.

1970년을 전후하여 그는 마침내 그리는 것을 그만두고 캔버스에 붙인 종이를 손으로 찢어서 만드는 그 특유의 작업을 시작했다. 그리하여 겹겹이 붙인 종이를 찢어내며 거기서 생기는 즉흥적이고 우연적인 형태를 만들거나 금시 발라놓은 종이를 손끝으로 눌러 흠집을 비규칙적으로 만들어가거나 하여 작품을 만들었다. 이렇게 하여 만들어진 형태는 자연력(自然力)에 의한 그것처럼 독특한 생명과 의미를 띠게 된다. 권영우는 그러므로 전혀 새로운 조형방법에 의해 동양의 세계를 보여주고 있다고 말해도 좋을 것 같다.

연정(然靜) 안상철(安相喆)은 그와는 또다른 조형방법으로 동양의 세계에 접근하고 있다. 안상철은 1927년 경상남도에서 출생, 1954년 서울대학교 미술대학을 졸업, 제5회 국전에 「전(田)」으로 특선을 차지하면서 화단에 등단했는데 제6회에는 「정(靜)」으로 다시 특선을, 제7회에서는 「잔설(殘雪)」로 부통령상을, 이듬해에는 「청일(晴日)」로 대통령상을 수상함으로써 각광을 받았다. 그후 규정된 코스대로 국전의 추천작가, 심사위원을 역임했고 '묵림회' '청토회'의 창립위원으로 활약하기도 했다.

이러한 경력에서 알 수 있듯이 그는 처음에는 전통적인 동양화를 충실히 이어받는 데서 출발했다. 대학에서도 그러했거니와 특히 제당·배

렴의 가르침을 받음으로써 전통 회화의 화법(畵法)을 충실히 익힐 수 있었다. 초기 국전에서 입상한 작품들은 모두 그것을 토대로 제작한 수묵화인데, 거기서 우리는 제당의 사경적(寫景的) 시각이나 묵법(墨法)의 영향을 찾아볼 수 있다. 하지만 그는 산수화를 그리지 않고 우리나라 고유의 생활 정경에서 모티프를 택했으며 「청일」에서처럼 추수한 볏단을 쌓아놓은 들판을 화면 가득히 담아 투시도법적으로 그린 점에서 그는

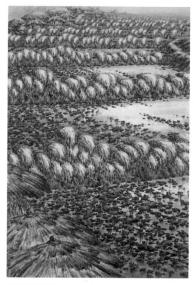

안상철 「청일」, 1959년.

이미 근대적 시각을 실현하고 있었다.

그런데 1960년대에 들어서면서 그도 다른 젊은 작가들과 마찬가지로 서구 추상미술의 자극을 받아 추상화를 시작하면서 변모를 나타내었다. 이리하여 그 역시 비대상적 추상을 추구해갔으며 외계 사물, 혹은 그 정서의 추상이 아니라 내면의 세계를 파고들었다. 이때 그가 택한 주제는 '영(靈)'이었고 이 영은 1962년 이래 지금까지 줄기차게 추구해온 것이었다.

그동안 다른 한편에서는 「목련(木蓮)」이나 「청매(靑梅)」같이 고색창연한 채색과 특이한 기법으로 그리기도 하였지만 최근에는 자연석(自然石)의 조각들을 화면에 갖다 붙인다든가, 고목(古木)을 조각으로 잘라 늘어놓는 등의 추상적 오브제 작품도 시도하고 있다. 이 경우 그가 노리는 바는 아무 물체가 아니라 동양 혹은 한국 자연의 물체이고, 그것이

떠안고 있는 동양인(한국인)의 정신세계이다. 그러고 보면 안상철 역시 현대미술의 흐름에 따라 방법상의 혁신을 꾀하고 있다 하겠으며, 오브제를 발견하고 그것을 작품화하는 일은 그리는 일에 못지않은 창조 작업이 된다는 논리도 수긍할 만하다. 안상철도 권영우도 이 점에서 우리 동양화단의 전위적인 작가라 말할 수 있다.

「문인화의 종언과 현대적 변모」, 『한국현대미술전집』 제9권, 정한출판사 1980

일제하 서양미술 도입에서 본 문제점

(미완성 원고)

일제 식민지 시대에 있어 서양미술의 도입 과정을 통해 당대 우리나라의 사회와 정신적 상황을 살펴보려는 것이 이 발표의 요지이다. 여기서는 서양미술 일반이 아니라 19세기 이후 서양미술의 주류를 이룬 일련의 근대미술을 대상으로 한다. 그리고 서양미술의 도입을 문제 삼게된 이유는 미술이 사회의 거울이라는 점에서뿐만 아니라 그것이 당시우리나라의 역사적 모순관계를 미학적인 측면에서도 가장 잘 반영해주고 있다고 보기 때문이다.

서양미술은 말할 것도 없이 서양인에 의해 만들어지고 영위되어온미술형태이다. 따라서 그것은 서양인들의 사회적 제관계와 정신세계를반영하고 있고 서양의 근대미술은 근대서양의 사회와 정신의 산물이다. 이러한 서양의 미술은 역사적 조건이 판이했던 우리나라에 도입되는 과정에서 많은 문제들을 낳았고, 그 문제들을 찾아보는 일은 곧 우리나라의 근대화에 있어서의 문제들을 밝히는 작업의 일환이 된다.

서양미술의 도입은 대내적으로는 우리나라의 근대화, 즉 선진문화의섭취에 수반하는 필연적인 과정이라고 할 수 있다. 그러나 대외적으로

보면 그것은 제국주의 침략문화의 한 형태로서의 의미를 지닌다. 이렇게 볼 때 서양미술은 받아들여서는 안되는 것이면서 또 한편 받아들이지 않을 수 없는 것이라는 모순관계를 지닌다. 이 모순관계를 해결하는 길은 서양과 우리나라가 대등한 관계에 입각하여 그것을 우리의 역사적 발전에 맞게 주체적으로 수용하는 데 있다. 그러나 그것은 시초부터 벽에 부딪혔고 식민지 전기간을 통해 불가능했었다.

한일합방 이후 우리나라는 일제의 식민지라는 제약 밑에서 서구문명 섭취라는 길을 걷게 되는데 서양미술의 도입은 바로 그 과정의 대표적인 경우이다. 식민지의 질곡을 타파하면서 주체적 근대화를 이룩하는 길은 식민지 상태를 벗어나는 일이다. 이 일을 위해 모든 민족적 역량이 동원되어야 하고, 중요한 문화적 역량의 하나인 예술도 예외일 수가 없다. 예술은 직접적인 수단이 아니라 '정신의 형식'이라는 간접 수단이기 때문에 그 가능성은 오히려 더 크다고 할 수 있다. 그러나 미술의 경우 당시의 민족적 염원이나 미적 이상을 형상화하는 데 실패했다고 보여진다.

그 원인은 일제의 식민통치(문화정책)에 대응하는 우리의 주체적 조건에서, 다른 하나는 서양미술의 도입에 수반하는 예술경험에서 찾아진다. 첫번째의 경우 중요한 요인의 하나는 당시 대다수 지식인들이 그러했듯이 미술가들 역시 항일보다는 근대화, 소위 계몽을 우선으로 했다는 사실이다. 식민지적 근대화에 대한 인식도 문제였지만 그것이 그들의 계급적 이해(일제와의 타협)에 일치한 때문이다. 한일합방 이후 해방에 이르기까지의 소위 양화가(洋畵家)들 거의 전부가 부유한 가정의 출신이었고 그 가운데 누구도 항일운동에 가담한 이가 없었다. 그들은 민족적이기보다 철저히 부르주아적이었고 부르주아지의 세계관과 문화적 요구를 대변하려 했던 것이다. 두번째의 경우 서양의 '근대미

술'은 서구 부르주아지의 세계관과 사회적 관계의 산물이다. 즉 그것은 철두철미 개인주의·자유주의 사상을 반영하고 예술의 가치중립성 —— 예술의 비정치화·비사회화를 지향한다. 19세기 예술지상주의의 변형인 인상주의나 그후의 모더니즘 계열의 미술 유파가 모두 기본적으로는 그 연장선에 있다. 생활보다는 예술, 이념보다는 형식을 중시한다. 따라서 이러한 근대미술에 커밋(commit)하면 할수록 그들의 세계관, 미적 이상, 시각경험 내지 형식경험에 동화되기 쉽다. 왜 이러한 근대미술을 받아들여야 했던가는 일본을 통한 문화 섭취라는 한계에도 기인한 바 크다.

다음 문제는 서양미술의 도입에서 당시의 민족적 이념을 형상하는 데는 실패했지만 미술 고유의 면, 즉 새로운 시각형식(視覺形式)이나 공간 등을 통해 당대의 정신적 상황을 반영하고 있지 않는가 하는 점이다. 그러나 불행하게도 그 성과 역시 크게 의문이다. 소박한 자연주의(인상파 아류의) 아니면 모던아트의 모방에 시종하고 있다. 이는 서구의 모던아트가 반사회적·반대중적임에도 불구하고 거기에는 동시대의 시대성이나 정신적 상황이 반영된 것과 비교하면 한결 명백하다. 시각의 다원화, 자연주의적 공간의 파괴, 새로운 공간창조 등에서 20세기의 정신적 상황을 반영하고 있는 데 반해 우리의 서양미술에는 식민지 시대의 어떤 정신적 상황도 반영하지 못했다(고유한 시각이나 공간형식으로서). 하기야 그것 자체가 식민지 시대 미술가의 지적·정신적 상황의 반영인지 모르겠다.

이렇게 볼 때 서양미술이 단지 매체나 형식이 아니라 하나의 양식이고 질곡이었다는 것이 확인된다. 근대화의 중요한 시기에 받아들여진 서양미술과 그 예술경험은 결정적인 질곡의 하나로서 해방 후의 미술에 넘겨졌다.

그리하여 식민지 시대에서 해방된 지 30여년이 지난 오늘날까지도 서양의 미술을 '서양화' '서양미술'로 부르고 서양인의 눈으로, 서양인의 머리로 생각하는 고정관념에서 벗어나지 못하고 있으며 근대미술의 세계관과 시각형식을 토대로 한 서양미술이야말로 고급한 예술이며 역사나 사회의식을 표현하고 있는 미술은 저급한 삼류의 미술이라는 편견에서 벗어나지 못하고 있다.

제3부
작가론

인상주의 토착화의 기수
― 오지호론

알려지지 않은 에피소드

1938년 우리나라 근대화가로서는 최초의 것이 되는 화집 한권이 발간된 바 있다. 오지호(吳之湖)·김주경(金周經)의 『2인화집』(경성: 한성도서 주식회사)이 그것이다. 두 사람이 경비를 분담하여 자비출판한 형식으로 된 이 화집은 당시 일본 최고 수준의 석판인쇄술(石版印刷術, 원색原色)로 박은 것으로 오늘날에도 그에 비교할 만한 것을 보기 힘든 만큼 내용이 충실하고 호화로운 것이었다.

그런데 그때만 해도 우리나라 화가의 화집 출판이나 판매는 꿈도 꾸기 어려웠던 시절이었으므로 이들은 아예 판매를 단념하고 공공도서관에 몇부를 기증한 다음 나머지 대부분은 원하는 사람에게 나누어주겠다는 광고까지 내었으나 그래도 찾는 사람이 없어 두 사람이 나누어 가지고 있다가 해방을 맞고 다시 6·25동란을 겪고 하는 사이에 모두 없어져버렸다는 것이다. 현재 이 화집을 소장하고 있는 사람은 겨우 몇사람에 지나지 않으며 따라서 지금은 미술사의 자료로서, 특히 인상파 회화

의 도입을 뒷받침하는 획기적인 출판물로서, 그리고 희소가치로 보아도 상당한 값이 나가리라는 이야기이다. 불과 40년 전의 일이건만 금석지감(今昔之感)이 드는 화단의 한 에피소드이다. 아니 이 이야기는 한갓 에피소드 이상으로 우리 근대회화사의 운명적인 일면을 말해주기까지 한다. 왜냐하면 젊고 패기만만했던 이 두 화가의 선구적인 노력이 당시도 오늘날도 전혀 평가되지 않고 있기 때문이다.

혜택받은 양화가

이 화집의 주인공의 한 사람인 오지호는 1905년 전남 화순군 동복에서 한 부유한 집안의 3남으로 태어났다. 그는 향리에서 보통학교를 마친 다음 한동안 한학을 공부하다가 3·1운동이 일어난 다음 해에 서울에 올라가 휘문학교(徽文學校)에 입학하였다. 거기서 그는 중학교 5년 과정의 신식교육을 받기 시작했는데 그때 비로소 스케치니 수채화를 배우고 서양미술에 대한 기초적인 지식도 얻게 되었다. 그것이 동기가 되어 미술 공부를 하기로 결심하고 휘문학교를 졸업한 다음 일본에 건너갔고 1926년 동경미술학교 양화과(洋畵科)에 입학하였다. 이것은 우리나라 최초의 양화가 고희동이 이 학교에 첫번째 유학생으로 입학했던 1909년에서 꼭 17년 후가 되는 셈이다. 그리고 그때는 이미 수명의 한국인 화학도(畵學徒)가 이 학교를 거쳐나갔고 그가 재학할 당시만 해도 위로는 이병규(李昞圭)·도상봉(都相鳳)이 있었고 아래로는 이마동(李馬銅)이 있었다. 이들은 모두 우리나라 서양화의 선두주자, 즉 제1세대를 이루었던 사람들이다.

아무튼 오지호는 이 미술학교에서 5년간의 그림 수업을 끝내고

1931년 졸업과 동시에 귀국, '녹향회(綠鄕會)'의 회원으로 가입하여 본격적인 작품활동을 시작했다. '녹향회'는 1928년 심영섭(沈英燮)·장석표(張錫豹)·박광진(朴廣鎭)·김주경(金周經) 등 당시 국내에서 가장 야심적이었던 화가들이 모여 결성한 그룹으로 그해 5월에 제1회전을 가진바 있는데 1932년에는 새 회원을 받아들이면서 아울러 공모전까지 열었다. 이 그룹의 회원들은 당시 우리 민족이 처한 식민지적 현실을 어느 화가들보다 투철히 인식했고 그럼으로써 민족미술의 수립을 꾀하려 했던 가장 진보적인 모임이었다. 그것은 심영섭의

현대 세계의 현실을 지배하고 있는 서양문화의 종말적인 한계를 명확히 인식하여 동양사상과 동양적 생활원리에 입각한 새로운 아세아 미술을 창조하자.

라는 주장이나 다른 한 회원의

서양의 토대 건설과 미술의 민중화를 위한 계몽이 필요하다. 무능의 자아를 벗어나 유능·희망·활약의 자아를 발견하고 또 그렇게 진전하는 신기력(新氣力)의 소유자가 늘어가야 할 것이다. (…) 전람회장에서 어떤 격렬한 색채나 떠는 필치가 있는 작품을 대할 때에는 그것이 홍수나 폭풍우와 싸워나가는 민족으로서 의당히 가져야 할 예술인 것을 자각하여야 할 것이다.

라는 글에서 뒷받침된다. 이러한 기치를 들고나왔던 만큼 이들의 활동은 곧 일제 당국의 탄압을 받아 제2회전을 끝으로 중단되고 말았다. 그리하여 1935년 오지호는 개성의 송도(松都)고등보통학교에 들어가

해방이 될 때까지 교사생활을 했는데 앞서 말한 『2인화집』이 출판된 것도 그 사이에 있었던 일이다. 1937년 일제의 중국 본토 침략과 함께 식민지 한국에 대한 탄압이 가열해지기 시작한 무렵이었음에도 불구하고 적지 않은 돈을 들여가며 자비출판을 했던 것은 그것이 예술에 대한 열의의 표현이면서 동시에 일제에 대한 문화적 항거의 뜻도 내포되어 있었던 게 아닌가 싶다.

해방이 되자 그는 창작활동의 자유에 대한 꿈에 부풀었고, 민족미술의 수립을 열렬히 제창하는 글을 발표하기도 했으나 일제 잔재세력이 되살아남을 계기로 "돌연히 내습(來襲)한 해방, 외국군대의 진주(進駐), 군정(軍政), 정권을 싸고도는 잔인한 투쟁, 온 나라가 아수라처럼 들끓는 그 틈을 타서 일부 예술 상인(商人)의 준동을 보고"(오지호「예술가와 지조」,『예술통신』 1946년 9월) 마침내 본의 아닌 낙향을 했고 그후도 줄곧 광주에 묻혀 살다시피 하면서 조선대학교 미술과 교수로, 전남도(全南道) 문화상위원장(文化賞委員長)으로 후진 양성과 지방문화 발전에 힘쓰고 틈틈이 작품활동도 하며 오늘에 이르고 있다. 그러는 동안에 그는 국전 초대작가·심사위원 혹은 예술원 위원 등으로 원로작가의 대우를 받아 왔지만 막상 그가 중앙 화단에 널리 알려지게 된 것은 근년에 들어와서이다. 이 사실 자체가 해방 후 우리 화단의 한 단면을 말해주는 것이 아닌가 한다.

한국 인상주의 회화의 기수

「동복산촌(同福山村)」(1928)은 오지호의 몇 안되는 초기 작품 가운데 하나이다. 이 작품은 제작 연월일로 보아 그가 동경미술학교에 재학하

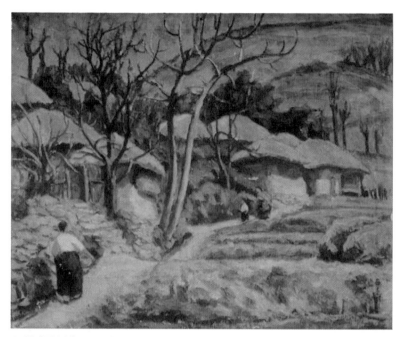

오지호 「동복산촌」, 1928년.

고 있을 무렵 방학 때 귀향하여 그곳 산촌의 풍경을 그린 것으로 여겨지는데 당시 그의 화풍을 어느정도 살필 수가 있다. 아래쪽에 논밭, 위쪽 언덕바지에 농가가 몇채 서 있고 그 아래에 아낙네 둘이 마을로 들어가고 있는 그림으로, 탄탄한 묘사와 황토색을 주조(主調)로 하여 춥고 메마른 우리나라 농촌의 분위기를 잘 나타내었다. 같은 해에 제작된 「나부(裸婦)」에서도 그의 견실한 구성, 정확한 인체 묘사, 활달한 필치를 찾아볼 수 있다. 그러나 이 두 작품은 재학 시절에 그린 것이므로 수업시대(修業時代)의 작품이라는 한계를 지니고 있다.

　이와는 달리 그의 초기 시절의 그림세계를 충분히 살펴볼 수 있는 것은 앞서 말한 『2인화집』이다. 여기에 수록된 그의 작품은 모두 12점이

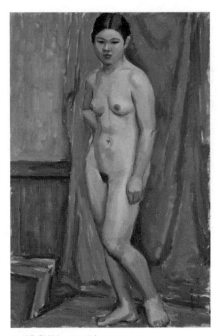

오지호 「나부」, 1928년.

고 그 대부분은 1935~37년 사이에 제작된 것이다. 그러니까 '녹향회'가 탄압을 받자 그는 작품 제작에 전념했고 그러는 사이 그의 그림세계가 점차 뚜렷한 모습을 잡아가기 시작하던 무렵이다. 그때 오지호가 (그의 막역한 친구 김주경과 함께) 추구했던 그림은 인상주의였다. 두 사람은 인상주의 회화에 깊이 공명했을 뿐만 아니라 이 양식이야말로 채색이 풍부하고 명징(明澄)한 한국의 자연을 나타내는 데 가장 적합한 양식이라는 인식에 도달한 듯하다. 그리하여 이들은 인상주의 회화 이론에 몰두하고 혹은 함께 야외에 나가 제작도 하며 이 양식의 자기화(自己化)를 시도했다. 그렇기 때문에 이들은 1930년대에 인상주의의 외형만을 취하기에 급급했던 다른 화가들과는 달리 인상주의의 도입, 적어도 한국 인상주의 운동의 정통을 이룬다고 보아도 좋을 것이다.

아무튼 오지호가 인상주의 회화에 경도하고 그 양식을 추구했다는 사실은 『2인화집』의 그림이 그 증거가 되며 한편 이 화집 뒤에 붙은 그의 회화론에서도 찾아진다. 거기에서 그는

회화는 광(光)의 예술이다. 그것은 광을 통하여 본 생명이요, 광에 의하

여 약동하는 생명의 자태다.

라고 전제하고

　　회화는 유동하는 생명의 일순간에 있어서의 전적 상태(全的狀態)다. 활동하는 생명 전부의 동시적 상태다. 환언하면 순간에 있어서의 생명의 전 상태(全狀態)를 영원화한 것이다. 이렇게 해서 탄생된 회화는, 탄생된 그 때의 상태대로 영원히 존재하고 탄생된 그 상태대로 영원히 활동한다(오지호「순수회화론」, 『2인화집』 1938).

　　라고 피력하고 있다. 이 글에서 보듯이 회화가 빛의 예술이라고 하는 주장이나 회화가 "순간에 있어서의 생명의 전상태를 영원화한 것"이라는 견해는 태양 광선의 변화에 따라 나타나는 사물의 순간적인 인상을 포착하여 그리는 인상주의 회화 이론과 큰 차이가 없다. 더욱이 그가 "회화에 있어서 형(形)은 동시에 색(色)이요, 색(色)은 동시에 형(形)이다. 그리고 그것은 다 같이 생명의 자기표현이다. (…) 회화는 광(光)의 예술이요, 색(色)의 예술이다. 광(光)의 환희요, 색(色)의 환희다"(앞의 글)라고 한 대목에 이르러서는 이론(異論)의 여지가 없어진다.
　　이러한 주장은 실제로 당시의 그림에서 더욱 잘 나타나고 있다. 이를테면 「서공원(西公園)」(1935)에서 빛과 공기와 분위기의 묘사, 능수버들의 연초록색과 양장 여인의 빨간 옷과의 보색대비, 거친 필촉 등이 그러하다. 인상주의의 정신이나 기법이 더욱 확연하게 나타나 있는 작품은 「도원풍경(桃園風景)」(1937)과 「사과꽃 필 때」(1937)라고 보겠는데, 화창한 봄날 밝은 햇빛을 담뿍 받으며 꽃들이 만발한 복숭아밭 또는 사과밭의 밝고 힘찬 분위기 묘사, 색채분할과 보색대비, 거친 필촉, 빠르고 당

오지호 「남향집」, 1939년.

돌한 즉흥적 기교, 이런 것들이 프랑스 인상주의 화가의 그것에 비해 조금도 손색없이 표현되고 있다. 작가 스스로도 앞의 작품에 대해 "광의 약동! 색의 환희! 자연에 대한 이 감격! 여기서 나오는 것이 회화다"라는 말을 덧붙여놓았다. 특히 이 작품은 일정한 방향을 가진 필촉의 사용이나 구도 등에서 반고흐의 그림을 연상시킨다. 실제로 그는 시일이 지남에 따라 고흐나 세잔 혹은 야수파의 기법까지도 광범하게 받아들여 사용하였다.

당시의 그림 가운데 인상주의 화법을 통해 우리나라의 토착적인 정경이나 정서를 그려내는 데 성공한 작품은 「아내의 상(像)」(1937)과 「남향집」(1939)이 아닌가 한다. 앞의 작품에서 여인의 흰 저고리와 빨간 옷고름, 배경의 핑크색과 암녹색의 대비가 자아내는 빛의 밝음은 더없이 발랄하고 건강한 느낌을 준다. 그리고 「남향집」에서도 파랑, 초록, 노랑, 빨강을 적절히 구사하여 양지바른 집 앞의 풍경을 잘 나타내었다. 이들 색채를 대상색(對象色)으로서가 아니라 태양 광선에 따라 그때그때 바뀌는 현상색(現想色)으로 다루고 있는 것도 인상주의 색채 표현과 일치한다.

후기의 작품세계

8·15해방을 전후하여 오지호의 그림은 약간의 변화를 나타내게 되는데, 그런 점에서 해방 이전까지를 그의 전기(前期)라고 한다면 해방 후부터는 후기(後期)가 된다. 약간의 변화를 나타낸다고는 했지만 엄밀히 말한다면 인상주의를 바탕으로 더욱 자기 세계를 굳히고 심화해갔다고 말하는 편이 옳겠다.

그러한 변화를 보여주는 첫 작품으로는 「흑산도(黑山島)」(1949)를 들수 있다. 멀리 바다 가운데 보이는 두개의 섬, 햇빛을 받고 있는 부분은 노란색으로 그림자 진 부분은 짙은 갈색 또는 청색으로 하여 명암을 대비시키고, 먼 쪽의 물빛은 짙은 청색으로 가까이는 연두색으로 원근과 리듬을 아울러 표현하고 파도와 물빛을 나타낸 필촉은 한결 부드럽게 풀어져 있다. 그런데 1950년대에 오면 무엇보다도 우선 기법상의 변화가 두드러진다. 예컨대 「마을 풍경」(1953)에서 보는 바와 같이 하나하나의 형태 또는 한 형태 속의 굴곡 등을 색면(色面)으로 평평하게 처리하고 형태 사이의 경계라든가 윤곽을 짙은 색으로 그려넣고 있다. 말하자면 일종의 양식화를 꾀했다고 하겠는데 이러한 경향은 「앙인장(仰人掌)」(1950년대)이나 「꽃」(1956), 「수련(睡蓮)」(1957) 같은 작품에서 더욱 잘 나타나 있다. 양식화가 지나치면 장식적인 데로 떨어질 위험이 있다. 작가 자신이 이 점을 누구보다도 잘 알고 있었던 만큼 그것을 방지하기 위해 애쓴 듯이 보인다. 이를테면 「수련」에서 연잎을 모두 평평한 색면으로 하지 않고 빛의 변화에 따른 농담, 명암을 가하고 연잎과 연잎 혹은 꽃과의 사이에 색채대비를 시킴으로써 밝고 정돈된 화면을 이루게 하였다. 이 작품은 그의 또다른 경지를 보여주는 대표작이라 하겠다.

그런데 1960년대에 들어와서부터 그의 그림은 또 한차례의 변화를

나타낸다. 밝고 정돈된 화면은 사라지고 그 대신 색채의 포름(forme)과 콘트라스트, 리듬 등이 강조되고 거친 필촉과 재질감이 전면에 나타난다. 「추광(秋光)」(1960)에서 단순화한 몇개의 나뭇가지를 빼고는 단풍 든 나뭇잎과 주위의 풀, 길 등이 모두 색채 덩어리로 되어 있어 추상화 같은 느낌을 준다. 형태보다도 색채, 색채의 포름, 색채의 발언력(發言力)을 강조하고, 물감과 필촉을 통해 물질의 생명화를 꾀하는 이러한 경향은 최근작 「북구(北歐)의 봄」(1977)에 이르기까지 일관되고 있다. 그리하여 「북구의 봄」은 긴 역정을 통해 이 작가가 마침내 도달할 수 있었던 완숙의 경지이기도 하다.

오지호의 작품세계는 그가 「구상회화선언(具象繪畫宣言)」에서 밝히고 있다시피, 자연에 대한 감격의 표현이요, 그 감격을 대상의 데포르메를 통해 새로운 자연에 대한 감격으로 전환하는 데 있다. 이러한 신념을 그는 추호도 흐트러짐이 없이 그러나 늘 새로운 눈으로 손(기법技法)으로 줄기차게 추구해왔다. 그리고 그가 그림에서 목표해온 것은 "회화의 생리에서 나오는 회화, 회화의 생리에 가장 맞는 회화, 회화라면 그렇게 있어야 하는 가장 자연한 모습, 누가 보아도 언제 보아도 좋은 그림, 마음 편히, 즐겁게 볼 수 있는 그림"(『공간』 1977년 11월호)이라고 토로하고 있다. 50여년 동안 그림을 그려온 한 노작가의 예지의 말로 기억해도 좋을 것이다.

회화사에서의 위치

오지호는 우리나라 서양화의 제1세대에 속하면서 그 세대의 화가 대다수가 서구의 사실주의적 아카데미즘 혹은 사실주의와 외광파(外光

派)의 절충양식에 시종했
던 것과는 달리 인상주의
및 그후의 모던아트를 적
극적으로 받아들였다. 그
리고 인상주의를 이론과
실제, 양면에서 철저히 추
구함으로써 한국 인상주
의 회화(운동)의 기수가
되었고, 그 이념을 늘 새
로운 눈으로 탐구하고 실
현해갔다. 이는 그가 동시
대 화가들에 비해 시대정
신과 시각이 앞서 있었음
을 말해준다.

오지호 「북구의 전원」, 1976년.

그는 또 동시대인으로서는 드물게 보는 지식인이요, 화가였다. 식민
지 시대와 해방 후의 격동기를 살며 수많은 화가들이 변절과 자기이반
(自己離反)을 일삼던 풍토에서 예술의 절대성＝예술가의 지조라고 하는
자신의 신념을 몸소 실천해온 것이다. 이는 그를 평가함에 있어 결코 소
홀히 다루어져서는 안될 측면이기도 하다. 그리고 그는 이론 면에서도
남다른 열의를 가지고 수많은 글들을 발표했으며 때로는 추상회화나
현대회화에 대해 독특한 견해를 제시하고 혹은 비판을 가하기도 하였
다.『현대회화의 근본 문제』(예술춘추사 1968)는 그러한 노력의 결정이라
고 할 수 있다.

이런 모든 미점(美點)에도 불구하고 그는 그가 태어나서 자란 시대
(아울러 그 자신)의 한계를 어쩔 수 없이 가지고 있다. 그 가운데 하나

가 민족미술에 대한 인식의 불철저함이다. 1930년대에 민족미술을 제창하고 그 방법의 하나로 인상주의를 수용했는데, 그것이 당시의 상황에서는 진일보했다면 했다고도 말할 수 있겠지만 인상주의의 이념이나 양식이 당시 우리의 민족적 현실이 요구하는 선진적인 예술양식은 결코 될 수 없었다. 그렇기 때문에 그가 예술의 절대성을 내세우면서도 그것을 우리 민족의 역사 속에 실천적 과제로 종합하지 못했던 것이다.

『계간미술』 1978년 봄호

김환기론

1

1974년 7월 수화(樹話) 김환기(金煥基) 화백은 뉴욕의 한 병원에서 세상을 떠났다. 이듬해 12월에는 국립현대미술관에서 그를 추념하는 대회고전(大回顧展)이 열렸고, 이와 함께 그곳에 전시된 작품들을 한데 모아 엮은 큼직한 화집도 출간되었다.

항용 보는 일이지만, 어떤 작가가 혼자서 고투(苦鬪)하다가 타계하고 나면 그때서야 갑자기 미처 몰랐다는 식으로 추켜세우고 동정을 표시하고 그림값이 치솟고 하는데 진정으로 그 작가를 아끼고 있었다면 생전에 뒤를 보살펴주고 전람회도 열어주고 했어야 할 것이다. 하지만 야박한 세사(世事)의 탓인지 아니면 이것도 서양풍을 따른 때문인지 어떤지는 모르겠으되 수화의 경우도 예외는 아니었다. 어떻든 그는 이제 불귀의 객이 되었고 작품활동도 아울러 끝이 났으니 이제 남은 것은 그의 예술을 올바르게 이해하고 평가하여 활용하는 일일 것이다. 물론 그동안에도 크고 작은 평론들이 없지 않았지만 그때마다 찬사에 치우치거

나 조심스러운 접근에 머물렀다. 그것은 아마도 수화의 화단적(畵壇的) 위치나 영향력 때문이 아니었던가 하는데 이제 그럴 필요가 없게 되었으니 앞으로는 그의 그림에 대한 다각적인 논의와 이의신청도 나오리라 믿는다.

주지하다시피 수화는 우리나라 현대화가들 가운데서 어느 누구보다도 유복했던 사람이다. 부유한 집안에서 태어나 순탄한 과정을 거치면서 일찍부터 인정받는 작가가 되었고 작가생활 말고도 미술대학 교수, 학장(學長), 미협(美協) 회장, 예술원 회원 등을 두루 역임하였다. 그리고 후년에는 우리나라 미술가들이 한결같이 소망하는바, 국제무대에 나가(즉 세계의 미술시장에 뛰어들어) 만만찮은 성공을 거두었고 계속 그 무대에서 생활하며 마지막까지 창작에 전념하다가 회갑을 넘기고 작고하였다. 세속적으로는 그보다 더 출세한 화가가 없지 않지만 작가적 명성은 그에 미치지 못하며 반대로 이중섭이나 박수근같이 예술을 위해 생활을 버린 소위 '저주받은 작가'(le maudit)에 비해 그 세속적인 출세와 작가적 명성을 겸하여 이룩할 수 있었으니 말이다.

따라서 생존 시에도 그에 대한 찬사는 대단한 것이었던바, 그것을 대충 간추리면 다음과 같다.

　작게는 한국의 멋, 크게는 동양의 멋이 철철 넘쳐흐르고 있지만 인간 됨됨이와 그 생활 자체가 멋에 젖어 사는 사람 (최순우崔淳雨)
　한국미에 대한 깊은 탐닉과 이해로써 하나의 전형을 만든 화가 혹은 한국 추상미술의 선구자의 한 사람 (이경성李慶星)
　끝까지 자신에 충실했던 화가… 동양적 자연인의 풍취(風趣) (이일李逸)
　수화는 우리 민중 바로 그것 (유준상劉俊相)
　우주를 표현하는 이 놀라운 어휘를 사용하고 있는 그림들 (안드레아

미코타주크)

그렇다. 김환기는 우리가 주목할 수 있는 최고로 멋들어진 벽걸이를 디자인해냈다 (존 캐나데이)

이러한 평가가 모두 옳다고는 할 수 없지만 대체로 온당하고 또 평자(評者)들 간의 견해도 일치하고 있는 듯하다. 그러면 이같이 평가받는 그의 그림세계가 지니는 의미는 무엇이며 그것을 우리는 어떻게 받아들여야 할 것인가? 이에 대한 논의야말로 항상 따르게 마련인 우상화의 위험으로부터 그를 해방시켜 그 위치를 우리 미술사에 묻는 시발점이 될 것이다.

2

김환기의 작품활동은 그림의 형식이나 내용에서 보아 대체로 네 단계로 나눌 수 있을 것 같다. 1단계는 미술 수업 시절부터 학교를 마치고 일본과 조선의 화단에서 활약을 시작한 초기로 서구의 모더니즘 회화에 심취하여 그것을 따르고 익히던 시대(1934~45년), 2단계는 해방에서부터 한국동란까지이며 모더니즘의 자기화를 모색하던 '신사실파(新寫實派)' 시대(1945~50년 전후), 3단계는 부산 피난 시절부터 도불(渡佛) 기간을 거쳐 도미(渡美)할 때까지의 "한국의 전통과 고미술(古美術)에 심취되었던 1950년대의 시정(詩情) 어린 시절"(1952~64년 전후), 4단계는 도미 이후 작고하기까지로 새로운 추상화의 경지를 이룩한 뉴욕시대(1964년 전후~1974년)이다. 이제 우리는 이 단계를 좇아서 그의 그림세계가 어떻게 형성·변모·발전했고 아울러 그의 사상적 궤적이 어떠했는가

를 살펴보기로 하자.

연보에 의하면 김환기는 1913년 전남 기좌도(箕佐島)에서 태어나 일찍부터 일본에 유학하여 동경의 금성중학(錦城中學)을 마치고 1933년에는 일본대학 예술학원 미술학부에 들어가 그림 공부를 시작하였다. 졸업 후 동연구과(同硏究科)에 남아 2년간 더 수학하면서 일본 화단에서 작품 발표를 시작하였고 1937년에는 귀국하여 서울에 화실을 정하고 제작에 전념하다가 8·15해방을 맞이한 것으로 되어 있다.[•] 이 동안의 작품활동은 대단히 왕성했었던 것 같은데, 앞의 연보에 따르면 재학시인 1934년에 이미 '아방가르드 미술연구소'를 조직해서 후지따(藤田嗣治), 토오고오(東鄕靑兒) 등에게서 강의를 받았고 1935년, 1936년에는 이과회(二科會)에 출품하여 입선했으며 같은 1936년에는 '백만회(白蠻會)'라는 그룹을 조직하여 전시회를 갖는 한편 개인전을 동경 천성화랑(天城畵廊)에서 가졌다. 그리고 이듬해에는 일본 '자유미술가협회' 창립전에 회우(會友) 추천으로 출품, 1940년까지 연이어 참가했고 1940년에는 서울 정자옥화랑(丁子屋畵廊)에서 그의 두번째 개인전을 가진 것으로 나타나 있다. 이 사실만으로는 그가 처음 어떤 그림을 그렸고, 그 그림세계가 무엇을 지향했던가를 정확히 알 수 없다. 그러나 이를 토대로 1930년대 일본 화단의 기류와 그의 현존하는 당시의 그림을 창조한다면 그 윤곽이 어느정도 밝혀지리라 생각한다.

일본의 근대미술사에 의하면 서구의 모던아트가 일본에 본격적으로 이식되기 시작한 것은 관동대지진(1923) 전후로서, 그 시기에 모던아트의 각종 '이즘'이 미술 저널리즘에 소개되고 이를 표방하는 작가·그룹

• 김환기 『김환기 화집』, 일지사 1975 및 이경성 「수화 김환기」, 『근대한국미술가논고』, 일지사 1974.

이 서로 이합집산하면서 '제전(帝展)'의 아카데미즘에 맞서 그 정착을 활발히 시도하게 된다. 그 경향은 포비즘·입체주의·미래주의·구성주의 등이고 주된 단체는 '이과회'와 '독립미술협회'였는데 이밖에도 다다이즘의 영향을 받은 아나키즘적 허무주의와 프롤레타리아 미술이 출현하였다. 그런데 1930년대 초에는 아나키즘과 프롤레타리아 미술에 대한 정치적 탄압이 가해지면서 이 시기의 어두운 분위기와 인간정신의 내면에 파악된 세계를 표현하려는 쉬르레알리슴이 등장하고(이들 작가는 1939년에 '미술문화협회'를 조직), 그 반대 극에서 추상미술의 이식이 시도되었다. 1937년에 결성된 '자유미술가협회'는 그러한 시도의 집단적 시위였다. 이들의 추상미술에 관해 당시의 미술연감은 "대부분은 아직 거칠고 메커니즘적 관조(觀照)에 머물고 미숙하지만, 근대적인 지성의 요구에다 제작 동기를 두고 재래의 관념에 사로잡힘이 없이 표현수단의 선택에 신기축(新機軸)을 나타내어 청년층을 자극했다"라고 적고 있다. 그런데 공교롭게도 1937년은 독일 나치정권이 바로 이 추상미술을 포함한 일체의 자유주의적 경향의 미술을 탄압하는 '퇴폐미술전(頹廢美術展)'을 연 해이자 일제가 중국 침략을 개시한 해이기도 하다. 그리고 중국 침략이 대미전쟁(對美戰爭)으로 확대되면서 국가총동원이 실시되고 총력전이라는 이름 밑에 예술에 대한 통제도 단행되었는데, 당시 육군성 정보부의 한 책임자가 "아무리 자유주의를 빙자하여 허세를 부려봐도 이제는 소용없다. 말을 안 들으면 물감과 캔버스는 사상전의 탄약이므로 배급을 끊어버린다. 이것만이 순수미술이다라는 식의 배타적인 짓을 한다면 내 모가지를 걸고라도 한번 싸워볼 생각이다"*라고 공언한 것이 이를 더없이 잘 증명해주고 있다. 그러므로 '자유미술

* 「座談會 ─ 國防國家と美術」, 『みづゑ誌』 1941년 1월호.

가협회'는 자유라는 명칭 때문에 미움을 받아 '미술창작가협회'로 바꾸었다. 그것마저 막바지에는 다른 많은 미술단체와 더불어 해산을 당하고 말았다. 따라서 1930년대의 우리 문단의 모더니즘이나 이른바 순수문학이 같은 운명을 걸었음은 두말할 필요도 없을 것이다.

다음, 김환기가 수강한 것으로 전하는 후지따와 토오고오는 모두 빠리에 유학하여 서구 근대회화를 익힌 화가이며 특히 후지따는 "일본의 전통을 근대적 조형의 참신함으로 부활시킨" 에꼴 드 빠리의, 일본이 자랑하는 화가이다. 에꼴 드 빠리는 주지하다시피 모던아트의 어느 유파에도 속함이 없이 오직 개성의 표현만을 신조로 삼은 작가들로서, 그 성격은 1930년대 일본 화단에 큰 영향을 주었다. 김환기는 이들에게서 개성 중시, 자유주의 사상, 근대적 조형기법 등에 관한 영향을 받았으리라 믿어지는데 당시의 그림은 양식상으로는 오히려 입체주의나 추상미술에 더 가까운 편이다. 현존하는 그때 작품 가운데 「집」(1936)은 기하학적인 선과 면을 통해 조르조 데끼리꼬(Giorgio de Chirico)풍의 초현실적 풍경을 나타낸 것 같으며, 「향(響)」(1938~55)은 비대상적인 형태와 색채를 때로는 겹쳐가며 자유롭게 구성한 추상화이며, 「론도」(1938)는 인체의 형태들과 배경을 직선과 곡선으로 색면분할하여 구성한 그림으로 미숙하나마 종합적 입체주의를 연상시킨다. 이경성 씨는 이 작품에서의 인물 취급은 그의 자연주의 체질 때문이라고 말하고 있지만* 그것은 입체주의자들처럼 하나의 모티프로 이용한 것에 지나지 않는다. 「섬의 이야기」(1940)의 경우도 마찬가지이다. 어떻든 이들 작품은 제목이 암시하듯이 형태 간의 조형성을 실험하고 색채의 울림과 리듬을 추구한 흔적이 역력하다.

• 이경성, 앞의 책 153면.

김환기 「론도」, 1938년.

　이상에서 우리는 그가 처음부터 서구의 모던아트에서 출발하고 있음을 알 수 있거니와 문제는 왜 하필이면 모던아트에서 출발했으며 더구나 당시 우리에게 생소하기 이를 데 없는 추상미술에 경도했던가 하는 점이다. 이에 관해서는 마땅한 자료가 없어 뭐라고 단정하기가 어려운데, 다만 그가 수학할 당시 일본의 젊은 화가들 사이에 추상미술이 보다 새로운 예술형태로서 환영받았다는 사실과, "순수회화에선 이미 상식화해버린 그러한 감미스러운 문예적 시정(詩情)은 현대회화의 진보적 요소는 될 수 없다"●라든가 "나는 그림을 장난한다. 그림은 내 노리개

●　김환기 「구하던 1년」, 『문장』 1940년 12월호.

다"●라는 자신의 말을 참고하고, 그밖에 그의 환경이나 경험, 기질 혹은 생활태도 같은 것에서 유추해볼 도리밖에 없겠다.

다음, 그가 모던아트 특히 입체주의와 추상미술을 통해 배우고 익힌 것이 무엇인가 하는 문제이다. 그것은 앞서 든 자신의 말이 말해주듯이 반자연주의적인 조형의 세계이다. 즉 색채·선·면·리듬과 같은 표현수단이 수단 자체로서 사고(思考)하고 시작(詩作)하는 자율적인 회화이다. 그리고 그것은 오로지 순수 포름(forme, 形形)의 상징성을 추구하는 바, 이 세계야말로 서구의 모더니스트들이 그토록 대견해 마지않는 정신의 신개지(新開地)이다. 그리하여 "이 섬이 로도스섬이다. 여기서 뛰어라!"(Hic Rhodus, hic salta)라는 복음에 김환기는 경이와 매혹을 함께 느꼈을 것이다. 이 순간부터 그는 현대적인 조형어법을 익히고 실험하며 스스러움 없이 '동경 중앙 화단'의 가장 선진적인 대열에서, 아울러 '조선 화단'의 가장 전위적인 화가로서 화려한 출발을 하게 된다. 예술에 대한 그의 신념이나 목표는 1930년대 우리 문단의 모더니스트의 그것과 다르지 않으며 단지 그 수단이 언어(우리말) 아닌 물감이라는 것 때문에 이들보다는 한결 자유롭게 창작에 전념할 수 있었다. 그후 일관되게 발휘된 그의 탁월한 조형감각이나 능력은 실로 이 시절에 확립되었다 해도 과언이 아닐 것이다.

3

8·15해방, 이윽고 정부수립과 함께 김환기는 이제 젊은 대가로서, 미

● 김환기 「자화상 기일」, 『문장』 1939년 11월호.

술대학 교수로서 자유대한의 품에 안겨 자유를 만끽하며 그의 자유스러운 창조 작업을 밀고 나가기 시작했다. 그의 작품활동은 어느 누구보다 왕성하여 1948년에는 유영국(劉永國)·이규상(李揆祥)과 함께 '신사실파'를 조직하여(나중에 장욱진張旭鎭·이중섭도 참가함) 작품을 발표하고 1952년에는 피난지 부산에서 해방 후 첫 개인전을 가졌다. 환도(還都)한 다음 1954년과 1956년에 서울에서 개인전을 열고, 1956년 도불(渡佛)하여 3년간 빠리에 머물면서 유럽의 여러 전람회에 출품하는 한편 모두 다섯차례의 개인전을 가지기도 하였다. 귀국해서는 대학의 격무에 시달리면서도 어느 누구보다 더 정력적인 제작생활을 했는데 이즈음 그는 이미 우리 화단의 대가의 한 사람이 되어 있었다. 그리하여 그는 미협 이사장을 포함한 예술계의 요직을 두루 거치면서 본래가 '자유인'이요, '둘째가라면 서러워할 멋쟁이'로서 멋있는 생활을 유감없이 누린, 말하자면 이 시기는 그의 인생의 황금 시절이었다. 당시 그의 생활에 관한 일화는 많이 전해지고 있다.

아무튼 이 기간 동안의 그의 그림을 양식 면에서 보면 두 단계로 구분된다. 한국동란 이전, 그러니까 '신사실파' 시절의 그림은 그때까지의 추상화에서 벗어나 명백히 구상(具象)으로 향하고 있는 것이 두드러진 특징이다. 물론 그중에는 「꽃」과 같이 종합적 입체주의에서처럼 색면(色面)을 겹쳐가며 구성한 작품도 있지만 대개는 구체적인 대상을 소재로 하여 그 형상을 단순화시켜 그린 그림으로, 그 자신은 이를 '신사실'이라고 불렀다. 그런데 이렇게 구상을 추구함에 있어서도 그의 관심은 오히려 조형수단의 자율적인 표현에 더 집중되었다. 다시 말해서 대상의 실재성(reality)보다는 면·선·형태·색채·리듬과 같은 것을 더 중시하고 있다는 것이다. 이를테면 「나무와 달」(1948)에서는 잎이 무성한 나무와 둥근 달의 원형, 나뭇잎을 나타낸 많은 삼각형과의 대비에 중점이 두

어졌고, 「산」에서는 산등성이의 커다란 반원형과 그 안의 무수한 나무를 몇가지 둥근 색점으로 대비시켜 그려졌고, 「풍경」은 들·산·강을 선과 색면으로 단순화하고 산속의 건물들을 여러가지 색채로 리드미컬하게 배치하여 그려져 있다. 「호월(壺月)」(1952) 역시 둥근 원의 반복이 모티프이다. 그러나 이러한 요구가 가장 잘 나타나 있는 작품은 「피난열차」(1951)인데, 여기서는 열차 안과 위에 가득 찬 피난민들이 마치 아이들이 소풍이라도 가는 것처럼 마냥 즐겁기만 한 느낌이다. 이렇게 볼 때 그의 '신사실'은 대상의 리얼리티를 얼마만큼 생생하게 그리는가에 있지 않고 대상을 조형적으로 얼마나 새롭게 표현하는가에 있었음을 알수 있다. 그것은 마침내 리얼리티를 절실하게 요구할 필요가 없는 소재에로 옮겨지며 그 대신 화면상의 실제성(재질감材質感)에 대한 관심이 그만큼 높아지게 된다. 작품 「정물(靜物)」(1953)이 그 좋은 예라 하겠다.

이리하여 그는 1953년 환도를 전후하여 '신사실'에서 '한국의 전통미'를 추구하는 단계로 옮아갔는데, 그가 초기의 추상화에서 이처럼 변모하게 된 이유에 관하여 이경성 씨는 다음과 같이 적고 있다.

그처럼 화가 김환기의 체질은 자연을 버리기에는 너무나 자연주의적이었던 것이다. 그 자연주의에의 귀의는 1945년 해방 후 문인들과의 교유를 비롯하여 한국 고미술과의 만남에서 진정 전통미의 각성이 일어난다. 이조백자에 대한 끊임없는 애정은 많은 백자 항아리 그림으로 승화되고, 서정주의 시세계와의 공명(共鳴)에서 그의 시를 직접 화면에 도입하는 시도에까지 이르렀던 것이다.

학, 사슴, 매화, 그리고 온갖 한국의 고미술품들, 머리에 짐을 이고 가는 한국의 여인상들, 이 모든 조국의 풍정들이 수화의 시심을 통해 서정적으로 공간 속에 전개되어갔다. 이때의 수화 예술은 어느 의미에서 고전회귀

의 정열에 가득찬 시기라고도 볼 수 있다.[*]

　이씨가 말한 '고전회귀의 정열에 가득찬 시기'는 그가 도미(渡美)하기까지의 약 10년간인데 이 시기의 특징은 이른바 '한국적인 미'를 일관되게 추구했다는 점이다. 즉 한국적인 것을 상징하는 갖가지 풍물, 이를테면 학·매화·사슴·구름·달·산·나무 등의 자연물과 백자 항아리를 위시한 고미술품에서 소재와 모티프를 구하고 그것이 지니는 미적 세계를 새로운 감각으로 표현하려 했던 것이다. 따라서 형식 면에서도 변화를 나타내어 심히 양식화되어갔다. 항아리·달·학 혹은 매화 등을 빈 공간에다 임의로(비현실적으로) 배치하되 그것을 형태·색채·리듬의 조형법칙에 의해 구성하는 것이다. 그 결과 화면은 이상하리만큼 조화를 이루고 서정성을 띠게 되는데 명확한 선, 절제된 색채, 짙은 재질감의 표면과 형태, 간결한 구성 등이 이 그림들을 문양이나 벽걸이 장식으로 떨어짐을 방지해준다. 작품 「산」(1953)은 아마도 신사실파 시절에서 이 경향으로 옮아가는 때의 대표적인 작품이 아닐까 싶다. 여기서는 겹친 두개의 산과 봉우리에 걸린 달을 명확한 선으로 윤곽 짓고 산 전체는 두세가지 색면으로 분할되며 표면은 모래를 뿌린 것과 같은 재질감이 나타난다. 이후 양식화의 경향은 더욱 심화되어 「하늘」(1957), 「봄」(1957), 「영원의 노래」(1957), 「항아리와 날으는 새」(1958)와 같은 작품을 차례차례 제작해냈는데 이들 작품에서 우리는 우리나라의 옛 문양이나 민화 속의 십장생을 연상케 된다. 실제로 여섯개의 백자 항아리에다 각기 구름·꽃·학·산 등을 그려놓은 「백자와 여인」(1956)이나 화면을 정자(井字)형으로 분할하여 역시 그런 것들을 그린 「영원한 것들」(1956~57)

• 이경성, 앞의 책.

김환기 「영원의 노래」, 1957년.

이나 「영원의 노래 1」(1957) 같은 작품은 현대판 십장생도라 해도 과언이 아니다.

그런데 뒤로 갈수록 모티프도 형식도 한결 요약·단순화되면서 장식성이 후퇴하고 그 대신 추상성이 강화되어 나타났다. 예컨대 「달을 나르는 새」(1958), 「월선(月船)」(1959), 「월광(月光)」(1959), 「산월(山月)」(1959), 「여름 달밤」(1961) 같은 작품에서는 형태나 색채, 구성이 거의 추상에 가까울 뿐 아니라 무르익은 선과 부조(浮彫)와도 같은 두터운 재질감으로 회화적인 리얼리티를 여실히 보여준다. 그리고 「산월」(1962)은 이미 완전한 추상화이다

셋째 단계의 기간에는 물론 이와는 다른 구상화(이를테면 전후 이딸리아의 화가 깜뻴리(M. Campigli)의 작품을 연상시키는 「봄」(1956)이나 「성북동 집」(1956) 같은 그림)가 없는 바는 아니나 그의 창작 방향은 어디까지나 한국미를 추구하고 그것을 현대적 감각으로 구현하는 데 일관했다. 한국미를 우리나라 자연 풍물이나 고미술품 속에서 찾았던 그의 태도가 과연 정당한가에 관해서는 뒤에서 언급하기로 하고, 그가 이러한 것에 정열을 쏟았던 이유가 어디에 있었던가는 다음 글이 참고가 될 것이다.

수화는 많은 골동품을 가지고 있었다. 그리고 그걸 사랑하고 있었다. 그걸 아끼고 있었다. 그것과 수시로 이야길 하고 있었다. 그곳에서 그의 미를 재발견하고 있었다. 그래서 그랬는지 도불(渡佛) 이전의 그의 그림 엔 항아리를 소재로 한 그림이 확실히 많았다. 항아리, 매화, 학, 구름, 달, 나무, 산, 그가 주로 다룬 이러한 소재의 작품들은 확실히 우리 한국을 강렬하게 의식하고 제작한 거라고 생각이 든다.[•]

동양미를 꿰뚫어 보는 그의 안목도 매우 높아서 그가 좋아하는 동양 그림과 글씨도 그 테두리와 차원이 분명했고 또 이조의 목공이나 백자의 참 맛을 아는 귀한 눈의 소유자였다.[••]

그러나 이보다는 그 자신의 말이 더 확실한 증거가 될 것이다.

미술평론가 꼰랑웅(翁)은 내 그림을 자기(瓷器) 같은 살결이라 했고 내 아뜰리에의 학생 윤군(尹君)은 내 선을 도자기의 선이라고 했다. 본바닥 전문가 평은 그저 그럴싸 싶었지만 윤군의 깜찍한 감각에는 찔끔했다.
사실 나는 단원(檀園)이나 혜원(蕙園)에게서 배운 것이 없다. 조형을, 미를, 민족을 나는 우리 도자기에서 배웠다. 지금도 내 교과서는 바로 우리 도자기일는지 모른다. 그러니까 내가 그리는 것이 여인이든 산이든 달이 든 새든 간에 그것들은 모두가 도자기에서 오는 것들이요, 빛깔 또한 그 러하다.
저 푸른 그릇을 보라. 저 흰 그릇을 보라. 날씬히 서 있는 저 제기(祭器)

• 조병화 「수화, 그 멋」, 『공간』 1976년 1월호.
•• 최순우 「수화」, 『김환기 화집』, 일지사 1975.



의 굽을 보라. 저 술병의 모가지를 보고 깎아내린 그 칼맛을 보라. 찌들고 썩은 이 찻종의 호흡과 체온을 못 보는가.•

이 글은 그가 빠리에서 돌아온 2년 후에 쓴 것인데, 여기서 우리는 그가 얼마나 우리나라 옛 도자기에 심취해 있었고 그 미를 추구하려 했던가를 알 수 있다. 그 때문에 그는 도불해서도 "자신의 개인전을 갖기 전까지는 그곳 작가들의 그림에 물들까봐서 전람회 구경도 안 다니고 자기를 지키노라 매우 애를 썼"••을 정도였고 3년간의 체불(滯佛) 기간에도, 귀국해서도 변함없이 그 세계를 소중하게 지키며 심화시켜나갔던 것이다.

4

1963년 제7회 상파울루 비엔날레에 한국이 처음으로 초청을 받자, 김환기는 한국 미술가를 대표하여 출품했고 이어 직접 참가하기 위해 출국하였다. 이 국제전에서 그는 회화 부문 명예상을 수상하여 국제적인 인정을 받았는데 그러나 그는 그 영광을 안고 귀국하지 않고, 더구나 서울에서의 안주와 명성과 멋을 모두 뿌리쳐가며 "뉴욕에 나가자. 나가서 싸우자"•••하고 결심하며 미술의 국제무대 뉴욕으로 건너갔다.

• 김환기 「나의 예술수첩③ 편편상(片片想)」, 『사상계』 1961년 9월호, 323면.
•• 최순우, 앞의 글.
••• 1963. 11. 13. 일기 「김환기 전기 중의 일부①: 사람은 가고 예술은 남고」, 『공간』 1976년 9월호.

뉴욕에 가서는 "콧구멍만 한 방"*에서 살고 그림은 "허드슨강이 아름답게 보이는 리버사이드 14층 꼭대기에 사는 B의 공방(工房)에 가서"** 그리며 제작생활을 시작했다. 이처럼 궁핍한 생활은 그후에도 몇년간 계속된 듯, "예술은 절박한 상태에서 만들어진다"*** 혹은 "종일 화포 속틀 두개 만드니 지쳐버린다. 밤엔 우울한 심정. 미술의 밀림에 투족(投足)한 지 오래다. 이대로 죽어도 좋다. 꿈을 이루고 귀국해야지"****라고 적어놓고 있다.

이 시기, 즉 뉴욕시대의 창작생활에 관해서는 현재 미망인이 『공간』지에다 그의 전기의 일부로서 연재 중에 있으므로 그것이 끝나야 전모가 드러나리라 믿지만, 지금까지 연재된 것만(1963~70년) 보더라도 그가 전례 없이 절박한 상태에서 제작에 고심하고 투쟁했음을 알 수 있다. 그동안 가족에게 보낸 편지와 일기 중에서 몇개 뽑아본다.

무미건조한 고층건물의 도시, 이젠 나도 다소 마비가 된 것 같애. 그런데 그림이 참 어렵구면. 종일 싸우다 저녁에 봐도 역시 그래.*****

제작부진. 또 마음이 떴다 가라앉았다. 눈길 강가에 나가 강을 바라보다. 돌아오는 길 허공에 반달을 보다. 섣달 여드레쯤 되는가? 밤에도 그림이 안된다.******

• 1963. 11. 10. 일기, 같은 글.
•• 1963. 11. 4. 일기, 같은 글.
••• 1965. 1. 11. 일기, 같은 글.
•••• 1965. 2. 5. 일기, 같은 글.
••••• 1965. 1. 12. 일기 「김환기 전기 중의 일부③: 사람은 가고 예술은 남고」, 『공간』 1976년 11월호.
•••••• 1963. 11. 20. 편지 「김환기 전기 중의 일부②: 사람은 가고 예술은 남고」, 『공간』

오늘 간신히 한점 끝낸 셈. 이름하여 「성가족(星家族)」. 아, 좋은 그림 그릴 자신이 있고, 하고 있는 것 같은데 세상은 왜 이리 정막(靜漠)할까.[•]

일이 잘 가는 셈. 자신을 가질 수 있는 공부를 하라. 그리고 자신을 가져라. 용감하라.[••]

악취미와 무식한 장난만이 통하는 New York. 모(某) 화랑에 갔으나 역시 미국 작가이고 미국 풍경만 요구한다고. 영원히 Gallery는 생각지 말자.[•••]

일하다 내가 종신수(終身囚)임을 깨닫곤 한다.[••••]

이렇게 그는 "무미건조한 고층건물의 도시"에 살며 "현대라는 세상은 정말 미가 없"고(모 화상畵商에게 작품을 사기당한 나머지) "악취미와 무식한 장난만이 통하는 뉴욕"이라 저주하며 때로는 "내가 종신수임을 깨닫곤 하"며 그러나 "좋은 그림 그릴 자신이 있고" 또 "자신을 가져라. 용감하라"라고 다짐하면서 제작에 몰두하였다. 그리하여 그는 "별의 울림(메아리). 별이 있어 외롭지 않다. 고독하지 않은 노래. 성가족 등등"(1965. 6. 6. 일기)을 그렸고 마침내 그곳에서 (귀국하지는 못했을망정) "꿈을 이루고" 작고하였다.

1976년 10월호.

[•] 1965. 1. 13. 일기, 같은 글.

[••] 1965. 1. 25. 일기, 같은 글.

[•••] 1967. 1. 12. 일기, 같은 글.

[••••] 1974. 6. 24. 일기 「김환기 작가 노트에서」, 『공간』 1976년 1월호, 9면.

뉴욕에서 생활한 이후의 활동을 보면 1964년에 그곳에서 첫 개인전 (통산 10회)을 가진 것을 필두로 이듬해 제8회 상파울루 비엔날레에는 특별실에 초대되어 전시회를 가졌고 1966년부터 1973년까지 모두 다섯번의 개인전을 열었는데 그중 마지막 세번은 화랑 측의 기획초대전이었다. 그 사이사이에 '재미(在美) 아시아 미술가전'(1969년, 댈러스), 제1회 '한국일보대상전(大賞展)'(1970년, 서울, 대상을 받음), '실버민 길드전'(1972년, 코네티컷, 비탐상을 받음)에 참가하는 등 정력적인 제작생활을 하였다. 그리고 작고한 이듬해에는 제13회 상파울루 비엔날레에 특별초대 대회고전이 있었고 뉴욕과 서울에서 각각 회고전을 가진 것으로 되어 있다.

뉴욕시대의 작품을 보면, 도미(渡美) 직후에는 「야상곡(夜想曲)」(1963. 12), 「구름산(山)」(1964)과 같이 종래의 한국적 풍물을 모티프로 양식화한 그림을 그린 듯하다. 그러면서 한편 그로부터 벗어나려고 시도했는데 「겨울 아침」(1964)이 그 첫번째 작품이다. 평면에다 점과 선, 담담한 채색으로 구성한 비대상적(非對象的)인 추상화로, 겨울 아침의 차갑고도 쾌적한 분위기를 잘 나타내고 있다. 이후 이 경향은 더욱 철저하여 1964~66년경에는 「이른 봄」「새벽」「봄의 소리」「메아리」「월광(月光)의 메아리」「양지바른 날」 등 일련의 작품이 제작되었다. 이 작품들은 제목이 시사하듯이 계절의 분위기나 음향을 시각화한 서정적 추상화이며, 그것은 그의 일기에서 보는 바처럼 과거와의 완전한 절연에서 비롯했다. 물론 그때에도 「달과 산과 바람」 같은 제목의 작품이 있기는 했지만 이 경우 달이나 산은 단지 모티프로 이용했을 뿐 그의 목표는 전적으로 비대상적인 추상이었다. 그것은 그 자신의 다음 말 "무슨 음악 같애, 음악의 명제(名題)를 붙일래"(1963. 11. 21. 편지), "미술은 질서와 균형이다"(1965. 1. 19. 일기), "새로 직선(흑면)화를 시작. 걸작이 될 것 같

다"(1965. 1. 29. 일기), "나는 점, 점들이 모여 형태를 상징하는 그런 것들을 시도하다. 이런 걸 계속해보자. 꽃바람 노래가 들려올 때 꽃다발"(1968. 1. 23. 일기) 등에서 뒷받침된다. 이제 그의 조형감각은 더욱 첨예화하면서 순수한 조형질서·균형·리듬 등에로 향하고, 화면은 종래의 짙은 재질감 대신 평면적인 단일 패턴으로 바뀌며 그 위에다 색점을 수놓거나 기하학적인 색면으로 구획하기도 하였다. 뒤로 갈수록 그것은 더욱 정리되고 단순화되어 작품 「23-X-69#128」(1969)이나 「무제」(1970)에서처럼 대도시의 불 켜진 밤 풍경을 연상시킨다. 이 새로운 그림세계에 대해 스스로도 만족과 자신을 가졌던 것 같다. 그후로도 이런 그림은 다소의 변화를 나타내면서 계속되었으나 1971년경부터 단색조의 작은 점을 찍고 그 점을 사각형으로 싸가며 전체 화면을 꽉 메운 이른바 '올 오버'(allover)의 점화(點畵)로 바뀌어갔다. 단색 또는 몇가지 색의 크고 작은 점들을 일렬로 불규칙하게 찍어 전면을 메우거나 또는 멍석에다 먹물을 칠해 판 박은 것 같은 이들 작품은 기법이나 형식에 있어 앞의 계열과 다르다. 그것은 물론 앞의 것으로부터의 전환이 아니라 그 발전이요, 심화라 보겠는데 양자가 나타내는 의미는 상당한 차이점이 있다. 즉 전자가 감각적 혹은 음악적인 데 반해 후자는 정신주의적이라 할 수 있고 그것이 지니는 상징성도 그만큼 심장(深長)하다. 그래서 사람들은 인간가족(人間家族), 성좌(星座), 하나의 우주 혹은 우주적 호흡이라고 말하기도 한다. 뉴욕시대의 김환기는 가끔, "미술은 비례와 균형이다"라고 주장했던 몬드리안(P. C. Mondriaan)과 비교되는데 둘 다 '비대칭적인 대칭'에서 그것을 추구하면서도 몬드리안은 합리성을 바탕으로 한 기하학적 형식에서, 김환기는 생성전화(生成轉化)하는 자연의 유기적 형식에서 추구하였다. 따라서 그의 그림에는 몬드리안에게서 볼 수 없는 여유와 너그러움이 항상 감돈다. 이일 씨는 김환기 그림의 기조를

"그의 선천적인 섬세한 기질"과 "뉴욕이라는 거대한 메커니즘의 예술적 환경"[•]이라고 설명하고 있다. 아무튼 만년에 이를수록 생각도 화면도 단순화되어 이른바 '위대한 단순(單純)'에로 접근해갔다. 그가 마지막으로 남긴 "미술은 미학도 철학도 문학도 아니다. 그저 그림일 뿐이다. 이 자연과 같이"(1974. 6. 28. 일기)라는 신앙고백이 이를 잘 뒷받침해준다. 김환기는 이제 "한국 추상미술의 으뜸가는 존재"로 우리 앞에 남았지만, 한편 그의 국제적 평가를 알기 위해 제13회 상파울루 비엔날레의 총평에 부쳐 쓴 평론가의 글을 인용한다.

> 이번 비엔날레의 최우수 작가는 나의 의견으로는 한국의 김환기라고 생각된다. 작고했다 할지라도 대상(大賞)은 마땅히 그에게 해당되었어야 했다. 화폭(畵幅)에다 빛깔로 그렸다기보다는 차라리 화포(畵布)에 물감을 들여서 번지게 했다는 편이 적합할 섬세한 기교로써 이루어져 있는 그의 작품은 위대한 창조의 힘과 더불어 막 고동치고 있는 것 같다(마르크 버코비츠Marc Berkowitz).[••]

이러한 격찬이 의례적인 것이 아니라면 과연 그의 그림이 정신의 상품으로서 국제적으로 얼마나 오래 살아남을지는 시간이 지나봐야 알 것이다.

• 이일 「뉴욕의 하늘 너머로」, 『김환기 화집』, 일지사 1975.
•• 「김환기 전기 중의 일부①: 사람은 가고 예술은 남고」, 앞의 책 8면.

5

지금까지 우리는 화가 김환기와 그의 그림세계를 개인적인 측면에서 충실히 추적해보려고 했다. 그것을 요약하면, 김환기는 우리나라에서 맨 처음 추상미술을 시작한 모더니스트로서 철두철미 서구의 근대정신 (자유주의·개인주의)에 입각하여 개성을 실현해나간 '개인주의적 화가'였으며 한국미의 현대적 표현에 힘쓰다가 마침내는 새로운 추상화를 그림으로써 국제무대에서 인정받게 된 작가라는 이야기가 된다. 그 때문에 이러한 화가가 극히 드문 우리나라, 특히 서구의 현대미술에 첨예한 촉각을 곤두세우고 한눈을 팔기에 여념이 없는 이 땅의 대다수 미술가들에게 있어 그가 우상적 존재로 대접받는 것도 무리가 아닐는지 모른다. 이제 우리는 그의 개인적인 성공은 그것대로 존중하면서 우리의 현대사에 비추어 그의 그림세계가 가지는 문제들을 검토하기로 한다.

김환기는 1937년 일본에서 귀국한 다음 별다른 직업 없이 창작생활을 하면서 한편 미술평이나 수필을 발표했다. 다음 글은 당시의 그를 아는 데 매우 좋은 자료가 되므로 좀 길지만 인용해본다.

어떻게 되었건 현재 나는 그림을 하고 있다. 그림이 그렇게 재미있다고 생각지 않는다. 어떠한 연(緣)이 있었던 것이 아니라, 어떠한 이유가 있어서가 아니라, 부지중 극히 자연스럽게 그만 그림을 하게 되었다. (…) 이 딱한 형편을 나는 아직 불행하다고 생각해본 적이 없다. 오히려 나는 다행에 근사(近似)한 생각을 가져보았을지도 모른다.

역설 아닌 역설, 삼단논법이 여기에 적용될 리 만무하나 우주의 법규에 의해서 나는 당당히 내 생활도구의 하나로써 그림을 사용하고 감당하는 권리를 가졌고 내 생활도구를 누구보다도 자연스럽게 가장 합리적으

로 사용하는 비방을 알고 있다. 생활도구는 필요에 따라 그 위치를 변화해놓는 수도 있고 바꾸어 들일 수도 있다. 내 마음은 항상 오입을 한다. 사실 정직하게 담화(談話)할 수 있는 아름다운 감정이 나에게 있으니 말이지, 나는 그림을 장난하지 않고는 못 견딘다. 나는 장난에 지쳐 자리에 눕는 수가 있다. 자리에 누워서 내 시각을 죽이고 마음에 오입을 시킨다.

내 마음은 오입하러 나가되 해가 지기 전에 돌아온다. 항상 명랑한 휘파람을 불고 들어온다. 밤 세시 '몽파르나스'의 휘파람이 어떻던가?

여기에 화가가 있다. 나는 그림을 장난한다. 그림은 내 노리개다. 내가 성장하면 노리개로 바꾸어지겠지. 나는 내 노리개를 처치할 창고를 지으련다.•

얼마간 이상(李箱)의 투가 나는 이 글에서 우리는 그의 모더니스트로서의 체취와 그 예술관의 일단을 엿볼 수가 있다. "나는 그림을 장난한다. 그림은 내 노리개다"라는 대목이 그것인데 이런 생각은 당시만이 아니라 마지막까지 일관된 기조였다. 가령 "현대미술관에서 삐까소전을 보다. 천애무구(天涯無垢)한 즐거움의 장난들이다"(1967. 11. 4), "미술산보(美術散步). 한국 미술가들은 늘 본격적인 작품에만 급급하고 산보(낙서라 해도 좋다)는 안하는 것이 탈"(1968. 2. 8), "아무 생각 없이 그린다. (…) 화제(畵題)는 보는 사람이 붙이는 것"(1972. 9. 14), 이렇게 음조는 조금씩 달라도 예술을 유희로 생각한 점은 변함이 없다. 물론 그가 말하는 '장난' 혹은 '노리개'가 단순한 유희를 뜻하지 않았음은 "미술은 질서와 균형이다"라든가 "기술은 쓸데없는 것. 정신의 고도심도(高度深度). 그것이 예술을 만들어내는 것"(1973. 3. 28)이라는 말에서 확인된다. 그런

• 김환기 「자화상 기일」, 앞의 책.

데 그 '장난'(즉 창작)이 아무리 진지한 것이고 '질서와 균형'이 의미심장하다 하더라도 현실세계와 절연하여 '정신의 고도심도'를 순전히 형식에서만 찾았던 이상 그것은 일종의 정신적인 유희일 수밖에 없고 그의 예술은 따라서 철두철미 모더니즘에 뿌리박은 것이었다. 주지하다시피 서구의 모더니즘은 당초부터 유희를 중요한 특징의 하나로 함으로써 내용에서나 형식에서나 그것을 볼 수 있는 절대적 시각을 가진 자들끼리 나누어 가지는 예술이었다. 그 때문에 그것은 백낙청(白樂晴) 씨가 적절히 비판한 대로 "개개인의 체험이 체험하는 사람 자신에게는 아무리 절실한 것이고 거기서 생산되는 작품이 그 나름으로 아무리 완벽하고 새로운 것일지라도 똘스또이가 강조했던 민중과의 동포의식이라든가 인류의 진화에 예술이 이바지하겠다는 역사의 책임감 같은 것이 애초부터 예술가의 가장 절실한 관심사에서 제거되어 있는"● 그 면에서 본질적으로 불건강하고 퇴폐적이기까지 한 속성을 가졌다. 그러한 속성의 모더니즘은 따라서 우리의 사회적 현실이나 역사발전에 있어 결코 바람직하지 못하며 오히려 위해가 될 수도 있다는 견해는 정당하다.

이렇게 볼 때 김환기가 모더니스트로서 출발했다는 것이나 추상화가로서 거둔 성과가 그렇게 소중하고 값진 것으로 평가될 수만은 없다. 실상 그가 일제하에서 모더니즘을 했다는 사실이 그로서는 더할 수 없는 혜택이었을지도 모른다. 이유는 모더니스트이기 때문에 식민지의 현실에 눈감을 수 있었고, 식민지인이기 때문에 본토의 자유미술 탄압에서조차 살아남을 수 있었으며, 화가임으로 하여 표현수단(우리말)의 구속을 받지 않아도 되었으니 말이다. 그리하여 이제 그는 당당히 "한국 추상미술의 선구자의 한 사람"으로 대접받고 있는 것이다. 물론 그가 입

● 백낙청 「해설: 현대문학을 보는 시각」, 『문학과 행동』, 태극출판사 1974.

체주의·추상미술을 함으로써 거둔 성과가 전혀 없지는 않다. 지금까지의 소박한 지각론(知覺論)에서 우리의 시각을 갱신하고 표현기법을 개발하는 데 그가 일조를 했다는 점에서 인정받아 마땅하고 그 공적은 어느 의미에서 1930년대 우리 문학의 모더니스트들의 그것에 견줄 만도 하다. 그러나 그것은 단지 새롭다(현대적)는 면에서일 뿐 '우리말'에 해당하는 우리 고유의 조형어법(造形語法)을 개발하지 않음으로써 문학인들이 우리말에서 거둔 성과에는 미치지 못하였다. 이에 대한 관심은 '신사실' 이후 한국미의 추구로 나타났던 것처럼 보인다. 이때 그는 이른바 한국적 풍물에서 그것을 찾으려고 했는데 엄밀한 의미에서 그것은 추상으로부터 구상으로 관심이 옮겨진 데 불과하며 그의 모더니즘에 근본적인 변화를 나타낸 것은 아니었다. 이 문제는 그 시기의 작품을 검토함으로써 명백해지리라 믿는다.

　외면상으로 보면 '신사실' 이후의 일련의 작품 경향은 모더니즘에서 벗어나 '한국적인 것'에로 접근한 듯이 보인다. 그 동기가 앞서 말한 바처럼 우리의 조형어법에 대한 관심 때문이었는지 추상미술의 공허성(그 자신의 미숙한 인식을 포함하여) 때문이었는지는 모르겠으되 어떻든 구체적인 사물을 주제로 삼기 시작했다. 생활 주변의 일상적인 것에서 점차 항아리·매화·학·구름·달·산·나무 등에로 소재 선택의 범위도 넓어졌고 그에 따른 형식상의 변화도 시도되었다. 이를 두고 한 평론가는 "한국의 전통미에 대한 애정" 때문이라고 말하고 있지만 본인의 말을 들어보는 것이 더 확실할 것이다. 더구나 그가 빠리에 가서 "그곳 작가들에게 물들까봐서 매우 애를 쓰"다가 돌아온 다음에 쓴 글이기에 더욱 주목할 만하다.

　　나는 동양 사람이요, 한국 사람이다. 내가 아무리 비약하고 변모한다

하더라도 내 이상의 것을 할 수가 없다. 내 그림은 동양 사람의 그림일 수밖에 없다. 세계적이기에는 가장 민족적이어야 하지 않을까.

예술이란 강력한 민족의 노래인 것 같다. 나는 우리나라를 떠남으로 해서 더 많이 우리나라를 알았고 그것을 표현했으며 또 생각했다. 빠리라는 국제경기장에 나서니 우리 하늘이 역력히 보였고 우리의 노래가 강력히 들려왔다. 우리들은 우리의 것을 들고 나갈 수밖에 없다. 우리 것이 아닌 것은 틀림없이 모방이 아니면 복사에 지나지 않을 것이다.●

이것을 요약하면 "나는 동양 사람이요, 한국 사람"이며 "예술은 민족의 강력한 노래"인 만큼 "우리들은 우리의 것을 들고 나갈 수밖에 없다", 그렇기 때문에 "세계적이기에는 가장 민족적이어야 한다"는 것이다. 이로써 보면 그가 지금까지 그려온 그림은 민족적인 것에 대한 자각 때문이요, 앞으로도 그것을 밀고 나가겠다는 결의가 뚜렷이 엿보인다. 그러면 그가 추구한 "민족의 강력한 노래"는 과연 어떤 것이었던가? 우선 주제에서 보면 그것은 항아리(도자기)와 민예품 그리고 매화·사슴·학·달·산 등의 자연 풍물로 나타나 있다. 이런 것들은 물론 우리의 민족적인 것의 어느 일면을 상징하는 물건임에는 틀림없다. 그러나 항아리가 지난 한 시대의 우리의 마음이 아로새겨진 것이라 하더라도 오늘날 그것은 한갓진 골동품에 지나지 않으며, 학이나 달이 아무리 로컬 컬러 짙은 것이라 하더라도 자연물이며 또 한국에만 있는 것도 아니다. 그것이 한국적인 것에 대한 그의 애정 때문이었다고 한다면 그것은 인간보다도 자연을 사랑하고 현재가 아니라 지난날을 그리워하겠다는 현실 도피·복고주의에 지나지 않을 것이다. 한편 이러한 주제가 민족적일 뿐

● 김환기 「나의 예술수첩③ 편편상」, 앞의 책 323면.

아니라 민중적(지난날의 서민의 마음을 상징하므로)이기까지 하다는 견지에서 그것을 사랑하고 주제 삼는다는 것은 곧 그가 민중의 참 마음을 가졌기 때문이라고 말해진다. 그런데 어느 모로 보나 민중의 절실한 삶을 결코 함께했다고는 할 수 없는 그에게 있어 이러한 주제는 곧 민족의 추상이요, 그 민중은 멀찍이 서서 바라보는 민중에 다름 아니다.

예술의 가치가 주제에 의해 곧바로 결정되는 것은 아니다. 그렇다고 주제는 뒤로 미루어둔 채 오로지 '조형' '표현'만을 기준으로 삼는다는 것은 은연중 모더니즘을 시인하고 들어가지만, 어쨌든 그가 주제의 의미보다는 그것이 가진바 형식적 요소에 중점을 두었던 것은 사실이다. 이를테면 백자 항아리의 부드러운 선이나 담백한 살결, 하늘의 푸른 빛깔, 둥근 달 등등 이런 것들이 가진 미적 요소를 단순한 구도, 간결한 형식, 특유의 재질감으로 나타내었다. 그리하여 그러한 미적 요소(실제로는 항아리와 학, 달)가 하나의 공간 속에서 어우러져 음악적인 울림을 자아낸다. 그것은 김환기의 '멋'이요, 따라서 한국미의 전형이라고 말해진다. 이렇게 보면 주제는 모티프에 지나지 않으며 미적 요소의 자율적 표현성에 의해 그 현실성을 상실하고 있다. 이 시기의 그림은 이를테면 파울 클레(Paul Klee) 같은 작가의 그림에 비해 감각적이고 그만큼 리얼리티가 없는 것도 그 때문이다.

그런데 그가 표현한 '멋'이 전통미의 어느 일면을 나타내고 있다 하더라도 그것이 곧 민족적이라거나 민중적인 그림이라고는 말할 수 없다. 한국적 풍물을 소재로 삼아 그것의 멋을 '현대적'으로 표현했대서 스스로 '민족적'이라 생각한 그의 단순논리도 논리이거니와 그것을 곧 민중적이라 단정하여 "수화는 우리 민중 바로 그것이었다. 거짓 없고 담백하며 평면적 사고를 익혀왔던 우리들의 민중… 그들은 지금 어디에 있는가. 강렬한 민족의 노래를 함께 불러야 할 그들은 어디로 갔는

가"라고 말하는 것도 지나친 논리의 비약이 아닐 수 없다. 김환기가 민족적인 것을 우리의 절실한 삶의 현장 — 아울러 그의 삶을 규정하는 현장 — 에서 찾지 않고 가장 한국적인 것의 특색에서 찾으려 했다는 것은 곧 역사 감각의 결여를 뜻한다. 다 같이 역사 감각이 결여되어 있다 하더라도 '민족적'이라는 점에서 보면 그의 그림은 박수근이나 이중섭에 비해 크게 뒤진다. 박수근은 농촌의 소박한 삶을 현대적 조형기법으로 생생하게 나타내었고 이중섭의 그림 역시 향토적 주제로 하여 설득력을 지니는 데 반해 김환기는 '민족적'인 것을 골동품에서, 그 '멋'에서 찾았던 것이다. 주제의 선택이나 주제의 의미마저 '멋'으로 환원(추상)해버린 그의 이 시기의 그림은 결국 좋게 말해서 "동양적 자연인의 풍취"랄 수 있을지 모르나 말의 정확한 의미에서 현실도피·몰역사주의의 한 형태이며 따라서 그것은 그의 모더니즘의 한 변주에 지나지 않는다. 말하자면 거기에는 '멋'으로 표현된 현대만 있지 우리의 민족과 민중은 아무 데도 없기 때문이다. 그러므로 그의 그림은 같은 모더니스트로서 김수영(金洙暎)이 비록 모더니즘을 청산하지는 못했을망정 "모더니즘시의 내용 없는 형식주의에 건강한 사회의식을 결합"시킴으로써 우리 문학의 한 정점을 이룩한 문학적 성과와는 너무도 먼 거리에 있는 것이다.**

그런데 이러한 그림이 결국 자신이 추구하려 했던 세계가 아니었으며 자부하지도 못했다는 것이 공교롭게도 그 자신에 의해 표명되었다. 즉 그는 뉴욕에 건너가 다시 추상화를 시작하면서 "내 그림 좋아요, 이제까지의 것은 하나도 안 좋아, 이제부터의 그림이 좋아"(1963. 12. 12. 편

• 유준상 「어디서 무엇이 되어 다시 만나랴」, 『공간』 1976년 1월호, 19면.
•• 염무웅 「김수영론」, 『창작과비평』 1976년 겨울호 참조.

지)라고 적어 보냈던 것이다. 빠리에서 돌아왔을 때 "예술은 민족의 노래"이기 때문에 "세계적이기에는 가장 민족적"일 것을 말했던 그가 바야흐로 세계적이기 위해 다시 추상화를 그렸다. 그 이유는 아마도 추상화가 국제경기장에서 통용되는 그림이라는 것과 추상이라 해서 민족적이 아니랄 수 없다는 생각 때문이었는지 모른다. 아무튼 그는 그의 일기에서 볼 수 있듯이 마치 옛것을 모조리 잃어버리려는 노력에서 뉴욕시대를 시작했는데 그것은 어쩌면 그의 모더니즘이 갈 수밖에 없는 지극히 당연한 귀결이 아니었을까 싶다. 이제는 구차하게 주제에 얽매이거나 간섭받을 필요 없이 선·점·면·색채·리듬이 연출하는 절대적 포름의 세계를 찾아나선다. 그것은 그가 일찍이 말한 대로 천진난만한 '장난'이요, 그 결과는 다른 무엇이 아닌 '멋'일는지 모른다. 뉴욕 초기의 '음악'을 거치고 다시 순수조형의 풍경으로, 다음에는 「성가족」으로 이렇게, 몬드리안의 말을 빌면 '우주적 리얼리티의 표현'을 추구한다. 그리하여 그의 그림은 보는 사람에 따라 음악이 되고 인간가족이 되고 성좌가 되고 우주가 되는, 그 자신의 말대로 하면 "화제는 보는 사람이 붙이는 것"이 된다. 그것은 그가 뉴욕이라는 현대문명의 한복판에 살면서 현대의 불모성을 되씹으며 "서울을 생각하며 찍어가는 점 (…) 나는 새로운 창을 하나 열어주"(1970. 1. 8. 일기)었던 것이다.

어떻든 그림만을 놓고 말한다면 뉴욕시대, 특히 만년의 그림은 초기의 추상화나 중기의 구상화에 비해 원숙한 것이 사실이다. 거기에는 추상화에서 말하는 우주적 리얼리티, 우주적 생명이 엿보인다. 몬드리안은 그의 「새로운 리얼리즘」(1943)에서 추상미술은 어떤 사물에 대한 인간의 주관적 개념이나 개인적 정서를 제거하고 그것이 가지는 본질적 요소를 포름의 공간 결정에 나타내므로 그 사물의 리얼리티를 자연주의보다 훨씬 더 객관적으로 나타낼 수 있다고 말한다. 이에 따르면 몬드

리안의 '비대칭적인 대칭'에 의한 그림은 평등과 자유, 민주사회의 인간생활이 지니는 리얼리티를 나타낸다 할 수 있고 그에 반해 김환기는 그것에 덧붙여 비합리적인 것(정서라든가 우연성 따위)까지도 보여준다고 할 수 있다. 그 점에서 김환기의 그림이 더 리얼하다고 할지도 모르겠다. 이를테면 밤하늘에 반짝이는 별들, 깊어가는 도시의 밤 풍경, 군중 속에 매몰된 개인, "혼자 술을 마시다가 발견한 '민주주의'"(1970. 2. 28) 따위와 같이. 그러나 그것이 말하는 것은 밤하늘을 등지고 점점이 늘어선 북악산과 인왕산의 보안등처럼 그 현실적 의미가 사상(捨象)된 추상화의 추상세계일 뿐이다. 그것은 우리의 삶의 현장—도깨비 같은 정치극, 부정부패, 인간답게 살려는 외침, 삶의 고달픔이나 신음 소리에 대해서는 무엇 하나 말하지 못하는 것이다. 그 때문에 그것은 내용 없는 형식에 의미를 부여하자니까 「성가족」이 되고 「어디서 무엇이 되어 다시 만나랴」와 같은 일종의 허무주의, 또 하나의 심미주의로 떨어질 수밖에 없을 것이다.

김환기는 개인적 차원에서 보면 과연 한국 추상미술의 으뜸가는 존재이고 "늘 새로운 눈으로, 처음 뜨는 눈으로 작품을"(1968. 1. 28) 했던, 드물게 창조적인 작가라 말해도 좋을 것 같다. 그리고 그가 세계미술 시장에서 그만한 성공을 거둔 것도 그로서는 명예로운 일이 될 것이다. 그러나 그는 어디까지나 우리의 현실세계에서 떠나 있던 사람이며 삐까소, 마띠스(H. Matisse)를 신봉하는 모더니스트였다. 모더니즘(현대미술)이 지배하고 있는 국제무대에서 인정받고 평가된다는 것이 우리에게 과연 얼마나 큰 의의를 지닌단 말인가. 우리가 그의 조형감각에 감탄하고 기법에 감탄하고 그 '우주적 리얼리티의 표현'에 감복하고 앉아 있다는 것은 미술 혹은 미술가를 건강한 민중의 품으로부터 빼앗아서 아는 사람들 끼리끼리만 애지중지하자는 이야기이며, 인간다운 사회를

건설하고 그것을 위해 진군하는 대열에서 미술가가 이바지하는바 역사적 책임 같은 것을 눈멀게 하자는 것밖에 안된다. 우리가 김환기를 아껴야 하면서도 비판하지 않을 수 없는 이유도 고충도 여기에 있다.

『창작과비평』 1977년 여름호

참담한 시대를 치밀하게 추구한
삶의 구체성과 정서의 반영 — 이중섭론

한국 현대사의 비극적 체험

한국의 근대화가 중 가장 '한국적인 것'을 그린 화가의 한 사람으로 이중섭을 드는 데 별로 이의가 없을 줄 안다. 그의 그림이 많은 사람들에게 어필하고 인기가 있는 이유의 하나도 그 점에 있다고 생각된다. 그렇다면 이중섭은 어떤 점에서 한국적인 화가이며 그의 그림 어디가 '한국적인 것'이라고 말할 수 있는가? 그 근거를 여러가지 측면에서 찾을 수 있겠으나 무엇보다도 먼저 우리는 그가 살았던 시대의 역사적 상황에 주목해야 할 것이다.

이중섭은 한국이 주권을 잃고 일제의 지배를 받기 시작한 무렵에 태어나 식민지 시대를 고스란히 체험했고 다시 남북분단과 6·25동란, 월남, 피난생활, 가족과의 이별과 굶주림 등 우리 현대사의 가장 참담한 시기를 살았던 화가였다. 물론 같은 시기를 산 화가가 얼마든지 있었고 그와 비슷한 체험을 한 사람도 한두 사람이 아니다. 그렇기 때문에 이 이유만으로 그를 특별히 한국적인 작가라고 부를 수는 없다. 문제는 주

어진 역사적 상황에 어떻게 반응했는가 하는 데 있다. 같은 역사적 상황도 그것을 보는 시각과 입장, 태도에 따라 달리 체험되며 그 체험을 어떻게 표현하는가에 따라 다르게 마련이다. 바로 이 점에서 이중섭은 동시대의 화가와 구별된다.

첫째 그는 우리 현대사의 비극을 누구보다도 치열하게 체험하고 고뇌하고 표현하려 했던 작가의 한 사람이었다. 둘째 그는 일본의 식민지 문화와 서구문화의 지배에 맞서 주체적 시각과 태도를 견지하면서 민족문화를 지키고 그 전통을 이어가려고 노력했다는 사실이다. 익히 알려진 바와 같이 이중섭은 식민지 시대에는 '반선전(反鮮展)' 작가였고 해방 후에는 국전(國展)에 참가하지 않았다. 비록 소극적이긴 하지만 이러한 태도는 분명히 그의 주체적 시각과 의식의 한 반영이라고 볼 수 있다. 이는 동시대의 수많은 화가들이 취했던 태도와 비교해보면 더욱 분명해진다.

그런데 시각과 태도 면에서 약간의 차이는 있어도 그러한 화가가 이중섭 말고도 더러 있었다. 아니 어느 면에서는 이중섭보다 더 뚜렷한 시각과 태도를 나타낸 화가도 없지 않았다. 그 점에서도 이중섭을 '한국적인' 화가라고 부를 수 있는 정당성은 큰 설득력이 없다. 그러므로 다음에는 그가 체험하고 추구하고 성취한 예술세계, 즉 그림 속에서 찾아야 할 것이다. 편의상 그의 시각적 경험, 주제, 형식과 기법, 그리고 이 모든 것이 구체화되어 이루어진 내용으로 나누어 살펴보기로 한다.

민족의식의 표상으로서의 '소'

이중섭의 시각경험은 한마디로 한국인의 삶과 정서이다. 그것을 그

이중섭 「흰 소」, 1954년 전후.

는 관념적이거나 추상적으로 파악하지 않고 구체적으로 인식했으며 구
체성에 대한 인식이 그의 시각 내지 미의식의 바탕을 이루고 있었다. 그
동인(動因)은 그의 강한 개성일 수도 있고 소박한 향토애, 혹은 민족의
식일 수도 있겠고 그가 살았던 시대의 역사적 현실일 수도 있었을 것이
다. 그것이 무엇이었건 그가 한국인의 삶과 정서를 찾고 지키고자 했던
것은 분명하다.

먼저 우리는 그가 택했던 주제에서 그것을 찾아볼 수 있다. 주지하는
바와 같이 이중섭이 즐겨 그렸던 주제는 '소'였다. 소는 두말할 것도 없
이 한국인의 삶을 드러내는 가장 향토적인 주제였다. 더구나 식민지 시
대에는 식민지 정책과 문화에 항거하는 민족의식의 한 표상이기도 했
다. 그렇기 때문에 이중섭을 흔히 민족적이고 저항적인 화가의 한 사람
이라고 말하기도 한다.

그리고 비록 자신의 투영이긴 하지만 전쟁으로 인한 피난생활, 가족과의 헤어짐, 굶주림과 고난의 생활 등 당시 우리 민족의 대다수가 겪은 생활감정을 그리기도 했다. 이렇게 그의 주제는 한국적인 생활과 현실을 반영하고 있다.

그러나 이러한 주제를 많이 그렸다고 해서 그를 '한국적인 것'의 화가라고 규정할 수는 없다. 그것은 이른바 소재주의에 지나지 않기 때문이다. 이중섭의 '한국적인 것'은 먼저 그것을 찾고 소중히 할 줄 아는 마음과 그것을 예술적으로 표현하는 솜씨에서 찾아야 옳다. 이는 그가 비록 서양화를 배우고 그리기는 했지만 그것을 자기화(自己化)하고 자신의 시각을 표현하는 수단으로 발전시킨 데서 알 수 있다.

먼저 그는 한국적인 것을 찾아내고 그것을 애정을 가지고 관찰하며 그 특징을 전형적으로 그렸다. 다시 말해서 한국적인 것의 사물·형체·색채 등을 생생하게 묘사한다는 것이다. 소, 닭, 까마귀, 복숭아, 그리고 어린아이의 얼굴 등이 모두 그러하다. 이 과정에서 그는 전통미술에 주목하고 그 아름다움을 되살리려고 노력한다. 이를테면 고구려의 고분벽화, 민화, 고건축, 토속적인 것들에 나타난 고유한 것을 포착하고 발전시켰다. 이는 곧 우리 것에 대한 애정과 그것을 추구하는 치열하고 끈질긴 의식의 반영이며 그러한 집념과 노력을 통해 그의 시각경험은 축적·발전되고 다시 창조적으로 활동하게 된다.

그리하여 그의 관심은 다음 단계에서는 기법과 형식으로 집중된다. 이중섭의 기법의 한 특징은 동양화의 화법적(畵法的)인 선이다. 그것은 서양화가들의 필촉과는 기본적으로 다르다. 그 선은 모필(毛筆)의 서법이나 운필을 발전시킨 것이며 그의 작품 특히 풍경화가 일종의 남종화를 연상시키는 이유의 하나도 여기에 기인한다.

다음으로 형식 면에서 벽화적인 공간감각과 화면구성을 들 수 있다.

구성은 논리적이 아니고 구축적이 아니다. 다분히 비논리적이고 평면적이며 파노라마적이다. 색채 역시 마찬가지이다. 그런 점에서 평면에다 하나의 이야기를 전개하고 있다고 말해도 좋을 것이다.

끝으로 그의 그림에 담겨진 내용은 현실의 재현이 아니라 현실에 대한 감정적 체험, 즉 정서의 표현이다. 이 정서는 앞에서 말한 여러가지 조형방법에 의해 대단히 개성적으로 표현되어 있다. 그것은 단지 개성적인 데 머무르지 않고 한국인의 생활감정과 미의식을 짙게 풍겨준다.

이중섭의 회화는 계통으로 보면 표현주의에 속하지만 그러면서도 서구의 표현주의자와 다른 가장 큰 이유도 여기에 있다. 그러므로 우리는 그를 위대한 '한국적인 것'의 화가로 규정하는 데 인색하지 말아야 할 것이다.

『계간미술』 1981년 겨울호

조형의 구도자
─ 최종태론

현대와 예술가의 양심

최종태(崔鍾泰)는 오늘날 우리 미술계에서는 차츰 보기 드물어져가는 유형의 예술가이다. 그것은 기질이나 성격 면에서보다도 생활과 예술에 있어 양심을 무엇보다도 중하게 여기며 살아가고 있는 작가라는 점에서 그러하다.

그런데 생활에서라면 몰라도 예술에서 양심을 고집하고 도덕을 말하는 것이 좀 이상하지 않느냐, 또 이런 기준에서 작가(혹은 작품)의 세계를 이야기하는 것 역시 시대착오가 아니냐라고 말할 사람이 적지 않을 것이다. 그만큼 오늘의 예술은 사람이 사람으로서 바르게 사는 일과는 무관한 것이 되었다.

그 원인은 두말할 것 없이 20세기 초 이래의 예술이 인간의 삶에 관계되는 온갖 중요한 문제들을 포기하고 오직 '예술'만으로의 길을 걸어온 데서 찾을 수 있다.

이 점에 관해서는 주지하다시피 오르떼가(Ortega y Gasset)가 누구보

최종태 「서 있는 사람」, 1968년.

다도 일찍이 예견한 바 있다. 즉 오르떼가에 의하면, 예술은 한때 종교를 대신해서 인간구제의 임무를 맡았으나 20세기의 예술은 그러한 심각성으로부터, 동시에 그 가치 부여로부터 떠난 일종의 초월주의의 방향을 취하기 시작했다는 것이다. 오르떼가뿐만 아니라 오늘날에는 누구나 인정하는 이러한 초월주의 ─ 그 이름이야 무엇이든 간에 예술이 인간의 삶의 문제를 떠나 전문화·기술화의 방향으로 치달아온 것이 오늘의 (서구)예술임을 우리는 익히 알고 있다.

아무튼 이렇게 예술이 삶의 문제를 떠나는 동안 예술가는 생활과 예술 사이의 갈등을 겪지 않을 수 없었고 그 갈등은 마침내 양심의 갈등과 분열마저 초래하게끔 되었다. 말하자면 인간으로서 바르게 산다는 일과 예술가로서 좋은 작품을 창작한다는 일은 별개의 문제로 인식되고 따라서 예술가의 양심은 후자에 있어서는 순전히 창작태도에 관한 사항으로, 전자에 있어서는 예술 바깥의 문제로 된 것이다. 그리하여 한 예술가가 현대예술이 명하는 바에 따라 작품을 창작하기만 하면 '훌륭한' 작가가 되는 반면 그의 인간적 타락이나 부도덕에 대해서는 아무도 '예술가'로서의 양심을 물을 수 없게 된 것이다.

본래 예술가는 자기의 직업(창작활동)에 충실한 기술인이었다. 그 때문에 그에게 있어서 기술과 양심(영혼이라 해도 좋다)은 본질적인 것이

최종태 「산과 달」, 1990년.

며 모든 긍지와 자부심의 원천이었다.

　이러한 그가 단순한 기술인의 위치를 벗어나 예술가가 될 수 있었던 것은 인간의 삶의 문제에 관여하고 그것을 선도하는 지식인의 임무를 맡아 했기 때문이다. 이렇게 되면서 예술가에게 있어서 생활태도라든가 양심이라든가 임무 같은 것이 더 큰 무게를 지니게끔 되었다. 그리하여 예술을 한다는 것은 곧 양심을 지키고 임무를 다하는 일로 생각되었고, 어느 한쪽을 위해 다른 한쪽을 포기하는 일도 없었다.

　그러나 이러한 예술가상(像)은 근래에 들어오면서 급속히 붕괴되어 갔으며 이제 그러한 사실이나 그 위험성이 의식조차 되지 않고 있다는 데에 오늘날 서구예술의 위기의 일단을 보게 된다.

기술인으로서의 최종태

　그런데 우리가 여기서 한 양심적인 작가를 문제 삼으려는 것은 이러한 추세에서보다는 오히려 현실적인 데 이유가 있다.

　그것은 오늘날 우리의 많은 예술가들이 서구 예술가들 이상으로 도덕 둔감 내지 타락에 젖어 있다는 사실이다. 그 원인은 말할 것도 없이 생활과 예술을 분리하는 서구 현대예술을 그대로 따른 탓이기도 하지만, 다른 한편 우리 사회를 휩쓸고 있는 온갖 부도덕, 반사회적 가치질서를 알게 모르게 좇고 있는 때문일 것이다.

　예술을 한다는 일은 자기만족인 동시에 자기수련이기도 하며 더 크게는 삶의 고통과 기쁨, 절망과 희망을 남과 더불어 나누어 가지는 일이기도 하다. 거기에는 어떠한 거짓도 속임수도 있을 수 없으며 있다 하더라도 용납되지 않는다. 그래서 흔히 예술작품은 작가의 순수한 마음의 거울이라고 말해진다.

　그런데 우리의 예술가들은 이 모두에 앞서 예술을 일종의 '자기과시'로 생각하고 있을뿐더러 더 나쁘게는 출세를 위한 수단으로 삼고 있다는 사실이다. 말하자면 명예와 부를 위해 자신의 영혼을 악마에게 팔아넘기는 일을 서슴없이 하고 있다는 것이다.

　예술가가 자신의 영혼을 판다는 것은 창조에 있어 양심을 배반하는 일인 동시에 인간적인 타락을 자초하는 것과 다르지 않다. 그럼에도 이것이 암묵적으로 승인되고 그렇게 하는 것이 바른 예술가의 모습인 것처럼 행동하는 작가들이 늘어감에 따라 바야흐로 너도 나도 상업주의에 뛰어들고 온갖 부조리에 몸을 내맡기는 사태가 아무렇지도 않게 벌어지게 되었다. 이를 증명하기 위해 오늘날 우리 화단 안팎에서 벌어지고 있는 갖가지 부조리나 스캔들을 들먹일 것까지는 없으리라고 본다.

물론 모든 작가가 다 그렇다는 것은 아니다. 그중에는 예술에 있어서나 생활에 있어서나 인간의 본마음을 지키며 살아가는 작가도 있고, 생활은 별문제로 하되 예술창조에서만은 양심을 잃지 않고 살겠다는 작가도 있으며 그 반대의 경우도 없는 바는 아니다. 그러나 예술창조에 있어서나 생활에 있어 양심을 지키고, 이 두 개가 분리될 수 없는 하나라는 것을 인식하고 스스로 실천해가고 있는 작가는 그다지 많지 않

최종태 「모자상」, 1982년.

다. 그 많지 않은 작가 중의 한 사람이 바로 최종태이다.

모두가 비정상적으로 돌아가는 판에서는 정상적인 것이 오히려 비정상적인 것처럼 보일 때가 있다. 최종태의 존재가 마치 그와 같다고 하겠는데, 그래서 그에게는 여러가지 일화가 많다.

이를테면 그가 1971년 국전 '추천작가상'을 받고 세계일주, 미술계 시찰여행이라는 명목의 해외여행을 한 적이 있는데, 그때 그는 자기 것은 물론 가족이나 친구에게 줄 선물 하나 사들지 않고 맨손으로 돌아와 사람들을 실망시켰다는 것이다. 또 그는 몇차례의 작품전(두차례의 판화전을 포함하여)을 가지면서 작품 한점 팔지 않았지만 바르게 살려는 사람들을 돕는 일에는 서슴지 않고 작품을 희사했다는 이야기도 있다.

남들은 외국여행을 마치 한밑천 잡는 기회인 양 행동하고 있고, 작품을 팔기 위해 온갖 지혜를 짜내는 판에 최종태의 이같은 행동은 실로 시

대착오적이라는 인상마저 풍긴다. 그러나 그것은 흔히 생각하기 쉽듯이, 결벽증 탓도 세상 물정에 어두운 때문도 아니다. 그라고 해서 왜 욕심이 없겠으며 명성과 부와 안락을 싫어하겠는가. 하지만 그 어느 것도 정상적인 경로로, 정상적인 방법에 의해 되어가고 있지 않기 때문에 그는 그것을 애써 피하며 양심으로써 거부하는 것이다.

사람은 짐승만 못하고 짐승은 나무나 산만 못하다. 사람이 열심히 노력하면 짐승의 경지에 갈 수 있고, 거기서 더욱 노력해 들어가면 나무나 산의 경지에 갈 수 있고, 거기서 더욱 노력해 들어가면 나무나 산의 경지에 도달할 수 있다고 나는 생각한다. 아름다운 풀과 나무, 숙연한 산과 들판. 나는 매일같이 그들을 보고 그들을 생각하는데 그들이야말로 나의 참다운 벗이기도 하고 또 스승이기도 한 것이다.

이 말은 그가 오늘의 추악한 인간, 인간사에 대해 갖는 솔직한 심정을 역설적으로 밝힌 구절이다. 그러면서 한편 그는 단순한 자작사상(自作思想)에 빠지지 않고 작가의 양심을 내세우고 임무를 강조한다.

세상이 병들어 있는데 시인의 마음이 아프지 않다면 그는 이미 시인이 아니다. 작가는 시대의 양심이며 사회의 거울이다. 풀 이파리 하나 움직이는 것을 보고도 세상의 표정을 느껴 알 수 있어야 하는데, 그래서 작가에게는 그가 처해 있는 시대와 사회에 대해서 책임 있는 행동이 부과된다.
역사 속에서 나의 좌표를 찾고 그 나의 좌표로부터 시작한다. 역사가 나에게 무엇을 제시하는가, 사회가 나로 하여금 무슨 일을 해주기를 바라는가. 그것을 찾는 데는 양심과 판단력이 바탕이 된다. (…) 확고부동한 판단의 기조 위에서 양심의 명령에 따른다.

이처럼 예술가는 오늘의 궁핍한 시대를 살며 늘 괴로워하고 외로우며 가난하다. 그리하여 그는 틈만 있으면 그의 네댓평짜리 작업실에서 돌을 쪼고 나무를 깎으며 판을 새기고 하는 일에 혼신의 힘을 쏟는 것이다.

구도자적인 자세

최종태는 자기의 작업에 대해 다음과 같이 말하고 있다.

그침 없이 일할 수 있으면 행복하다. 그것은 의지의 힘만으로 되는 것

이 아니고 소명받은 자의 영광이다.

나는 내가 하는 이 작은 일에 전혀 불만하지 않는다. 작지만 나한테 주어진 것을 고맙게 받아들이고 그것을 나의 의무로 생각하고 기쁜 마음으로 수행한다. 욕심이겠지만 그런 연후에 무슨 보상이 있을 것을 믿는다.

이로써 알 수 있듯이 그는 예술을 하는 것을 일종의 신의 소명 같은 것으로 믿고 있다. 이러한 소명의식은 그가 가톨릭 신자라는 사실과도 깊은 관계가 있을 것이다. 그래서 흔히 그는 '구도자적인 자세'와 '종교적 정열'로 일관해온 예술가라고 말해지고 있다. 물론 이러한 특징이 그의 중요한 일면임에는 틀림없다.

그러나 그는 편협한 종교인 이상의 인간적인 크기와 겸허함을 가지고 있고, 예술가로서의 신념과 사명에 투철하다. 「숙명의 형태를 찾아서」(『심상』 1978년 3월호)라는 수상록은 더없이 맑고 아름다운 문장으로 되어 있거니와 이 글을 읽는 사람이라면 누구나 그가 어떤 달관의 경지에 이르고 있음을 알게 될 것이다. 거기에는 인간의 삶에 대한 깊은 통찰과 예술가로서의 예지마저 번득이고 있다.

그는 "작품은 나의 인생을 탐구하는 그날그날의 흔적"이라고 생각한다. 그래서 "오직 나의 현재를 진실되게 살아나가고자 할 뿐인데 (…) 현재야말로 나의 전생애가 걸려 있다는 것을 느낀다"라고 하면서 그지없이 맑고 정직한 마음으로 작품을 제작한다.

그는 자기의 (작품)세계를 자연 속에서 찾는다. 자연은 인위적이지도 않고 인간을 속이지도 않기 때문이라는 것이다.

앙리 포시용(Henri Focillon)은 예술에 있어서의 형태(形態)는 만들어지는 것이 아니라 태어난다는 뜻의 말을 한 바 있다. 그것은 모든 물질

(재료)은 그 자체의 고유한 생명을 간직하고 있는 까닭에 예술가의 손과 도구가 그것과의 마찰·상호간섭의 과정을 통해서 비로소 생명 있는 형태가 된다는 것이다.

최종태는 바로 이 점을 깊이 알고 있고 그것을 실현해가고 있다. 이를테면

> 물체는 각기 성질이 있는데 그 성질을 존중하지 않으면 안된다. 나무라든지 돌이라든지 하는 그 질의 개성을 터득해야만 된다. 물체의 개성에 방법이 역행하면 그들은 신음하며 반항한다. 물체를 고통스럽게 하기 때문에 거기서 죄의 분위기가 형성된다.

는 것이다.

이렇게 그는 형태의 탄생에 대한 비밀을 너무도 잘 알고 있기 때문에 물체(재료)의 개성에 역행하거나 함부로 다루지 않는다. 거꾸로 말하면 변덕이나 천박한 기교를 극력 배제한다는 이야기가 된다.

최종태의 작품세계는 지금까지 대체로 세 단계의 과정을 거쳐 발전하고 있다. 그가 대학을 마칠 시기를 전후한 초기에는 서구 근대조각가의 영향을 받아 이를테면 마욜(A. Maillol)과 같이 내면적 세계의 고요함을 형상화하거나 부르델(A. Bourdelle)의 다이내믹한 운동감과 형태미를 추구하거나 하는 것이었다.

그후 1960년대에 들어와 인체를 추상한 평면형의 추상조각을 시도하기도 했다. 그후 그는 다시 구상조각으로 되돌아와, 어딘가 자꼬메띠(A. Giacometti)의 조각을 연상케 하는 인체조각을 제작했다.

그러나 그의 조각이 오늘날과 같은 개성적이고 특징적인 모습을 보여주기 시작한 것은 1970년대 초, 그러니까 그가 외국 시찰여행을 다녀

온 후부터라고 할 수 있다.

여행하는 동안 그는 중세 로마네스크의 조각이나 이집트의 신상(神像)·제왕상(帝王像)에 깊은 감명을 받았고 그 영향이 최근의 인물입상(人物立像)에서도 엿보이고 있다. 그리고 최근에는 한국의 불상이나 석인상(石人像)의 영향도 그의 감성으로 여과되어 나타나고 있는 것 같다.

이 모든 영향에도 불구하고 그의 조각은 자신의 강한 개성적인 양식을 이루고 있다. 우선 그는 인간을 모티프로 삼고 있으며, 인체를 직립·정면향(正面向)의 형태로 다루고 있다. 직립은 인간의 가장 본래적인 모습을 나타내기 위해, 정면향은 이집트 조각에서 보듯 불변적인 것, 영원한 것을 표현하기 위해 그가 의도적으로 택하는 자세이다.

그리고 또다른 특징은 단순성과 평면성이다. 이 역시 근원적인 것에 대한 애착의 한 표현일 것이다. 이렇게 인체를 근원적인 형태(단순화)로 환원시키면서 리듬을 부여하고 때로는 본각인물상(本彫人物像)에서와 같이 날카로운 직선과 형태를 보여주기도 한다.

최근에 오면서 이러한 특징들은 더욱 심화되어 인위적인 것보다 자연형태에로 접근하고 있다. 그리하여 그는

나의 형태는 전원(田園)의 그리움 속에서 있고, 한그루의 나무가 서 있는 것처럼, 우뚝 솟은 바윗덩어리처럼 있고 싶다는 생각을 한다. 가까이서 보는 조형의 재미를 되도록 삭제하고 본래적으로 그냥 거기에 있었던 것처럼 서 있기를 바란다. 오랜 풍우(風雨)에 씻겨버린 볼륨, 온통 공기가 소통하는 나무. 햇빛을 받아서 밖으로 던져주는… 세월의 때로부터 자유롭게 그렇게 순수의 큰 맛으로 있기를 소망한다.

고 덧붙이고 있다.

최종태의 예술은 이렇게 그의 '인격'이요, 삶의 '흔적'이다. 그의 형태 속에는 선비의 정신, 바르게 살아가는 한 예술가의 마음과 뜻이 새겨져 있다.

그러나 우리가 최종태의 모두를 인정하면서, 인정하면 할수록 하나의 의문이 남는다. 그것은 그의 삶의 태도(혹은 생각)와 작품 사이에는 어떤 불일치가 발견되고 있다는 사실이다. 왜냐하면 그는 역사와 사회에 좌표를 두고 그것이 바라는 대로의 삶을 말하면서 작품세계는 자연회귀를 지향하고 있기 때문이다. 따라서 전자와 일치되기 위해서는 그의 작품세계가 변화해야 할 것이고 그 반대일 경우 그가 말하는 역사나 사회의 바람은, 공허한 언사(言辭)이거나 아니면 진부한 도덕주의로 떨어지게 된다.

그가 이러한 불일치를 어떻게 극복하고 역사와 사회에 좌표를 놓을 것인가는 앞으로 지켜보아야 할 것이라고 본다. 그것은 예술과 생활의 일치를 새로운 차원에서 이룩하는 일이기 때문이다.

「계간미술」 1978년 여름호

타락한 인간상을 밝히는 추의 미학
― 김경인론

충격적인 첫 개인전

1981년 10월 김경인(金京仁)은 미술회관에서 개인전을 가졌다. 이미 중견작가로 활동하고 있는 그가 작가생활 십수년 만에 처음 갖는 개인전이었다. 그래서 관심을 모으기도 했지만 이 전시회는 기대했던 것 이상으로 사람들에게 큰 충격을 주었다. 우선 2층의 큰 공간을 꽉 메운 작품 수가 보는 이를 압도했다.

이만치 큰 전시회는 대규모의 그룹전이나 아니면 국립현대미술관이 주최한 원로작가의 회고전에서나 볼 수 있는 것이었으니 말이다. 상업화랑의 초대전 아니면 화랑 또는 전시관의 방 하나를 빌려서 하는 것이 고작이고 그러한 개인전에 익어온 눈으로 볼 때 김경인의 그것은 파격적이고 문자 그대로 '쇼'라는 인상을 주었다. 누구나 대규모의 작품전을 갖고 싶어하지만 많은 돈이 들기 때문에라든가, 규모가 크다고 반드시 좋은 전시회는 아니다라는 소리도 나올 수 있다.

물론 그렇다. 그러나 개인전이 남에게 보여주는 '쇼'인 이상 '쇼'다워

야 하고 10년에 한번 하더라도 제대로 보여주어야겠다는 것이 그의 생각이 아니었던가 싶다. 이렇게 그는 작품전에 대한 생각부터가 남다르다고 할 수 있다. 그런데다 전시한 작품은 그동안 해온 전(前) 작품이 아니고 최근작들이라는 점에서 그의 의욕과 패기를 엿볼 수 있었다.

이 전시회는 규모도 규모려니와 내용 면에서 더욱 큰 충격을 주었다. 그림 하나하나가 보는 이를 향해 엄습해오고 그것이 증폭되면서 전시실 전체를 무시무시한 공간으로 만들어 꼼짝없이 사로잡히게 했다. 마치 술에 취해 잘못 찾아온 듯한 느낌, 무엇에 홀린 듯한 착각, 어디에 끌려와 포로가 된 듯한 전율감을 느끼게 했던 것이다. 이처럼 그의 그림은 우리에게 큰 충격을 주었다. 그러나 그것은 어떤 식으로 길들여진 사람의 눈에는 충격적이었을지 모르지만 현대미술의 이러저러한 그림을 다 보고 알고 있는 사람에게는 그렇지 않았을지도 모른다. 더구나 최근에는 '충격전'이라는 이름의 전시회까지 있었던 판이고 보면 충격적이라는 점에서는 더 충격적인 전시회가 얼마든지 있을 수 있을 것이다.

따라서 우리는 단순히 충격적이었다는 것만으로 이 전시회에 매료될 수는 없었다. 중요한 것은 어떤 점에서 충격적이었고 충격의 내용이 무엇인가 하는 데 있다. 그가 던진 충격은 기상천외한 발상이나 방법을 보여주었다거나 모더니스트들처럼 미지의 세계를 열어 보였다는 데 있지 않고 삶의 문제를 정면으로 들고나왔다는 데 있었다. 말하자면 그는 우리 화단의 상업주의와 국제주의적 경향에 맞서 회화의 리얼리즘을 제기하고, 자신의 사고와 시각을 당당히 실현하고자 한 데 있었다.

그의 작품에는 이 정신이 일관되게 흐르고 있음은 물론 그것을 새로운 차원에서 이룩하고자 하는 노력도 거리낌 없이 구사되고 있었다. 이러한 그림은 오늘날 우리 화단에서 아무나 그리고 있는 것도 아니며, 또 그리려고 하지 않는 것이라 할 수 있다. 그것은 오히려 불온시되고 폄하

되고 외면당해왔으며 그렇게 하는 것이 당연하게 받아들여지고 있다. 바로 이런 의식에 일격을 가한 것이었다.

기존 가치에 대한 이의신청

알랭 주프루아(Alain Jouffroy)는 "현대미술은 스스로가 출연한 사회가 가진 가치에 대한 혁명적인 이의신청에서 태어났다"라는 말을 인용하면서 "문제는 인간이 오랜 정신적 예속 상태에서 해방되는 것을 돕고, 삶의 근본적 변화라는 전망하에 인간을 드높이는 이미지를 인간을 위해 보여주는 일이다"라고 말한 바 있다.

이 말은 현대미술이 동시대의 사회에 대해 수행해온 혁명적 성격을 잘 지적하고 있는 말이지만, 이는 그것을 실현했던 화가에게도 타당하다. 그런 점에서 우리는 김경인의 개인전이 오늘의 우리 화단, 더 크게는 우리 사회가 가진 가치에 대한 하나의 이의신청이었다고 보아도 좋을 것이다.

김경인이 오늘날 대다수 작품들처럼 화단의 기존 가치와 질서를 따르지 않고 이의신청을 하기까지에는 자아와 세계, 회화와 현실 사이의 갈등을 남달리 치열하게 체험했던 것으로 보인다. 여기서 우리는 그 과정을 잠시 살펴볼 필요가 있다.

그는 일찍부터 그림에 재능을 나타내어 화가가 될 결심을 하고 예고(藝高)에 들어갔고 미술대학에 진학했으며 다시 대학원을 거쳐 한 사람의 화가로서 그리고 대학교수로서의 지위를 성취한 사람이다. 예고 시절에는 세잔, 고흐, 고갱 또는 야수파의 그림에 매료되었고 대학 시절에는 때마침 일기 시작한 추상표현주의나 앵포르멜에 경도하는 한편

김경인 「영(靈)의 육화(肉化)」, 1975년.

4·19와 5·16을 경험하고 졸업 후에는 국전에서, 다음에는 창작미협의 멤버로서 그 자신의 말처럼 "별로 변화 없는 추상작품을 해마다 변조하면서" 1970년대 중반까지 지냈다고 한다.

이로써 보면 그는 이 땅의 화가로서는 순탄하게 출세한 전형적인 케이스이고 그가 그동안에 겪었던 경험이나 생각도 남들과 크게 다르지 않다. 말하자면 그때까지 그는 그림이 자아와 세계의 대결이라는 인식이 미약하고 예술과 현실은 별개라고 하는 논리를 별다른 의문 없이 그대로 따르고 있었다고 할 수 있다. 그런데 언제부터인가, 그 동기는 확실히 알 수 없지만, 이에 대해 의문을 품기 시작한 듯하다.

한국적 형상에 대한 관심

그는 자신의 대학 시절을 회상하면서 다음과 같이 말한 적이 있다.

자연주의적 묘사주의 혹은 인생파나 야수파 아류의 선배들이 화단을 주도했고 미술교육을 맡아 했다. 대학 시절 그분들로부터 그림의 이념이나 미술의 사회적 기능에 대해 혹은 사상적 배경에 관해 들어본 적이 한 번도 없었던 것 같다. 거의 화면구성에 관한 것에 치중되어 있었다.

이것은 그만이 아니라 당시의 모든 미술학도가 겪은 경험이고 1960년대 초 우리 화단(및 미술교육)의 한계이기도 했다. 그리하여 그는 이 한계를 스스로의 힘으로 극복할 수밖에 없었고 그러기 위해 이중섭을 연구하고 사르트르를 읽고 했다. 그러는 동안 자아와 세계에 눈뜨고 예술과 현실에 관해 생각하며 '미술의 사회적 공익성'에 대한 인식도 새로이 하게 되었다.

세계에 대한 인식은 먼저 자기 주변에서부터 비롯되는 법이다. 그 때문에 그는 자신이 속해 있는 화단을 새로운 눈으로 보았으며, 당시 화단을 지배하고 있던 회화나 예술관이 전근대적이고 반현실적이라는 인식에 도달하게 되었다. 1970년대를 전후한 시기에 그의 관심사는 '한국적이라고 하는 것'에 대한 논리적 해결이었다. 이에 관해 그는 다음과 같이 말하고 있다.

소위 한국적 형상이라는 것에 의문을 제기하고 그것이 이조 자기나 문양 혹은 산·달·학 같은 형상을 도식적으로 답습하는 데 있지 않고 시대성에 있다는 것, 현실을 직시하고 충실히 그려내는 데 있다는 해답을 얻었

던 것 같다. 이때부터 나는 현실을 생각했고 그것이 내 작업에 귀신처럼 붙어다녔다.

마침내 그는 화가로서 현실을 직시하기 시작했고 그의 시각은 점점 치열해갔다. 그리하여 1974년 창작미협전에서 추상회화를 그만두고 '문맹자'라는 제목의 구상작품을 처음으로 내놓았고 이어 '제3그룹전'에도 비슷한 작품을 출품했다. 이후부터 매년 이 두 단체전에, 자신의 말을 빌리면 "암울한 유의 작품"을 발표했던 것이다.

여기서 우리는 그가 기존의 질서와 가치에 의문을 품은 후 작품상의 변화를 나타내기까지 중요한 것을 찾아보게 된다. 그것은 화가로서 현실을 보게 되었다는 것, 그러한 시각을 작품 속에 실현하기까지는 상당한 시간이 걸렸다는 사실이다. 화가로서 현실을 보게 되었다는 것은 예술과 현실을 하나로 인식하게 되었음을 뜻한다.

이러한 인식과 태도에 이르렀다고 해서 그것이 금방 작품에 반영되지는 않았다. 의식이 발전하고 있었음에도 불구하고 추상 작업을 계속하고 있었다는 사실이 이를 증명한다. 일반적으로 의식과 작업이 일치되려면 그때까지 그를 지탱해왔던 회화적 사고와 논리에서 벗어나야하고 그에 따르는 온갖 갈등을 극복해야 함은 물론 새로운 언어를 만들고 구사할 수 있어야 한다. 다시 말해서 눈의 혁명은 손의 혁명 없이는 이루어지지 않는다. 그렇기 때문에 우리는 의식과 작업 사이의 불일치를 나타내고 있는 작가, 심지어는 그 불일치를 기묘한 논리로 합리화하고 있는 작가도 찾아보게 된다.

김경인은 이 양자의 불일치를 일단 극복했으며 그것이 상당히 긴 시간과 노력을 통해 이루어졌다는 것을 알 수 있다. 따라서 그의 개인전이 제기한 '이의신청'도 이같은 내적 발전의 결과라는 점에서 가볍게 보아

넘길 수 없는 것이다.

현실을 보는 일정한 거리

김경인은 이제 막 40세를 넘어선 중견작가의 한 사람이다. 그는 1981년 첫 개인전을 갖기 전까지만 하더라도, 화단에서 받고 있던 대우에 비하면 그다지 주목받는 작가가 아니었다. 그가 주목을 받기 시작한 것은 1979년 '관훈미술관 개관 기념 12인 신예작가 초대전'이었고 더 크게 주목을 끌었던 것은 앞서 말한 첫 개인전이었다. 그리고 이듬해에는 서울미술관이 주최한 '81년 문제작가·작품전'에서 추천됨으로써 그의 존재와 작업이 평가를 받게 되었다.

그의 경력을 보면 동급의 작가에 비해 그다지 화려한 편이 아니다. 대학 졸업을 전후해서는 남들처럼 국전에 출품했고, 그후 한동안은 '창작미협'의 멤버로 활동했으며 더러는 국내외의 몇몇 단체전에 초대출품도 했는데 그러나 수상을 했거나 특별히 각광을 받은 일이 없다. 그것은 그가 능력이 모자라고 야심이 없고 요령이 없었던 때문이 아니라, 기질이나 성격 때문이었던 듯하다. 국전을 미련 없이 떠난 것이라든가 '창작미협'을 그만둔 것이라든가 그 많은 단체전에 끼어들려고 애쓰지 않은 것이라든가 하는 사실이 이를 뒷받침하고 있다. 그가 지금까지 수상한 경력은 '서울대학교 개교 20주년 기념전'에서 회화 부문 금상 수상이 유일한 것이었다고 하며 이에 만족하고 있다. 그것으로써 자신의 재능은 십분 인정되었다고 믿고 있는 모양이다.

어떻든 그는 우리 화단의 제도 속에 적극적으로 뛰어들지도 뛰쳐나오지도 않은, 어떻게 보면 인사이드도 아웃사이드도 아닌 어정쩡한 태

도를 취해왔다. 이는 그의 낙천적 기질 때문만이 아니고 무엇에도 만족 못하고 어디에도 안주할 수 없었던 화단 경험 때문이기도 했다. 그것이 오히려 현실을 일정한 거리에서 보는 시선을 갖게 했는지 모른다. 이같은 태도와 행동양식은 이 작가를 이해하는 데 중요한 사항이 된다.

김경인 「고뇌」, 1975년.

다음에는 이 작가의 작품세계를 살펴보기로 하자. 먼저 우리는 그 기초를 이루고 있는 요소를 크게 세가지로 나누어볼 수 있다. 첫째는 모던아트 그중에서도 초현실주의에 대한 그 나름의 인식과 관심이다. 그는 "고교 시절 김병기 선생한테서 소개받은 다다나 쉬르레알리슴, 표현주의 미술은 계속해서 나에게는 커다란 관심사였다"라고 술회하고 있는데 이 말을 듣지 않더라도 우리는 작품 속에서 그것을 쉽게 찾아볼 수 있다. 이를테면 비자연적인 형태라든가 유기물과 같은 것이 그렇다. 현실주의에 대한 관심은 발상이나 구성에서보다는 표현과 기법에서 나타나고 있으며 이는 곧 현상에 대한 관심의 드러남이다. 그가 끝내 추상회화를 포기한 것은 이 형상에 대한 끈질긴 관심에서였고 초현실주의에 매혹되면서도 초현실주의로 빠지지 않은 것도 같은 이유에서 설명된다.

둘째는 추상표현주의와 앵포르멜 회화의 체험이다. 자신은 이 작업

을 "두텁게 마띠에르가 붙고 문질러대고 하는, 아주 막연한 형태와 색채 유희를 자극하는 유의 논리 부재의 그것이었다"라고 말하고 있지만 그럼에도 불구하고 이 새로운 회화가 그에게 커다란 영향을 주었다고 생각된다. 왜냐하면 자연주의적 묘사주의에 심한 반발을 느끼고 있던 그에게 추상표현주의는 감수성의 혁신을 가져다주었고, 낡은 예술관에서 벗어나는 계기를 마련해주었기 때문이다. 감수성의 혁신은 회화에 대한 감각과 관념을 일거에 해방시켰다. 추상표현주의나 앵포르멜이 1960년대 초 젊은 화가들에게 열렬한 환영을 받았던 직접적인 이유는 여기 있었으며 추상을 계속하는 사람이건 아니건 이 영향만은 아무도 부인하지 못할 것이다.

셋째는 리얼리스트의 시각이다. 이 시각은 그가 겪은 삶과 역사에 대한 인식에서 비롯했다. 그는 식민지 시대의 말기, 제2차 세계대전이 한창이던 때 인천에서 태어났다. 어린 나이에 6·25를 겪으면서 포탄과 시체, 외국군대와 구호물자와 양공주, 피난생활, 이런 것들을 통해 전쟁의 비극을 생생하게 체험했다. 그후 성장하면서 자유당 독재, 4·19와 5·16을 겪었고 제3공화국의 긴 세월을 사는 동안 사회적 삶을 경험하고 온갖 부조리와 병리적 현상을 목격했다. 이같은 것은 동시대인이면 누구나 다 겪었고 또 알고 있는 일이다. 그런데도 "왜 그림만은 유독 부채 든 한복의 귀부인 아니면 산천의 아름다움, 서정적 추상화처럼 유유자적한가"라고 묻는다. 남들은 잊어버리려 하고 잊고 있는 것에 대한 이 물음이 그로 하여금 현실에 주목하고 역사에 눈뜨게 했다. 그리고 이것을 일상인이 아닌 화가로서 봄으로써 리얼리스트의 시각이 열리고 확대되어갔던 것 같다.

그리하여 그는 우선 드러나고 있는 현실에 주목하고 그 현실의 추악함에 주목한다. 그리고 드러난 것 뒤에 감추어져 있는 추악함을 찾아내

려 한다. 다음에는 그런 것을 있게 하는 인간에 주목하고 인간의 속성과 타락된 정신을 파헤치고자 한다. 아울러 인간이 인간에게 가하는 온갖 질곡과 제도, 폭력과 병리를 그려내고자 한다. 이를 위하여 그는 갖가지 표현방식과 기법을 구사하고 있다. 이를테면 데포르메, 상징, 은유, 기호 등을 사용하고 캐리커처, 낙서, 몽따주 같은 방법도 거리낌 없이 활용한다. 그 회화는 요컨대 우리가 살

김경인 「문맹자 38–3」, 1978년.

고 있는 사회의 감추어진 진상을 보여주는 데 있다.

그런 점에서 김경인은 현대적인 '추(醜)의 미학'을 추구하는 작가라고 해도 좋을 것이다. 추의 미학은 눈에 보이는 것의 아름다움과 그 배후에 감추어진 것의 추악함의 모순관계 ― 감추어진 것의 추악함을 드러냄으로써 보이는 것의 아름다움이 허위임을 보여주는, 즉 삶의 진실을 밝히는 리얼리즘의 한 방법이니까 말이다.

아무튼 이 작가는 약삭빠르면서 일상 속에 안주하려는 인간과 사회의 추악함을 새로운 회화적 감수성을 토대로, 때로는 초현실주의적이고 심리적인 접근법으로, 때로는 리얼리즘의 방법으로 그려내고 있다고 보겠다.

미술의 사회적 접근방법

김경인의 개인전이 준 충격은, 우리의 현대미술이 무시하고 혹은 기피해온 세계를 거리낌 없이 그려냈다는 것과 일상성에 포로가 된 우리의 의식을 뒤흔들어놓았다는 데 있었다. 그의 '이의신청'도 이런 문맥에서 의미를 갖는다. 그 반면 그의 작품들이 그 충격에 대응할 만큼 충실했다거나 어떤 통일성을 보여준 것은 아니었다.

앞에서 우리는 그의 작품세계의 바탕이 되고 있는 세가지 요소를 보았는데 그것이 아직은 확고하게 종합되어 있지 않다. 리얼리즘적 측면이 우세한 작품이 있는가 하면 심리적인 측면과 또는 관념적인 측면이 강한 작품이 있고 양자를 절충한 작품도 있다. 필자는 '81년 문제작가·작품전'에서 이 작가를 추천하면서 "리얼리스트로서의 면모를 유감없이 보여주었다는 데 있다"라고 쓴 바 있다. 물론 그는 우리 화단의 사실주의 화가들보다는 훨씬 현실에 접근해 있고 그들과는 분명히 구별되는 리얼리스트임에는 틀림이 없다.

그러나 엄격한 의미에서 그를 진정한 리얼리즘 화가로 보기에는 문제점이 없지 않다. 태도에 있어서 그렇고 방법 면에서도 그렇다. 먼저 세계(현실)를 인식하는 태도와 시각이 비교적 단순하고 정서적이다. 우리를 둘러싸고 있는 세계, 우리가 살고 있는 현실은 대단히 복잡하고 변화가 심하다. 거기서 일어나는 사건이나 현상은 드러난 것보다 드러나지 않는 부분이 훨씬 더 크며 그 힘은 막대하다. 이를 온전하게 파악하고 바른 세계인식에 도달하기 위해서는 총체적으로 바라보아야 하고 냉정하고 논리적인 접근이 필요하다. 그러지 못할 때 부분적으로만 보거나 왜곡될 우려마저 있다.

이 작가의 경우 현실에 대한 인식이 사회적 삶보다는 '인간'에 집중

되고 인간을 심리적 측면에서 다루고 있을뿐더러 그것이 때로는 심히 관념적이라는 인상을 주는 것도 그 때문이다. 그 자신은 현실을 "창작의 원천"이라고 하면서 그것을 "사회심리학적 요인과 충동에 의해" 그린다고 말한 바 있지만 사회심리학적 요인과 충동이 제작의 동기는 되어도 목적이 되어서는 안될 것이다.

역사에 대한 인식도 아직은 매우 소박하고 정서적이다. 그것은 우리 근대미술에 대한 반발과 비판에서 싹튼 시각이 현대사를 바르게 이해하는 데까지 성숙하지 않은 데 기인하는 것 같다.

다음으로 방법에 있어서도 문제가 있다. 앞서 말한 바와 같이 그는 새로운 감수성과 시각을 실현하기 위해 방법 면에서도 혁신을 꾀하고 있으며 그 점에서 사실주의 화가에 비해 진일보하고 있는 게 사실이다. 그러나 상징과 은유, 관념과 지각, 심리와 정서 사이가 모호하고 그래서 리얼리티와 생생한 실감을 결하는 수가 있다. 그리고 형식의 표현보다는 활달한 필치와 그 재미, 물감의 독특한 효과 같은 것에 집착하는 면도 없지 않다. 더불어 초현실주의의 표현방식을 자기식으로 발전시키고 그것을 심리적 표현으로 사용하는가 하면, 프랜시스 베이컨(Francis Bacon)의 방식을 활용하기도 한다. 사실 어떤 그림에서는 베이컨의 흔적 같은 것이 짙게 깔려 있다.

이렇게 볼 때 그의 그림은 리얼리즘과 심리주의의 절충 같기도 한데 그것이 잘 맞아떨어진 작품의 경우는 독창적이지만 그렇지 않은 경우는 의미와 내용이 불분명해진다. 이러한 것은 그가 아직 충분히 자신의 언어를 확립하지 않고 있다고도 보겠지만 그에 앞서 의식과 방법의 변증법적 통일을 이룩하지 못한 데 있다고 보는 게 옳다.

이 양자의 통일을 이룩하는 하나의 방안으로써 심리주의적인 관심이나 무거운 주제보다는 일상생활 비판이 더 효과적일지도 모르겠다. 그

것은 곧 사회심리학적 접근까지도 포괄할 수 있을 테니 말이다. 이 문제는 물론 자신이 해결해나갈 과제이지만 어떻든 중요한 것은 리얼리스트로서의 입장을 굳건히 하는 일이다. 그러기 위해서는 현실에 대한 인식과 통찰을 심화하고 세계를 총체적·논리적으로 파악해야 하고 남다른 연구와 노력을 지불해야 할 것이다.

여기에는 그가 전환을 하기까지 지불한 노력이나 시간보다 더 많은 노력과 시간이 필요할지 모른다. 이 길을 포기하지 않는 한 그는 진정한 리얼리스트로서의 위치를 확보하게 될 것이며, 우리는 그것을 기대한다.

『계간미술』 1982년 겨울호

일상과 역사에 대한 충격적 상상력
─ 신학철론

일상의 비일상화

　내가 화가 신학철을 알게 된 것은 먼저 그의 그림을 통해서이다. 1982년 미술회관에서 있었던 '방법전'에 갔다가 그의 그림을 처음으로 보았고 그때 받았던 충격과 감동은 지금도 뇌리 속에 박혀 있다. 거기에 전시된 이러저러한 작품들을 거의 습관적으로 보아가던 나의 눈에 그의 그림이 들어온 순간 나는 고압전류에라도 감전된 듯한 충격을 받았던 것이다.

　포토몽따주 형식으로 그린 흑백의 단색화로 한국의 현대사가 압축되어 있는 그림이었다. 발상이나 기법도 그렇거니와 역사를 보는 눈과 그것을 형상화해놓은 화면구성이 더없이 감동적이었다. 이 그림은 이듬해 있었던 그의 첫 개인전에서 「한국 근대사」 연작 중의 하나로 다시 전시되었고 그때의 카탈로그와 포스터에 실려 그 개인전을 보지 못했던 사람들에게도 알려짐으로써 더욱 유명해진 작품이다. 그 앞에 한동안 서 있던 나는 다른 작가들의 작품을 다 둘러보고 나서 다시 그 앞으로

발길을 돌렸는데 그때 도대체 이 충격이 어떻게 해서 왔는가를 생각하게 되었다.

그야 물론 이 그림의 탁월함이겠고 또 하나는 다른 사람의 그림과 너무도 이질적이라는 데 있겠지만 보다 현실적인 이유는 일상을 비일상화시켜놓은 충격 때문이었다고 생각한다. 우리가 전람회장에 간다든가 작품을 감상하는 일은 결코 일상적인 행위가 아니다. 더구나 작품은 일상세계와는 다른 비일상적 존재이며 그것은 어떤 형태로건 우리의 일상적 의식에 개입하고 공격을 가하는 것이다. 그렇기 때문에 전람회에 가고 작품을 대하는 동안은 적어도 일상성에서 벗어나게 마련이다. 그런데 기이하게도 우리는 오늘날 이 비일상적 행위가 점점 일상화되고 있음을 경험한다. 전시회가 열리면 습관적으로 가고, 작품을 대할 때도 습관적인 자극과 반응으로 그친다.

전통적 미술뿐만 아니라 현대미술의 경우도 정도의 차이는 있지만 크게 다를 바 없다. 그 원인은 현대의 생활환경 전반의 일상화, 온갖 자극에 따른 둔감의 탓도 있겠으나 그보다도 미술이 비현실적인 삶의 세계를 추구하고 그 세계에 대한 자극과 반응이 과잉적이라는 데 있다. 비현실적인 삶의 세계, 곧 특이함의 세계는 그것대로 이해되고 공감될 수도 있다. 그러나 그것이 당내의 삶과 무관할 때 다음 순간 기억의 창고에 처넣어지거나 버려지게 마련이다. 이러한 것이 반복되면 그 자체가 하나의 덫으로 화하는데 우리의 현대미술은 바로 그러한 덫 — '비일상화의 일상화'라는 덫에 걸려 있다고 보아진다.

신학철의 작품을 본 순간 내 뇌리를 친 것은 이같은 '비일상의 일상화', 뒤집혀 있던 관계에 대한 충격이었다. 그의 그림을 처음 보았을 때, 보고 난 다음 다시 그쪽으로 발걸음을 돌리게 하는 것, 그리고 전시장을 나와서도 뇌리에서 떠나지 않는 이유는 그의 그림이 나의 습관적 반응

을 강타했을 뿐 아니라 일상 속에 잠들어 있던 의식을 흔들어 깨웠기 때문이다. 이건 나 혼자만의 경험이 아니고 그의 첫 개인전을 보고 난 사람들의 공통된 의견이었다. 그러고 보면 신학철은 비일상이 일상화되고 있는 우리 화단에서 이 뒤집혀 있는 관계를 되돌려놓고 있는 작가이며, 그 점만으로도 가히 탁월한 정신의 소유자라고 할 수 있다.

사고하는 화가

신학철은 1982년 9월 서울미술관에서 첫번째 개인전을 가졌다. 이 개인전을 통해 그는 일약 화단의 주목을 받는 화가가 되었다. 그리하여 그해 '82년 문제작가·작품전'에 선정되었는가 하면 미술 담당 기자들이 선정하는 '82년의 작가'로도 뽑혔다. 그가 이렇게 주목을 받고 특히 젊은 작가들 사이에서 반향을 일으키고 있는 것과는 달리 평론가 측의 반응은 오히려 잠잠하다. 몇몇은 그가 탁월한 작가임을 적극적으로 평가하고 있지만 일부에서는 무시하거나 평가를 유보하고 있는데, 이는 아마도 그의 그림이 시대착오적이라는 생각 때문이거나 아니면 비록 그의 능력과 기량은 인정된다 해도 그가 추구하는 세계는 받아들일 수 없다는 견해 때문이 아닌가 한다.

그야 어떻든 내가 보기에 신학철은 탁월한 화가의 하나임에는 틀림없다. 우선 그는 예리한 관찰력과 풍부한 상상력을 갖추고 있고, 현대미술의 언어와 기법을 두루 익히고 있다. 그뿐만 아니라 자신의 사고와 시각을 충분히 실현하고 있다는 점도 들 수 있다. 그러나 이러한 것들은 화가라면 기본적으로 갖추어야 할 요건이고 태도이며 이 요건과 태도를 갖춘 화가들은 우리 주변에서 얼마든지 찾아볼 수 있다. 그를 탁월

한 화가로 보는 것은 이런 점에서가 아니고 다른 시각에서인데, 한마디로 그가 '사고하는 화가'라는 사실이다. 이렇게 말하면 사고하지 않는 화가가 어디 있겠느냐고 반문할지 모르지만, 내가 그렇게 말하는 뜻은 사람은 누구나 독특하게 생각한다는 뜻에서가 아니고 신학철은 드물게 창조적인 사고를 하고 있는 화가라는 것을 말하기 위해서이다.

그가 창조적인 사고를 해왔다는 것은 작품활동을 시작할 무렵과 그후 그리고 지금을 비교해보면 확연히 드러난다. 그는 1960년대 말 전위 그룹의 하나였던 'A·G'의 동인으로서 활동을 시작했다. 거기서 그는 낡은 미술을 부정하고 새로운 시대의 미술로서 전위미술을 적극적으로 수용하고 그 사고와 방법을 왕성하게 경험했다. 당시 그는 서구 현대미술의 사고와 세계관을 열렬히 추구해간 현대주의자였다. 그러나 그후 현대미술의 사변적 성격과 반(反)현실성에 눈을 뜨면서 회의와 갈등을 느꼈고, 1970년대에 들어 'A·G'그룹이 해체되면서 동인들과 같은 길을 걷지 않고 단독으로 작업하고 사고하기 시작했다.

더러 단체전에 참가하면서도 늘 회의와 갈등을 겪었고 자신과의 고독한 싸움을 했다. 이 고독한 싸움은 1970년대 후반까지 계속되었는데 그 길고 지리한 과정을 거치는 동안 마침내 자기와 자기 바깥의 세계에 대한 새로운 인식에 도달했던 것이다. "사변적인 데서 얻어진 무한의 자유와 자율적인 조형에서 벗어나기 위해 작품에 나를 몰입시켰"고 "이젠 외진 곳에서, 내면의 심연 속에서 그리고 높은 산정에서 내려와 현재 속에 자신을 던지겠다"라고 적은 1979년의 글이 이같은 사고의 진전을 뒷받침하고 있다. 그와 동세대 화가 혹은 동인들 대다수가 계속 현대주의자의 길을 걸어간 데 반해 거기서 벗어난다는 것은 결코 쉬운 일이 아니다. 그것은 끊임없는 사고와 '모든 것을 버리는' 부정을 통해서 비로소 얻어질 수 있는 것이었다.

최근 그는 "생활이 곧 그림이라는 것을 인식했다"라고 했는가 하면 "전위다, 전위가 아니다라고 하는 것이 나에게는 중요하지 않다. 사명감 비슷한 절실한 문제에 몰두해 있기 때문이다"라고도 하고 있다.

그가 말하는 절실한 문제란 무엇인가? 다른 곳에서 "나는 누구를 위하여 일하는 노동자이고 싶다. 즐김, 그 자체를 위해 그리기보다는 내가 섬기는 것에 대한 제사를 지내는 것"(작가 노트)이라고 적고 있다. 이 말은 왜 그림을 그리며, 오늘날 예술가란 무엇인가 하는 물음에 대한 그로서의 대답이고 확신이다.

오늘날 화가를 노동자로, 사제(司祭)로 생각한다는 것은 새로운 인식이고 이 인식과 확신에 이르렀다는 것은 상당한 고민과 깨달음이 없이는 불가능하다. 처음에는 열렬한 전위주의자였던 그가 여기에 도달했다는 것이야말로 그가 사고하는 화가임을 말해주고 있다.

사변적인 것에서 현실로

신학철이 사고하는 화가임을 알기 위해서 우리는 그의 조형논리와 작업을 더듬어보는 것이 더 유익할지 모르겠다. 그가 전위미술을 하면서 맨 먼저 부딪쳤던 의문은 그것이 지나치게 사변적이라는 것, 이론과 작품 사이가 어긋나고 있다는 것, 그의 말대로 하면 "이론을 그리고 있다"는 것이었다. 그렇기 때문에 이론을 따르고 있는 한 그는 무한히 자유로울 수 있는가 하면 또 한편으로는 마치 무중력 상태에 있는 것과 같은 불안과 회의를 갖게 했다. 이 무중력 상태, 다시 말하면 사변적인 것과 무한의 자유로부터 탈출하기 위해 구체적인 것을 찾았고, 어떤 질서 속에 자신을 편입시키려는 시도로 나타났다. 그는 이것을 "시각 위주의

자율적인 조형에서, 근원적 질서에서 얻어지는 자연적인 조형에로의 전환"이라고 말하고 있다.

이후부터 그의 사고는 구체적인 것과 질서를 중심으로 전개되고 여러가지 재료와 방법을 구사해가며 장기간에 걸친 실험을 해나갔다. 이 과정에서 그는 물체와 그 리얼리티, 장소와 신체에 대한 관계, 요컨대 구체성에 대한 인식과 변증법을 생생하게 경험했다. 이같은 경험과 인식은 그후 그의 모든 작업의 기반이 되었다고 생각된다.

그런데 그 얼마 후 그는 '자연적인 조형'이 지니는 한계를 인식하기 시작했다. 다시 그의 말을 빌리면 "이것은 절대적인 미를 추구한다는 입장이고, 절대적인 미에 도달한다 하더라도 외부로 트인 공감의 세계가 아니고서는 자신의 고립밖에 가져오지 못할 것"이며, "순수한 미란 예술의 기준이 아니며 (…) 순수한 미만을 추구한다는 것은 비인간적이 될 수도 있다"는 것이다. 이 깨달음에 이르는 순간 그의 사고는 이미 높은 산정에서 내려오고 있었던 것이다.

이상은 그가 작가의 발언으로 쓴 글에서 대충 살펴본 것이다. 그런데 이 글에서도 그렇거니와 그의 작품을 추적해보면 이 작가의 사고가 매우 치밀하고 집요하게 전개되고 있음을 알 수 있다. 중요한 점은 그것이 바깥에서 주어진 지식이나 경험에서가 아니라, 작업을 통해 작업 과정과 함께 단계적이고 일관되게 전개되어왔다는 사실이다. 그의 주된 관심이나 주제가 이 시대의 현실적인 것에로 향하게 된 것도 그 점에서 당연한 결과이며, 그 때문에 그의 의식은 그의 작품만큼이나 단단한 것이 아니겠는가 싶다.

세 단계의 연속성

신학철의 작품은 정서적이 아닌, 매우 건조하고 논리적인 세계이다. 이것은 그의 기질 탓이기도 하겠지만 한편 그가 현대주의의 세례를 받은 때문이라고도 할 수 있다. 발상이나 기법 등에서 그것이 잘 드러난다.

그의 작품은 시기와 형식 면에서 크게 세 단계로 분류할 수 있다. 첫 단계는 그가 오브제 작업에 몰두했던 1970년대 중반부터이다. 캔버스에 그리는 작업을 그만두고 오브제 작업에 착수하게 된 동기와 경험을 그는 다음과 같이 말하고 있다.

> 모든 사물들이 내가 아닌 관념이나 외부적인 것의 영향에 의한 베일을 통해서 보여졌으며 그러한 감각에 의해 작품이 이루어졌음을 알게 되었다. 이러한 의문은 점점 뚜렷해졌고 현실화되었으며 마치 대항하기 힘든 괴물로 둔갑해버렸다.

『구토』의 주인공 로깡땡의 말을 연상시키는 이 체험은 그의 사고와 조형의 출발점이고 핵심이라고 할 수 있다. 어느날 우연히 주변에 있던 한 물체의 기괴한 형태에 착목하고 그것에 손질을 가하자 생명체로 둔갑하면서 인간을 침범하는 마성을 띠고 나타난다. 이 체험이 사물의 리얼리티에 대한 그의 날카로운 관찰과 상상력을 자극했던 것이다. 그리하여 그는 캔버스의 천을 찢고 올을 하나하나 뜯어내거나 반대로 꿰매기도 하고, 곤충을 실로 감아 붙이기도 하고, 버려진 장난감을 갖다가 조립하기도 하는 등 오브제 작업을 했다. 이런 것들은 과연 독특한 괴물로 바뀌어 보는 이의 습관적 의식을 침범하는 것이다.

두번째 단계는 1970년대 후반으로, 상품 광고나 사진을 이용한 꼴라

신학철 「묵시 802」, 1980년.

주 작업을 주로 하던 시기이다. 이 단계에서 그의 사물에 대한 의식은 더욱 날카로워지고 우리가 살고 있는 일상세계의 현실에 더욱 가까이 접근하고 있다.

그는 대량생산과 대량소비의 사회, 지칠 줄 모르고 공격해오는 그 엄청난 현실에 주목한다. 이 현실을 관념이나 은유로서가 아니라 실체로서 보게 하기 위해 각종 상품 광고나 광고 사진, 시각적 이미지를 이용하여 꼴라주 형식으로 표현했다. 사진은 실물은 아니지만 실물에 맞먹는 시각적 호소력을 지니며 그것을 비합리적으로 늘어놓거나 어떤 형상으로 조립했을 때 예기치 않는 환각을 불러일으키고 우리의 시각적 충격을 배가시킨다. 그뿐만 아니라 그것은 마성을 띠고 우리를 엄습하기도 한다. 이를 십분 활용함으로써 그는 물질에 침범당한 인간, 강요된 소비와 욕망에 점령당하는 현대인의 모습을 통렬하게 폭로하고 풍자했다.

세번째 단계는 1980년대 초부터인데 여기서 그는 캔버스로 돌아갔고, 꼴라주 대신 포토몽따주, 포토리얼리즘의 기법을 통해 우리의 근대사를 그리기 시작했다. 이 단계에 오면 사물과 현실에 대한 그의 인식과 시각은 더욱 심화되고, 역사를 관념으로서가 아니라 구체적인 실제로 파악하고 형상화시키고 있다. 이를 위해 그는 역사적 사건들의 사진을 이용하고 있다. 외적의 침략과 박해, 저항과 해방, 전쟁, 민족의 분단, 그리고 거듭된 민중의 수난, 이렇게 우리의 근대사가 상처투성이요, 몸부림치는 거대한 육체로서, 마성을 띤 존재로서 보는 이에게 달려들고 우리의 잠든 의식을 때린다. 역사를 기록이나 지식으로서가 아니라 형상으로 파악하고 그려놓은 그의 솜씨와 상상력은 비

신학철 「변신 3」, 1980년.

신학철 「변신 5」, 1981년.

할 바 없이 탁월하다. 「한국 근대사」 연작 외에도 물질과 인체를 교묘히 합성시킨 일련의 작품을 그리고 있는데 이 역시 오늘의 인간 상황에 대한 알레고리를 담고 있다.

독창성의 의미

신학철의 그림은 앞서 본 바처럼 세 단계로, 형식 면에서는 세 유형으로 뚜렷이 구별된다. 그러나 그 밑바닥에는 수미일관된 정신과 창조적 사고라는 연속성이 깔려 있다. 그 정신과 사고는 바깥에서 주어진 것이 아니라 사물(현실) 그 자체에 다가서려는, 철두철미 내면적인 데서 이루어진 것이다. 그리고 그것은 대단히 철저하고 집요하게 진행되었다. 현대미술의 온갖 발상과 형식과 기법을 받아들이면서도 현대주의에 흐르지 않고 주체적이고 독자적인 그림세계를 확립할 수 있었던 것도 그 때문이다.

가령 그의 오브제 작품은 초현실주의나 네오다다 혹은 팝아트의 발상과 방법을 본받아 만든 작품이지만 서구의 어느 작가와도 다른 독특한 세계를 보여주고 있다. 그것은 작품의 외모나 방법에 대한 관심보다는 자신의 사고나 시각경험을 집요하게 발전시킨 때문이다. 그의 꼴라주 작품의 경우도 마찬가지다. 얼핏 보면 그의 꼴라주는 초현실주의자들의 작품과 유사한 것 같지만 실제로는 전혀 다른 세계를 드러내고 있다. 초현실주의의 작품이 기이함, 돌발적인 환각, 잠재의식의 드러냄에 있는 데 반해 그의 작품은 일상적 현실에 대한 공격이라고 할 수 있다. 다시 말해서 그의 작품은 대량소비 시대에 살고 있는 우리의 일상적 의식과 강요된 욕망에 일격을 가하고 풍자하며 나아가 삶의 진실에 다가서게 하는 것이다. 그의 꼴라주에서 현실에 대한 통렬한 풍자와 아이러니를 보는 것도 그 때문이다.

포토몽따주 형식의 작품은 서구에서도 유례를 찾아보기 힘든 독창적인 창안이다. 물론 그와 비슷한 그림이 없는 것은 아니다. 16세기 이딸리아 화가 아르침볼도(G. Arcimboldo)나, 초현실주의 화가 살바도르 달

리(Salvador Dali)의 그림이 그러하다. 아르침볼도의 그림은 짐승·물고기·과일·야채 그밖의 온갖 잡것들로 사람의 초상화를 그린 '합성적인 그림'인데 그 기상천외한 발상이나 사실적인 묘사에 감탄을 금치 못하지만, 그러나 그것은 어디까지나 위트 있고 유머러스한 그림일 뿐이다.

이에 반해 신학철의 합성적인 그림은 우리의 현실적인 삶과 역사를 향해 있다. 그 스스로 "나의 그림은 잡설이나 논설 또는 소설이다. 달콤하거나 씁쓸한 맛과 같은 것을 즐기려는 것도 아니고, 고상한 척하려는 것도 아니다. 다만 공격 목표를 향한 무기가 되었으면 할 뿐이다"(작가노트)라고 말하고 있다.

그의 그림에 대해 우리는 여러가지 결점과 불만을 말할 수도 있다. 이를테면 주제의 선택 범위가 단순하다거나, 표현이 유형화되어 있다거나, 모노크롬에 집착한다거나, 근작의 채색화에서 보듯 색채의 표현력이 약하다거나 하는 것들 말이다. 그러나 이러한 불만은 그가 거둔 성과에 비하면 전혀 사소한 것이다. 그와 같은 그림은 우리나라의 어느 화가도 일찍이 그리지 못했고 그리려고도 하지 않았다. 이 점 하나만으로도 그는 높이 평가되어 마땅할 것이다.

그러나 그보다도 처음 전위미술에서 출발했던 그가 오늘의 현실과 역사에로 향하고 마침내 총체적인 세계인식에 도달했다는 것이야말로 놀랍고도 귀중한 것으로 평가해야 할 것 같다.

『계간미술』 1983년 겨울호

공간과 형상의 지적 해석자
― 최의순론

첫 개인전의 의미

최의순(崔義淳)은 1982년 8월 로마행을 며칠 앞두고 서울미술관에서 개인전을 열었다. 이 개인전은 그가 대학을 졸업한 해부터 쳐서 실로 24년 만에 처음으로 갖는 작품전이었다.

일생 동안에 한번 혹은 한번도 개인전을 갖지 못하는 작가가 없는 바도 아니나 간단없이 제작활동을 해온 사람으로서 20여년 만에 처음 개인전을 갖는다는 것은 극히 드문 일이며 오늘날과 같은 개인전 황금시대에는 더더욱 그러하다. 일반적으로 개인전을 갖지 못하는 작가는 제작활동이 부진하거나 무명(無名)이어서 화랑이 초대해주지 않거나 혹은 자비 부담 능력이 없거나 하는 경우인데, 그 어느 경우에도 해당되지 않는 그가 개인전을 갖지 않았다는 사실은 곧 이 작가의 남다른 일면을 시사해주는 것이기도 하다.

그동안 개인전을 갖지 않았던 이유에 대해 작가 자신은 '내보일 만한 작품이 없어서'라고 말했다지만 그건 겸손의 말이고 진짜 이유는 우리

미술계에 만연하고 있는 전도된 현실 ── 작품의 제작보다는 자기과시와 경력주의, 유명작가의 작품전을 일주일 정도 열어주고는 재빨리 팔아 한몫 보려는 상업주의, 그러한 행태나 사고방식이 예술도 예술가도 병들게 하고 있음을 통찰하고 거기에 휩쓸려들고 싶지 않았기 때문일 것이다. 그리하여 그는 화랑의 초대도 거절했고 자비(自費) 개인전도 안 가지면서 오로지 제작하는 일과 가르치는 일에 골몰해왔다. 전도된 현실에 맞서 자기를 지키는 일이 어떻게 보면 대수롭지 않은 것처럼 보이지만 그거야말로 누구나 취하는 길도, 취할 수 있는 것도 아니다.

그렇다고 그가 흔히 말하듯 고고한 자세를 취한 때문인가 하면 그것도 아니다. 오히려 그는 지나치리만큼 겸허하고 진지하다. 이러한 그의 태도에서 우리는 '궁핍한 시대'를 살아가는 작가의 한 모습을 보게 된다.

개인전을 열면서 그는 출국 준비의 바쁜 일정에도 불구하고 전시장에 나와 직접 작품을 진열했다. 알맞은 위치에 작품들을 배치하고 조명 및 주위 공간과의 관계를 일일이 가늠해가며 옮기고 바꿔놓고는 했다. 작품을 제작하듯이 신경을 쓰면서 말이다.

조각작품은 주위 공간과 조명(광선) 그리고 시점이 충분히 확보될 때 비로소 그 온전한 의미를 드러낸다고 하는 것은 누구나 알고 있다. 하지만 그것은 지식일 뿐 실제에 있어서는 대단히 까다롭고 미묘한 것이다.

이 점을 누구보다도 잘 알고 있는 그이기 때문에 '대충'이나 '적당히'는 용납되지 않는다. 이처럼 세심하고 치밀하고 엄격한 점은 그의 작품에도 그대로 반영되고 있는데, 이를테면 그의 조각 형태가 심히 절제되고 어딘가 치밀하게 계산된 듯한 느낌을 주는 데서 알 수 있다.

이처럼 그는 첫 작품전을 정성 들여 마련해놓고는 로마로 떠났다. 그리고 그 작품전은 작품이나 전시에서 드물게 충실하고 수준 높은 것이었다. 더러는 새로운 확인과 감동을 받았다는 말도 했다. 그러나 그것은

최의순 「천사(天使)」, 1963년.

그를 익히 알고 있는 작가들에게서 나온 말일 뿐 정작 이 작품전은 세인의 주목을 끌지도 이렇다 할 평가도 없이 한달 만에 끝났다. 작가 자신은 매스컴에서 센세이셔널리즘이나 과장된 평가 따위를 몹시 싫어하는 사람이지만 그것과는 별도로, 20여년간 성실하게 작업해온 작가라면 주목을 해야 하고 그에 상응할 만한 평가쯤은 있어야 마땅했을 것이다. 그런 것 하나 없이 지나쳐버린 사실에서 우리 화단의 부박한 분위기, 전도된 현실의 일단을 보게 된다.

과학자적인 정신과 태도

최의순은 개인전을 갖기 전까지만 해도 작가로서 널리 알려진 사람이 아니었다. 그도 그럴 것이 공식적인 전람회에 1년에 한두점 출품하는 것이 고작이었고 그나마 일반 관람객의 눈에는 난해한 작품으로 보여졌다. 그 때문에 사람들은 그에 대해 작가보다는 교사, 아카데믹한 교수 작가라는 인상을 더 많이 갖게 되었을지도 모른다.

사실 그는 대학 재학 시절에 이미 국전에서 특선을 했고 이어 대상도

받고 교수도 되고 추천작가, 심사위원 등등 공식적인 타이틀을 두루 차지하면서 젊은 나이에 일찌감치 엘리트 코스를 마쳐버린 사람이었다. 그러한 경력과 화단의 위치가 그의 드문 출품행위, 사교적이 아닌 성격과 겹쳐 작가로서의 면모를 가려왔다고 생각된다. 물론 그는 교사이고 작가이며 어느 하나에도 소홀하지 않는다. 그가 성실하고 유능한 교사라는 사실은 그의 제자들이 인정하고 있는 바이지만 그들은 오히려 그야말로 진정한 '작가'라고 말한다.

일반적으로 가르치는 일과 작품 하는 일은 별개의 것이고 서로 양립하기 어려운 것으로 여기고 있다. 그럼에도 이 두 일을 함께 하고 있는 사람의 경우, 가르치는 일은 생계의 방편이고 작품 하는 일은 그 어떤 신성한 행위로 분리시켜 전자보다 후자에 정열을 쏟고 있다. 그러나 최의순은 이 양자를 하나로 묶어 동시에 해나가고 있으며 그런 점에서 우선 비슷한 처지의 다른 사람과 뚜렷이 구별된다. 그가 이렇게 할 수 있었던 것은 인식이나 의지의 차원에서기보다는 태도, 즉 과학자처럼 탐구하는 자세를 견지하고 있기 때문이 아닌가 한다. 사실 우리가 그에게서 구도자적인 면보다는 과학자적인 면을 보게 되는 것도 결코 우연이 아닐 것이다.

따라서 그의 경우 가르치는 일이 작품 하는 일과 깊이 관련되어 있고 때로는 그것이 작품의 성격에까지 작용하고 있는 듯이 보인다. 가르치기 위해 연구한 지식과 이론이 그대로 그의 작품 속에 반영된 듯한 느낌을 받는데, 이를테면 초기 작품 같은 데서 여러 대가들의 영향을 연상케 한다든지 조각 이론서를 읽는 것처럼 심히 지적이고 아카데믹하다든지 하는 것이 그 예가 될지 모르겠다. 중요한 것은 그 어느 것도 단순한 모방이나 조합 같은 것이 아니고 철저히 음미되고 계산된 사고에서 추구되고 있다는 점이다. 그의 조각의 한 특징인 명쾌한 분절(分節)이나 날

카로운 형태감은 이같은 사고의 결과일 것이다.

최의순은 대단히 진지하고 치밀하고 집요하다. 그리고 자신에 대해 더없이 엄격하다. 이러한 성격과 태도는 예술에 대한 사고에서, 제작에서 여지없이 드러나고 있다. 그의 작업실에 가보았거나 작업 과정을 주의 깊게 지켜본 사람이면 그가 얼마나 집요하게 일에 몰두하는가를 알 수 있을 것이다. 한 작품을 위해 수많은 에스끼스(esquisse)를 하고 재료를 찾고 형태를 만들고 부시고 또 만들고 하며 스스로의 검열을 통과할 때까지 씨름을 한다.

'절대의 탐구'라고 할까 지나친 완벽주의라고 할까, 그러한 작업을 그는 20여년간 한결같이 계속해오고 있는 것이다. 그것은 창조행위라기보다 시시포스의 형벌에 가까운 것인지도 모르겠다. 하지만 진정한 창조는 그같은 고통 —— 자신과의 지루한 싸움 없이는 불가능하다.

그가 '내보일 만한 작품이 없어서'라고 한 말 속에는 단순히 겸손만이 아니고 실제로 작품 수가 많지 않다는 뜻도 포함하고 있다. 이 경우 '내보일 만한'이란 남보다도 자신의 검열을 전제로 하고 있음을 지나쳐서는 안될 것이다. 어떻든 작품의 가치를 결정하는 것은 그 수나 양이 아니라 질이라는 것, 그리고 그 점에서 그는 어느 누구에게도 뒤지지 않는 작가임에 틀림없다.

최의순은 첫 개인전을 열면서 다음 전시회 요청을 받았지만 모두 거절했다고 한다. '내보일 만한 작품'을 얼마나 만들 수 있을지 기약할 수 없으려니와 자신 이외의 어느 누구에게도 구속받고 싶지 않았기 때문일 것이다. 어떻게 보면 시대착오적이라고 할 이야기는 그의 작가적 면모를 단적으로 드러내주는 에피소드일지 모르겠다.

형상으로 사고하는 작가

철학자 카시러(E. Cassirer)는 "예술은 사물의 형상에 대한 직관을 부여하는 것"이고 "예술가는 과학자가 사실 또는 자연의 법칙의 발견자이듯이, 자연의 형상의 발견자"라고 말한 바 있다. 그는 또 예술가는 순수한 형상의 세계에 사는 자라고도 했다.

이 정의는 예술이 과학과 다른 점을 밝혀줄뿐더러 예술가의 특성과 역할을 명백히 해주는 말로 종종 인용된다. 이 말은 물론 예술 일반을 포괄하지만 조각을 생각할 때 더욱 적절하게 적용된다.

조각가는 사물을 형태로 체험하고 형태를 통해 세계를 드러낸다. 그러나 그것은 결코 말처럼 간단한 것도 쉬운 일도 아니다. 사물을 형태로 보는 태도, 부단한 관찰과 시각적 체험 그리고 독자적인 사고의 뒷받침이 있어야 한다. 우리 현대조각의 경우 독자적인 시각과 사고가 부족하기 때문에 남의 형태를 모방하거나 적당히 써먹는 경우가 너무도 흔하게 발견된다. 최의순은 그 점에서 우선 다르다고 할 수 있다. 그는 사물을 예리하게 관찰할뿐더러 그 형태를 집요하게 추구한다. 그는 형태에 대한 시각과 사고, 즉 보는 일과 생각하는 일을 분리시켜 하는 것이 아니라 동시에 한다. 말하자면 문자 그대로 '형태로 사고하는 작가'인 것이다. 이것은 그가 쓴 글 어디에서나 찾아볼 수가 있다. 가령 "도시는 움직이는 생물"이라거나 "쇠는 움직이고 있다"와 같은 표현이 그렇다. 더 구체적인 예를 보자.

버스 속의 군상(群像)은 어떤 생각을 갖고 그 안에 있는 것일까. 밀집된 네모의 공간을 빈틈없이 메운 인체의 단위 개인 그 크기의 속에 얼마만큼의 정신이 활동하고 있을까. 굴러가는 차 속에 그렇게 사람은 앉아 있다.

의식이 담겨져 있다. 책장의 흰 종이마다 작가의 이념·사상·인생이 펼쳐져 있다. 한묶음의 공백 속에 그의 삶의 점철이 주장하고 호소하고 설득하고 있는 것이다. 땅 위에 점철이 펼쳐진 내용은 무엇일까. 자연! 땅의 장(章)이 펼치고 대양(大洋)의 장이 있고 그 안에 그가 산다(「작품의 뒤안길」, 『이대미대학보』 1979).

이처럼 그는 사물을 철두철미 형태로 바라보고 형태를 통해 사고하고 있는 것이다. 그리하여 그것은 에스끼스로 옮겨지고 다시 조각으로 만들어지면서 갖가지 시각적인 의미가 부여된다. 때로는 부드럽고 서정적이며 때로는 날카롭고 지적인 형태로, 때로는 소리를, 때로는 시간을 형상화한다. 그 때문에 그는 구상과 추상을 구별하지 않으며 어느 하나에 더 큰 비중을 두지도 않는다. 그러한 구별 자체가 그에게는 의미가 없는 것이다.

최의순은 형태로 사고하는 작가이면서 동시에 '재료로 사고하는 작가'이다. 그의 경우 이 양자는 동전의 앞뒤와 같은 관계에 있다. 헨리 무어(Henry Moore)에게서 보듯 현대조각이 가장 중시하는 요소가 재료라는 사실은 이제 누구나 알고 있다.

즉 재료는 단순히 물질적인 것이 아니라 "형(形)으로 향하는 본래적 경향을 가지고 있고, 바로 그 때문에 재료는 예술의 형의 생명을 불러내고 그 생명을 한정 또는 발전시킨다."(앙리 포시용) 재료가 이처럼 중요함을 알고 있음에도 불구하고 재료의 생명을 형의 생명으로 이끌어내는 데 성공하는 작가는 결코 많지 않다. 그것은 재료에 대한 통찰과 경험, 즉 재료를 통해 사고하는 노력 없이는 이룩하기 힘든 일이다. 최의순은 이 점을 깊이 인식하고 있었기 때문에 갖가지 재료와 끊임없는 씨름을 해오고 있는 것이다. 그 점에서도 그는 유래가 드문 작가가 아닌가 싶

다. 그는 다음과 같이 적고 있다.

나는 직감이나 육감으로 나의 주변의 물체가 갖는 모양의 크기 그 소리 그 재질감 거리감을 재며, 그것을 뚫고 지나 물체의 본질을 정의하려 한다. 이미 그것은 일반적인 현실의 상태를 지니고 있지 않다(「작품의 뒤안길」에서).

그러나 무엇보다도 조각의 형태는 포시용이 적절히 밝힌 바처럼, 손〔手〕과 도구·재료·기법 그리고 정신의 마주침 —— 서로 간섭하고 주장하는 치열한 싸움에서 태어난다. 이 싸움이 치열하면 할수록 형태는 충실하고 그 생명은 풍부해진다. 최의순은 이에 대해서도 깊은 인식을 가지고 있다. 그것을 우리는 다음과 같은 말에서 확인할 수 있다.

완성된 작품은 재질과 조형성과 감성과 지각의 끊임없는 싸움의 소산이며 직관과 개념의 쉴 새 없는 판정의 결과이다. 그뿐만 아니라 그의 분신이며 그 생의 단편이다. 작품이 이러한 곳에서 생산되는 한 모방의 작품으로부터 보호받을 권리가 창작에게는 있는 것이다(「작품의 뒤안길」에서).

여기서 우리가 확인하는 것은 인식의 문제가 아니고 체험이고 실천이다. 오랜 제작생활을 통해 끊임없이 부딪쳤고, 그의 작품 어느 것을 보아도 손과 도구·재료·기법·정신의 마주침을 생생하게 느낄 수 있다. 또한 그렇기 때문에 그는 자신의 '창작'을 당당하게 주장할 수 있었다고 생각된다.

폭넓은 사고와 작업

첫 개인전에서는 그의 중요한 작품들이 대체로 망라되어 단속적으로만 보았던 작품들을 전체적으로 볼 수 있었음은 물론 그의 사고의 궤적과 심화를 아울러 살필 수 있었다.

전시된 작품들은 전통적인 인체조각으로부터 브론즈나 나무로 추상적인 작품, 철편과 부품들을 엮어 용접한 아상블라주(assemblage), 철판으로 된 상자 모양의 작품에 이르기까지 매우 다양했다. 이밖에 전시되지 않은 작품들을 포함해서 이 작가의 두드러진 특징의 하나는 재료와 기법, 주제와 형식, 형태에 대한 접근방식이 저마다 다르다는 점이다. 그것은 장구한 시간에 걸친 사고와 작업이 얼마나 폭넓은 것이었던가를 드러내주는 동시에 그가 철저히 '재료로 사고하는 작가'임을 말해주고 있다. 이처럼 다양하기 때문에 외면상으로는 서로 관련이 없고 일관성마저 결한 듯이 보이기도 한다. 그러므로 이 작가의 경우 시기적인 변화를 찾는다거나 양식적으로 구별한다거나 또는 구상과 비구상으로 나누어서 보는 방식은 의미가 없고 내면적인 측면 ─ 그의 관심과 사고의 측면에서 논의하는 것이 중요하다.

그렇게 보면 시기적으로 크게 다음 세 단계로 나누어 생각할 수 있지 않을까 한다.

첫번째 단계는 재학 시절부터 1960년대 초까지로 이 시기는 전통적인 조각 특히 로댕(F. A. R. Rodin)이나 부르델과 같은 작가의 근대조각의 이념과 형식, 기법을 익히고 그것을 통해 자신의 사고와 시각을 표현했다. 매스(mass)와 공간, 유기적 형태로서의 인체, 터치에 의한 감정과 생명의 표현 등에 관심을 두고 있었다.

「수난자의 머리」(1963), 「좌상」(1963), 「소녀상」(1964) 등이 그것으로

특히 「수난자의 머리」는 로댕이나 부르델을 연상시킬 만큼 형태는 충실하고 터치와 표현력은 탁월하다. 같은 관심과 방법으로 그는 추상을 시도하고 있는데 그것이 인체인가 추상적 형태인가의 차이이지 기본적으로는 정서를 표현하고 개성을 실현하는 정서주의에 입각해 있었다는 점에서는 크게 다르지 않다. 「숲의 회상」(1961)과 같은 작품에서는 형태의 유기적 결합과 리

최의순 「수난자의 머리」, 1963년.

듬, 터치에 의한 표현력이 한결 두드러진다. 그런데 이러한 경향은 한때의 과정에 그치는 것이 아니고 하나의 맥을 이루면서 지속되고 있다는 데 유의할 필요가 있다.

두번째 단계는 1960년대 초에서 1970년대 중반경으로서 모더니즘을 경험하고 수용·발전시키면서 물체의 지각적인 이미지를 시도하고 추구한 시기이다. 쇳조각을 잘라 만든 「천사」(1963), 버려진 철편이나 부속품을 조합시킨 「트럼펫 부는 소년」(1976) 등이 그 대표적인 예라 하겠는데 여기서는 흙과 손의 터치에 의한 정서표현을 거부하고 재료가 지닌 물체성과 그 발언력을 최대한으로 높이려고 했다. 따라서 그것은 현실적인 이미지의 아날로지(analogy)로 나타나기도 하고 비현실적인 추상이 되기도 하는데 어느 경우이건 차갑고 비정한 현대의 삶을 날카롭게 드러낸다.

최의순 「상」, 1979년.

이러한 경향은 나중에 인간의 상황적 삶을 추구하는 사고와 결합하여 「상」(1980)과 같은 작품으로 되기도 한다. 이처럼 그는 다양한 재료(물질)와 그 재료가 만들어내는 비현실적인 이미지를 추구했는데 이 시기의 작품에서 특기할 것은 평면성이다. 평면성을 시도했던 이유는 매스에 대한 특이한 경험, 그의 말을 빌리면 "벼랑에서의 양괴에 대한 환희"에 있었지만, 한편 입체와 평면과의 새로운 관계를 추구한 때문이다. 그 산물이 작품 「상」(1979)이라고 할 수 있다. 여기서는 물질화된 인간, 칼로 토막 낸 듯한 면과 입체의 조형이 비정한 인간 이미지를 더없이 잘 드러내고 있다. 아무튼 이 시기의 작품은 다양한 시도에도 불구하고 또다른 맥을 이루면서 전개되었다.

세번째는 1970년대 중반 이후로서 모더니즘을 극복하면서 새로운 변화를 나타낸 시기이다. 그것은 인체를 통한 정서의 표현도, 물체의 조합

최의순 「상」, 1982년.

에 의한 시각적 이미지의 추구도 아니고 인간존재의 의미, 삶의 현실을 묻는 작업이었다. 사회적 관심과 인식이라 해도 좋다.

그는 인간을 밖으로부터 끊임없이 압박하는 저 보이지 않는 힘과 안으로부터 저항하며 뚫고 나오려는 몸부림 ─ 억압과 자유(해방)의 날카로운 대립을 생각하고 그것을 작품화하려고 했다. 인간을 물리적으로 압박해오는 공간은 어떠한 것이겠는가, 사람이 의자가 될 수 있는가, 인간을 상자 속에 처넣으면 어떤 모양이겠는가를 끊임없이 자문한다. 그래서 밖에서 억압하는 힘과 갇힌 힘의 확산 ─ 그 물리적인 힘의 지각형태로서 면, 벽, 상자, 사각형의 입방체를 생각하고 마침내 상자 모양의 작품을 만들어갔다. 그리하여 상자 속에 처넣어 압착된 인간 형태 「상」(1975), 안에서 확장하는 힘을 뒤집어서 보여주고 「상」(1982), 들어가 보고 들어가서 내다보는 안과 밖과의 형태를 동시에 나타내기도 했

다. 이처럼 안과 밖의 힘의 관계, 안과 밖의 시점을 통해 오늘의 삶을 드러내는 것이야말로 탁월한 발상이고 작업이 아닐 수 없다.

이 세 단계는 반드시 시기적이지만은 않고 때로는 서로 중첩되기도 하면서 전개되어왔고 그 때문에 더욱 일관성이 없는 것처럼 보일지 모른다. 그러나 실은 초기의 인체 표현, 두번째 모더니즘의 다양한 재료와 시점에 대한 시각과 사고가 점차 하나로 수렴되고 통일되고 있음을 간과해서는 안된다.

다만 세계에 대한 관계에 있어 1970년대 이전은 멀찍이서 바라보는 입장인 데 반해 1970년대 이후는 그것이 기본적으로 바뀌어 현실적이고 사회적으로 된다는 점이다. 그러나 그 어느 경우를 막론하고 이 작가의 세계를 이루고 있는 특징은 "형(形)을 사상으로 생각하고 형의 생명을 관념의 생명에 근거하여 통제하려고 하는"(포시용) 형의 지적 해석자라는 데 있다. 어느 작품도 지적 사고의 산물이 아닌 것이 없다.

그리고 최의순의 작품에서 우리는 작가가 의도하지 않았음에도 불구하고 당대의 현실이 반영되어 있음을 본다. 이는 정직한 감성과 진지한 사고를 하는 작가, 작품을 통해 사고해온 사람만이 획득할 수 있는 세계인식이다. 그 점에서도 우리 작가들 중 유례가 드문 조각가라고 믿어진다.

「계간미술」1984년 여름호

이 시대의 삶을 증언하는 아픔의 인간상
― 심정수론

조각 본래의 목적에 되돌아가

심정수(沈貞秀)는 1981년 여름 서울의 미술회관에서 그의 첫 조각 개인전을 가졌다. 전시장의 넓고 높은 공간 여기저기에 배치된 다양한 형태의 인체조각들 ― 일그러지고 뒤틀리고 잘려나가고 매달리고 갇히고 한 인체들은 마치 울부짖고 분노하고 신음하는 분위기를 발산하며 전시장을 온통 긴장감으로 가득 차게 했다. 그것은 한마디로 충격의 드라마였고 특히 1980년 초의 저 정치적 사건과 상처, 암울한 상황과 관련하여 보는 이들에게 깊은 감동을 안겨주었다.

전시된 작품들은 거의가 인체를 주제로 하고 이를 전통적인 형식으로, 그러나 강렬한 표현주의적 수법으로 다룬 브론즈 조각이었다. 이밖에 석조(石彫), 철조(鐵彫), 그리고 브론즈로 된 부조도 한두점 전시되어 있었지만 그의 본령은 아무래도 인체를 브론즈로 떠내는 소조(塑造) 쪽이 아니었던가 싶다. 그 작품들은 브론즈의 재질적 특성에 그의 거칠고 능숙한 터치가 잘 어우러져 한층 강력한 표현성을 발휘하고 있었다.

심정수 「구도자」, 1984년.

여기서 사람들은 심정수가 인체에 대해 남다른 인식과 감각을 지녔고 인체를 통한 발상이나 그것을 다루는 기량이 또한 범상치 않음을 알 수 있었을 것이다. 그때만 해도 나는 이만한 솜씨의 작가가 왜 일찍부터 작품 발표를 하지 않았던가 하는 의문을 가졌었다. 그러나 창조적인 작업은 솜씨만이 아니고 창조의 동기나 창조의 정신과 관련되는 문제이고 그럴 만한 그 나름의 이유가 있었을 터이므로 그것이 빠르냐 늦냐는 그다지 중요하지 않다.

중요한 것은 이만한 조각가가 나타났다는 사실과 이 작품전이 가지는 의미이다. 그의 작품전이 많은 사람들의 주목을 끌게 했던 것은 그가 현대조각의 어떤 새로운 국면을 열어 보인 때문도 기량의 탁월함 때문도 아니다. 우리 조각계에 병폐처럼 되어 있는 일종의 '조각주의'에 맞서 당대 현실을 문제 삼는 조각 본래의 목적에 되돌아간 때문이다.

지금 우리의 대다수 조각들은 — 아카데미즘이건 아방가르드건 — 조각의 온갖 기존 개념에 얽매여 마치 조각이 최초의 목적이자 최후의 목적이기나 한 것처럼 생각하며 그러한 생각마저 상투화되어 있다. 이 상투화된 정신과 사고와 행위에 심정수는 도전한 것이다.

조각에 대한 그의 논리와 입장은 오히려 단순하고 기본적이다. 조각은 당대의 삶을 담는 조각이어야 한다는 것이다. 그렇기 때문에 그는 남

들이 다 하는 전통적인 인체조각을 정통적인 방법으로, 거리낌 없이 제작하고 제시할 수 있었는지 모른다. 이는 현학적으로 말하자면 데까르트적인 출발이고 그것이 지금의 우리 조각계에 대해 갖는 의미는 가히 혁명적이라고 할 수 있다.

'현실과 발언'과의 만남

아무튼 이 작품전을 통해 심정수는 일약 주목받는 조각가로 떠올랐다. 이 작품전은 그의 나이 40세에, 그리고 대학을 마친 지 십수년 만에 처음 갖는 개인전이었고, 그때까지만 해도 심정수는 별반 알려지지 않은 조각가에 지나지 않았다. 그도 그럴 것이 동세대의 작가들마냥 국전을 겨냥하거나 혹은 그룹전을 통해 활발하게 작품 발표를 하지 않았으니 말이다.

처음에는 그도 국전에 출품하고 그룹전에도 참가했으나 1960년대 후반경부터는 거의 작업을 중지하다시피한 채, 중학교의 한 평범한 교사로서 생활했다. 이 기간을 스스로는 "회의와 방황의 시기"였다고 말한다. 회의나 방황치고는 너무도 긴 시간이다. 그 때문에 당연히 작가로서의 경력은 보잘 것이 없었다. 그의 경력 중 유일하게 눈에 띄는 게 있다면 대학 재학 시 받은 5·16신인미술상 정도가 아니었던가 싶다.

그렇게 십수년을 보낸 그가 1980년대 벽두에 놀랄 만한 작품들을 가지고 나타났던 것이다. 더욱 놀라운 것은 이들 작품이 그 오랜 기간의 회의와 방황의 궤적으로서가 아니라 불과 1, 2년 사이에 제작되었다는 사실이다. 이러한 변화는 대체 어디서 왔는가. '현실과 발언' 그룹에의 참여와 동인활동이 그 중요한 계기였다고 할 수 있다.

심정수는 1979년 '현실과 발언'의 창립멤버로 참가했고 그 그룹전 때마다 매번 출품을 하며 매우 적극적인 동인활동을 했고 3년 후 개인적인 사정으로 그룹을 떠났지만, 이때의 경험이 그의 사고와 작업에 커다란 전기가 되었다고 술회한 바 있다. '현실과 발언' 그룹은 1980년대 미술운동의 단서였을뿐더러 우리 미술의 주체화 작업을 선도해온 그룹으로서 이제는 그 성격이나 활동도 어느정도 알려져 있어 새삼스럽게 소개할 필요가 없다.

다만 이 그룹의 대내적인 활동방식이 특이하다는 것, 이를테면 회원간의 친목도모가 목적이 아니고 우리 미술 전반에 대한 이의제기, 서로 간의 활발한 토론과 비판을 통해 상호발전을 꾀해나가는 것이다. 그 과정에서 각자가 지니고 있었거나 믿어온 온갖 허위의식이나 사고가 여지없이 발가벗겨지고 튼튼한 논리의 단련을 받게 된다. 그런 점에서 '현실과 발언'은 다른 많은 그룹과 구별되며, 미술의 주체화를 선도할 수 있었던 것도 그 때문이었다고 생각된다.

심정수는 이 과정을 거치면서 서구미술의 어쭙잖은 지식이나 모더니즘적인 사고 혹은 온갖 관념의 미망에서 벗어나 점차 주체적인 입장과 시각을 획득하고 세계인식도 명료히 할 수 있었다. 서구조각의 논리와 맥락에 — 동시에 우리 조각의 외세주의와도 — 맞서 자기가 살고 있는 현실에 서는 일이야말로 새로운 방향이라는 깨달음이 그의 뇌리에 들어서게 되었다.

이 깨달음이 확신으로 되면서 그 길었던 회의와 방황은 끝나고, 창조의 의욕은 마치 릴케(R. M. Rilke)가 「두이노의 비가(悲歌)」를 쏟아낼 때와도 같이 폭풍처럼 휩쓸었던 것 같다. 불과 1년 남짓한 짧은 시간에 그토록 많은 수의 생생하고 다양한 작품을 제작해냈다는 것은 이런 극적인 전기 없이는 불가능한 일이다.

물론 우리는 이를 작가의 기질과 관련시켜 생각할 수 있고 그밖에 다른 요인을 찾아볼 수도 있다. 그러나 그가 십수년의 방황과 공백 끝에 작품을 다시 시작하고 이처럼 놀라운 변화를 나타내게 한 결정적 요인은 '현실과 발언'에서의 체험이다. 그 자신도 이 체험을 행운이었다고 하면서 '현실과 발언'과의 만남이 없었더라면 아직도 방황을 계속하고 있거나 어쩌면 손을 떼었을지도 모른다고 말한 적이 있다.

한 작가에게 있어 창조적 계기는 이처럼 결정적일 수가 있음을 우리

심정수 「춘향이」, 1981년.

는 심정수에게서 본다. 그렇다 하더라도 그간의 회의나 방황이 헛된 것이었다고 할 수만은 없으며, 더욱이 기본 역량이 갖추어져 있지 않았다면 저 분출하는 창조력을 주체할 수 없었을지도 모른다.

인체를 통해 시대상 빚어내

여기서 우리는 그 이전의 작업과 사고의 궤적을 더듬어볼 필요가 있다. 심정수는 자신의 조각 수업 때 영향을 받은 작가와 작품세계를 얘기하면서, 그 이전 중학생 때의 한 경험을 떠올린다. 어느날 미국의 한 미술평론가가 당시 미국 공보원에서 하는 강연을 들으러 간 적이 있었는

데, 그는 강연 중 "한국에 와보니 한국 조각가들은 모두 서양인을 만들어놓고 있다. 왜 한국인이 한국 사람을 만들지 않는가, 한국인과 서양인은 인체의 비례도 다르고 얼굴 생김새도 다르지 않는가"라는 말을 했었고 그 말이 자기에게 큰 감명을 주었다는 것이다.

그후 그 말은 잠재의식 속에 앙금처럼 남아 인체를 다룰 때마다 살아나곤 했다고 한다. 어릴 때 들은 이 한마디의 감명이 그렇다고 그의 사고의 방향을 결정했다고 보기는 어렵다. 만일 그랬다면 대학 시절에 보다 주체적이고 독자적인 사고를 전개했을 것이고 그후의 긴 회의와 방황의 시간을 보내지 않아도 되었을 것이다. 그의 말대로 그것이 중요한 요소가 되었다면 '한국 것'에 대한 애착과 다소 복고주의적인 관념이었을 것이다. 확실히 그는 우리 것에 대한 접근방법이나 사고에서 그러한 일면을 지니고 있으며 특히 최근의 작품에서 두드러진다.

어떻든 그는 대학에서 본격적인 조각 수업을 받는 동안 서구조각의 개념과 형식을 배우고, 미켈란젤로(Michelangelo Buonaroti)에 심취하고 로댕의 생명주의, 내면적 고뇌에 공감한다. 그가 인체를 주제로 삼고 인간의 내면세계의 표현을 중시하는 것도 이들 조각가에게서 받은 영향 때문이 아닌가 한다. 심정수는 다른 누구보다도 인체의 소조를 충실하게 익혔고 거기서 자신의 기량을 닦았던 것 같다.

그런가 하면, 또 한편으로는 서구의 현대조각 특히 브랑쿠시(C. Brancusi)의 사고와 논리에 경도되고 그로부터 추상적인 구조와 조형에 대한 감각을 익히기도 했다. 그의 인체조각 어느 것이나 튼튼한 구조와 구성력이 바탕을 이루고 있는바, 그것은 아마도 그가 브랑쿠시나 그밖의 현대조각가들의 작품 연구를 게을리하지 않았다는 증거이다. 이리하여 그는 대학 시절에는 남들처럼 서구조각의 개념과 형식의 세례를 받고 그 논리와 세계관을 별 이의 없이 수용했다.

그러나 졸업 후 그는 남들과 같은 길을 가지 않았다. 그 이유는 아마도 4·19에 대한 갈등 때문이 아니었던가 한다. 그는 이른바 '4·19세대'로 4·19혁명에 직접 참가했고 더구나 그후에 캠퍼스에 밀어닥친 반외세·민족주의의 열풍을 다소나마 경험한다. 그러면서 사상과 예술 사이 ― 자기가 살고 있는 현실과 자기가 하고 있는 작품 사이의 엄청난 괴리를 보기 시작하고 양자 간의 갈등을 의식한다. 4·19는 실상 당시의 세대들

심정수 「토루소 A」, 1981년.

에게 심각한 반성을 요구했지만 미술학도들의 경우는 그것을 심각하게 받아들이지 않았다. 오히려 그들은 당시에 갓 상륙한 추상표현주의·추상조각에 열의를 쏟았고 대개는 사상보다는 예술을 택했다.

반면 심정수는 이 괴리와 갈등을 조금씩 의식하기 시작하면서 현실을 생각하고 서구보다는 민족적인 것에 눈을 돌리게 된다. 방황의 기간에도 그가 동시대 작가들에 비해 서양조각에 비판적이었던 것도 이 때문이다.

그리하여 그는 서구조각의 개념과 형식에 의문을 제기하고 그 관점과 논리에 지배되고 있는 화단에의 참여를 거부한다. 그 대신 우리의 고대건축·민예품·탑·승무 등이 갖는 고유한 형태를 찾아나선다. 그가

심정수 「응시」, 1984년.

"회의와 방황의 시기"라고 말한 이 기간은 이런 것에 대한 탐구의 시기였다. 그의 작품에 거칠고 미완성적이고 파격적인 그리고 더러는 토속적인 요소가 스며 있는 것도 이러한 탐구에서 얻어진 것임을 스스로도 인정한다.

심정수 조각의 본령은 뭐니 뭐니 해도 인체이고 그중에서도 흙으로 빚어내는 소조이다. 그는 무용수가 인체를 가지고 이야기하듯 인체를 통해 말한다. 그가 인체를 빚어내고 표현하는 솜씨는 훌륭한 무용수 혹은 뛰어난 악기 연주가를 연상케 한다.

내면세계 표현에 적합한 형식

허버트 리드는 "회화는 눈에 보이는 외부세계를 인식하는 방식인데 반해 조각은 인간이 자신을 외부에 투영하는 방식"이라고 말하면서, 구석기시대 이래 환조(丸彫)의 90퍼센트 이상이 인체를 주제로 하고 있음에 주목하여 인체는 '인간의 자기인식의 한 방식'임을 강조한 바 있다. 그렇기 때문에 인체조각은 조각의 중요 장르가 되고 있지만 추상미술의 출현 이후 그 중요성은 퇴조한 듯이 보인다. 다시 말하면 현대조각은 인체를 버리고 있다.

　이렇게 버림을 당한 인체를 심정수는 고수하고 있을 뿐 아니라 그의 조각의 본령으로 삼고 있다. 그 이유는 무엇인가. 이는 그가 세계를 어떻게 인식하고 삶을 어떻게 받아들이는가 하는 문제와 관련된다. 심정수는 "과학, 산업, 대중 등등의 현대적인 복합적이면서도 다원화된 의미도 결국은 이 시대의 인간 자체를 가운데(중심)에 두고 일어나는 현상"이라고 적은 바 있다. 따라서 당연히 인간 자체를 중심으로 하여 세계를 보고 말해야 한다는 인식이 바탕을 이루고 있다.

　하지만 그의 입장은 휴머니즘이나 생명주의가 아니고 오히려 리얼리즘에 가깝다고 할 수 있다. 세계의 중심이 인간이고 인간을 통해 세계를 인식해야 한다는 생각 때문에 그는 현대조각이 버린 인체를 오히려 핵심적인 테마로 삼고 있다.

　앞서도 말한 바와 같이 심정수의 본령은 깎아내는 조각이 아니라 빚어 만드는 소조이다. 조각은 재료가 갖는 저항과 간섭을 통해 형(形)이

태어나지만 소조는 흙을 자유자재로 빚어낼 수 있다는 점에서 다르다. 그렇기에 미켈란젤로는 소조는 오히려 회화에 가깝다고까지 말했다. 주지하다시피 소조를 부활시켜 근대적인 의미를 부여한 사람은 로댕이다. 그는 여러가지 표현형식과 조형언어를 통해 인체의 묘사보다는 내면성의 표현을 드러내려 했다.

소조는 그러므로 인간의 감정이나 내면세계를 표현하는 데 가장 적합한 형식이며 그것이 먼저 기질적으로 그에게 맞는 것이었는지 모른다. 그는 흙을 빚고 인체를 만드는 기량이 탁월하다. 때로는 바람결처럼 부드럽고 때로는 소리치며 울부짖고, 안으로 응축되고 혹은 폭발할 것 같은 저 표현의 솜씨 ― 장인(匠人)의 손길과 숨결을 느끼게 한다.

구조와 표현의 미묘한 일치

한편 심정수는 인체를 포즈로서가 아니라 구조로서 파악하고 다룬다. 구조와 구성력에 대한 감각 역시 탁월한 면이 있는바, 추상조각을 익힌 데서 얻어진 것이다. 그런가 하면 그는 또 강력한 표현주의적 기법을 거침없이 구사하기도 한다. 이러한 표현주의는 그에게 있어 목적이 아니고 수단에 불과하다. 모티프나 혹은 말하고자 하는 주제에 따라 인체를 왜곡시키고, 변형시키고, 잘라내고 혹은 소도구를 배치하고 하며, 그것이 때로는 심히 과장되고 정서적일 수도 있다.

심정수의 인체는 한마디로 구조와 표현이라고 하는 상반된 두 요소가 기묘한 일치를 이루면서 강렬한 메시지를 담고 있다는 데 그 탁월함이 있다. 그러나 최근의 작품에서는 그런 구조나 구성력을 의도적으로 배제하고 있는데, 그것이 오히려 긴장감과 예리한 조형미를 잃고 있다.

심정수는 언젠가 그의 대학 시절 때, 내용은 우리의 것을 서구 현대조각의 형식에다 담으려고 했지만 뜻도 되지 않았다고 하면서 나중에야 그것이 허구임을 깨달았다는 말을 한 적이 있다. 그후 그가 새로운 형식을 스스로 창조해야겠다는 일념으로 시도한 작품이 첫 개인전의 작품들이었고, 이들 작품은 그의 '방황'과 '분출'이 결합되어 나타난 우리 시대의 고통의 언어이다.

첫 작품전과 최근의 작품들을 비교하면 어떤 변화의 조짐이 나타나고 있다. 그것은 보다 우리 것, 민족적인 것에도 접근하려는 노력이다. 그러나 첫 작품전에서 보인 저 용솟음치고 긴장되고 예리한 정신은 후퇴하고 있는 감을 준다. 그는 생활에 지쳐 있는 것인가. 치열한 토론의 마당이 없는 탓인가. 이제부터 그는 그만한 자신과의 싸움을 어떻게 해나갈 것인가에 따라 그의 창조의 향방이 결정되리라고 본다.

『계간미술』 1986년 가을호

시적 조형의 구상조각
─ 임송자론

첫 개인전이 보여준 의미

1982년 초여름 신세계미술관에서 임송자(林松子)의 조각전이 열린 바 있다. 임송자가 로마에서 5년간의 조각 공부를 끝내고 귀국한 지 1년여 만에 갖는 귀국전이자 국내에서는 첫번째 개인전이기도 했다. 이 전시회는 그녀를 평소부터 잘 아는 대학의 선후배, 교수, 기타 동료나 친지들 외에는 그다지 주목을 끌지 못하고 끝났다. 그 이유는 먼저 그녀가 당시만 해도 우리 화단에서 거의 알려진 조각가가 아니라는 일반적 관행 탓이 아니었던가 한다. 대학을 졸업한 지 20년 가까이 되었고, 그동안 그룹전에 참가하는 등 작품활동을 하긴 했지만 그녀가 큰 상을 받았다거나 개인전을 여러번 가졌다거나 하지 않았으니 알려지지 않은 것도 당연했을 것이다. 그밖에 또다른 이유가 있었다면 당시 사회 전반을 뒤덮고 있던 무거운 분위기였다. 1980년 서울의 봄과 광주사태가 있고 난 후 들어선 정권의 저 서슬이 퍼렇던 시절이었으니 말이다.

어떻든 이 조각전은 그것을 본 같은 조각가들에게 깊은 인상을 주었

다. 그것은 그녀가 무슨 새로운 형태
의 조각 혹은 신기한 기술을 보여준
때문이 아니라 우리나라 구상조각들
이 누구나 다 하고 있는 조각, 평범한
주제의 인체조각이면서도 그것을 다
루는 솜씨나 감각이 한 차원 높은 것
이었기 때문이다. 거기에는 서구의 근
대조각에서 보는 완벽한 기법이 있고,
국내 구상조각가들에게서는 볼 수 없
는 부드럽고 따뜻한 시적(詩的) 분위
기가 넘치고 있었다. 그 차이는 얼핏
보기에는 미미한 것 같지만 실은 엄청
난 것이다.

임송자 「상 V」, 1982년.

　그렇기 때문에 그녀의 대학 시절의 은사였던 김세중(金世中)은 수많
은 졸업생이 외국에 가서 공부하고 왔건만 그저 그렇다며 임송자야말
로 "서구 전통조각의 진수를 착실하게 탐구하고 그 기술적 영역까지 수
득하기를 게을리하지 않았다"라고 써놓고 있다. 이 말은 단순한 칭찬이
아니라 자신을 포함한 한국의 조각가들, 특히 구상조각가들의 결점과
한계를 자각하면서 그것이 바로 임송자에 의해 처음으로 극복되고 있
음을 솔직하게 토로한 말이 아니었던가 한다. 그만큼 이 조각전은 한국
조각사에 중요한 의미를 갖는다고 말해도 좋을 전시회였던 것이다.

한국 구상조각의 한계

임송자의 조각전이 과연 한국조각사 운운할 만큼 의미 있는 것이었는가 하는 것은 관점에 따라 다를 수 있다. 그러나 적어도 그녀의 작품을 눈여겨본 사람이라면, 그리고 지금의 우리 구상조각의 문제점에 관해 생각해온 사람이라면 김세중의 앞의 말에 동의할 줄 믿는다. 김세중은 "서구 전통조각의 진수의 착실한 탐구"를 말하고 "그 기술적 영역의 수득"을 강조했는데, 이를 뒤집으면 한국 조각가들은 서구 전통조각을 충실히 이해하지 못하고 있고 그 기술적 영역의 습득에도 크게 미달한다는 뜻이 된다. 그 점이 바로 우리의 구상조각이 갖고 있는 결점이요 한계이며, 이 지적은 정확하다.

우리나라가 서구의 전통조각을 수용한 지도 반세기가 넘었다. 최초의 서양조각가로 일컬어지는 김복진으로부터 치면 70년 가까이 된다. 도입 초기는 그렇다 하더라도 해방 후 오늘에 이르기까지 적지 않은 수의 조각가가 배출되고 또 활동하고 있다. 그럼에도 아직 서구 전통조각의 정신과 기술이 문제가 되고, 서구조각의 아류 혹은 왜곡된 상투성에서 벗어나지 못하고 있는 이유는 무엇인가? 그에 대한 해답은 결코 간단치 않다. 하지만 그 가장 큰 이유의 하나는 서구조각의 수용 과정에서 찾을 수 있다.

최초의 서양조각가 김복진, 그다음 세대인 김종영·김경승·윤효중 등 이른바 초창기의 조각가들은 서양이 아니라 일본에 유학하여 일본인들로부터 그들이 하는 서양조각을 배우고 왔다. 당시 일본이 비록 우리보다 앞서 서양조각을 수용하기는 했지만 서양 전통조각의 진수를 충실히 수용한 단계가 아니었고 더구나 서양 근대조각의 이념과 형식과 기술을 완전히 흡수한 것도 아니었다. 따라서 초창기 조각가들이 배운 것

은 '형(形)의 생명활동'으로서의 조각이 아니라 물체의 재현으로서의 조각이었고 기술 또한 이를 위한 수단으로 받아들였던 것이다. 이들은 물론 조각이 덩어리와 공간의 예술이며 비례·볼륨·충실 등이 중요하다는 것도 배우게 되었지만 조각을 '형 그 자체'로서가 아니라 대상의 미적 재현으로 생각하게 되었다. 이러한 조각 개념은 그후 이들한테서 배운 다음 세대, 또 그다음 세대에게 전해지는 동안 조금씩 굴절되어 서구의 전통조각과 근대조각과의 차

임송자 「상 Ⅲ」, 1981년.

이점마저 분명히 이해되지 않는 이상야릇한 것이 되었다. 게다가 서양 현대조각의 도입은 이 양식의 발전을 더욱 어지럽게 만들었다. 이를테면 꿈꾸는 소녀, 포즈, 파도, 비상 등과 같은 제명(題名)이 붙여지는, 주변에서 흔히 보는 구상조각이 그러한 예인데 거기서 우리는 미적 재현에 대한 관심, 어딘지 딱딱하고 인위적인 포즈, 닫힌 형태, 무미건조한 조형 등을 보게 된다.

로마에서의 깨달음

우리나라 구상조각이 일반적으로 가지고 있는 결점과 한계를 명료하게 깨달은 사람은 임송자였고 그 계기는 그녀가 로마에 유학하면서였다.

그녀도 다른 조각가들과 마찬가지로 대학에서 서양조각을 공부했고 졸업 후에는 추상조각도 하면서 '청동회(靑銅會)' 멤버로 작품활동을 했다. 나이가 들자 이래서는 안되겠다는 생각을 했고 그래서 다니던 직장을 그만두고 로마로 유학을 떠났고 거기서 귀중한 체험을 하게 된바 그 내용을 요약하면 다음과 같다.

유학 초에는 새로운 것을 배우기 위해 찾아 헤매었으나 그런 것은 없다는 생각이 들자 전통조각을 배우기로 하고 로마 미술아카데미에 들어갔다는 것이다. 아카데미에서는 당대의 거장이라 일컬어지는 에밀리오 그레꼬(Emilio Greco) 교실에서 공부를 했는데 기본적인 것이 되어 있지 않다는 자각과 함께, 자신의 작품이 너무도 경직되고 변화가 없으며 자유스럽지 못하다는, 한마디로 시가 없다는 지적을 수없이 받고는 했다고 한다. 한 2년쯤 씨름하니까 그때 비로소 부드러워졌다, 아름다워졌다는 평을 들었고 뭔가 배울 것이 있다는 확신을 가지게 되었다는 것이다.

그러면서 그녀는 한국의 대학에서 한 조각 공부도 그러했지만 어릴 때부터 몸에 배인 규범적인 생활태도·생활감정, 한국인의 윤리관이나 제도의 경직성이 작품에서도 그처럼 경직되어 나타났음을 깨닫게 되었다는 것과 로마에서의 생활이 조금씩 자유스럽게 되고 정신의 자유로움이 따르자 자신도 모르는 사이에 작품에 부드러움이 나타났다는 말을 덧붙였다.

그 체험은 어찌 보면 매우 상식적인 것이라고 치부할 수도 있다. 그러나 비록 그녀의 개인적 체험이긴 했지만 그것이 한국의 조각교육과 서양의 조각교육의 차이, 한국에서 하고 있는 구상조각과 서양의 전통조각이 어떻게 다르며 그 진수가 무엇인가를 구체적으로 이해할 수 있는 결정적 단서가 된다는 점에서 그 의미는 크다.

임송자 「현대인」, 1979년.

　그녀는 그레꼬의 예리하고 정확한 지적과 지도로 엄격한 수련 과
정을 쌓았고 4년의 과정을 끝냈을 때는 로마로 건너갔을 때와는 완전
히 다른 한 사람의 조각가가 되어 있었다. 그녀가 수련 과정을 통해 얻
은 것은 무엇이었던가? 그레꼬 교실의 조교였다는 엘레나 몰레(Elena
Molé)는 그것을 "자연을 모방하는 경향이 아닌 (…) 그녀가 터득한 것
은 자유, 해방 그리고 무엇보다도 한국의 문화적 상황 속에서 추구된 형
태 속에서는 감추어져 있던 저 본연의 감수성을 되찾는 것"이었다고 쓰
고 있다. 로마 아카데미를 졸업한 후 그녀는 장식미술학교와 메달학교
에서 공부했고 주물공장에서 배우고 로렌띠노의 석동한테서는 망치질
하는 법과 텍스처를 처리하는 기술을 배우는 등 다양한 기술의 습득을
게을리하지 않았다. 그러면서 한편 르네상스 미술을 위시하여 에뜨루
리아(Etruria)의 조각, 보초니(U. Boccioni), 만주(G. Manzu) 같은 현대

조각가의 작품도 두루 섭렵하면서 정밀한 학습과 체험을 쌓아나갔다. 이같은 학습과 체험은 자신의 수련과 깨달음의 폭에 비례하여 깊어갔을 것이다.

임송자는 로마에서의 공부를 마치고 귀국하기 전 그곳 산 자꼬모 화랑에서 로마 유학의 결실을 보여주는 개인전을 가졌다. 그곳 영자(英字) 신문 미술란에는 "에밀리오 그레꼬의 지도를 받은 성숙한 예술가" 특히 메달 작품을 두고서는 "은은한 동양의 감미로움과 지중해 세계의 태양의 활기 사이의 빛나는 결혼"이라는 기명 논평이 실렸고, 미술평론가 루이지 딸라리꼬(Luigi Tallarico)는 카탈로그 서문에서 "사물의 피상적인 관점에서 벗어나서 정성으로 용해되고, 은은한 동양예술과 생동적인 서구조각이 만나 모두 용해되고 극복되어진 튼튼한 출발점, 거기에 뿌리내려 그의 조각은 달성되었다"라고 썼다.

이렇게 그녀는 서구 전문가의 눈으로 봐도 성숙한 한 사람의 조각가가 되어 돌아왔고 작가로서, 교수로서 활발한 활동을 하고 있다.

시각에서 촉각으로

임송자가 서양조각의 진수를 터득하고 그 기술을 마스터했다고 해서 고전조각을 추구하고 있다는 얘기는 아니다. 그녀가 발을 딛고 선 세계는 서양의 근대조각이다. 로댕에서 비롯한 근대조각의 이념은 사물의 외형보다는 인간의 내면세계, '내적 진실'을 추구하는 데 있다. 그녀가 추구하는 세계가 바로 이와 같다는 것은 자신의 다음 글에서 알 수 있다.

나는 어디서건 만나는 사람들 속에서 보고 듣고 생각하면서 느껴지는

삶의 체험 속에서 얻어지는 생활 이야기로 내 작품의 주제를 삼는다. 흙을 부수고 긁어내고 부수면서 나는 언제나 즐거움을 만난다. 양으로써 표현이 부족할 때는 그림을 그리듯 흙 위에 선을 그어보는 과정을 반복하면서 표현하고 싶은 내 내면의 세계를 형상화시킨다.

그녀는 무엇으로부터도 자유로운 입장에서 일상적인 삶을 바라보고자 한다. 그리고 그로부터 느끼는 삶의 의미를 노래하는 서정시인과 같은 시선을 가지고 있다. 「현대인」 시리즈는 그러한 시선의 산물이다. 이 같은 마음의 세계를 조각은 어떻게 나타낼 것인가? '내적 진실'은 시각보다는 촉각에 의해 더 잘 표현되고 감지될 수 있다고 허버트 리드는 말한다.

리드에 의하면 회화가 '시각공간'의 예술인데 반해 조각은 기본적으로 '촉각공간'의 예술이며 사물의 촉각적 '감지'와 그것의 눈에 보이는 '외관'은 분명히 다른 것이며 이 두 예술 간의 혼동은 그 구별을 무시하는 데서 온다고 말한다. 조각가 자신들도 촉각과 시각을 혼동하는 수가 종종 있으며 한국의 조각들의 경우 특히 그러하다.

임송자가 로마에서 경험하고 익힌 것은 조각의 이 촉각적인 측면이 아니었던가 싶다. 그녀가 로마에 가기 이전의 작품과 그후의 작품을 비교해보면 그 점은 아주 명백하다. 그후의 작품에서는 매스와 볼륨이 뚜렷하고 손자국 혹은 아무렇게나 문지르고 혹은 깎아내린 듯한 텍스처는 당장이라도 만지고 싶은 충동을 느끼게 한다. 눈으로 볼 때보다도 손으로 직접 만져볼 때 더욱 우리는 그녀의 손길과 터치가 살아 숨 쉬는 듯한 느낌을 받는다. 터치는 형의 숨결이니까.

로마에 가기 이전과 이후는 기량의 차이 때문이 아니겠는가라고 반문할지 모르나 그것은 기량만의 문제가 아니고 조각에 대한 접근방식

의 다름에 기인한다. 조각은 멀찍이 서서 바라보는 예술이 아니고 대상을 직접 만짐으로써, 혹은 그런 매력과 충동을 일으키게 함으로써 그 생명감과 리얼리티가 전달된다. 우리나라의 조각가들, 특히 구상조각가들도 조각의 촉각적 가치와 의미를 모르지 않는다. 그러면서도 그들은 조각을 일정한 거리에서 떨어져 보아야 한다고 믿고 있기 때문에 외형적 포즈에 신경을 쓰는 것이다. 반면 임송자는 촉각적 가치를 충분히 터득함으로써 자신이 말하는 내면의 세계, 혹은 "깊고 치밀한 영혼, 슬픔의 그림자에 드리운 자신의 이야기"(엘레나 폴레)를 형상화한다.

공간과 빛

임송자가 조각의 촉각적 가치와 함께 또 하나 터득한 것은 빛의 효과이다. 근대조각에서 빛의 시각적 연출효과를 고려한 사람은 로댕이었다. 로댕은 매스 자체와는 직접 관계가 없는 빛과 그림자의 표면적 유희에 매혹되었던바 이는 그가 인상주의 화가들과 동시대인이었기 때문이다. 그러나 양식 면에서 로댕보다도 더 인상주의적이었던 사람은 이딸리아 출신의 조각가 메다르도 로소(Medardo Rosso)였다. 그는 빠리에 있을 때 로댕을 자주 만났고 영향을 주었는데 특히 그의 군상 「지아르디노에서의 대화」(Conversazione in Giardino)는 로댕으로 하여금 「발자끄 상」을 만들게 한 계기가 되었다. 로소는 사회적 리얼리스트이면서 인상주의자였는데 그가 인상주의자였던 이유는 일상생활이 현실을 포착하길 원했기 때문이다. 그러나 무엇보다도 그는 정태적인 조각에 반기를 들고 조각에 빛을 끌어들인 사람이었고 그것이 미래파들에게 미술에서의 '다이너미즘'(dynamism)의 선구자로 열렬히 환영받으며 보

초니에게 영향을 주었다.

임송자는 자기 작품을 보고 자꼬모 만주의 영향을 말하는 사람이 있으나 영향을 받았다면 만주가 아니고 로소일 것이라고 말한다. 로소의 작품들은 밖에서 들어온 빛이 작품을 감돌아 다시 내비치는 듯한 효과를 보여주고 있다. 빛은 조각의 면면에 부딪치고 스며들며 마치 반음계(半音階)와 같은 미묘한 변화를 연출한다. 종래의 조각이 매스와 볼륨만을 표현한 '닫힌 형태'인 데 반해 그의 조각은 빛의 운동과 효과를 통해 매스와 공간을 연결시키는 '열린 형태', 즉 육체와 대기를 하나로 결합시키고 있다. 이를 위해 로소는 형태와 표면을 격렬하게 다루거나 거친 터치 자국을 남기며 때로는 디테일을 모호하게 처리해버렸다.

임송자 「두상」, 1970년.

확실히 임송자의 조각에서도 빛의 운동과 효과를 노려 제작한 면을 발견할 수 있다. 이를테면 두상(頭像)이나 상반신을 다룬 작품에서 머리나 가슴의 형태와 표면에 거친 터치를 한 것이라든가, 인체의 볼륨과 표면을 가볍고 미묘한 요철로 처리한 것이 그러하다. 메달 조각이나 부조의 경우에도 크게 다를 바 없다. 이는 그녀가 어떻게 하면 닫힌 형태에서 열린 형태로 나갈 수 있는가에 대한 인식과 노력을 기울인 결과이다. 그리하여 그녀는 빛의 운동을 끌어들인 로소나 보초니의 작품을 연구

함으로써 공간과 연결된 열린 조각에 이를 수 있었다. 다만 그녀의 경우 로소만큼 격렬하고 표현적인 처리를 하지 않고 덜 거칠고 미묘한 터치를 통해 잔잔한 빛의 운동을 보여준다. 다시 말해 극적인 대비를 배제하고 따뜻하고 부드러운 양광(陽光)의 변화를 겨냥한 것이다. 그것은 서정시와 같은 세계이다. 그렇기에 딸라리꼬는 "공간과 빛에서 오는 회화적인 차원"이라고 했는가 하면 "은은한 동양예술과 생동하는 서구조각의 만남"이라고 말했던 것 같다. 임송자의 조각이 한국의 다른 구상조각에 비해 한 차원 높게 비치고 평가되는 것은 빛을 통해 공간과 연결된 열린 형태를, 조형적 탁월성을 보여준 데도 있었다.

'열심히 사는 것'

임송자는 자기가 이딸리아로 가지 않고 미국에 유학했더라면 많이 달라졌을 것이라고 한다. 로마에 감으로써 서양조각의 진수와 정통성을 터득하고 기술을 닦을 수 있었으므로 그 결정은 옳았다는 것이다. 그녀의 작품은 무엇보다도 먼저 그녀가 배우고 익힌 기술의 뒷받침을 받고 있다. 그 기술은 서양인이 수백년에 걸쳐 축적해온 깊이와 무게를 느끼게 한다. 그리고 조각은 아이디어 이전에 기술이고 기법이며 정신이고 숨결이라는 생각까지 하게 된다. 한국의 서양조각, 특히 구상조각이 빈곤함을 면치 못하고 있는 이유의 하나도 여기에 있지 않을까 한다.

임송자는 자기 예술의 목적을 이렇게 쓰고 있다. "나는 내 작업 앞에 서는 이들에게 마띠스의 그림처럼 명쾌한 기쁨을 갖게 하고, 샤갈 그림에서 느껴질 수 있는 무중력 상태의 즐거운 세계를 여행하게 하고 싶다. 나의 조각은 언제나 나를 닮은 내 분신이다." 이는 마띠스가 예술은 안

임송자 「현대인 V」, 1984년.

락의자와 같이 위안을 주는 것이라고 한 말을 연상시킨다. 하지만 그것은 두말할 것도 없이 세계를 개인적 차원에서 보고 생각하는 모더니즘의 예술관이다. 그것이 오늘날 우리나라처럼 분단현실을 극복하고 온갖 사회적 갈등과 마찰을 해소·통합하는 데 얼마만 한 보탬이 될지 의문이다.

임송자는 또 성실하고 열심히 사는 것에서 작가의 의미를 찾으려고 하기 때문에 관념적인 작품을 배제하고 일상적인 삶 속에서 주제를 선택한다고 한다. 열심히 사는 것이 미덕이긴 하지만, 중요한 것은 결코 자유롭지도 질서가 있지도 않는 우리들의 일상생활을 바라보는 시선이다. 그 시선이 자칫하면 대수롭지 않는 것에 쏠릴 수도 있겠기에 말이

다. 이는 조각의 전문성에 관한 문제가 아니라 조각가로서의 근원적인 문제이다.

임송자의 작품은 분명 하나의 세계를 확립하고 있다. 그리고 그것은 각고의 노력 끝에 얻은 것이다. 그런데 그녀가 로마에서 서양인을 모델로 한 작품과 한국 사람을 모델로 한 것과는 다소 차이가 있는 것처럼 보인다. 그것이 모델의 차이 때문인지 모델을 다루는 시선의 차이 때문인지 모르겠다. 그녀가 계속하고 있는 「현대인」 시리즈가 앞으로 어떻게 전개될지 궁금하다.

<div align="right">『계간미술』 1987년 겨울호</div>

현실과 미술의 변증법적 통일
― 김정헌론

김정헌은 1977년에 첫 개인전을 가진 후 11년 만에 두번째 개인전을 갖는다. 그때는 30대 초반이었으나 어느덧 불혹을 넘긴 나이가 되었다. 바야흐로 흔들림 없는 자아를 확립한 때문인가.

11년은 결코 짧은 시간이 아니다. 하지만 그동안 침묵을 지켰던 게 아니고 줄곧 작품을 발표해왔던 만큼 오랜만에 개인전을 갖는다는 사실에 특별한 의미를 둘 필요는 없다. 우리가 주목하는 것은 현대미술을 하던 그가 지금은 당당히 민족미술을 지향하는 화가로 달라졌다는 데 있다.

김정헌의 경우 11년은 그러므로 그 개인으로서나 우리 화단으로서도 매우 의미 있는 기간이 아닐 수 없다. 그것은 그가 1980년대의 저 참혹과 치열의 시기를 살며 민족사 발전에 발맞추어 눈부신 자기변혁을 거듭해온 대표적인 화가의 한 사람이기 때문이다. 여기서 우리 화단이라고 말한 것은 그 같은 선배 화가가 일찍이 없었다는 점에서이다. 이번 개인전은 그의 그러한 과정과 궤적의 일단을 보여줌과 동시에 민족미술의 한 자락을 여는 기회가 될 것이다.

솔직히 말해서 나는 김정헌이 어떻게 그러한 자기변혁을 할 수 있었

김정헌 「농부 김씨의 겨울」, 1988년.

던가 하는 의문을 가질 때가 있다. 예술과 현실을 별개로 믿으며 실제로
는 체제의 순응자, 역사의 방관자로 사는 것이 관행이요, 전통처럼 되어
있는 미술 풍토에서 말이다. 선배 화가들은 물론 해방 후 냉전 이데올
로기와 신식민주의 문화의 세례를 받고 성장하여 지금은 화단의 중견
이 된 그와 동세대 화가일수록 완고한 모더니스트가 되어 있는 점에 비
추어 더욱 그러하다. 사실 첫 개인전을 가질 때까지만 하더라도 그 역시
그러한 모더니스트의 한 사람이었다. 그가 자기변혁을 하기 시작한 데
는 1980년대의 치열한 정치적·정신적 상황과 떼어놓고 생각할 수 없지
만 그렇다 하더라도 내면적 동기 없이는 불가능했다. 그 동기가 무엇이
었는가는 논외로 하고 중요한 것은 그가 인간으로서나 화가로서 코페
르니쿠스적 전환을 했다는 사실이다. 그것은 우리의 사회현실과 역사

김정헌 「휴식」, 1987년.

에의 눈뜸에서, 기존 질서와 지배문화, 그 가치체계와 사고방식에 대한
거듭된 성찰과 그것에 길들여져온 자신에 대한 심각한 반성, 요컨대 비
판적 정신과 철저한 자기부정을 통해서 이룩할 수 있었다. 그것은 또 기
존 질서와 체제순응, 제도권의 저 안락함과 기대, 온갖 유혹을 뿌리치며
자기를 끊임없이 배반하는 일이기도 했다. 어떻든 이렇게 하여 점차 자
기전환을 이룩해갔고 거기에 따르는 갖은 질시와 탄압과 불이익을 감
수하면서도 이제는 흔들림 없는 입장과 세계관을 확보하고 있다.

　김정헌은 따라서 신식민주의 문화종속, 반민중적 지배문화, 냉전 이
데올로기와 분단 모순을 눈감거나 회피해온 수많은 선배·동세대 화가
들과는 단연코 다르다. 그뿐만 아니라 "1970년대의 모더니즘의 극성
을 체험하고" 그것을 이론과 실천 양면에서 극복한 화가라는 점에서

1980년대에 나온 일군의 후배 화가들과도 다르다. 1980년대의 새로운 미술운동 특히 민족미술운동이 모더니즘 일변도의 제도권 미술에 충격을 가하면서 하나의 분수령을 이루고 있는바, 그 분수령의 선두에 위치한 화가 중의 한 사람이 김정헌임을 아무도 부인하지 못할 것이다.

김정헌의 이같은 변화 — 자기변혁은 1970년대 유신 말기 그리고 1980년대의 군부쿠데타와 광주항쟁을 지켜보면서 서서히 나타났고 그후 민주화투쟁과 문화운동에 참여하면서 가속화되었는데 대체로 두 단계로 나눠지는 것 같다. 첫번째가 '현실과 발언' 창립동인으로 참가·활동하던 시기이고, 두번째는 '민족미술협의회' 결성 이후 지금에 이르는 시기이다. '현실과 발언'에서의 활동을 통해 그는 당대 지배문화에 대한 새로운 인식과 비판적 사고를 갖게 되고, 그 이데올로기인 모더니즘이 우리에게 있어 기존 질서와 체제를 옹호하는 신식민주의 문화종속의 한 형태임을 깨닫고 모더니즘에 대한 거부와 비판의 길을 다각적으로 모색했다. 그는 미술이 당대 삶의 구체적인 발언의 한 방식이어야 할 뿐 아니라 많은 사람에게 소통되어야 하며 또 그것은 언어와는 다른 '시각예술'의 고유한 형식을 통해 이루어져야 한다는 입장을 분명히 한다. 이는 1980년에 그려진 「풍요로운 삶을 창조하는…」과 같이 현실 비판적이고 풍자적인 작품에서 구체화되었다. 이후 '도시와 시각' '행복의 모습전' 등 '현실과 발언' 동인전에 출품한 작품에서 주변 생활 속의 소재로 누구나 보고 이해할 수 있는 '쉬운' 그림을 그려 보여주었다. 이즈음의 그는 예술은 기존 질서에 대한 끊임없는 항변이고 기성체제를 혁신적인 것으로 개조하는 비판이론의 관점에서 사고하고 작업을 해나갔다. 당시에 쓴 에세이 「미술과 소유」(『현실과 발언』, 열화당 1985)에서 그것이 잘 드러나고 있는데, 거기서 그는 기존 체제를 옹호하는 미술 — 모더니즘을 포함한 모든 제도권 미술을 비판하면서 "오늘날의 그림은

김정헌 「냉장고에 뭐 시원한 거 없나」, 1984년.

소통으로서가 아니라 물건으로서 소유하고 소비하는 작고 예쁜 그림”
이라 규정하고 이에 대항하여 진정으로 소통될 수 있는 ‘큰 그림’을 제
안했다. ‘큰 그림’은 상징과 장식으로서가 아니라 실질적인 삶의 이야
기, 너와 내가 착취적인 소유관계로부터 해방되어 더불어 사는 이야기,
분리와 억압으로부터 삶의 주체자가 된 이야기”라야 하며 그것은 “일
(생산)과 놀이(표현)가 건강하게 순환되도록 하는 것”이라고 말한다.
그의 예술론의 핵심을 이루는 매우 독특하고 흥미 있는 논리인데, 이 논
리는 캔버스 그림에서보다는 자신이 그린 공주교도소 벽화에서 더 구
체화되지 않았는가 싶다.

이러한 입장과 논리는 ‘민족미술협의회’에 참가하고 민주화투쟁과
같은 실천적 행동을 통해 더욱 심화되고, 현실사회와 미술의 변증법적
통일을 이루어가며 점차 민족주의적이고 민중지향적인 지식인 화가로

서의 입장과 신념을 획득해나간다. 그리하여 아직도 우리들 속에 남아 있는 "모더니즘의 자기폐쇄 논리, 병적이며 비정상적인 징후들, 편집광적인 집착들"을 깨부수는 일의 긴급성과 중요성을 서슴없이 비판하고, 민족미술을 진전시켜가는 방법으로서의 리얼리즘 문제를 제창한다.

그리하여 그는 분단 모순과 민중들의 삶, 특히 최근작에서 보듯 농토와 농민, 혹은 그 터전을 빼앗기고 떠나는 이농민들의 고달픈 삶을 사회과학적 시각으로 그려내는 작업에 열중한다.

김정헌의 그림은 발상과 형식에서 매우 독특하다. 우선 모더니즘을 거부하기 시작한 초기부터 즐겨 쓰는 대비의 형식이 그렇고 키치(kitsch)적인 방법의 구사가 또 그렇다. 전경의 인물과 후경의 풍경의 대비, 사실적인 풍경과 표현적인(혹은 도상적인) 인물 간의 대비, 그리고 이 대비에서 빚어지는 불일치와 갈등, '작고 예쁜 그림'의 장식적 성격을 배제하기 위해 의도적으로 키치적 방법을 끌어들인다. 이는 그가 창안한 그 특유의 방식이다. 그의 그림이 누구나 알 수 있는 주제인데도 보는 이에게 감정이입을 차단하고 비판적 인식을 획득하게 하는 것은 그 때문일 것이다. 그러나 이러한 몇가지 특이한 방법에도 불구하고 내용과 형식에 있어 삶의 현장에 다가서고 충실히 드러내는 리얼리즘인가 하는 데는 의문이 남는다. 그 의문을 떨쳐버리기 위해 우리는 그의 실천과 이론의 더 높은 통일을 기대해야 할 것 같다.

<div style="text-align: right;">「김정헌 작품전」 팸플릿, 1988</div>

오윤, 한국 화단의 신동엽[*]

현실 동인전, 감히 생각할 수 없는 그림

'현실' 동인 때 어떤 작품이 문제될 수 있는 여지가 있었는지, 그것부터 말씀을 해주세요. 당시 기준과 시각으로 봤을 때 어떤 문제 소지가 있는지요.

오윤 씨 그림은 여러종류가 있었는데 다는 기억이 안 나고요, 한두점 특히 문제가 되었던 작품은 먼저 서민이랄까 노동자들을 사무직에 있는 최고권자가 압박하는 그림이었죠. 그리고 다른 것은, 그렇게 보면 그렇게 볼 수 있는 거였는데, 대통령으로 보이는 사람이 누구한테 멱살을 잡혀 있는 것 같은, 그리고 옆에 개가 있는 내용으로 기억이 되는데요. 당시에 그런 걸 보면서 사람들이 놀랐다는 거지요. 혹시 지금 대통령을 이렇게 비하한 것 아니냐고. 이 때문에 현실 동인이 준비하고 있던 전시회를 못하게 하고, 선언문 발송했던 걸 모두 회수하라고 하고, 그런 난

• 「동네사람, 세상사람: 오윤의 칼노래」(KBS 인물현대사, 2004년 10월 22일 방영, 김형운 연출) 인터뷰 자료.

리 법석을 떨었던 게 기억나네요.

교수님이 그랬다는 건가요, 아니면 외부에서 그랬다는 건가요?

학교에서 그랬다고 그러죠. 당시 모든 대학에 정보원들이 출입하고 있었으니까, 누가 그 사람들에게 귀띔을 해주거나 그랬겠죠. 그렇게 알려지면서 보니까 이게 범상치 않단 말이야. 정부를 비판하고 그런 내용의 그림들이다, 이야기가 그렇게 되었던 것으로 봅니다. 오윤 씨뿐 아니라 다른 사람들도 그런 성격이 강한, 말하자면 군사독재라는 상황을 표현한 것으로 쉽게 알 수 있는 거였죠. 당시로서는 기절초풍할 수밖에 없었던 거였죠.

그 당시에는 그런 것들이 그림으로 표현된다는 생각 자체가…

그렇죠. 그럴 수밖에 없었죠. 아시다시피 해방 공간에서 좌우로 이념 대립을 하다가 이승만 정부가 들어섰잖아요. 그후로 조금이라도 사회 비판적인 색채를 가진 그림을 그린 사람들이 아예 없었고, 그러다 보니 미술은 순수한 거고 사회나 정치와 관계없다는 생각이 지배적이었거든요. 1960년대에 서양의 추상표현주의 같은 것을 받아들인 사람들은 그런 생각을 아예 못하고 서양의 새로운 미술사조를 받아들여야 한다는 쪽이었으니까. 어디서 볼 수도 없었고 생각할 수도 없었던 그림이었죠.

'현실 동인전'의 미술사적인 의의는 뭐지요?

아까 애기한 것처럼 해방 후에 순수미술 일변도로 흘렀고, 서양에서 들어온 소위 새로운 물결의 미술도 정치사회적 현실과는 관계없는, 미술은 미술이어야 한다는 그런 사고가 지배적이고 강했단 말이죠. 1960년대 들어와서 서양의 추상표현주의 같은 새로운 미술사조들이 대

학이나 젊은 사람들에게 굉장히 왕성하게 받아들여지거든요. 그리고 10년 가까이 시간이 지나면서 현실 문제에 대해서 터치하는 사람들이 없었죠. 그런 이유에서 현실 동인들이 한국미술사에 중요한 한 획을 그었다고 할 수 있는 겁니다. 그런데 그 작업들이 계속해서 이어졌느냐, 하면 그런 것도 아니었어요. 점점 상황이 어려워지니까 그런 일 때문에 탄압을 받으니까 하는 사람도 없고, 그러다 보니까 오윤 씨 작업도 침체한다고 할까… 그러면서 1970년대 후반과 1980년대에 들어오면서 민주화운동과 민중운동이 전개되면서 기회를 얻게 되는 거죠.

멕시코 미술과 오윤

'현실 동인전'의 이론적인 배경이 '현실 동인 제1선언'이 되겠는데요, 그 내용을 좀 간추려주세요.

확실히 기억은 안 나지만, 우리 주체적으로 민족적인 미술을 하자, 그런 거예요. 요즘 세상에서 보면 대수로운 건 아니죠. 그래서 그걸 어떤 방식으로 하는가에 대한 방법론도 실려 있고, 그다음에 이것이 얼마나 중요하느냐는 미술사적인 문제도 언급되어 있습니다. 내가 생각하기에는 당시 소위 4·19 이후 민족주의자들의 각성이랄까 그런 게, 특히 지식인들 사이에 앙양되어 있었거든요. 그걸 받아들였다고 보면 되는 거죠.

미술의 사회적 기능, 이런 것은 이전에는 아예 생각조차도 안되었던 거죠?

우리의 정치적 상황, 그러니까 분단 상황이 제일 큰 장애 요인이었죠. 그후에 독재체제로 정치 상황이 흐르다 보니까 예술에 있어서 창작과 표현의 자유가 허용이 되질 않았죠. 서양에서 들어온 추상표현주의

나 그런 새로운 그림들은 어떤 의미에서는 정치적 상황과는 관계없는 그림들이니까 자연스럽게 허용이 되지만, 사회적이거나 정치적이거나 이런 민감한 문제들을 가지고 작품 하는 것에 대해서는, 즉 현실주의적인 방식으로 접근하는 것에 대해서는, 정부가 여러가지 형태로 제재했죠. '현실 동인전'에 한 대로 한다든가. 앞서서 1964년인가 1965년인가 동백림사건도 그렇고. 이응로 선생, 윤이상 씨 이런 사람들, 그밖에 그때 빠리에서 공부하고 있었던 사람들 많이 연루시켜서 터뜨린 적이 있지 않습니까? 사상의 자유, 표현의 자유, 창작의 자유가 철저히 봉쇄되어 있었죠. 그런데 1969년 현실 동인 같은 경우는, 그 당시 상황으로 봐서는 미술대학 학생들이 들고 일어났다는 것이니 놀랄 만한 일이죠.

어떤 배경이 있을 것 같은데요. 느닷없는 시도였을 것 같지는 않은데.

4·19 이후에 서울대학교뿐 아니라 당시 진보적인 대학생들은 민족주의적인 사상을 갖고 있었어요. 그런 게 바탕에 깔려 있었고, 자기 선배들로부터 사상적인 자양을 받아왔죠. 그러다 보니 김지하 씨 같은 분이 자기들보다는 한 5~6년 선배고 하니까 그 사람들하고 가까이 지내고, 영향도 받고 그랬던 걸로 봅니다.

멕시코 미술의 영향을 받았다는 말이 있는데요.

오윤 씨 같은 경우는 그 영향을 많이 받고 있죠. 하지만 그걸 그대로 소위 이미테이션, 흉내 내거나 하는 방식은 아니었고, 어떤 식으로든 소화해서 자기 작품으로 만들어내려고 애를 썼죠. 초기 작품에서는 화면 구성이나 인물 묘사에서 이게 멕시코 작품이다, 이런 것이 보이지만, 그렇게 짙게 나타나 있지는 않죠.

멕시코 미술에서 영향받은 부분에 대해서 설명을 좀 해주세요. 이념적인 건가요, 아니면 그림의 조형적인 부분인가요?

이념적인 것도 있고 조형적인 것도 있습니다. 1920년부터 1930년대 이후로 멕시코 민중혁명이 독재정권에 항의하면서 지속되어왔거든요. 그러면서 중요하게 여기는 게 멕시코적인 것, 멕시코 민중이었어요. 그리고 조형형식에 있어서는 서양 방식만을 따르는 게 아니라 멕시코 전통으로 내려오는 인디오의 회화, 시각형식들을 과감하게 도입하면서 아주 독창적으로 만들어냈는데, 그게 멕시코 뮤럴리스트(muralist), 벽화주의자들이라고 그러죠. 그 가운데 디에고 리베라(Diego Rivera)니 오로스꼬(J. C. Orozco)니 시께이로스(D. A. Siqueiros)니 이런 사람들이 있습니다만, 성향이 다 다르고 독특하거든요. 이 사람들 작품에는 대체로 한두 사람이 등장하는 게 아니고 많은 사람이 등장해요. 리베라 같은 사람은 바깥에 벽화를 어마어마하게 크게 그려놨어요. 그러니까 미술의 기능에 있어서 작은 실내 공간에서, 전시장 안에서 보는 그런 방식이 아니라 큰 건물의 벽면에 묘사했기 때문에 수용방식에 있어서도 완전히 개방적이고 누구나 쉽게 볼 수 있는 그런 방식이었죠. 그전에 서양에서 봤던 그런 장식, 소위 르네상스 시대에 나왔던 방식하고는 확실히 다르죠. 좀더 민중적이라고 할까, 멕시코적이라고 할까, 이런 독특한 게 바탕에 깔려 있어서 멕시코 미술작품이 세계 미술사에서 높이 평가되고 있습니다.

산업은행 부조, 그것도 어떤 형태적인 연장선으로 볼 수 있는 건가요?

그렇죠. 건축 한다는 사람들과 은행 측으로부터 위임을 받은 거죠. 오윤 씨가 작업했을 때, 아마도 그런 걸 많이 생각했을 겁니다. 벽화가 아니고 부조형식으로 되어 있죠.

'현실 동인전', 결국은 실패를 한 거죠?

실패라 하기보다는 전시를 못했죠. 작품도 압수돼서 이제 거의 안 남았을 겁니다.

만날 놀기만 하던 그 사람

그 이후에 영향을 주었다는 것도 가능할까요? 그냥 한때의 사건으로 끝난 건가요?

전시는 그렇게 끝났고 오윤 씨는 개인적인 작업을 나중에 연구 겸 공부 겸으로 하게 되죠. 왜냐면, 어르신네들이 당국에 끌려가서 혼이 좀 났거든. 그래서 어른들로부터 야단맞은 거죠. 그리고 또 한 사람은 집안이 넉넉해서 도저히 여기 있으면 안되겠다 싶어서 부모들이 피신시키다시피 해서 외국으로 유학 갔고. 또 한 사람은 마찬가지로 자기 나름의 작업을 계속 꾸준히 해왔고. 그래서 3인들이 해왔던 그것이 그대로 그 후에 일정한 단계를 밟으면서 간 게 아니라 다 흩어졌다고 볼 수 있죠. 발표는 잘 안했지만 나름대로 공부, 자기 습작 그렇게 꾸준히 해왔죠. 그리고 1970년대 후반에서 1980년대 들어오면서 본격적으로 판화 작업을 하게 됩니다.

'현실 동인전'이 무산될 때, 오윤 씨의 말이나 행동 중에 기억나는 것 있으세요?

나하고는 친구 사이는 아니고 스승과 제자 사이라고 할 수 있는데, 그후엔 잘 안 만났어요. 혼이 많이 나니까. 가끔 우리 집에 찾아오기도 하고 그랬었는데 한동안 못 만났죠. (제가) 대학에 전념하게 된 뒤에 띄엄띄엄이라도 만나게 되면, 상황은 이렇지만 작업 열심히 하라고 격려하고 그랬죠.

그런데 이 사람이 직업다운 직업을 갖지 않았어요. 고등학교 강사, 시간강사 같은 것 좀 했을 겁니다. 그거 하면서 주로 하는 게 작업이었고, 공부죠. 어떻게 보면 이 사람, 굉장히 게으른 사람 같거든. 만날 노는 사람 같기도 하고. 그래서 작업도 안 하고 만날 놈팽이처럼 놀고 그러면 웃고 말았었는데, 나중에 보니까 엄청난 양의 스케치가 있었어요. 집에 있을 때 굉장히 많은 작업을 한 거예요. 놀랍죠.

학생 때 답사 여행도 다니고 우리나라 소리도 찾아다니고 그랬다던데요.

학생 때는 그랬다는데, 내가 볼 때는 오히려 '현실 동인전' 이후에 혼자 작업하면서 생각이 점점 무르익고 깊어졌던 것 같아요. 나하고 몇 사람이랑 같이 여행을 간 적이 있었는데, 경주인가 어디에요. 그런데 이 사람은 우리가 대수롭지 않게 보는 민간 도구 같은 거에 관심이 많았죠. 우리는 쭉 보고 지나가는데 그 사람은 혼자 뭘 열심히 보고 그랬어요. 나중에 내가 생각했어요. 그 사람의 그림에 한국적인 조형, 한국 민중들의 건강하고 튼튼하고 끈질긴, 그런 힘이라고 할까, 생명이라고 할까, 이런 게 받치고 있단 말이에요. 그런 좋은 게 어디서 나왔느냐, 그냥 나온 게 아니라 그런 걸 꾸준히 보고 확인하고 생각하면서 그런 아주 힘찬 조형이 나온 게 아니냐, 역사학자들도 그렇게 얘기합니다만, 한국의 역사를 지탱한 것은 오히려 어떤 의미에서 민중들이다. 고려시대만 하더라도 몽고인이 쳐들어왔을 때 위에 있는 사람들은 다 도망쳐버리고, 결국 성에 남아서 싸웠던 사람들은 민중들이고 노비들이었다. 그런 얘기가 있지 않습니까, 다 알려진 얘기지만. 한국의 끈질긴 생명이랄까, 끈질긴 잠재된 힘 같은 것, 건강함, 그 속에는 또 비극적인 요소도 있지만 굉장히 희극적인, 그런 여러가지가 담겨 있거든. 그래서 오윤 씨가 우리나라의 춤추는 것, 굿하는 것에 대해서 관심을 가지고 본 것은, 그 자체

오윤 「천렵」, 1984년.

보다는 그 속에 우리에게 전통적으로 내려오는 한국의 깊은 정신세계를 보기 위해서가 아닌가 생각해요. 그런 정신세계가 담긴 것을 자꾸 찾으려고 하고 거기에 매료됐다고 보는 거죠.

그리고 그걸 이 사람은 가능하면 어떤 특정인을 묘사한 게 아니라, 물론 그런 것도 있습니다만, 그것보다는 한국인들의 평범한 민중이랄까, 서민들의 전형적인 모습들을 찾아냅니다. 예를 들어보면, 시골에서 본 듯한 사람들, 요즘에야 다 양장하고, 심지어는 수술까지 해서 한국 사람을 상징하는 게 어디 있느냐 그럴 수도 있지만, 그런 모습들을 용하게 잘 찾아내요. 아주 깊고 끊임없는 관찰이 없으면 그렇게 해낼 수가 없거든요. 그렇다고 그렇게 사실적으로 그린 것은 아닙니다.

한국 화단의 신동엽

지금 하신 말씀이 오윤의 미술사적 의의라는 것이죠?

네, 그렇죠. 오윤 1주기에 추모 작품전을 대구에서 한번 했거든요. 대구에 있는 분들도 외지에 있는 사람들도 와서 추모 강연도 하고 그랬었는데 저보고도 한 말씀 하라고 해서 얘기를 했어요. 그때, 오윤을 문단에, 문학에 비유한다면 누구하고 대비가 될 수 있을까 그런 생각을 하다가 굳이 얘기한다면 우리 시단(詩壇)에 있어서 신동엽 같은 위치에 있다고 생각했죠. 지금도 그 생각과 크게 다르지 않습니다.

선생님이 가장 아끼는 작품이 있습니까?

여러 작품이 있는데, 유화작품도 많고… 특히 「원귀도」 같은 거, 또 「지옥도」 같은, 친구들을 전부 코카콜라 마시게 하고 형벌받게 하는 코믹한 작품도 그렸습니다. 그런데 내가 보기에는 유화, 회화를 꾸준히 했더라면 아주 좋은 대작들을 많이 그렸을 텐데, 조건이 잘 허용되지 않아서 그걸 충분히 못한 것 같아요. 그래서 1980년대 들어와서는 아시다시피 판화 작업을 주로 했거든요. 어떤 의미에서 판화 작업은 집에서 손쉽게 할 수 있어요. 그래서 판화 작품들 가운데서 좋은 작품들이 참 많죠. 특히 아까 얘기했던 한국인들의 상이나 대동놀이에서 춤추고 그런 것, 어깨춤 출 때 그 순간을 잡아내는 것들 말이죠. 참 놀라운 솜씨였습니다.

그런 것이 오윤 전에는 없었다고 할 수 있나요?

그전에는 못 봤죠.

오윤 이전에는 그럼 민중의 모습을 찾아내서 형상화하는 그런 시도들이 없었나요?

굳이 얘기한다면, 박수완 씨 같은 사람도 다소 그런 게 있습니다. 그러나 한국 사람을 그릴 때 그 전형을 그린 경우는 그렇게 흔치 않을 거예요.

창비(창작과비평) 표지 삽화 작업할 때 기억나는 것 있으세요?

내가 창비 일을 맡아 했을 때예요. 오윤이 직장 없이, 주로 판화 작업을 한다고 후배들 데리고 다녔어요. 이철수나 이런 사람들 다 오윤 후배예요. 이들이 모이는 전시회 같은 데 가면 작품이 아주 좋더라고요. 그래서 시집 같은 데에 판화 좀 다오, 돈은 몇푼 안되지만 주겠다, 해서 시집 표지로 작품을 많이 그렸죠.

또 이 사람 참 놀라운 게 있어요. 요새 판화를 전문적으로 하면 다 사인하고 에디션 넘버를 붙이거든요. 몇번째, 몇개 중 몇번째, 이렇게요. 그런데 오윤은 누구든지 내 작품이 좋고 필요하면 준다, 그래서 사인 같은 건 하지만 에디션 넘버를 붙이고 그런 건 안했어요. 그 당시 주변에 있던 친구들은 한두개씩 다 얻어서 가지고 있는데, 정작 나는 그 사람 작품이 하나도 없죠.(웃음)

오윤과 관련해서 꼭 하시고 싶은 말씀 있으세요?

내가 보기에 오윤은 참 타고난 예술가 같아요. 예술가라는 게 어떤 면에서는 자기 예술에 정말로 빠져서 끊임없이 상고하는 사람인데, 아까 얘기했지만 이 사람 놀기도 잘하거든요. 기타도 잘 치고 노래도 잘해요. 평소에 가끔 보면 잘 논다고요. 그러면 저 사람 언제 그림 그리나, 했는데 나중에 보니까 자기 공부도 그렇게 열심히 한 거예요. 스케치니 뭐니 끊임없이 하고, 책도 꾸준히 보고, 계속 공부하고 의식을 높이려고 하고, 작가로서 자기 작업도 하고. 소위 전업작가라고 하지만 그렇게 자기

작업에 충실하고 열성적인 그런 사람 많이 못 봤어요. 요즘 보면 다 무슨 교수 하려고 그런다, 직장 얻으려고 그런다고 이 평계 저 평계 대지만, 이 사람은 정말로 화가구나, 그러니까 그런 작업을 해냈던 거구나, 요즘에 와서 점점 더 그걸 확인하게 되는 것 같아요. 참 아까운 사람이죠. 내가 보기에는 그렇습니다.

미술운동적인 측면에서 오윤이 조금 앞선 세대잖아요? 그가 후배들에게 미친 영향이랄까, 그런 것에 대해 말씀 좀 해주세요.

현실 동인이 좌절되면서 1970년대에는 자기 작업만 꾸준히 해왔고 1980년 5·18이 나면서부터 '현실과 발언'에서부터 일종의 그룹운동을 했어요. 그리고 1980년대 넘어가면서 민주화운동이 확산되면서 자기가 직접 후배들을 모아놓고 판화를 가르치고 작품도 하고 이러면서 본격적인 미술운동을 해나갔죠.

이후에 판화 쪽에서 이철수 씨라든가 홍선웅이라든가 여러 사람이 나오는데 크든 작든 간에 오윤으로부터 영향을 받은 후배들입니다. 또 이른바 민족민중미술에 대한 생각을 가지게 한 것도 오윤 한 사람만은 아니지만, 화가로서 직접적인 영향을 주었지요.

『오윤전집』 1권, 현실문화 2010

시대의 얼굴, 땅의 생명
― 임옥상론

 1991년 벽두에 중앙일보사가 주최한 '임옥상전'이 호암갤러리에서 열린 바 있다. 그때까지만 해도 신문사가 주최하는 전시회의 경우 대가급을 초대하는 것이 관례인데 이 관례를 깨고 40대 초반의 이 '민중미술가'를 초대한 것이다. 이례적이거니와, 호암갤러리의 그 넓은 전시장을 가득 채운 그의 그림들은 규모에서나 내용에서 가히 스펙터클한 것이었다. 그 그림들이 뿜어내는 힘과 메시지는 보는 이들에게 깊은 인상을 주었다. 이 회화전은 따라서 임옥상이 1980년대에 가장 치열하게 작품을 해온 화가라는 평판을 확인시켜주었음은 물론 일반인의 미술에 대한 통념을 바꾸는 데 일조한, 매우 의미 있는 전시회였던 것으로 기억한다.

 그로부터 4년 만에 그는 다시 새로운 작품들을 가지고 여섯번째(신작전으로는 다섯번째) 개인전을 가나화랑에서 열었다. 임옥상의 작품전은 열릴 때마다 적지 않은 충격과 논란을 불러일으키곤 했는데 이번에도 예외가 아니었다. '일어서는 땅'이라는 주제를 내건 것도 그렇거니와 종이부조에다 온통 흙을 칠해 만든 대형작품을 늘어놓았는가 하

면 바닥에다 아예 부드러운 흙을 깔아놓음으로써 관객들을 일순간 당황하게 했기 때문이다. 전시장에 처음 들어서는 사람에게 그것은 분명 낯섦이요, 하나의 충격이었다. 그러나 작품을 보아가는 사이, 흙을 밟으며 흙으로 된 작품들을 하나씩 보고 있는 동안 관객들은 흙과 만나게 되고 오랫동안 잊고 있던 흙과 땅의 그 모든 것이 되살아나는 경험을 하게 된다. 이번 작품전에서 관객이 받는 충격은 화가가 제시한 방식 때문이 아니라 우리의 일상적 의식에 기인한다는 점이 다르다면 다르다.

임옥상이 이번 작품전에서 뜻한 바는 근대화와 함께, 개발의 논리에 의해 상처받고 배반당한 흙과 땅의 의미를 되살리는 데 있었다. 그의 작품들은 흙을 잊고 가상적 현실을 살고 있는 인간들, 자본주의적 생활방식 혹은 물질문명에 대한 항의이기도 하다. 하지만 엄밀한 의미에서 그것은 항의의 차원을 넘어 흙과 인간의 근원적 관계의 회복을 겨냥하며 궁극적으로 인간회복의 길을 찾고 있다. 이를 위해 그는 땅의 물성을 말하고, 마치 주문을 외는 원시인처럼 땅이 일어서기를 바라고, 그리하여 '땅을 불러일으켜 세운다'는 명제를 제시한다. 흙과 땅을 되살리는 미술적 접근은 흙을 직접 밟으며 흙 속에서 떠낸 이미지들과 대화하는 것 말고 절실한 방법으로 무엇이 있겠는가. 그러나 여기서 우리가 주목할 점은 그같은 발상이나 깨달음이 아니라 그 깨달음을 전달하고 공감을 자아내게 한 그의 예술적 탁월함이다.

흔히 근대미술은 독창적으로 생각하고 다시금 참신하게 시작하고자 하는 사람의 손에 의해 진전되어왔다고 말해진다. 참신하게 시작한다는 것은 당대의 진부한 양식, 일반적 통념이나 인습을 과감하게 거부하는 데서 비롯한다. 임옥상의 그림이 우리에게 충격을 주는 이유는 무엇보다도 먼저 늘 참신하게 시작하고 있는 데서 찾을 수 있다. 그가 어느 누구보다도 인습적 사고를 용납하지 않는 화가라는 사실은 그의 모

든 작품이 증명하고 있다. 이번의 경우만 해도 캔버스에서 벗어나 흙과 종이로 작품을 만들었다. 바닥에 흙을 깔아 밟게 하는 방식은 미술에 대한 통념이나 인습적 사고를 여지없이 깨뜨려버린 한 예이다. 민중화가라면 민중이 이해할 수 있는 내용과 형식으로 그려야 하는데 전위미술가들이 하는 방식을 취하다니! 더러는 그의 이런 작업에 관해 의아심을 품을지도 모른다. 그러나 그 생각 자체가 바로 통념이고 인습이며 민중

임옥상 「색종이」, 1981년.

의 미술 이해를 가로막고 있는 장애에 다름 아니다. 모르긴 몰라도 그의
이번 작품에 가장 쉽게 공감할 사람은 흙과 함께 생활하는 농민이 아닐
까 싶다.

임옥상은 1970년대에 대학을 마치고 '십이월전'과 '제3그룹'의 동인
으로 활동하면서 현대주의 경향의 그림을 그렸으나 그다지 주목을 끌
지는 못했던 것 같다. 1980년 그가 '현실과 발언'에 참가하고 1981년 첫

개인전을 가지면서 일약 주목을 받았는데, 그것은 그의 너무도 당돌하고 충격적인 조형언어 때문이었다. 그 그림들은 나른한 일상과 낡은 관습을 갈아엎고 우리의 잠든 의식에 불을 지른 격이었다.

당시 그는 팸플릿 표지의 자신의 이름 앞에 '한바람'이라는 자작 호(號) 비슷한 것을 붙이고 있었는데(지금도 여전히 그렇게 하고 있지만), 그야말로 한바람이 불어닥쳐 우리를 강타했다고 할까. 불길이 번져가는 들판 위에 폭우가 쏟아지는 「들판」, 핏빛 웅덩이와 그 위를 맹렬한 기세로 치솟아 번지는 시뻘건 연기의 「웅덩이 Ⅱ」, 거대한 나뭇등걸이 느닷없이 잘려버린 「나무 Ⅲ」, 성난 군중 위를 무수한 삐라가 흩날리며 입을 혹은 눈을 막고 있는 대형 화면의 「색종이」 같은 작품은 지금도 선연한 기억으로 남아 있다. 그의 첫 개인전이 열렸던 1981년은 광주민주항쟁이 무참하게 진압된 지 1년 후이고 신군부의 서슬이 퍼렇던 때였던 만큼 그 그림들이 주는 은유나 메시지는 그만큼 더 강렬했다. 그것은 곧 폭압적 진압에 대한 고발이자 이후 항쟁 혹은 변혁에 대한 예감이고 열망이기도 했다. 1980년대의 일련의 사태 발전 그리고 6월항쟁을 생각하면 실로 예언적이라고 아니할 수 없다.

임옥상이 이처럼 충격적이고 분연한 목소리의 그림을 그릴 수 있었던 것은 그의 비범한 재능과 남다른 시각적 사고에 있었음은 물론이지만 한편 1970년대의 상황, 특히 화단의 지적 풍토와 떼어놓고 생각할 수 없을 것이다. 그가 작품활동을 시작한 때는 유신독재 체제가 국민의 생활 전반을 옥죄고 있었고 이에 저항하는 학생운동, 노동운동, 민주화운동이 간단없이 전개되고 있던 시절이다. 그런데도 대다수 미술인들은 이 상황에 아랑곳하지 않고 '미술'의 요새 속에 안주하며 실제로는 체제순응으로 일관하고 있었다. 다만 전후 현대미술의 도입 이후 늘어난 현대주의자들과 보수적 화가들이 대립하며 이념논쟁보다는 '국전'의

임옥상 「자화상 83」, 1983년.

주도권을 둘러싸고 지루한 싸움을 벌여왔는데 이 무렵에는 후자에 대한 전자의 승리로 싸움은 끝나가고 있었다. 그리하여 아카데미즘의 오랜 인습을 타파한 듯이 보였던 현대주의 미술은 그러나, 승리가 확인되는 순간 그 이념과는 별도로 제도화된 미술로, 또다른 하나의 '인습'으로 되기 시작했다. 당시나 그후나 현대주의자들 중 그것이 인습이 되고 있음을 알아차린 사람은 거의 없었다.

이 '인습'에 도전하고 나선 일단의 화가들이 '현실과 발언' 그룹이다. 이들은 1970년대의 제반 상황에 대한 인식을 바탕으로 이 '인습'에 도전했는데, 그들이 들고나온 명제는 '미술에서의 소통'이었다. 누구나 알 수 있는 그림을 그림으로써 추상미술 이후 미술과 관객 사이에 생겨난 불신의 벽을 허물고자 하는 것이 그들의 일차적 목표였던 것이다. 이처럼 원론적이고 온건한 입장에서 출발한 '현실과 발언'은 그들의 그림

임옥상 「몸짓」, 1977년.

이 당대 회화와는 너무 이질적이고 더러는 사회비판적 주제를 담기도 했으므로 화단에서의 반응은 불온하고 위험한 집단으로, 따라서 당국으로부터 탄압을 받았다. 이 일련의 과정에서 임옥상은 그의 선배·동료들과 함께 새롭게 시작할 수 있는 길을 모색하며 당시의 사회현실에 대한 발언과 우리 화단의 인습 타파를 동시에 실현할 수 있는 어떤 충격적 언어를 생각했던 것 같다. 임옥상은 자기가 하는 작업에 관해 다음과 같이 적고 있다.

내 생각은 상당히 소박하다. 1988년에 '내가 본 그림'이라는 강연을 온다라미술관에서 한 적이 있었는데 그때 나는 그림은 작가가 인식한 것을 시각화시킨 것이다, 즉 세상을 어떻게 보고 어떻게 해석하고 어떻게 본질을 꿰뚫어 보고 있느냐 하는 것들을 시각적으로 해결한 것이다라고 간단

임옥상 「웅덩이 2」, 1980년.

하게 정리를 했었다.

　물론 책으로 얻을 수 있는 사회경제사를 뭐하러 그림으로 그리느냐는 이야기를 하는 사람이 있을 수 있다. 하지만 그것은 책에서 얻은 논리이고 그림은 어디까지나 눈이라는 감각기관을 통해서 얻은 인식의 궁극점이다. (…) 그런 점에서 나는 그림이 스펙터클할 필요가 있고 시각적으로 충격을 줄 필요가 있으며 상징언어를 잘 구사해야 된다고 본다.

　이 글은 1990년에 가졌던 '우리시대의 풍경전'의 팸플릿에서 인용한 것으로 화가로서의 그의 입장이 잘 드러나 있다. 첫 개인전 때와는 10년이란 시차가 있고 그의 세계에 대한 인식, 사회경제사적 시야의 확대, 그리고 리얼리즘적인 접근 등 상당한 변화가 있었음에도 불구하고, 회화는 철저히 시각적이라는 것과 그 표현방식은 스펙터클하고 충격적이

어야 하며 상징언어를 구사해야 한다는 생각에는 근본적인 차이를 발견할 수 없다.

임옥상이 1980년대 우리 화단에 대해, 우리 사회현실에 대해 취한 입장을 보여주는 것으로 1983년에 그린 「자화상」을 들 수 있다. 이 그림은 검은색으로 힘 있게 그은 X자형 위에 자신의 단호한 모습의 얼굴을 그린 것인데 이는 아마도 'NO!'라고 말할 수 있는 이 사나이의 이미지를 강렬하게 드러내주는 의미 있는 작품이 아닌가 한다.

임옥상에 관한 논의는 무엇보다도 그의 작품을 갖고 시작하는 것이 좋을 듯하다. 초기 작품부터 최근작에 이르기까지의 전작품을 일별해본 사람이라면 우선 이 화가가 비범한 재능과 시각적 사고의 소유자임을 금방 알게 될 것이다. 초기에 속하는 작품 중 하나인 「몸짓」(1977)을 보자. 이 그림은 화면에 큰 반원형이 놓여 있고 그뒤에 어떤 인물이 앉아 손과 발로 그 반원형의 가장자리를 잡고 있는 형식으로 되어 있다. 사람은 보이지 않고 양 손가락과 발가락만이 드러나 있다. 몸을 숨기고 있으므로 그 실체가 궁금하고 따라서 언젠가 모습을 드러내리라는 기대감을 갖게 한다. 이는 당시의 임옥상 자신을 시사하는 것으로, 지금 나는 이렇게 몸을 숨기고 있지만 언젠가 모습을 드러내어 놀라게 할 터이니 주목하라는, 말하자면 자신의 등장을 위한 주의 끌기를 겨냥한 '몸짓'이다. 그 발상이 참신하고 코믹하기도 하지만 재치가 번뜩이는 그림이다.

또다른 예로 2부작 「가족 I」 「가족 II」(1983)를 들 수 있다. 앞 그림은 한 미군병사가 한국의 양색시와 그들 사이에서 난 아기를 안고 정답게 서 있는 가족도상 형식인데, 다음은 그 가족도상에서 아기와 부모의 옷(껍데기)만 그대로 있고 양색시 자리에는 할퀸 핏자국이 어지럽게 남아 있다. 이 그림이 무엇을 말하고 있는가는 설명이 필요 없다. 한편 광주

임옥상 「검은 새」, 1983년.

민주항쟁과 그 원한을 다룬 「그대 영전에」(1990)에서도 문제의 핵심을 찌르는 그의 기지가 돋보인다. 이와는 주제가 전혀 다른 그림으로 「웅덩이」(1985)가 있다. 초록의 들판에 둥그렇게 파인 웅덩이의 물에 하늘과 구름이 그려져 있는데 그 구름들이 거꾸로 보이게 그려놓음으로써 묘한 착각을 일으키게 한다. 물론 그는 거꾸로 그리지 않고 비쳐진 그대로 그렸지만 그것이 반전되어 보이기 때문인데, 땅에서 하늘을 본다는 사실과 그 반전의 미묘한 시각을 이 화가가 얼마나 예민하게 관찰하고 있는가를 말해주는 것이다.

그런가 하면 조선시대 일월도 속을 찬연스럽게 뛰노는 아이들을 만화풍으로 그려놓기도 하고, 그 형식을 빌려 정치권력을 풍자하기도 했다. 가령 「일월도 II」(1982)에서, 가운데의 심벌을 둘러싸고 원숭이 모습

을 한 인간들이 빙 둘러앉아 있는데 그 심벌이 누구인가는 당시 최고 권력자를 상기하면 금방 알 수 있다. 이 그림은 따라서 당시의 정치권력을 통렬하게 풍자한, 말하자면 일월도의 패러디이다. 이런 예는 그의 그림 곳곳에서 찾을 수 있고 그 때문에 그의 그림은 늘 참신하고 생기 넘치며 그림 보는 재미를 더해준다.

사실 임옥상은 끊임없이 이미지를 좇고 시각적으로 사고하는 화가인 만큼 형식과 기법과 재료에 대해 매우 민감하다. 먼저 재료의 경우 아크릴 물감을 주로 사용하는데 이는 그의 순발성과 빠른 작업에 적합한 때문이며 한편 종이부조를 즐겨 쓰는 이유는 손으로 만든다고 하는 특별한 만족감과 그것이 대상의 시각적 리얼리티를 가장 잘 표현할 수 있는 재료로 여긴 때문이 아닌가 한다. 「밥상」 시리즈나 「귀로 II」(1983) 같은 작품이 그 좋은 예가 될 것이다.

한편 그가 사용하는 기법 또한 다양하다. 사실적 묘사방법은 그렇다 치고 예컨대 「들불」에서 쏟아지는 폭우를 드리핑(dripping) 기법으로 표현했는데 폭우의 엄청난 힘과 긴박감, 위기감을 이보다 더 실감나게 표현해주는 기법이 또 있겠는가. 「자화상」에서 삐에르 술라주(Pierre Soulages)의 그것을 연상시키는 X자의 힘찬 필선, 「6·25 I」(1984)에서 각 얼굴들의 특징을 잡아낸 트리밍 기법 등이 모두 그러하다.

형식에 관해서 말하자면 그는 그야말로 온갖 형식을 자유자재로 구사한다. 산수화 속에 유화로 상품 광고판을 그려넣는다든지, 역시 산수화를 그려놓고 그 아래쪽에 서양화풍으로 개발 장면을 병치시킨다든지 하는 것이 한 예이다. 상반되는 것의 병존, 비동시적이고 이율배반적인 양식을 한데 놓음으로써 폭력적인 자연 파괴의 이미지를 배가시킨 이 방식은 그만이 할 수 있는 기발한 솜씨이다. 다른 예로 「새」(1983)를 들 수 있겠다. 넓은 들판과 나는 새를 향하는 우리의 원근법적 시각을 깨트

림으로써 생시의 세계와 꿈이 세계를 교차하는 환각적 공포감을 보여준다. 이밖에 그는 은유와 상징을 적절히 구사하고, 영화의 형식과 두루마리 그림을 즐겨 사용한다. 대작 「아프리카 현대사」(1986~87)가 그 대표적인 경우이다.

이처럼 그는 자신이 말하고자 하는 것에 필요하고 효과적인 형식이면 그것이 옛것이건 새것이건, 서양화 형식이건 동양화 양식이건, 만화이건 광고이건 심지어 상투적인 도상도 가리지 않고 활용한다. 형식 그 자체만 보면 대단히 혼란스럽고 형식의 파괴, 혹은 형식의 유희처럼 보인다. 그러나 그의 작품을 보아온 사람이라면 그것이 시각적 이미지를 창출하기 위한 방법에 지나지 않음을 알 수 있을 것이다.

그러나 엄밀한 의미에서 그는 이념적인 화가이기에 앞서 너무도 분방하고 즉발적이며 예리한 정신의 소유자이다. 우리를 지배하고 억압하는 그 모든 병든 제도, 사고방식, 삶의 형식들을 날카롭게 잡아내고 형상화한다. 임옥상은 말하자면 우리 시대의 온갖 뒤틀리고 구겨지고 메마른 삶의 모습을 겨냥하는 '이미지의 사냥꾼'이다.

이 글은 1991년 대구에서의 '임옥상 작품전' 팸플릿에서 간략하게 썼던 내 글의 일부이다.

내가 그를 '이미지의 사냥꾼'이라고 부른 이유는 그가 남다른 시각, 자신의 말대로 하면 "문제의 본질을 꿰뚫어 보는 시각"을 가지고 마치 사냥꾼이 사냥감을 쫓듯 이미지를 쫓고 그 핵심을 집약적으로 보여주기 때문이다.

미술은 어느 의미에서 한 시대의 특정한 문제에 대한 반응으로서 존재한다. 그것은 미술 자체의 문제일 수도 있고 미술 밖의 문제일 수도

임옥상 「보리밭 2」, 1983년.

있다. 후자의 경우 지금 우리의 삶을 규정하고 있는 특정한 문제는 지속되고 있는 민족분단과 날로 증폭되는 자본주의 생활방식이다. 미술가가 그것을 주제로 삼든 말든 그로부터 결코 자유로울 수 없다. 그렇다면 이를 회피할 것이 아니라 정면으로 대결하는 것이 차라리 양심적이고 진보적인 태도일 것이다.

임옥상은 1980년대를 살면서 이 길을 택했고 남의 눈치볼 것도 없이 민주화운동 대열에 섰고 민족·민중미술운동에 참가했다. 그 과정에서 미술 밖의 공부를 더 많이 했고 세계인식·역사인식의 지평을 넓혀갔다. 이로써 이 시대 화가로서의 입장과 관점을 확고히 하고 따라서 그의 그림도 어떤 변화를 나타내게 되었다.

1980년대 중반 이후 그의 그림은 한마디로 리얼리즘의 모색이라고 할 수 있겠다. 그 이전에 그런 성향의 작품이 없지 않았으나 그건 그의 시각적 사고와 재치가 만들어낸 것이며 그 한계도 함께 드러내고 있었다. 그의 리얼리즘은 '우리가 살고 있는 이 땅의 이야기', 국민 대다수를 차지하는 민중들의 삶을 기조로 삼아 농민과 농촌 풍경, 수몰민 이야기,

이농가족, 도시빈민, 노동현장과 노동자 등을 리얼리스틱하게 그렸다. 이 시기의 작품들을 모아 보여준 전시회가 '우리 시대의 풍경전'이다. 그 가운데는 거덜난 마을에 눈바람이 몰아치는 을씨년스런 풍경의「우리 동네 1987년 12월」, 도무지 희망이라고는 보이지 않는 시커먼「달동네」(1991), 동학농민혁명의 전적지를 그린「백산」(1987), 이농 문제를 다룬「이사가는 사람」(1990), 「사람」(1990) 같은 비교적 우수한 작품도 있지만, 대개의 작품이「보리밭」이 주는 우리 농업 문제의 심각성을 따르지 못한다. 그건 아마도 그가 리얼리즘의 이론에만 너무 집착했거나 아니면 1980년대의 가열찬 운동권의 논리와 분위기에 어쩔 수 없이 편승했던 때문이 아닌가 싶다. 여기서 리얼리즘과 민중미술론을 논할 겨를이 없으므로 생략하기로 하되 다만 1980년대의 '민중미술'이 민주화운동·변혁운동의 성과에 훨씬 미달하는 작품을 남기고 있음은 부인할 수 없다.

임옥상은 앞서 인용한 전시회 팸플릿에서, 당시 당국이 만들어놓은 민중미술에 자기 그림이 포함되는 것에 반대한다고 말한 뒤, 자기는 아직 민중의 삶을 담아내기에는 일천하고 외람되다, 따라서 언젠가 남이 민중미술가라고 평가함으로써 자연스럽게 드러나면 모르겠지만 "그러나 나는 민중미술 작가여야 한다"라고 말하고 있다. 그가 민중미술 작가로서 1980년대의 민중미술을 한 차원 높인 작품을 어떻게 그려낼지 기대되는데 그러나 우리가 확인할 수 있는 것은 모더니스트들의 변신과는 달리, 적어도 그는 민중을 향해, 민중에게로 다가서고 있다는 사실이다.

이번 작품전의 주제는 '땅'이다. 그에게 있어서 '땅'은 첫 개인전 이래, 그 이전부터 일관되게 추구해온 주제였음은 그의 작품들이 증명하고 있다. 흙과 땅은 생명의 근원이요, 은인이며 삶의 터전임에도 불구하

고, 자본주의 체제에서는 소유와 욕망의 대상으로 그 희생물로만 존재하는 것이 우리의 현실이다. 경제성장과 개발의 논리에 의해 얼마나 많은 땅이 배반과 폭력과 죽음을 반복하고 있는가.

임옥상의 초기 작품은 땅을 멀찍이서 바라본 하나의 풍경으로, 자연 그대로의 이미지를 상징하는 산수화 형식으로 그려졌다. 다음에는 거기에 불도저로 붉은 흙더미를 파헤친 서양화 형식을 병치시킴으로써 자연 파괴에 대한 시각적 이미지를 강조한다. 그다음에는 땅에 대한 인간의 끝없는 욕망을 날카롭게 드러내 보이는데, 너무도 잘 알려진 「땅 IV」(1980)가 적절한 예이다. 벼와 풀들이 무성하게 자란 초록의 들판 한가운데에 느닷없이 파헤친 붉은 흙을 그려놓은 이 작품에서 붉은색을 강조하여 표현함으로써 땅에 대한 탐욕과 폭력관계를 웅변적으로 드러낸다. 그런가 하면 「우리 시대 ― 농촌」(1984)은 푸른 들판이 온통 개발로 파헤쳐지고 잠식당하는 현장을 사실적으로 그려놓은바 이제 자본의 침투로부터 안전한 곳은 어디에도 없음을 실감케 한다.

이전까지의 그림이 땅에 대한 욕망, 땅에 가하는 자본의 폭력과 파괴에 대한 항의였다면 이번 작품은 그 역에서 접근하는, 즉 땅의 생명 찾기이다. 이러한 인식이 그로 하여금 흙을 직접 만지고 그 속에서 작업하게 했다. 그리하여 흙으로 남녀를 만들고 그들의 포옹을 빚어도 보고, 땅과 생활하는 사람들의 온갖 얼굴 모습을 통해 그들의 고통과 상처를 어루만지며 죽은 땅의 잔해들을 모아 그 넋을 위로하기도 한다.

그러나 도시를 멀리 벗어나면 아직도 흙과 땅은 많다. 농촌에 땅은 있으나 일할 사람이 없고 그 땅은 그들의 생활을 보장하지 못한다. 과연 문명의 한가운데에 흙덩이를 집어던져야 할 것인가.

김광진의 조각을 다시 보며

1

염기염멸즉생사(念起念滅卽生死). 이 글은 조각가 김광진이 세상을 등진 후 그의 연구실을 정리하다가 발견한 것이라고 한다. 불경에 나오는 이 글귀의 뜻은 '생각이 일어나는 것은 살아 있음이요, 생각이 없어지는 것은 곧 죽음'이라는 것이다. 이 죽음은 당연히 물리적인 죽음만이 아니라 정신의 죽음을 의미하는 것일 것이다. 어찌 보면 평범한 것 같은 이 말을 그가 그런 평범한 의미로, 혹은 그저 형이상학적인 둔사(遁辭) 쯤으로 써 가지고 있었다고 생각하는 사람은 없을 성싶다.

내가 이 글귀를 인용한 것은 선문답 같은 그 의미를 해설하기 위해서가 아니라 참 생각, 깊은 생각을 못하고 일상사에 매달려 저마다 이기심과 야망을 좇아 미망 속을 헤매며 생각에 생각을 거듭하는 데 대한 역설이라는 생각이 들었기 때문이다. 그의 조각 중에는 불상을 특이한 형태로 번안한 형식의 작품이 두점 있다. 두 작품 모두 두상 부분을 잘라내고 빈 공간으로 남긴 작품이다. 빈 공간으로 처리한 것은 생각 없음이

아니라 보이지 않는 것 곧 참 생각, 청정한 마음의 세계를 반어적으로 시각화한 것이 아닌가 한다.

그와 가까웠던 친구의 말에 의하면 그는 불교에 경도해 있었으며 절을 자주 찾곤 했다고 한다. 또 그는 말수가 적고 늘 사색에 잠긴 듯한 모습이었고 가끔 한두마디 할 때면 그 말 속에는 깊은 통찰이 담겨 있었다는 것이다. 따라서 그가 이 말을 써 가지고 있는 데는 이 말을 화두로 삼아 어지럽고 어두운 시대를 살아야 하는 한 인간으로서, 그리고 그 시대와 떼어놓고 생각할 수 없었던 한 사람의 예술가로서의 자세를 스스로 다짐코자 했기 때문인지도 모른다.

그가 남긴 글 가운데는 가령 "참 생명에 대한 절실하고 절실한 깨달음"이라든가 "존재의 본질적 의문" "눈 밝은 이들은 스스로의 청정한 마음 열림을 통해서만이 존재의 각성이 이루어진다"와 같은 구절이 많이 눈에 뜨인다. 사실 그는 동료 조각가인 홍순모에 대해 쓴 글에서 "홍 형과는 10여년간 교분을 지니고 있다. 가끔의 만남을 통해 서로의 작품에 대한 생각을 점검하고 우리 미술계의 어두운 조형사고 부위를 비판하면서 허깨비 같은 의식의 포로가 되지 않는 길을 모색하여 왔다"라고 적고 있다. 여기서 우리는 그가 깊은 생각을 하는 사람이요, 우리 미술계의 혼탁한 시류에 영합하며 사는 예술가가 되지 않겠다고 하는 단호한 자세를 읽을 수 있다.

2

김광진의 조각을 보면 거의가 구상조각이고 소조(塑造)를 바탕으로 하고 있다. 따라서 맨 먼저 떠오르는 의문은 그가 왜 '소조'를 했는가

(modeller) 하는 점이다. 그의 브론즈나 폴리코트 작품은 모두 소조——석고를 거쳐 떠낸 것이다. 그가 대학을 다니던 1960년대 후반만 하더라도 이미 전후 추상조각이 도입되어 대다수 학생들은 여러가지 다양한 재료와 구조, 형태를 추구하는 이 새로운 경향을 쫓기 일쑤였고 그도 재학 시절 당연히 그런 조각을 배웠으며 한때는 까라라(Carrara)에 머물며 대리석 조각에도 손을 대봤을 것이다. 그럼에도 그가 수미일관 전통적인 방식의 소조를 가지고 작품을 하게 된 이유는 무엇이었을까?

그 단서를 그가 쓴 「내가 아는 권진규」(『중앙일보』 1988. 2. 17)라는 글 속에서 찾을 수 있을 것 같다. 이 글에 따르면 당시 권진규는 시간강사로서 테라코타를 가르치고 있었는데 "선생님은 옛 장인들이 지녔던 일에 대한 정밀한 마음가짐을 높이 평가하였고 그러한 태도는 작품 하는 사람들의 기본자세라는 말씀을 평소 강조하였다"라고 하면서 "실기실 모델대 한쪽에서 가끔 조그마한 모형작품을 제작하곤 하였는데 소품을 대작 제작하듯 힘을 기울이시는 것을 보고 많은 느낌을 받았다. 선생님의 토우 크기만 한 소상(塑像)의 모형 작품들이 양감의 밀도가 꽉 찬 커다란 형태로 다가옴은 그의 그러한 마음 자세에서 비롯한 것이 아니었을까"라고 적고 있다. 그는 아마도 권진규로부터, 흙을 만지고 빚고 하는 소조의 매력이나 기법, 선생의 정밀하고 진지한 태도에 대해 깊은 감명을 받았던 것 같고 '소조'가 자신의 기질에도 부합하는 매체로 받아졌을 것으로 여겨진다.

권진규는 주지하다시피 일찍이 일본에 건너가 무사시노미술학교 조각과에서, 부르델로부터 조각을 배우고 온 시미즈 타까시(清水多嘉示)에게 사사했고 이를 바탕으로 서양의 인물상과는 다른 한국적 인물상을 추구한 불운의 조각가이다. 그렇게 보면 부르델—시미즈 타까시—권진규—김광진으로 이어지는 어떤 친연성(親緣性) 같은 것을 유추해볼

수도 있을 것이다. 권진규는 수업 중 학생들에게 작업의 기본 말고도 다음과 같은 말을 했었다고 한다.

서구의 조각은 그들 집단의 골수에 뿌리박은 전반적인 사상, 생활감정, 전통 속에 집약된 것이다. 그들의 새로운 조형이념은 그 거대한 전통을 뿌리로 해서 작가의 내면을 통해 집약된 것이다. 우리 조각문화는 전통으로부터 단절돼 있다. 우리는 작품 제작에 앞서 자기 좌표의 재확인이 필요하다. 안이하게 그들이 지향하는 예술사조에 우리의 조형행위 초점을 맞춘다면 우리는 영원히 그들의 뒤만 좇는 자기 상실자가 되고 말 것이다.

그는 이런 대목을 상기하면서 "권진규의 말씀과 작업은 당시 서구의 흐름을 절대적 규범으로 받아들이고 단순한 시각적 공간 해석이나 관념적 형식논리에 젖어 있던 필자의 조형사고를 발가벗기는 계기가 되었다"라고 적고 있다(마침내 그는 대학원 졸업논문으로 「권진규 조형세계 고찰」을 썼다).

내가 이 글들을 인용한 것은 당시나 지금이나 우리 조각계의 풍토, 대학의 조각교육을 감안할 때 권진규와 같은 사상을 가지고 작품을 하거나 가르치는 이가 드물고, 그만큼 권선생의 예술가로서의 자세와 가르침은 그에게 새로운 깨우침을 일깨워주었으며 그것이 그후 그의 조각예술에 등대와도 같은 구실을 했으리라 생각되기 때문이다.

3

연보에 의하면 김광진의 작품활동 기간은 1972년에서 2001년까지이

다. 초기에는 교사로 생활하면서 틈틈이 혹은 김영중 씨의 조수로서 작업을 했던 시기였고 그가 본격적으로 자신의 작업에 전념하기 시작한 것은 1970년대 후반부터인 듯하다. 1982년에는 '중앙미술대전' 조각부에서 장려상을, 이듬해에는 '동아미술제'에서 동아미술상을 수상하면서 구상조각 분야의 주목받는 작가가 되고 이후 수많은 단체전에 구상조각의 단골 작가로 초청되고 기념조각도 제작한 걸로 되어 있다.

그는 생전에 세번의 조각 개인전을 열었는데 1985년(윤갤러리)과 1990년(상문당갤러리) 그리고 1999년(조형갤러리)이 그것으로 이 개인전들은 그의 작품의 성숙과 단계적 변화를 보여주는 중요한 전시회였다고 생각된다.

첫 개인전에는 중앙미술대전에서 장려상을 받은 「생각하는 사람」(1979)을 비롯하여 「무제」(1983), 「무명」(1984), 「상(想)」(1984), 「길」(1985), 「임종」(1985) 등이 주목할 만한 작품이었다. 이들 작품은 어느 것이나 탄탄한 사실력과 모델링 솜씨를 바탕으로 하고 있으며 상투적인 유형의 '구상조각'과는 사뭇 달랐다. 「생각하는 사람」은 같은 표제로 된 두개의 작품으로, 모두 무릎을 세우고 앉아 있는 인물의 형상인데 몸통 부분을 텅 빈 공간으로 하고 팔다리를 다소 과장되게 표현한 점이 특이하다. 하지만 거기에는 서구 현대조각가의 형태감각이나 어법이 확연하다. 이를테면 인체에 큰 구멍을 내거나 움푹 들어가게 한 형태는 아르키펭코(A. Archipenko)나 헨리 무어가 양괴(量塊)의 안과 밖의 개념, 즉 면과 면을 연결하는 것으로서의 빈 공간이 지닌 표현적 가치를 창조적으로 발전시킨 방법이지만, 김광진은 이를 "소멸된 것과 남아 있는 것 사이에 존재하는 인물의 영상을"(『계간미술』 1981년 가을호) 표현하기 위해 응용하고 있다.

이처럼 형태와 공간의 전도 내지 반대의 조형은 「상」(1985)에서도 시도했다. 이는 아마도 한국 조각가로서는 그가 처음 한 것이 아닌가 한

다. 또 하나 「무제」(1983)는 사면이 벽으로 둘러싸인 구조물(방안)에 갇힌 한 남자가 쭈그리고 앉아 있는 작품으로 어떤 심각한 상황을 시사하고 있다. 인물과 구조를 결합시켜 무언가를 표현코자 하는 이 방식 역시 그가 처음 시도한 형식으로 그후 조각가들에게 영향을 주었던 것으로 보인다.

그밖에 첼로를 껴안은 채 고개를 숙이고 있거나 비슷한 포즈로 비석을 안고 있거나 한 작품이 많고 대개 「무상」 「무념」 「무제」 「무명」과 같이 '무(無)'자가 붙여져 있는데, 삶과 죽음에 대한 종교적 내지 철학적 함의와 함께 다소 관념적이긴 하나 1980년대의 암울한 상황과 관련이 있지 않을까 한다. 이처럼 동시대의 삶과 어둠을 작품에 반영코자 하는 시도는 두번째 개인전에서 좀더 뚜렷이 나타난다.

김광진의 두번째 개인전은 그로부터 5년 후인 1990년에 열렸다. 여기에 출품된 작품들은 첫번째 작품전에 비해 보다 구체적이고 메시지도 분명하다. 그 인물들은 모두 당시 우리가 흔히 만나는 이런저런 사람들 — 정장을 한 중년 남자, 피곤한 모습의 샐러리맨, 처진 어깨의 왜소한 노동자, 한복 입은 청년, 혹은 발가벗은 친구의 모습 같이 — 로 매우 사실적으로 만들어졌고 더러는 둘 또는 셋을 등장시켜 이야기를 하고 있다. 작품의 제목도 「길」 「서 있는 사람」 「걸어가는 사람」 「밤길」 「여행길」 등과 같이 지극히 일상적인 표제로 되어 있다. 그 무렵에 쓴 글에서 그는 "예술이 지향하는 것은 인간의 닫힌 마음에 생명력을 불어넣고 또한 인간이 보다 자유로울 수 있게 상상력을 제공하는 것"이라고 전제한 뒤 이어서 이렇게 적고 있다.

지금 내가 하고 있는 작업들은 역사의 그늘에서 또는 내부적 생명의 미몽으로부터 짓눌리고 비틀거리는 나와 나의 이웃들의 구체적 삶의 모습

을 애정 어린 눈길로 관찰해 우리의 갇힘을 진실되게 드러내고자 하는 데 있다. 어두움을 증언하는 것은 바로 어두움을 벗어나고자 하는 절박한 바람인 까닭에(『월간미술』 1989년 6월호).

여기서 말하는 내용은 매우 구체적이다. 그 키워드는 갇힘, 어둠을 벗어나기 위해 그것을 증언해야 한다는 것이다. 따라서 그가 갇힘과 어둠으로 느끼고 앓을 수밖에 없었던 1980년 광주와 그후의 시대적 상황과 떼어놓고 생각할 수 없을 것이다. 이 전시회의 작품들은 간단한 구조물로써 어둠 속에 갇히거나 닫힌 상황을 설정하고 그 속에 사실적인 인물과 동작을 대비시켜 억눌리고 비틀거리며, 겁먹고 괴로워하며 혹은 서로 분단되고 분열된 삶의 모습을 드러내었다. 가령 「서 있는 사람 1」(1989)은 정장을 한 남자의 뒤에 정체불명의 모습을 한 더 큰 두 사람을 세워 감시와 강제와 위압을 표현하였다. 「여행길 1」(1987)에서 창가에 앉아 옷을 뒤집어쓰고 얼굴을 가린 사람에게서, 혹은 문과 기둥을 경계로 두 남자가 각기 상반된 자세로 괴로워하는 「어둠」(1986)에서 어둠과 소통 두절을 읽을 수 있다. 「투영」(1988)에서는 거울 앞에 서서 그 속의 자기와 마주보며 손을 들어 맞대고 있다. 그런데 한쪽의 인물은 사실적으로 거울 속 인물은 진흙을 바른 것 같이 표현함으로써 서로 해소될 길 없는 불신과 분단의 벽을 떠올리게 한다. 그것은 그대로 자아 속의 갈등을, 우리들 사이의 분열을, 더 크게는 민족의 분단을 시사한다.

전시된 작품들 중 특이한 것은, 인물과 그 인물의 실루엣을 점층적으로 확대시키고 그 윤곽과 윤곽 사이의 공간을 또다른 인물로 보이게 한 독특한 기법을 쓰고 있는 점이다. 그럼으로써 가운데 인물은 이중, 삼중으로 갇히고 이를 둘러싼 중층적 인물 형태는 폭력과 공포로 다가온다. 이 실루엣 기법은 여러 작품에서 조금씩 달리하여 구사되는데, 「돌아가

는 사람」(1987), 「밤길 1」(1986)에서와 같이 걸어가는 사람(들)과 벽면에 확대된 그림자와의 대비를 통해 무언가를 숨 죽여 이야기하다 밤늦게 귀가하는 사람들의 을씨년스러운 모습을 리얼하게 나타내고 있다. 작품 「무명」은 나신상의 한 젊은이가 누워 있고 그 옆에는 하얀 전구가 매달려 있는 작품이다. 누워 있는 나신을 거꾸로 놓음으로써 끝 모를 번뇌의 모습을 추락하는 이미지로 나타내었다. 나신은 사실적인 환조(丸彫)로 묘사하고 벽은 부조로 그리고 전구는 구멍으로 처리한 솜씨가 예사롭지 않다. 이같은 발상과 기법은 매우 독창적이고 그만큼 조각의 표현 영역을 넓힌 것으로도 주목할 만하다.

어떻든 이 작품전에서 김광진은 조각을 우리의 일상 속으로 끌어들이고, 환조와 부조, 구조물과 인물, 인물의 사실적 묘사와 표현적 형태와 같은 방법을 적절히 구사하여 닫힘과 어둠과 분단, 억압과 불안과 무기력의 1980년대를 살며 번민하고 괴로워하는 당시 사람들의 일상을 형상화하고 있다. 어쩌면 그것은 현실에 뛰어들지도 그렇다고 도망할 수도 없는 자아상의 투영일지도 모른다. 이로부터 9년 후 김광진은 세 번째 개인전을 열었다. 여기서 그는 현실의 숨 막힐 듯한 압박에서 벗어나 보다 성숙한 시각에서 삶과 죽음과 생명의 문제에 다가서고 있다. 이는 시대 상황의 변화와 무관하지 않지만 그보다도 현실과의 치열한 대결을 거친 후 도달한 경지이다.

이번 작품들에서 보이는 특징은 우선 형식 면에서 사각 형식을 이용한 작품이 두드러진다는 점이다. 「공율(空律)」(1999)처럼 사각의 평면과 그 오른쪽 상단에 작은 사각을 내고 그 속에 첼로를 켜고 있는 사람을 둔다거나, 사각의 틀 속에 구름을 딛고 선 세 사람의 시선을 통해 깨달음의 세계로 유도하는 「현실 같은 꿈」(1998)이라거나, 역시 사각의 틀 위에 선 남자와 그 그림자를 대비시켜 실상과 허상을 나타낸다거나 한

것이 그러하다. 그것은 또 「의연한
믿음」(1990), 「고향바다」(1990)처
럼 인물의 가슴팍을 사각으로 파
고 그 속에 구름을 집어넣기도 하
고 혹은 서 있는 사람의 사각의 가
슴팍을 그가 바라보고 있는 저쪽
구름들의 큰 사각과 중첩시켜 보
이게끔 구성하기도 했다. 「의연한
믿음」에서 한복을 입고 눈을 가린
채 의연하게 서 있는 남자는 사형
직전의 모습으로 아마도 그는 사

김광진 「산 자의 가슴」, 1994년.

상범 혹은 독립투사일지도 모른다. 「고향바다」 「고하도 앞 바다」(1991)
의 중년 남자는 고향을 등지고 외지에서 떠도는 사람의 심경을 그린 것
같다. 이렇게 사각으로 후벼 파낸 가슴속에 떠 있는 형상은 구름 같기도
하고 점점이 떠 있는 섬들 같기도 하다. 이런 형식은 이른바 '반(反)논
리적 구상'으로 초현실주의 화가들이 많이 썼던 수법인데 그는 이를 비
가시적인 것의 가시화 곧 "공간=허무에 대한 반작용으로서 생명에 대
한 리듬을 획득하는 작업"(『진주교대신문』 1982)으로 구사한 것이다.

한편 「산 자의 가슴」(1994)에서는 건장한 젊은이가 웃통을 벗은 당당
한 자세로 서 있고 그뒤에는 바지저고리 차림으로 주먹을 불끈 쥐었거
나 무기를 들었거나 혹은 넘어지는 모습의 인물을 크게 만들어 세웠는
데 이들은 동학농민혁명의 지도자를 연상시킨다. 여기서 작가는 앞의
젊은이를 사실적으로, 그뒤의 인물들을 표현적으로 더 크게 하여 시간
을 달리하며 이어지는 항쟁의 전통과 메시지를 강조한다. 이 작품과 앞
의 「의연한 믿음」은 이 작가가 철학적인 성찰을 넘어 역사 속으로, 그리

하여 고난과 저항의 우리 역사를 '몸'으로 쓰고 있다고 말하는 편이 나을지 모르겠다.

이 개인전에서 가장 두드러진 작품은 「강 1」(1996), 「강 2」(1996)가 아닌가 한다. 두 작품 모두 만삭의 여인이 상복을 입고 서 있는 형상이다. 전자는 한 손으로 배를 만지며 고개를 숙인 채 비탄에 잠긴 모습이고, 후자는 뒷짐을 지고 배를 내민 채 당당히 서 있는 모습인데 그의 얼굴에는 슬픔을 거둔 후의 맑은, 곧 태어날 새 생명에 대한 환희와 희망을 예감하는 표정이다. 이 작품들은 '죽음'과 새 생명의 '탄생'이라는 주제를 한 작품 속에 동시적으로 표현한 발상도 놀랍지만 단지 그런 것만이 아니다. 가까이는 광주항쟁에서 멀리는 제주 4·3에 이르기까지 우리 현대사를 피로 물들였던 통한의 아픔과 그 속에서도 끈질기게 살아남은 민중들의 생명력을 집약적으로 형상화하고 있다. 나 개인의 견지에서 말한다면 이 작품은 죽음과 비탄을 표현한 그리스 묘비 조각(부조)과도 비견될 수 있으며 게다가 서구조각의 요소가 완전히 배제된 한국조각의 한 전형을 만나는 감동이 있다.

세번째 작품전은 그러므로 김광진이 애초에 가졌던 생명과 죽음이라는 철학적 성찰에서, 두번째 개인전에서만 보인바 어둠·갇힘·분단·분열·죽임의 리얼리티를 거쳐, 이 양자를 통일한 한 차원 높은 단계로 올라선 것이었다고 말할 수 있다.

4

김광진의 조각은 그가 생전에 많은 생각을 했던 만큼이나 우리에게 많은 생각을 하게 한다. 우선 그는 전후 현대조각이 유행처럼 번지고 있

는 시기에 소조를 자신의 표현수단으로 삼은 것부터가 남달랐다. 다 아는 바와 같이 소조는 로댕이 사용한 표현수단으로 로댕은 바로 이 수단으로 인체의 모델링, 볼륨과 균형, 리듬과 운동, 빛과 음영을 표현함으로써 근대조각을 부흥시켰다. 그리고 그것은 헨리 무어나 자꼬메띠 같은 현대조각가의 중요한 표현수단이었다. 진흙은 살과 피가 통하는 매체라고 한다. 김광진은 일찍부터 이를 알고 익혔고 그 과정에서 권진규를 만난 것도 행운이었을 것이다. 나아가서 그는 덩어리와 공간, 면과 면의 대치방법, 평형의 힘과 대칭의 파괴, 구조 등을 통해 보이는 것과 보이지 않는 세계를 표현하는 조형언어와 기법을 개발하고 구사했다.

그는 조각을 통해 사고하고 세계를 보려고 했으며 조각의 표현 가능성과 그 한계를 생각하며 거기에 도전했다. 그러므로 그의 작품은 순간적인 발상이나 영감, 아이디어의 산물이 아니다. 자신의 사상이 미처 확립되지 않았던 초기에는 서구 현대조각가들 혹은 선배 조각가를 부분적으로 모방하기도 했다. 그러나 그는 처음부터 인습화된 우리 '구상조각'—미(美)의 상품화에는 관심이 없었다. 자신의 작업에 관해 써놓은 글 중 어디를 보아도 미라는 단어를 찾아볼 수가 없다. 미 대신 존재, 생명, 생명과 리듬, 진리, 자유와 같은 말을 쓰고 있다. 이를 전통적인 표현수단으로써 새롭게 해보이려고 온갖 노력을 다했다.

애초에 그는 임두빈이 말한 대로 존재와 생명을 철학적으로 성찰하는 작업을 했던 것 같다. 이 무렵의 작품들은 그만큼 관념적이고 조형주의적 성격이 강했다. 그러나 1980년대 이 땅에서 전개된 현실에서 생명을 억압하는 어둠과 닫힘을 '몸'(곧 조각)으로 체험하면서 그는 참 생명은 생명을 억압하고 있는 것과의 싸움, 참 자유에의 길은 닫힘과 억압을 깨부숨으로써만 얻어질 수 있다는 깨달음을 얻었다. 그가 당시 민중미술 작가가 아님에도 민중미술에 남다른 관심을 보이고 민중미술 쪽으

로부터의 출품을 마다하지 않았던 것이 그 반증이다. 그의 작품들은 이른바 '민중미술가'들이 그린 민중과 또다른 민중의 모습이고 그들이 놓치고 있던 시대적 리얼리티를 날카롭게 드러내었다고 말할 수 있다. 다음은 그 무렵에 쓴 글의 일부분이다.

　작품 한다는 구실로, 생존이 급하다는 이유로 또는 자신이 누리는 경제적인 풍요 때문에 민족이 앓고 있는 분단의 고통에 아랑곳하지 않는 것은 바로 이 어둠 속에 스스로 갇히는 거다. 그래서 우리에겐 우리 모두의 아픔인 분단의 벽을 무너뜨릴 수 있는 적극적인 사랑과 기도가 필요하다. 그러나 큰일이다. 민족의 분단이 집단과 집단, 개인과 개인의 분단으로 확산돼가고 있으니. 증오, 적개심, 독단, 오만이 우리들 사이에 또다른 분단을 낳고 있다(『월간미술』 1989년 6월호).

이미 그는 철학적 성찰에만 머물고 있지 않다. 그의 성찰은 구체적인 현실 속으로, 역사 속으로 향해 가고 있는 것이다. 그는 분단을 질곡으로, 민족분단을 그 모든 질곡과 모순의 원천으로 인식하기에 이른다. 이 과정을 통해 그의 손길은 보다 현실적인, 동시대 현실을 증언하는 작품으로 크게 바뀌며 조각 본래의 원칙에 충실하면서 초기에 보였던 서구 현대조각가들의 영향이나 어법으로부터, 더 나아가 서구조각으로부터의 해방을 이루었다.

그리고 9년 후에는 놀라운 변증법적 통일을 보여준다. 그는 어둠과 분단의 고통을 체험하고 마침내 이를 극복한 사람의 성숙함과 여유를, 그 청정한 마음을 가지고 참 생명을, 참 자유를 말할 수 있게 되었다. 그리하여 통일에의 절절한 염원을 「그리운 금강산」(1993)으로 노래하는가 하면 이제 확고한 신념을 가지고 "(현대미술의) 다양한 시도가 단지 새

로운 시청각의 현란한 잔치에 머무른다면 그것은 우리의 삶과 분리되는 현학적 조형사고에 빠질 수밖에 없다"(『진주신문』 1997. 6. 16)라고 말할 수 있게 되었다.

김광진은 현재와 같은 한국의 미술 풍토에서 점점 더 나오기 어려운 조각가의 한 사람이다. 그는 혼탁한 현실과 타협하지 않고 늘 청정한 마음을 유지하고자 했다. 그는 삶과 죽음을 생각했고 생명, 자유, 진리와 같은 비가시적인 세계를 가시화하기 위해 작품을 했다. 그는 인습의 틀에 갇힌 우리 구상조각과 '현대조각의 현란한 잔치' 어느 쪽과도 거리를 두고 현실과 역사 속에서 존재의 본질적 의문에 다가갔다. 어떻게 보면 김광진은 시대에 뒤떨어진 예술가일지도 모른다. 그러나 때로는 시대의 흐름을 역행하는 예술가가 더 앞서는 것일 수 있음을 미술사는 기록하고 있다.

그는 또 우리 민족예술의 전통을 생각하고 장인이고자 했으며 전통과 혁신을 창조적으로 통합하려고 생각했고 그 가능성을 보여주었다. 그러나 시간은 그의 편이 아니었다. 그의 작품들을 짚어보면서 그의 작업이 여기서 멎어버렸음을 아쉽고 안타깝게 생각하는 것은 나만이 아닐 것이다. 김광진은 한국조각사에서 권진규에 이어 또 한 사람의 진정한 조각가로 재평가되고 기록될 것이다.

언젠가 그의 고향 목포에 바다를 향해 허허로운 가슴으로 유한한 시간을 이기며 생명의 리듬으로 솟아 있는 거대한 그의 조각이 세워질 날을 꿈꾸어본다.

고 조각가 김광진 유작전 추진위원회 「김광진」 2003

찾아보기

81년 문제작가·작품전 304, 308

'82, 인간 11인전 195

82년 문제작가·작품전 313

『2인화집』 241, 244~47

3·1운동 13, 15~16, 54, 57, 153, 204,
242

4·19 14, 140~41, 173, 179, 301, 306,
341, 367~68

5·16 73, 141, 172~73, 179, 301, 306

6·25 33, 35, 81, 87, 101, 106, 169, 173,
207, 241, 282, 306

6월항쟁 300

8·15 33, 72, 101, 105, 136~37, 140, 157,
207, 216, 218, 221, 249, 256, 260

A·G 314

ㄱ

갑오경장 13, 27~28, 203

개인주의 13, 30, 38, 81, 84~85, 89, 95,
116, 148, 155, 171~72, 207~208, 237,
272

겸재(謙齋) → 정선

고갱(P. Gauguin) 102, 112, 120, 125~
26, 132, 300

고야(Francisco de Goya y Lucientes)
74~75

고흐 → 반고흐

고희동 25, 27~30, 44~51, 54~56, 58,
60~63, 65~74, 76, 156, 160, 163, 205,
212, 242

공리주의 19, 148, 173

광주민주항쟁 346, 362, 380, 385, 400

광주사태 → 광주민주항쟁

광주항쟁 → 광주민주항쟁

광풍회전 104, 110~11

구본웅 31, 112, 161~63

구성주의 257

『구토』 317

국전 추천 초대작가회 182

국전(國展) → 대한민국미술전람회

권영우 216~18, 229, 231~32, 234

권진규 78~79, 393~94, 401, 403

그레꼬, 에밀리오(Emilio Greco) 350~
52

그레꼬, 엘(El Greco) 226

근대미술 9, 11, 17, 44, 77, 79, 147, 152,
154, 156, 160, 162, 173, 205, 235~38,
309, 377

김경인 195, 199, 298, 300~301, 303~
305, 307~308

김관호 29, 53, 160

김광진 391~96, 398~401, 403

김규진 214, 222

김기창 214, 219~20

김대상 140

김복진 348

김세중 347~48

김수영 278

김영기 214, 218~20, 222~24

김용준 217

김은호 212~15, 220~21, 223, 229

김정헌 198~99, 359~64

김정희 63, 210

김주경 241, 243, 246

김중현 32, 163

김찬영 53

김홍도 62~63, 72, 265

김환기 253~56, 258~260, 262, 264~66,
268, 270~74, 277~78, 280~81

깜삘리(M. Campigli) 264

꼴랭, 라파엘(Louis Joseph Raphael
Collin) 64~65

꾸르베(G. Courbet) 149, 152, 166

ㄴ

나가하라 코오따로오(長原孝太郎) 52,
64

나까하라 유스께(中原佑介) 184~86

남관 156

남북분단 33, 173, 207, 282

남정(藍丁) → 박노수

남종화 → 남화

남화 67, 72, 91, 209~10, 213, 215, 218,
220~21, 223, 285

남화산수 71

낭만주의 20~21, 95, 118, 148~49

네오다다 37, 171, 320

노수현 212, 214, 217

노원희 195, 199

녹향회 243, 246

ㄷ

다다 189, 305

단구미술원 221, 223

단원(檀園) → 김홍도

달리, 살바도르(Salvador Dali) 22, 320

대한미술협회 72

대한민국미술전람회 36~37, 72, 81,
 105, 111, 132, 158~59, 161, 164, 166
 ~67, 169~70, 173, 177~79, 181~82,
 218, 221, 225, 227, 229, 231~33, 244,
 283, 291, 301, 304, 324, 337, 380

데까당스 79, 84, 87, 163

데포르메 250, 307

도미에(H. Daumier) 149

독립미술협회 257

독립전(獨立展) 81

독립협회 203

동기창 210

동아미술제 395

『동양미술사』 223

동양화 31, 62~63, 66~68, 70~71, 76,
 157, 160, 205, 207~12, 214~19, 221
 ~24, 227~29, 231~32, 285, 387

동학농민혁명 → 동학혁명

동학혁명 13~14, 202, 389, 400

뒤샹, 마르셀(Marcel Duchamp) 172

딸라리꼬, 루이지(Luigi Tallarico) 352,
 356

ㄹ

로댕(F. A. R. Rodin) 330~31, 340, 344,
 352, 354, 401

로소, 메다르도(Medardo Rosso) 354~
 56

로트레끄, 뚤루즈(H. de Toulouse-
 Lautrec) 92

르네상스 20, 351, 369

리드, 허버트(Herbert Read) 90, 211,
 342, 353

리베라, 디에고(Diego Rivera) 369

리얼리즘 21, 63~65, 70, 72, 148~49,
 152, 158, 165~67, 299, 307~309, 343,
 364, 383, 388~89

리얼리즘의 부활 195

리영희 139

릴케(R. M. Rilke) 338

ㅁ

마네(E. Manet) 123

마띠스(H. Matisse) 280, 356

마루 198

마르쿠제(H. Marcuse) 188~90

마욜(A. Maillol) 295

만주(G. Manzu) 351, 355

매너리즘 71, 185, 219

멕시코 미술 368~69

멕시코 뮤럴리스트 369

모네(C. Monet) 123~24

모더니즘 21, 23~24, 32, 35, 39, 81~82,
89, 93, 95~97, 112, 159, 163~64, 179,
214, 217, 237, 255, 258, 274~75, 277
~80, 331~32, 334, 338, 357, 361~62,
364

모더니스트 23, 81, 260, 272~75, 278,
280, 299, 360, 389

모던아트 85, 102, 237, 251, 256, 258~
60, 305

모로(G. Moreau) 151

목불(木佛) → 장운상

몬드리안(P. C. Mondriaan) 270, 279

무단정치 53, 57

무어, 헨리(Henry Moore) 328, 395,
401

묵림회 227, 229, 232

문인화 63, 154, 160, 210~11, 213~14,
221~23, 227

문전(文展) 52, 64

문호개방 26~27, 202~203

문화정치 57, 111, 113, 153, 204

뭉크(E. Munch) 92

미껠란젤로(Michelangelo Buonaroti)
340, 344

미니멀아트 191

미래주의 257

미술문화협회 257

미술창작가협회 258

미코타주크, 안드레아 254

미협(美協) 180, 254, 261

민전(民展) 177, 182

민정기 199

민족미술 11, 41~42, 70, 111, 113, 156,
243~44, 252, 359, 364

민족미술운동 362

민족미술협의회 362~63

민주화운동 179~80, 193, 367, 375, 380,
388~89

밀레(J. F. Millet) 95~96

ㅂ

박광진 243

박기양 56

박노수 216~18, 224~26

박세원 216~17

박수근 40, 78~84, 93~94, 96~98, 100,
 163, 254, 278

박수완 374

박종화 44, 72

반고흐(V. van Gogh) 92, 98, 102, 126
 ~27, 248, 300

반민족행위자 140

반선전(反鮮展) 82, 161, 283

발자끄(H. de Balzac) 149

방법전 311

배렴 214, 217

백낙청 274

백만회 256

백양회 223

버코비츠, 마르크(Marc Berkowitz)
 271

베블런(T. B. Veblen) 208

베이컨, 프랜시스(Francis Bacon) 309

벤뚜리, 리오넬로(Lionello Venturi) 74
 ~75

보나르(P. Bonnard) 102, 112, 120, 130

~31

보초니(U. Boccioni) 351, 355

봉건주의 13, 17, 27, 168

부르델(A. Bourdelle) 295, 330~31, 393

부르주아 19, 21, 64, 149, 155, 203~204,
 236

부르주아지 12, 17~21, 24, 96, 115~16,
 121, 148, 150, 155, 159~60, 168, 188,
 203~204, 206, 236~37

북종화 → 북화

북화 209~10, 213, 215, 218, 220~21

브랑쿠시(C. Brancusi) 340

뿌쌩(N. Poussin) 128

삐까소(P. Picasso) 22, 147, 273, 280

ㅅ

사르트르(J. P. Sartre) 17~18, 149, 302

사실과 현실전 195

사적 세계 31, 84, 87, 151, 160, 163, 165
 ~66, 168

산업혁명 12, 148

산정(山丁) → 서세옥

살롱 64~65, 159

샤갈(M. Chagall) 22, 356

샤반(P. de Chavannes) 151, 160

서동진 104, 106

서세옥 216~18, 227~28

서화협회 54~56, 58~61, 205

『서화협회보』 55

서화협회전 → 협전

선전(鮮展) 31, 55~61, 81~82, 94, 101~
102, 104~105, 110~11, 113~14, 125,
132, 153~54, 158, 161, 163~65, 206,
209, 214, 218, 220, 223, 227

성완경 191, 193, 197

세잔(P. Cézanne) 97, 99, 102, 112, 120,
126~27, 129~30, 248, 300

소동파 49, 227

소림(小琳) → 조석진

수화(樹話) → 김환기

술라주, 삐에르(Pierre Soulages) 386

쉬르레알리슴 257, 305

시각경험 237, 283, 285, 320

시께이로스(D. A. Siqueiros) 369

시라가 주끼찌(白神壽吉) 104, 106

시미즈 타까시(清水多嘉示) 393

시민계급 12, 14, 17~18, 121, 148, 150

시민사회 12~13, 17~21, 148~51, 202,
206

신문화운동 15~16, 57, 113, 204~205,
214

신미술문화운동 → 신미술운동

신미술운동 28, 55, 57~58, 60~61

신사실파 255, 261, 263

신학철 195, 199, 311~15, 317~21

심영섭 243

심전(心田) → 안중식

심정수 195, 199, 335~45

십이월전 195, 379

쓰에마쯔 켄쇼오(末松謙證) 52

ㅇ

아르침볼도(G. Arcimboldo) 320~21

아르키펭코(A. Archipenko) 395

아카데미즘 31~32, 34~37, 39, 64~65,
102, 121, 159, 165, 168~70, 182, 250,
257, 336, 381

안상철 216~17, 232~34

안중식 26~28, 49~50, 54, 62~63, 211
~12

애국계몽운동 203~204

액션페인팅 24

앵포르멜 36~37, 167, 169~71, 178, 219,
300, 305~306

야수파 81, 89, 112, 159, 214, 248, 300,
302

에꼴 드 빠리 82, 258

연정(然靜) → 안상철

예술을 위한 예술 19~20, 148

예술적 재능 143, 222

예술지상주의 84, 86, 88~89, 149, 152, 154, 159~60, 163, 193, 237

오로스꼬(J. C. Orozco) 369

오르떼가(Ortega Y Gasset) 287~88

오세창 56, 61

오윤 199, 365~75

오지호 158, 241~51

옵아트 37, 171

왕희지 49

외광파 64, 115, 124, 250

월전(月田) → 장우성

위고, 빅또르(Victor Hugo) 148

유준상 254

윤이상 368

윤희순 157~58, 220

이경성 71, 88, 119, 254, 258, 262

이과회(二科會) 81, 112, 256~57

이구열 46, 58, 227

이당(以堂) → 김은호

이만익 195, 199

이벤트 37

이상 163, 273

이상국 195, 199

이상범 212, 214

이완용 56

이유태 214, 220

이응로 214, 219, 368

이인성 34, 101~103, 105~107, 109~13, 115~20, 122~26, 128~33, 161, 163

이일 191~93, 254, 270

이중섭 41, 78~93, 163, 254, 261, 278, 282~86, 302

이철수 195, 199, 374~75

이태백 49~50

인상주의 20~22, 39, 64~66, 68, 85, 89 ~90, 95, 102, 112, 114, 117~27, 131, 133, 151, 159, 161~62, 168, 214, 237, 246~49, 251~52, 354

일본현대미술전 182~84

일본문인화전 223

일본적 아카데미즘 52, 64~65, 82, 111 ~12, 154, 160

임두빈 401

임송자 346~49, 351~58

임술년 196, 198

임술년전 195

임옥상 195~96, 199, 376~77, 379~90

입체주의 162, 257~58, 260~61, 275

입체파 81, 112

ㅈ

자기중심주의 84, 88

자꼬메띠(A. Giacometti) 295, 401

자유미술가협회 256~57

자유미전 81

자유주의 13, 30, 84~85, 89, 155, 158,
204, 207, 237, 257~58, 272

장석표 243

장우성 214, 217, 219~22, 229

장욱진 261

장운상 216~18, 229~30

재미 아시아 미술가전 269

전위 23~24, 37~38, 169~74, 188, 194,
198, 315

전위 아카데미즘 37, 171, 194

전위미술 24, 35, 39, 172, 189, 193~94,
208, 314~15, 321

전일본수채화전 111

전후 미술 36, 40, 219

젊은 의식 198

젊은 의식전 195

정선 62~63, 72

제3그룹 379

제3그룹전 195, 303

제국주의 12~14, 17, 21, 47, 138, 153,
155, 157, 236

제백석 222~23

제전(帝展) 81~82, 102, 104~105, 110
~11, 160~61, 257

조석진 27~28, 49~50, 54, 62~63

『조선미술사』 223

조선미술전람회 → 선전

조선미전 → 선전

조중현 214

주재환 199

주프루아, 알랭(Alain Jouffroy) 300

중앙미술대전 195

진부한 아카데미즘 30, 82, 97

ㅊ

창작미협 301, 304

창작미협전 303

청강(晴江) → 김영기

청강미술 40년전 223

청동회 350

청토회 225, 229, 232

초월주의 288

초현실주의 81, 189, 305, 309, 320, 399

최남선 160, 204

최두선 56

최린 56, 61

최민 186

최순우 254

최의순 322, 324~29, 331~34

최종태 287~91, 293, 295, 297

추사(秋史) → 김정희

추상미술 34~35, 144~45, 152, 167~
69, 178~79, 229, 233, 254, 257~60,
271~72, 274~75, 279~80, 342, 381

추상미술운동 178~80

추상표현주의 170~71, 194, 300, 305~
306, 341, 366~67

추상회화 10, 36, 39, 144, 191, 214, 219,
251, 303, 305

추상회화운동 34, 36

춘곡(春谷) → 고희동

ㅋ

카시러(E. Cassirer) 327

캐나데이, 존 255

쿠로다 세이끼(黑田淸輝) 52, 64~65, 67

클레, 파울(Paul Klee) 22, 277

ㅌ

타까하시 유이치(高橋由一) 65

탈일루저니즘 회화 194

토오고오 세이지(東鄕靑兒) 256, 258

통속예술 23

퇴락한 아카데미즘 115, 121, 162

퇴폐미술전 257

ㅍ

팔대산인 214, 227

팝아트 37, 171, 189, 320

퍼포먼스 아트 189

포비즘 89~90, 257

포시용, 앙리(Henri Focillon) 294, 328
~29, 334

포토리얼리즘 319

표현주의 89~92, 151, 159, 286, 305,
344

프랑스 신구상회화전 195

프루동(P. J. Proudhon) 166

플로베르(G. Flaubert) 150

ㅎ

하이퍼리얼리즘 193

한국일보대상전 269

한국 현대미술 위상전 185

한일합방 25, 27, 46, 51~52, 203, 236

합리주의 12~13, 20

해강(海岡) → 김규진

해프닝 37, 171

허백련 214

헌터, 샘(Sam Hunter) 189~90

현대미술 10~11, 35~38, 152, 170, 177
~80, 182~86, 188, 190~94, 196~98,
200~201, 234, 272, 280, 299~300,
308, 312~14, 320, 359, 380, 402

『현대회화의 근본 문제』 251

현실 365, 367~68, 375

현실 동인전 366~68, 370~71

현실 동인 제1선언 367

현실과 발언 196~98, 337~39, 362, 375,
379, 381

현실과 발언전 195

협전(協展) 57, 59~61, 70, 111, 113, 206,
214, 220

홍선웅 375

홍순모 392

후기 인상파 65, 95, 112, 114, 117~18,
120, 124, 126, 130, 151, 159, 214

후기 추상회화 191

후소회 220

후소회전 220

후지따 쯔구하루(藤田嗣治) 256, 258

김윤수 저작집 간행위원

유홍준(위원장) 김정헌 최원식 임진택 채희완 백영서 박불똥 김영동 염종선

김윤수 저작집2
한국 근현대미술사와 작가론

초판 1쇄 발행 / 2019년 11월 30일
초판 2쇄 발행 / 2020년 1월 7일

지은이 / 김윤수
펴낸이 / 강일우
책임편집 / 박주용 곽주현 홍지연
조판 / 박지현
펴낸곳 / (주)창비
등록 / 1986년 8월 5일 제85호
주소 / 10881 경기도 파주시 회동길 184
전화 / 031-955-3333
팩시밀리 / 영업 031-955-3399 편집 031-955-3400
홈페이지 / www.changbi.com
전자우편 / nonfic@changbi.com

ⓒ 김윤수 2019
ISBN 978-89-364-7787-5 94600
 978-89-364-7785-1 (세트)